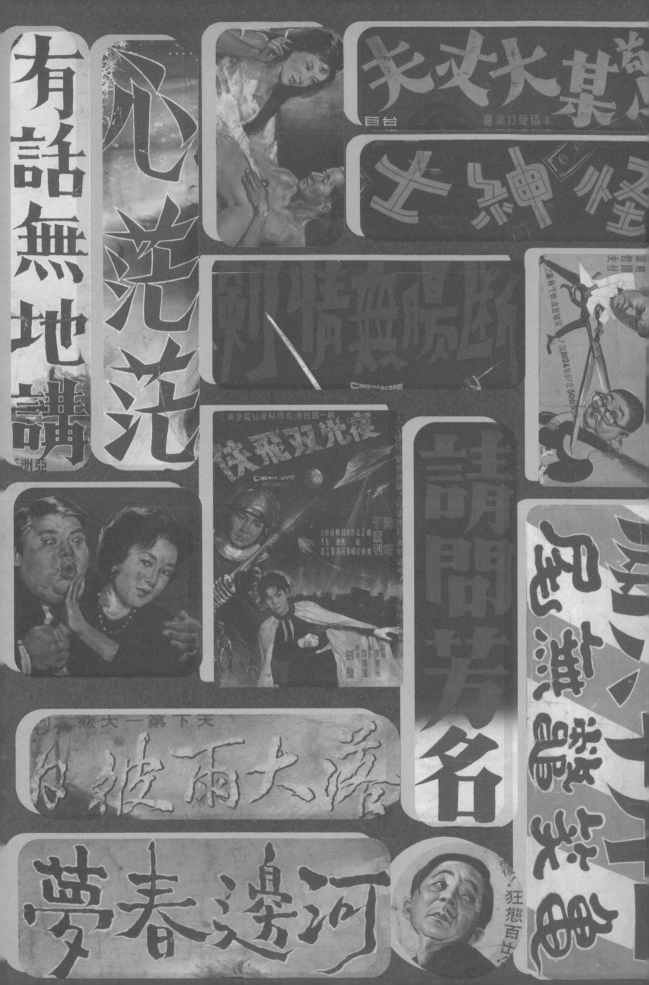

繪聲 繪影 一時代

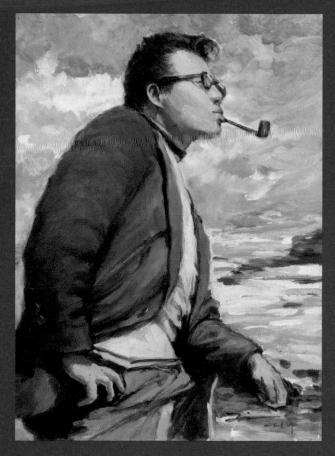

陳子福

目 次

本書凡例

◎ 本書所收錄電影海報圖版，為從陳子福現存約一千四百件海報原稿（包含國家電影及視聽文化中心典藏之一二○四件、國立臺灣歷史博物館典藏之一五三件，以及陳子福自藏之一○二件），以及若干印刷海報中，依語種、年代、類型、風格、品相等因素綜合考量，選出二百一十三件，並依年代排序，以呈顯陳子福手繪電影海報的發展歷程（少數顧及系列或性質而略調整順序）。

◎ 海報基本資料部分，依序記載電影在台灣上映年代、電影片名、海報尺寸、海報材質、電影語種／電影主題類型、電影導演、電影出品公司、電影出品地。

◎ 同一部電影若有其他片名，則括註於後。外語片於中文譯名後，註明原片名。

◎ 海報材質凡標示為棉布者為原稿海報；標示為紙者為印刷海報。

◎ 電影主題類型，指該部電影的主要風格與類型歸屬。一部電影中可能包含多種類型，本書依陳子福現存可見的海報資訊，大致分為：戲曲、歌舞表演、社會寫實、倫理、文藝、喜劇、間諜情報、神怪、俠義、歌唱、功夫武打與武俠等。

◎ 本書收錄海報多數出自國家電影及視聽文化中心，故不特別註明；其他典藏者／單位，包括：陳子福、徐登芳、國立臺灣歷史博物館，另標示於海報基本資料最末。

◎ 解說文字部分，概述電影與海報相關資訊，由楊偉誠、張雅茹、陳雅雯整理、執筆；陳子福曾口述相關內容者，亦一併收錄。外語片則同時列出原始上映年代。

◎ 部分海報原稿有所缺損，本書保留其殘本樣貌。

◎ 除部分海報圖版摺痕、斑點、髒污較明顯，經適度修圖外，其他皆維持翻拍校後之現存色調。

◎ 本書內文另共有配圖二十一幅未收入海報圖版版，皆為國家電影及視聽文化中心典藏。

◎ 本書同時收有拱樂社歌舞表演海報圖版，為戲曲和電影相互滲透時期的作品，可作為理解陳子福手繪海報創作脈絡之其中一環。

◎〈陳子福其人其作與台灣電影大事記〉所列，為本書所收錄海報圖版之繪製年代。

電影少年十五二十時

藍祖蔚

電影曾經教「壞」我們很多事。

這一點，義大利名導朱塞佩・托納多雷（Giuseppe Tornatore）很懂，因此《新天堂樂園》中高舉道德大旗的神父逢吻必剪，舉凡男女抱在一起，嘴對起嘴，他就會搖鈴示剪。神父始終沒搞清楚：你愈剪，大家愈想看。

法國名導演楚浮教「壞」孩子的則是：偷海報。我就是被他教壞了的孩子。

楚浮在一九七三年自導自演完成一部向電影人致敬的電影《日以作夜》（Day for Night），透過假戲真做的光影辯證探討電影世界的魔幻虛實。同時，楚浮還軋了一角詮釋起那位忙著處理各種疑難雜症的導演，半自傳的往事靈光，閃動在各個角落，不時會看見一位快步走路的小男孩，一再走過暗夜街頭，直到最後才知道，他趁著夜深人靜時，走近戲院櫥窗，隔著鐵柵門縫隙，用雨傘勾刮著櫥窗上的劇照與海報。愛電影，就把看得見的印刷品都帶回家吧！少年楚浮幹過這檔事，看過《日以作夜》的我，自然也油生「有為者亦若是」之嘆，真的在一九九四年五月於法國坎城影展上復刻起這位《日以作夜》的男孩行徑。

不過，我的獵物無關楚浮，而是費里尼。

一九九三年十年三十一日大師辭世，五個月後，他的妻子茱莉艾塔・瑪西娜（Giulietta Masina）也離開人間，一九九四年的坎城海報因此選用了費里尼一九五四年替瑪西娜在《大路》（La Strada）中所畫下的手稿做主視覺：那是一位矮小女孩的背影，頭戴小丑黑帽，披著斗篷，望著大海發楞，電影中，瑪西娜飾演的的女孩傑索米納（Gelsomina），相信愛情，終於還是被愛情辜負。她個頭雖然嬌小，信念卻極堅強，面對碧海藍天，無怨無悔。

一九九四年五月的坎城影展，這款海報從大街貼到小巷，目光所及盡是傑索米納的背影。

二十二日那天晚上，為期十天的影展競賽已到尾聲，電影交易都已告一段落，各個攤位都忙著收拾打包，就等頒獎典禮了。我正巧穿過一個必經的攤位，看見那幅巨大的茱莉艾塔・

瑪西娜身影海報，《日以作夜》的召喚頓時發作，趁著兵荒馬亂又天色昏暗，用最快速度拔下圖釘與膠帶，將海報折疊入懷，飛奔離開現場。我的海外影展採訪生涯就在那年畫下休止符，那張偷摘下來的大海報，成為永生難忘的坎城印記。

其實，多數人的電影記憶，偏近《新天堂樂園》，敢追隨《日以作夜》腳步的，少之又少。

就讀西門國小，從小在西門町瞎泡鬼混的我，總是會被電影看板、海報與劇照給吸引過去，以仰望、貼近和流連晃盪三種姿勢擁抱電影。

仰望，多數是獻給電影看板，掛在戲院外牆，兩三層樓高的那種巨幅看板。西門町成都路上的大世界戲院總是有氣勢磅礡的外片看板，不管是曾在總統官邸放映給「蔣公」看的《阿拉伯的勞倫斯》，或者是放學前聽見中學美術老師暗示生物老師陪她去看的《十面埋伏擒蛟龍》，一定會讓我停下腳步，隔街仰視風流人物。畫布畫不下沙漠戰役的千軍萬馬，善用透視法的區區數筆，就有了史詩縮影；可是雙眉緊蹙，雙手抓住石壁的葛雷哥萊‧畢克（Gregory Peck）怎麼看也不像蛟龍啊！

仰望，也同樣適用在內江街的切仔麵或者康定路口的油麵店，在一碗麵兩塊錢的一九六〇年代，麵店木板壁面總是貼著最新電影海報，每回吃麵，秀色是前菜，奇情是主餐，嘴巴嚼著兩片赤肉，眼睛忙著掃射海報，腦海隨著上頭文字自行串連故事……那就是我初解人事的「飲食男女」了。

貼近，其實是想看得更清楚。成都路上與大世界戲院斜角對望的美都麗戲院（今國賓戲院）演過無數港產武俠片，從《雪花神劍》、《天劍絕刀》到《青城十九俠》，我們一定要看清楚陳寶珠、熊雪妮和蕭芳芳等俠女的頭冠翠帽和手上刀劍，回到教室才可以畫出眾俠女大戰諸葛四郎的紙上漫畫，天馬行空地編著自以為是的續集。

流連晃盪，則是懷春少男不可告人的祕密心事。因為，我們就是捨不得離開，就是想多看

一眼，總以為換個角度就可以看見不一樣的風景。

電影海報的魅力在於吸睛。傳統商業電影海報資訊不要多，卻一定要特別，一般全開海報多數相信五個焦點：明星不可少；戲劇奇情一定要有；片名除了大，最好紅登登亮眼；衣服能少就少，千萬不能多，男女都一樣；另外還要幾句推波助瀾、吹牛無罪的宣傳詞。

一九六〇到一九八〇年代間，佇立街角的書報攤是西門町一大風景，各式早報和晚報必不缺席，但有更多人來買有馬經或六合彩資訊的港報，目的都想在「馬照跑，舞照跳」的香港賭盤賺上一筆，甚至，只要敢問往往也能買到禁書……

坦白說，念國中的我當時對書報興趣不大，吸引我的是攤旁柱子張貼的最新電影海報。最驚豔的一次是海報上畫著與珍娜‧露露布麗姬旦（Gina Lollobrigida）同一世代的女星，袒胸露出半奶，強調峰峰相連的乳波盪漾，更誇張的卻是露出兩截大腿的那件連身衣，海報師把遮住人體第三點的那一丁點布料，削到不能再細，硬是露出大片白亮亮的三角洲。

布料細歸細，放心，其實啥都看不見，卻能勾起了想多看兩眼的欲望，血氣方剛的我不好意思盯著直視，硬是左邊繞過來，右邊繞過去，眼神看似無意，其實卻是不懷好意地瞄向三角洲，好像換一個角度，就可以看見畫家和女星不想讓你看見的神祕地帶。那種撩情手法，對照收錄在本書中的《雨夜歌聲》、《女人島間諜戰》、《借夫一年後》、《王哥柳哥〇〇七》、《海女黑珍珠》和《凸哥凹哥》等片的胸線造型，少年春潮再次直撲眼前。

數位時代來臨後，電影海報和看板的需求快速衰退，麵攤依舊在，幾無海報紅，本書的出版，除了對陳子福先生的傳奇人生及技藝巧思多所剖析，也透過兩百餘幅舊昔海報，讓大家再次看見那個彩筆還能傳送電波，海報還有重量的古早時光，尤其是藏在角落間的非電影元素。

例如：看見白花油和黑松汽水，你這才明白誰是「置入行銷」的老祖宗；看見《冰點》那

種直接放大小說封面的設計，你豁然明白電影是這麼積極地搶搭流行列車（《冰點》是當年第一暢銷紅書）。

至於《男人真命苦》用漫畫方式素描出的許不了圖像或者《俠女》徐楓那種比短刀更犀利的眼神，你或許已經看到了電影劇情大綱，A Picture Says a Thousand Words，千言萬語盡在其中，海報要做的事無非如此。

電影學者伊恩・錢伯斯（Iain Chambers）在《電影城市》（The Cinematic City）終章中曾經這樣定義電影：「我們知曉能力和記憶的儲藏庫。」翻閱這本《繪聲繪影一時代：陳子福的手繪電影海報》，我相信你的儲藏庫再次開了門，對電影的認知與記憶，就這樣子一湧而出，而你，還會是站在電影院前，望著看板、海報和劇照，癡心憧憬著聲光影戲的那位少年。

藍祖蔚 —— 影評人。曾任中影製片部經理與《自由時報》副總編輯，現為國家電影及視聽文化中心董事長。著有《與電影握手：藍祖蔚的藍色電影夢》等。

推薦序

重返一九五〇、六〇年代的美好時光
陳子福畫師與台式美學

吳天章

從小，我即和電影結下不解之緣，因為父親開設廣告社，專門幫戲院畫電影看板。

一九五〇年代父親曾在台北西門町的貴陽街畫坊當學徒，後來隻身前往基隆自立門戶。記憶裡，父親會踩著改裝的腳踏車——就像二戰時期德軍的摩托車側邊加掛載人車廂，只是父親是以鐵管焊接成ㄩ字型車架，用來裝載畫好的大型畫板，前往戲院進行懸吊。也因為爸爸和戲院很熟，當時我看電影不用付錢，也因此，電影如同畫圖與漫畫書，占據了我童年的絕大部分時光。

直到幾年前，看到介紹台灣手繪電影海報傳奇人物陳子福先生的影片，他的海報作品勾起無比的熟悉感，彷彿瞬間將我拉回童年的時空，內心悸動不已。也才恍然得知，早年父親拿在手上的、藉以在偌大畫板上打格子放大比例彩繪的原稿，原來是出自於這位才華洋溢、自學有成的手繪電影海報畫師。

少年時代的陳子福置身於複雜的國族認同中，曾自願參加當年的海軍而前往日本，中途遭美軍潛艦的魚雷擊沉，倖免於難。戰後回台，因住在新富町（即今萬華區康定路），鄰近西門町，因緣際會進入電影界的陳子福，完成人生第一張電影海報《血濺櫻花》，從此嶄露頭角，開啓了他近半世紀的創作生涯，之後更躍身成為引領一代風騷的電影海報宗師。他的一生，可說是台灣歷史的一個縮影與切片。

在台灣尚未有無線電視台（遲至一九六二年始成立第一家電視台），以及電視機還不普及的年代，看電影，無疑的成為庶民排遣時間、展現時髦風尚的重要休閒活動；而陳子福，正是那個從黑白電影跨越到彩色電影的關鍵年代的見證者。

此外，透過陳子福的海報繪製歷程，我們亦彷彿閱讀了台灣的電影史和印刷史。從當時以台灣人為主要觀眾的大稻埕戲院「第一劇場」，到日本人聚集的西門町，再到戰後逐漸演成的電影街，記錄了早期特殊的觀影現象。而當年陳子福的電影海報製版是採人工分色，必須

仰賴製版師傅一筆一筆的重新描繪出來再套印，非現代照相光學分色的 CMYK 四色製版所能想像。

　　因緣巧合的是，早在活字印刷盛行的日治時期，臨近西門町的艋舺（萬華）即是印刷業大本營；直至一九四九年國民政府播遷來台，帶來了中國大陸（上海）已昌盛發展的印刷設備及技術；再到一九五一至一九六五年美援時期，更引入新穎的印刷機器，台灣因此全面進入圖文印刷的大時代。

　　陳子福雖非正統科班出身，但透過孜孜不懈的自學，以及對西洋、日本各種電影畫報畫法的吸納與融會貫通，不斷模仿與試驗，終匯集成自己的風格，發展出偽（類）學院繪畫風格。而在持續琢磨技法、陶鑄意念的同時、陳子福卻能始終保有勃興的原始生命力。這種經歷正符合近代台灣西化的普遍性過程，這也是台味拼貼美學的來源。例如台語片海報中的圖文互動，充滿雜燴現象，就是我們常說的「俗」、「倯」（按：閩南語的「土氣」）。

　　台灣長久以來經歷政權更迭，受到多重的文化影響與移民融合，漸漸形塑出具廣大包容的文化性格，並孕育、涵養這塊土地上的人民，而這種兼容並蓄的特質，也反映在我們各種生活文化上。解嚴後，台灣主體性一時蔚為顯學，早年被視為貶意的「台」字，逐漸被挪用、轉譯，甚至標榜，再也不是早期「俗」、「倯」等形容詞可比擬。這種超越地域性的侷限，而趨向於對所處之地的心理認同，正是陳子福手繪電影海報在這個時代特別令人懷念的地方，也是值得珍視的台灣電影史資產。

　　儘管進入數位時代，照相修圖技術早已取代了傳統手工彩繪，大型手工彩繪電影看板行業也跟著式微，但那已不復返的質樸手工味，承載了一九五〇年代以降台灣人的集體記憶，永遠銘刻在台灣人的心中，映顯出當年特有的色溫，那種溫潤的美感，就像黑膠唱片和真空管擴大機流曳出悠揚的樂聲，彷彿能帶領我們乘著時光機，重回到那美好的觀影年代。

二〇〇六年陳子福獲得第四十三屆金馬獎終身成就特別獎。二〇一六年國家電影及視聽文化中心前身——國家電影中心啟動陳子福作品的典藏計畫；二〇一八、一九年陳子福更豪邁的將一一七二件海報原稿捐贈給國影中心永久典藏；二〇二一年《繪聲繪影一時代：陳子福的手繪電影海報》出版，屬於那個年代的絢爛與風華，也終將重新迎接當代的眼光。

吳天章 —— 當代視覺藝術家。文化大學美術系畢業。作品運用符號、象徵、敘事等表現手法，重新詮釋社會、歷史與政治。因特有的嬉謔悲情風格，有「台客藝術家」之稱。曾參與威尼斯雙年展等多項展覽，獲台新藝術特別獎等肯定。

推薦序
他不只畫滿一整個台語片時代

蘇致亨

二〇一六年，國家電影及視聽文化中心（當時名為國家電影中心）找上我──中心想為正滿九十歲的電影海報繪師陳子福留下口述歷史影像紀錄，並趁台語片六十週年機會，製作系列短片介紹台語片時代。

在此機緣下，我有幸與子福前輩相識。或許是因為他並非科班出身，作畫全憑直覺靠自學，子福前輩總自謙不擅教學，也因此不習慣別人以老師相稱。那該怎麼稱呼這位曾榮獲金馬獎終身成就特別獎，畫滿一甲子電影史的國寶級前輩呢？我們這些晚輩仍改不掉敬稱他一聲「大師」。

當年走訪畫室，旋即受牆上一幅「護國丸號」沉船時刻的油畫吸引。這才知道原來眼前這位國寶級大師，十九歲曾在鬼門關前走一遭。他正是一九四四年遭美國潛艦擊沉的護國丸上八十八名倖存台籍日本兵之一。

諷刺的是，一九四六年元旦遭返回台，自言看見中華民國國旗飄揚，深感二十年日本人身分在那一瞬間全給「蒸發」掉的陳子福，隔一年完成的人生第一幅電影海報，畫的正是台中人何非光在中國重慶拍攝，於護國丸沉船那一年出品的抗日電影《血濺櫻花》。

台灣人在二戰前後身處帝國與祖國夾縫間的無奈機遇，卻是陳子福從此走上手繪電影海報之路的開端。

在戰後初期外匯管制年代，受限於底片和製片相關器材難以取得，我國觀眾能看見的電影，大多仰賴片商自海外進口。陳子福二十二歲自立門戶接到的第一批單，正是大同影業自上海引進的四十多部影片。

值得補充的是，這位大同電影公司的老闆柯副女士大有來頭：台南出身，日本殖民時期就已活躍於上海商界，早在一九三〇年代就曾為本島人自中國進口一部台灣人首次得見的「全台灣語」發聲電影《豪俠神女》。於片中演出的，還有柯女士親戚，早已被影史遺忘的台灣旅外女星第一人詹碧玉。

　　放諸古今中外，能像陳子福一樣畢生手繪電影海報近五千幅者也極罕見。這有賴於在那電視仍未普及的年代，當底片進口不再受限，台灣電影產業一度曾有我們如今難以想見的蓬勃。從一九五六年台灣人在本島出品的第一部三十五毫米正宗台語片《薛平貴與王寶釧》開始，總產製量超過一千五百部的台語片，非常保守地估計，由陳子福操刀電影海報的作品最少占六成以上（一說甚至約達九成）。事實上，台語片現存全片拷貝僅不到二百部。許多時候，我們只能以大師的海報來想像電影。

　　可以說，陳子福不只畫滿了一整個台語片時代，陳子福的電影海報，就是我們所能見的台語片時代。

　　子福前輩卻也深諳「電影海報不是電影」。正如同台語片時期受限於威權政府偏厚國語的輔導政策，絕大多數台語電影都是黑白電影，海報其實畫了影人以黑白底片拍不出的色彩。然而許多時候，子福前輩的海報真可謂「比電影還要電影」：在片商得先用電影海報向戲院預收訂金的年代，許多製片或導演會在電影開拍前，只有個劇名、卡司和故事大綱就來排隊請他繪製海報。在這「先做畫，再拍片」的獨特產製流程下，有的片商甚至是先看了陳子福在海報中設想的情節畫面，再去拍相關鏡頭。

　　因此，陳子福的原畫，不只會印成海報四處張貼宣傳，有些戲院的電影看版更會直接照海報來製作。身處戰後初期的人可能沒錢沒閒進戲院看電影，但肯定見過陳子福所繪的電影風景。

　　陳子福不只名滿台語影壇，一九六〇年代中影砸重金製作的「健康寫實」彩色國語片《蚵女》，一九七〇年代武俠片宗師胡金銓的《俠女》，電影海報同樣是請陳子福操刀。當台語片影人跨不過「彩色天花板」，在政策引導下許多影人只能轉拍彩色國語片以後，陳子福的電影海報來到他口中「最輝煌的時期」——武俠片時代。

無論是台語片影人蔡揚名以歐陽俊為名執導的彩色國語武俠電影《大地飛鷹》及系列作《五花箭神》，其電影海報在在展現出武俠電影最重要的「動」與「力」——構圖更大器，筆觸更洗鍊，生動展現人物的動作與氣韻。陳子福加以水墨暈染的武俠電影手繪海報，其技法對後代藝術創作者不無影響，實是研究台灣戰後藝術史不可遺忘的大師。

必須提到的是，我們今日有幸得見大師作品，絕對得感謝陳子福的太太吳寶採女士對海報原稿的悉心收藏。太太平常在家看他工作，怕他營養不良，特別替他進補、打營養針，甚至請師傅來按摩。夫妻倆認識快七十年，從沒吵過什麼。工作再忙，週末還是會開車載全家去爬山，去淡水河釣魚。

在陳子福的書桌上，壓著一小張他自己寫的毛筆字：「別れても影だに止まるものならば鏡を見ても慰めてまし。」這是吳寶採女士過世時，陳子福自己設計，要刻在她墓碑的一段文字；出自《源氏物語》，是源氏要離開紫姬前，紫姬回應他的一首和歌，文意大抵是：「雖然與你分別，但當我想你的時候，只要看看曾經留有你倩影的鏡子，便稍許感到安慰。」那是我對與子福前輩初次見面時候最感動的一刻。

時至今日，無論是油畫或書法，大師高齡九十五歲仍持續創作，體力與記憶力依舊好得不得了。拙著《毋甘願的電影史》出版前夕，對封面主書名的字體始終不盡滿意，便厚顏寫信給前輩的女兒淑孋姐。沒想到陳子福聽聞此事後欣然相助，只一個晚上，就題好這七字，慷慨給予後生晚輩無盡的支持與鼓勵。對子福大師和陳家人的相助感念在心。欣聞《繪聲繪影一時代：陳子福的手繪電影海報》出版，非常榮幸能向更多人推廣這樣一位國寶級大師的成就。

謹以此文表達我的敬佩與感激。

蘇致亨 —— 台灣電影史研究者。台灣大學社會學碩士，曾任國家電影中心研究員及文化部首長幕僚。著有《毋甘願的電影史：曾經，臺灣有個好萊塢》，獲二〇二〇年台灣文學獎金典獎與 Openbook 年度好書獎。

前言

宛如一部台灣電影發展史的縮時攝影

王君琦

　　海報畫師陳子福的名字，聽聞過的人或許不多，但他畢生繪製的近五千幅電影海報中，不少是教人琅琅上口的電影，伴隨著台灣電影文化的迭變翻新，成為了一代人共通的記憶。

　　陳子福出生於日治時期的台北西門町，二戰期間赴日，歷劫返台。他的創作生涯從獲大同電影公司老闆柯副女士賞識，聘請他畫下第一幅海報伊始。由是，一名投身戰場的青春少年搖身一變，成了隱身於畫室一角，終日潛心描摹明星神韻、電影情境的畫師；許多知名的導演、製片家與他有頻繁的往來，這段孜孜不懈繪畫的日子長達五十餘年，占據了他大半生的歲月。

　　一九九〇年代，距離陳子福封筆前不久，國家電影及視聽文化中心前身——當時的國家電影資料館台語片小組成員，以蒐羅保存電影文物為目的，初次與陳子福接觸。雙方約定：每隔兩週一次，由專司修復典藏的專員前往其家中檢視、取回海報，著手整理拼組，盡可能完善地保存每張海報的原貌。

　　二〇一八至二〇一九年，陳子福慨然將其夫人收存多年的海報原稿一一七二件捐予本中心（加上既已典藏之海報原稿，合計一二〇四件），挹注了本中心的收藏規模，電影海報的數位化與後續的詮釋建檔工作於焉全面展開。典藏及研究團隊經年逐月的努力，陳子福及其家屬的全力配合，都為本書收錄的內容奠定了基礎。在籌畫製作本書內容期間，承蒙國立臺灣歷史博物館將其典藏的二六一幅陳子福手繪電影海報圖像（原稿一五三件，印刷版一〇八件）提供予本中心進行比對，也增添了本書收錄的完整度。

　　本書共精選收錄二三四幅海報，以手繪原稿為主；若干原稿已經遺佚，但在影史上具有意義的作品，為使讀者有緣得見其風華，亦盡力蒐得印刷版。為了如實呈現陳子福風格技藝的轉進，以及台灣電影主題類型的屢有創新，本書盡可能平均挑選出涵蓋歌舞、戲曲、文藝愛情、社會寫實、間諜、俠義、喜劇、家庭倫理、武俠、功夫等主題多元的電影海報。這裡舉

出幾點辨讀其海報時，令人印象深刻之處，提供讀者玩味。

陳子福早年的海報畫作並未落款，起初使用的簽名是「子福畫」書法字體，中後期筆跡趨簡省，「子福」狀若連環圈般的圖騰，晚期更形抽象，剩下連環圈並標上西元年份。由於電腦製版技術的進步，約從一九七○年代起，海報的圖和字分開製版，陳子福完成圖稿，片名字體則交由印刷廠處理，海報原稿上有無片名，是判斷年代區間的重要依據。

細心的讀者可能很快發現，海報上有「台語配音／國語配音」、「正宗台語片」、「片上中文字幕／片上全部對白字幕」、「插曲數支」、「伊士曼天然彩色」、「全片在英國／日本沖洗」、「新藝綜合體寬螢幕／CINEMASCOPE」、「中影」、「金像獎／坎城影展」等標語、標誌。這些符號字樣，可以視為台灣電影產業發展的記錄。

在台灣尚未發展出拍攝電影技術、電影仰賴進口的時期，有些片商會替影片加上台語或國語配音。為電影上字幕、配音既增加額外成本，也意味片商對市場有一定的信心，預期電影將會賣座。排除了語言的侷限，票房才有望衝高。廈語片的大受歡迎，刺激了台灣人嘗試自製電影的想法，海報上也開始標榜「正宗台語片」的宣傳字樣。

「插曲數支」一詞，道出了電影主題曲的魅力。約在一九五○、六○年代，當紅歌曲甚至是先於電影而存在，淒美哀婉的歌詞，啟發著編劇們的靈感，等到電影殺青、上映，這些主題曲也跟著傳遍大街小巷，創造宣傳效果，比如《舊情綿綿》、《黃昏故鄉》、《紅手巾》等都是。而「伊士曼天然彩色」、「全片在英國／日本沖洗」，則隱隱說出彩色底片開始進口，彩色沖印技術及設備還不完備的階段。

「新藝綜合體寬螢幕／CINEMASCOPE」流行於一九五○、六○年代，標示的是電影院放映設備與拍攝技術的新里程碑；而「中影」則意味著台灣本土電影產業系統達到垂直整合的階段；當電影海報上開始出現「金像獎／坎城影展」等字樣或圖樣，台灣電影已逐步接軌

國際　為世人所瞩述

　　海報具體而微地保存了台灣電影飛快發展的樣貌，閱讀一幅電影海報，可以見出畫師的構圖、用色，與觀者視覺動線變化、停駐時所察覺到的細節之美；連續翻看數張電影海報，則有如觀看電影產業興衰發展的縮時攝影，使人驚嘆。

　　最後，雖然早年的電影膠卷多已不存，難以窺見電影原貌，但本書中收錄的海報如《大俠梅花鹿》、《街頭巷尾》、《天字第一號》、《台北發的早車》、《地獄新娘》、《泰山寶藏》、《難忘的車站》、《丈夫的祕密》、《三八新娘憨子婿》、《俠女》等，影視聽中心已自主修復完成，有興趣的讀者可以進一步查找觀賞。

　　本書的出版不僅是電影史料的再挖掘，也是向電影從業前輩的再次致敬。感謝陳子福憑藉著一支畫筆與無數晨昏，讓多少識與不識的人們願意走入漆黑之中，安然靜默，同享一段段甘酸苦辣、淚中有笑的電影時光。

王君琦 —— 國家電影及視聽文化中心執行長。

海報是電影的先聲，電影是時代的縮影。

陈子福

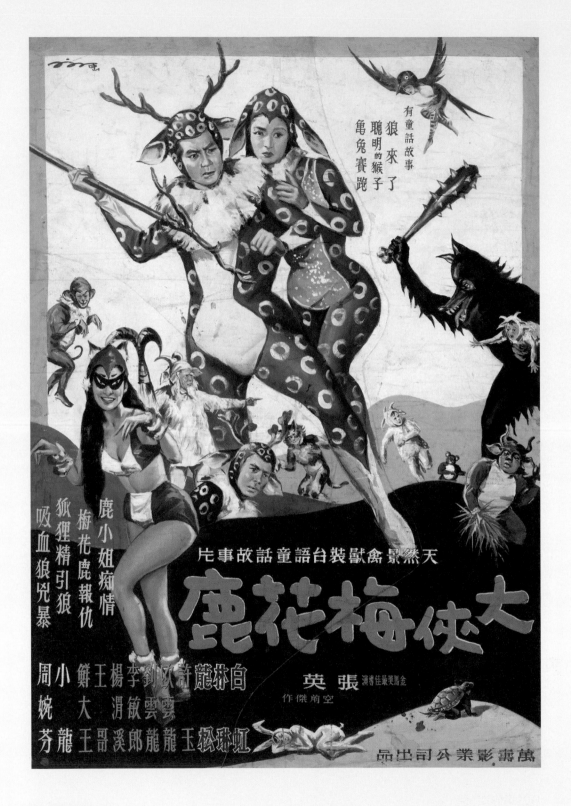

1961

大俠梅花鹿

75x53cm 棉布

●台語／喜劇●導演／張英
●出品公司／萬壽●出品地／台灣

改編自世界童話。一如文案「天然景禽獸裝台語童話故事片」，
片中演員皆著動物裝，白虹飾演鹿小姐、林琳飾演狐狸精，
在北投外景拍攝，費時一個月完成。扮裝演出是台灣電影首例。

由陳子福想起 —— 兼及昔日觀影經驗種種

撰文／黃翰荻

　　已經是二十年前的事了，我在國家電影資料館（今國家電影及視聽文化中心）所出版的《陳子福手繪電影海報集》寫了一篇小小的後序，呼籲成立一個檔案室，保存、整理並展示陳子福的作品，還有一本陳子福的傳記。那篇小文是這麼開始的：

　　這些年來，研究台灣史的人開始驚覺到強調宏觀，強調長時程、大規模的歷史敘述風格，所造成的「只見到少數人，少數所謂重要的、轉折的政治、經濟、社會事件」，而忽略了廣大眾與日常生活的「歷史與平人記憶之間所存在的嚴刻的、寡於溝通的刀痕」，開始呼籲大家「認真而誠懇地、仔細而虛心地重訪過去百年來台灣生活的流盪原貌」，希望「透過對生活的凝視，拾回一點快速埋滅的記憶，並進而扭轉一點歷史僵化、石化的發展」。這種反省的意義其實並不止於史學的，而可以說是「正被所謂當代多元文化車裂中的台灣」的一帖方劑，或者竟是台灣擺脫第一世界國家「全球化文化工業進步理論」不能不走的第一步。

　　台灣從四〇年代的困於戰亂，五〇年代的低迴於貧窮空乏，六〇年代的追求富國，以至於開始儕身高發展（或者很悲哀的應該說是過度發展）國家的今日，由於經濟率領政治、社會、文化運作，長年以來，從事本土視覺文化領域研究的人，或只從少數個人的記憶及故紙舊報的抄襲剪裁中集成巨著，或不知不覺以外國的理論做為衡量本土作品的尺度，所談無不以外國思潮為歸依。對於這些本土作品究竟長成什麼模樣？是在如何的社會背景中冒長出來的？它們曾和台灣的社會產生過怎樣的互動關係？極少有人以瀝沙解金的傻勁去追究，整個領域無疑還處在基石奠定的階段。

　　在這時候，陳子福電影海報整個作品體的出現是很令人興奮的，不只因為他的一生畫了不少於五千幅的電影海報，而且因為他個人獨特的生命經驗，嚴格要求的製作態度，以及他的作品和社會之間複雜的、耐人咀嚼的互動關係。整個陳子福的作品體，可以說就是一部關於台灣幾十年的帶有非意識性企圖的群眾心理力動歷史，因為在那個時代裡，電影可以說是最真實、最徹底地洩露了時代群眾內心的所傾所向。

　　當時書中所蒐入的海報，以早期台語片為主（據估計早期台語片的海報有九成是陳子福畫的）。如今二十年過去了，更多的資料出土，國家電影及視聽文化中心典藏並修護了不少陳氏的電影海報手繪原稿，更多年輕一輩的文字工作者也開始投入陳子福的研究，原本不需要我這種步入老境的人再來多嘴，不過因為大家懇切相邀讓我來談談那個時代，所以勉強提起這支筆來談談影塵往事。如黃仁宇所言：所謂「大歷史」是作者和讀者，不斤斤計較於其中

人物短時片面的賢愚得失,也不是只抓住一言一事,借題發揮,而應竭力將當時的社會輪廓,盡量勾畫,庶幾不致因材料參差,造成偏激的印象,重點在將這些事蹟,與我們今日的處境相互印證。

台北到處是稻田、溝渠、溼地的年代

我和陳子福一樣是艋舺人,當陳子福開始修補、繪製電影海報時,我也開始在街頭亂逛。雖然出生在崁頂陳家祖厝旁,因為舅家和大觀戲院只隔一條巷子,大觀戲院沒有一張海報不看到的,只是當時不知道那些海報都是出自同一個人手筆。台語片主要在大觀和大光明戲院(位於大稻埕)放映,是台語人聚集的地方。當時艋舺有兩大地方勢力,龍山寺以北屬芳明館,以南便屬蔡家,因為是生蠔的大盤商人,據說械鬥時可以拉出四百根扁擔。

我很小時家門口的深井邊,一大早天未打醍光,大概四、五點吧!便擠滿黑鴉鴉的人影,人語喧嚷浮動。當時一般人家點的是帶著圓錐形金屬罩的五燭光、十燭光昏黃燈泡,晚上路邊賣東西的人點的猶是冒黑煙生臭氣的電石燈,日光燈要到我進小學時才出現,生產技術還未完善,有一回我們的教室日光燈管爆炸,帶螢光粉的玻璃碎片竟插立在幾個書桌上,所幸事發時教室裡無人。

有一部電影和那個時代的氣氛很接近,那便是黑澤明的《泥醉天使》,那時的台北除了少數主要街道外,到處都是土路坑窪,路燈很暗的,有的地方乾脆沒有路燈,所以夜間出門人手一支手電筒,光憑照明這件事,你便可以了解電影為什麼吸引人,但是當時並不是人人看得起電影,那是戰後匱乏的年代,很多人家的日常必需用品是去熟識的雜貨店賒的,有錢的時候或過年的時候再去清償,有時年底人家來收帳,沒錢只好出去避。台北到處都是稻田、溝渠、溼地,小孩在溼地玩可能撞見屍體,也有不幸溺斃的,所以家裡嚴禁我們放學到水邊玩。

當年不要說內湖、汐止猶未開發,連台北東區都只有稻田和窯場。很多人家門口便是一條水溝,每隔一段時間自己要清垃圾,大廟前幾乎都有一座水池,一方面是因為風水,另方面也為了防火,總之,台北原本是一座水系密布的城市在當時還很明顯。我很幸運的是,我所出生的老厝深井外有一顆大雀榕,榕下有一條小人跳不過的爛黑泥大水溝,每年有兩回可以兩頭攔起來,下去淘魚抓蝦,螃蟹、黃鱔那是不用說的。附近有熔鋁的工廠、吹玻璃的工廠,屋側竹林內有漢子把赤牛扳倒,用鐵錘、鐵砧閹牛。火車後站堆大杉木的方場上,有卓鼻仔

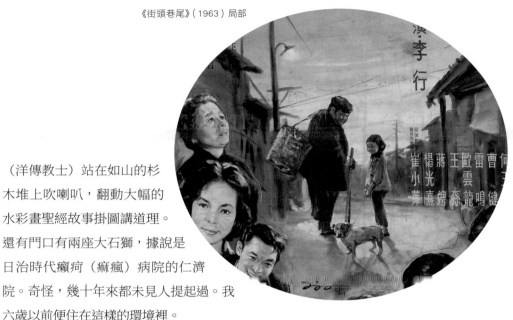

《街頭巷尾》（1963）局部

（洋傳教士）站在如山的杉
木堆上吹喇叭，翻動大幅的
水彩畫聖經故事掛圖講道理。
還有門口有兩座大石獅，據說是
日治時代癩疴（痲瘋）病院的仁濟
院。奇怪，幾十年來都未見人提起過。我
六歲以前便住在這樣的環境裡。

　　六歲以後，我們家搬到大浪泵（今大龍峒）大道公廟（保安宮）邊赫赫有名的四十四坎（於今哈密街）一棟房子的後進。我的父系祖上有一位叫黃凸的，是孔廟的三個創廟人之一。黃凸娶了九個老婆，各房爭產頗生讎怨，不過看我父母親年輕時代在上海的照片，還很有根柢。父親娶我母親時據說給我外祖母三棟兩層樓的房子，不過日本戰敗後，他們因為無法因應時代驟變，待我懂事時日子已相當艱困。為什麼要說這些呢？因為要解釋我們家的小孩，尤其是我，有無數回從大浪泵徒步到大稻埕，穿過北門、城內，一直到艋舺我舅舅家，有時反向而行。那時台北的公車接駁還很不方便，二來省錢、好玩，最重要的是我媽媽和我舅媽感情很好，長嫂如母，很心疼我們家的衰微，每次去都要給很多好東西，像車輪牌的鮑魚、螺肉、松茸，他們還很富厚，可以說是雄據一方。我便是在這來去遊盪的路途中看過很多陳子福的海報，許多年後當我發現我記憶中的那些海報是出自一個人之手，心海中極難不生出一種湧盪。

行街穿巷的看電影路徑

　　彼時要從大浪泵走到艋舺和現在要從大龍峒到萬華是很不一樣的，因為地圖不同，現在的很多大路以前是不存在的，現在的交通工具以往也未曾出現，目之所觸、耳之所聞也完全不同，可以說是另一個世界。我們所走過的地方可以說是日治時代所留下的「三市街」，也就是後來台北市的原型。當初我們是這樣取徑的：從保安宮前的哈密街往西，到迪化街二段或延平北路四段、環河北路二段轉南，這一路有很多我們同學的家，尤其環河北路都是木料搭的矮房子，然後到大橋頭。

　　大橋頭有早期有名的天橋戲院（演京劇和電影）和仙樂斯大舞廳（我的同一祖上不同房的堂哥曾帶我在此廝混，他開賭場，手上可以藏三只麻雀粒子，正是人傳說中的大浪泵善賭之

人，多年被舞女、酒女養，是台灣人所說的「緣投仔子水晶屜胞」。）舞廳和戲院邊有成排的露店，熱鬧程度不亞於圓環。鐵橋的另一邊是才要開始興起的三重埔，橋下是人力市場，臨時工聚集的地方。

再來便到永樂國小、太平國小，李香蘭走過的延平北路一、二段，這裡有媽祖宮、第一劇場（我曾在此看過《宮本武藏》、《忍者》、《座頭市》、《丹下佐膳》、《大菩薩嶺》、《小林旭》、《女賭博師》……都是我們家對門的三輪車夫添富帶我去看的。皆是下大雨的日子，他踩著他的三輪車載我，至今我猶記得雨從他的斗笠、蓑衣往下泄，一直流到他的棕鬚高腳木屜，而後滴落到如麻的地界上。（我成人解事後怎麼也不能想透他為什麼不帶他的妻子或他的小孩而選擇我。後來據說他們全家都因很悲哀的原因死去，前面我所提到的那位堂哥也是。人生有許多不可說的苦，這正是當時許多台語片想要宣述的。）媽祖宮的眾小吃攤子，端菜送菜的都是啞吧，常有附近保安街、歸綏街的公娼帶親友來吃飯。涼州街是木材商聚集之處，再過去是寧夏路、圓環露店、遠東戲院。

若不往東走，過民生西路也可以取貴德街（早期的外僑區，當時已沒落荒廢、人跡絕鮮，但猶存幾座大戶人家，森幽而不可測，一直深印在我到腦海裡，二〇一三年台北文獻委員會出版了一本《貴德街史》，收錄了很多很珍貴的資料）、西寧北路或如今大家所熟悉的迪化街一段，迪化街的南北乾貨不怎麼吸引我們這些小孩，霞海城隍廟五月十三的廟會是台北的奇景，另外是永樂市場的布市。我從小對布市有一種奇妙的情感，大概媽媽在艱難的日子裡為人做裁縫所養成的，家裡有很多日文的時裝雜誌，並常見到有錢的客人帶來的昂貴布料、緄邊，不過若是不小心裁壞了要賠的。

之後，便到塔城街或北門穿過平交道，沿漢中街到紅樓戲院，或沿博愛路、延平南路到中山堂、西門町圓環，過圓環走西寧南路到西本願寺，西本願寺是昔年艋舺人口中出名的鬧鬼的寺廟，後來被廣欽老和尚收服，因此艋舺人極崇敬老和尚，我外祖母便是追隨廣欽老和尚在土城出家的。再由長沙街往西到祖師廟、青山王宮，便進入到處都是我們親友的老艋舺精華地帶，佛具店、刺繡莊、青草巷形成的方陣，外圍有聞名邇邇的「賊仔市」和以殺蛇、宰鱉、色情聞名的華西街，除了打拳賣膏藥的，你想得到的東西都有得買。青山王宮、龍山寺和霞海城隍廟號稱台北早期三大廟門，每年的元宵燈節吸引整個台北市的人，尤其電動花燈出現更是萬頭攢動。我一直覺得我小時候看的《火燒紅蓮寺》、《目蓮救母》即是電動花燈以及昔年大戶人家辦喪事時夜間弄鐃法事的混合體。青山王宮早年有一股說不出的陰氣，好

《後街人生》（1965）局部

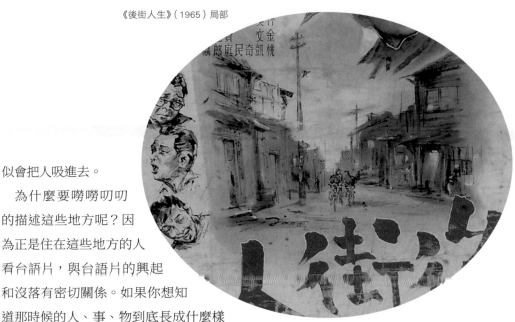

似會把人吸進去。

為什麼要嘮嘮叨叨的描述這些地方呢？因為正是住在這些地方的人看台語片，與台語片的興起和沒落有密切關係。如果你想知道那時候的人、事、物到底長成什麼樣子，可以找找大攝影家張才、鄧南光的作品集來看看；還有小津安二郎的《早安》、《風中的母雞》，不過人之所居更陋狹、物質更匱乏；梁正居寫並自己手繪插畫的《啊～美麗的寶島》也生動辛辣。

那時台北的氣候跟現在不同，以前台北冬天會下霜的，一大清早鑽出昨夜藏埋水龜（一種鋁製的裝滿熱水的水壺）的被窩，凍得哇哇亂叫，步出屋簷回頭一看，紅屋瓦上鋪上了一層嚴嚴白霜，黃土路上的雜草也結了霜，窮困人家的小孩就打著赤腳踏霜草去上學。很多小孩的布鞋有破洞的，因為哥哥、姐姐穿過，也有有錢人家的小孩穿皮鞋去上學，但到了學校便脫下來藏在書桌裡，怕被欺負故意用腳去踩。盛夏午後起暴頭（變天）時會下冰雹，打得鐵皮屋頂劈哩啪啦響。因為還沒有高樓，遠遠可以看到雨來了——「放雨白」。多雨的季節，可以見到學校操場的坑窪中長滿蝌蚪。放學時常跟西北雨賽跑。有一回我所就讀的大龍國小，大操場正中央一線分為兩半，一邊下雨一邊出太陽，全校師生都站到走廊看這場奇景。一九六三年台北有兩樁氣象紀錄：一是一月底氣溫降到零下點一度；一是九月的葛樂禮颱風，死了很多人，老師府（陳悅記祖厝，也即是陳維英故居）背後的覺修宮廟前水池積滿水蛇和屍體，我們這些無知的小孩都跑去看。

西門町的白熊冰淇淋啟用台北第一座電動鐵捲門，我們這些好奇小人一樣連袂從大龍峒走到西門町去看，大人也好不到哪裡去，只是他們不敢這麼做。小學和孔廟的後苑只隔一條馬路，我們放學後好幾回看到有人在裡頭拍台語武俠片：一個導演、兩三個演員、一個攝影師和一個舉著貼上皺巴巴錫箔紙的反光板的助手，連我們這些無聊小人都看不了多久！

早期台語片的崛起、興旺與趨向衰頹

台語片的興起可能跟下面這些原因有關：

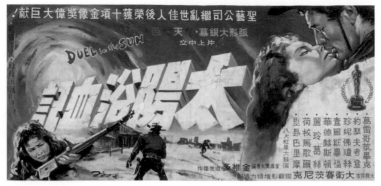

《恐怖的報酬》（1956） 《太陽浴血記》（1952）

（一）語言的差異：日治時代下的台灣人很多聽不懂國語，看不懂國語，他們所使用的語言是日語和台語。

（二）外來的影片如粵語片、洋片，和大多數老百姓存在著文化上的隔閡以及知識上的落差：像《恐怖的報酬》於今看來仍是傑作，可是在那個時代，真正能賞得其中真味的人恐不多，即使在現在若不是深思的人恐怕也看不下去。還有一個值得深究的問題是字幕的翻譯，那時字幕翻譯的水平如何，恐怕得找出當時進口的電影版本才能明白。就像這些年台灣出現很多珍貴的世界早期電影傑構，可是字幕呢？令人太息！《太陽浴血記》也頗可觀，但其所觸及的種族膚色問題，對當時的台灣觀眾可能相當遙遠。至於粵語片和彼時多數的中國電影一樣，水平都還不高，粵語片復有一種趣味和其他地方不同，別的地方的人或不容易體得，即使到了後來邵氏所出品的《爛頭何》、《扭計祖宗陳夢吉》、《七十二房客》仍有許多地方獨有的趣味不與人共，粵劇亦然，因為廣東是中國歷史上最早對外開放的地區。

（三）日本片被禁所產生的刺激：我十歲以前所看的國語片屈指可數，記憶中只有《貂蟬》、《江山美人》和《花木蘭》，《花木蘭》是奉政府之令全校師生一起去觀賞的，作為小人的我也覺得《花木蘭》比較動人，但比起已經開始受世界影壇注目的日本電影還差一大頭。日本片被禁之後，一些受日本教育的人仍然從進口的日本書籍、雜誌得到日本電影的訊息，看到日本電影藝術上的成就以及商業上的成功，不免躍躍欲試。早年銀來圖書公司、大陸書店、廣洋書店、鴻儒堂、三省堂有很多日文書和雜誌。一九六三年，十六種日文雜誌禁止進口，

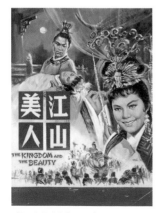

《江山美人》（1959）

因為日本開始親共，我記得當時買的書籍有一些頁數被塗黑、撕掉。

（四）族群意識：正如陳子福在訪問中所談到的，一個台灣人在光復後，一夕之間從一個日本人變成一個中國人的茫然，不會國語、不懂中文，何去何從？再加上見到祖國軍隊七十軍的失望，二二八事件後的省籍緊張狀態，一些高級知識分子發誓終身不講國語、不看國片，我曾訪問的奇才藝術家呂璞石便是，台大數學系、醫學系都有老師上課講台語。族群意識是非常複雜的東西，深不可測，至今仍不能解；然則佛法提醒我們，

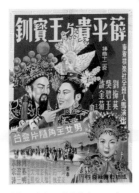

《薛平貴與王寶釧》（1955）

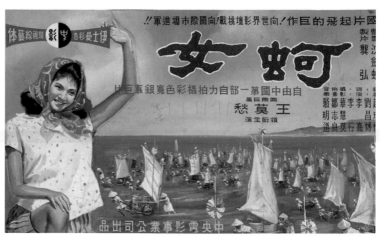

《蚵女》（1964）

過度執著時代、地域意識可能成為不善之源。

（五）投機的心理：台語片由於麥寮拱樂社擔綱的《薛平貴與王寶釧》大賣座，引發許多飢餓海峽的生物垂涎，競相投入，小成本、小製作，釣大魚。

早期台語片的導演不乏想要嚴肅對待自己作品的人，不管他最後所呈現的成果若何，像：何基明、邵羅輝、白克、辛奇、張深切、張英、張維賢以及後來的李行、李嘉（我最覺惋惜的是張維賢的《一念之差》沒有被保存下來，張維賢號稱新劇運動第一人）。不過到了後來變成欲界求生之法，以顛倒為常態，濫拍，題材愈拍愈窄都是陳套，功利、現實、短視，老闆想迎合觀眾口味，觀眾只想「看故事」，曾有導演一個月拍三部電影，拍到最後連自己都搞不清楚，演員軋戲常不知自己的分內，連梁哲夫自己都說：「拍得不好的最賣錢！」這即是唯識所說的：「無明緣行，行緣識。」十二有支相續不斷，等國片崛起、洋片排山倒海而來，台語片便漸歸於滅。

一九六一年中華商場落成，整個西門町地圖開始重劃。一九六三年《梁祝》席捲台灣，有人看了數十次。年輕人看《蚵女》、《啞女情深》、《藍與黑》、《翡翠谷》、《驛馬車》、《大江東去》、《紅河谷》、《赤膽屠龍》、《怒火之花》、《天倫夢覺》、《養子不教誰之過》、《巨人》、《阿拉伯的勞倫斯》、《齊瓦哥醫生》、《亂世佳人》、《雷霆谷》、《金手指》、《大進擊》，瓊瑤電影、武俠電影大行其道，再沒有人記得台語片，可是還是有人繼續找陳子福畫海報，而且他的畫技開始趨於成熟，台語片的海報好像他早期的磨練場。

陳子福深諳「電影海報不是電影」

台語片無明緣縛而起，無明緣縛而殞滅，為什麼陳子福沒有隨之向下？因為他雖然處於核心地帶，並未忘了他本來的志趣，另起貪念，對一個凡人而言是很不簡單的。他常強調公平、公道，連別人想多給他錢以建立和他的良好關係都不以為然，在那個複雜的圈子裡，不懼威脅不受利誘，連面對因政治而生的無端災殃亦能坦然應之。於今若從比較高遠的角度看，那些台語片的工作者恐怕很少或從未深思「什麼是台語？」「什麼是電影？」。當時台灣人對

拍電影的經驗幾乎如小兒學步,二十年前我所寫的那篇小文便提到:

　　由於無情去來的政治將過往視為當然優秀的東西橫生生截斷,舊形式的精緻文化失去了它所憑依的底層結構,如脫線風箏般在陰霾霾的空裡沉沉遠去,又面對著一個全無經驗的新的文化媒介,嘗試錯誤的學步法,不能不搭建在舊的經驗管線上頭,或出自克難式的突發奇想。許多早年的電影其實不需用眼睛去看,便可以捉得整個故事情節。不少人有這樣的經驗:當你涉足在今日的河水裡,面對那潺潺流動在時間上游的老片子時,只一恍惚閉上雙眼,你便發現:那是廣播劇!從配音到對白無一不是!影像只是故事的從屬(而非主體),而且基本上是行在靜照影像的思考脈絡上——明信片式的畫面,把電影當舞台處理。如果你要知道的只是電影中的故事,基本上你只要「聽」就夠了,一切都用嘴巴為你說盡,你不需要「思考」。看的只是明星和他或她的妝扮,以及座落於該一時代意義的演技,還有外景,當時外景對普遍少有機會旅行的人們亦是一種強大的心靈引力;也有有趣的片段,譬如租不起燈光,於是在夜裡召來兩輛計程車,用計程車的頭燈照射,拍出一場意外有趣的戲。人的渴企可以用如此簡單的形式被滿足,在這物質泛溢的時代簡直不可思議,然這恰是時代動人的特質。

　　電影工業更談不上了。後面一小段有一點實驗電影的味道,然等而上之的實驗電影是一種「金錢難買的夢」,也就是所謂的「前衛電影」,若是以投機、獲利為歸依,縱偶得一鱗半甲,也難脫醜惡的全形。

　　至於「什麼是台語?」更是大哉問!李嘉在一次訪談中提到他在華視製作台語連續劇時,那些演員說的都是「電視台語」而非生活中的台語。台語被窄化、淺化、誤導、誤解,至今猶然,而猶可太息的是,這些現象是由不少大力提倡台語和台語書寫的人促成的。現今提倡台語及台語書寫的人多半以三個系統為依據:一是韻書,一是教會保留下來的台語,再而是早期各種劇種保留下來的劇本。這些資料除少數極珍貴的古本戲劇外,泰半是半瓶秀才的子遺,有一回我偶然在電視上看到施振榮說其實台語非常古雅,深以為然。那麼為什麼有人以台語為淺陋?那是因為持台語的人所展現的談吐、意態和風度。我記得小時候的老輩人,即使沒什麼學歷的,平日言談都很馴雅,即便流氓口中噴濺的「訾、訐、攘、譙」都是古語的化石,只是他自己不知道。

　　王國維曾經講過,研究方言的人當注意「楚辭」、「元曲」和「內典」(也就是佛家的典籍),元曲中有幾齣簡直是用台語(閩南語)寫的,佛典中也保留了極多台語,不過於今這些台語都受到扭曲、誤解,本來優雅深麗的辭淪為罵人的髒話,如:楊雄《法言》的「無攸

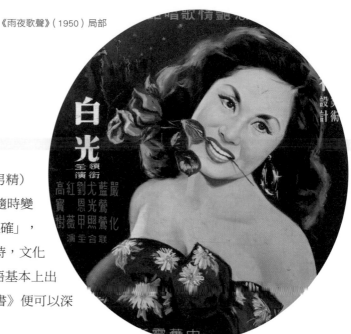

《雨夜歌聲》（1950）局部

用路」被扭曲成「無甚洗（男精）路用」。不過方言本來具有隨時變異的特性，可怕的是「政治正確」，當「政治正確」被舉為圭臬時，文化便不必論。我們應該說，台語基本上出源於唐宋的語言，你讀《晉書》便可以深深體會到。

既不曾想過「什麼是台語？」復不知電影乃「影變相續」與「音變相續」相乘之幻術，只一廂情願地認為「別人有的我也可以有」、「別人有的我也想要」，台語電影會結成怎麼樣的果子可想而知。陳子福則不然，他從真實的生活經驗中知道他做的是什麼樣的工作：「電影海報不是電影」，也不可能是電影。他很早便意識到早期電影是黑白的而海報是彩色的，且海報的二度空間圖像與歷時性的影音流變完全是兩回事，海報只是廣告術、招徠術、甚至等而下之的騙術，明瞭自己的工作的可能性和限制，一生只做一件事，把謀生和志趣結合為一，不斷吸收新知、努力向上，不能不令人佩服。

海報繪製者竟意外身兼部分電影前置作業的「變態」

陳子福最早期的作品最富趣可談，可以說是不折不扣的素人繪畫。素人畫沒有像不像的問題，也不苛求技巧，只畫心之所欲。他筆下的麥克阿瑟、薛平貴、王寶釧跟我們小時候畫地球先鋒號、小俠龍捲風、諸葛四郎、真平，青年時代畫二十世紀當代智慧人物差不多，只是他的舞台比我們大。拙中有一種趣味，雖然他自己曾說他不喜畫那些歌仔戲演員身上、頭上的刺繡、珠翠，這些綴飾的質感當時他還沒有掌握的方法，但是為了生活不能得不。《恐怖的報酬》據他自己陳述，是由黑白海報轉繪而成，結構嚴謹，用色基本上近於單色畫，我們忍不住要說尤蒙頓不似，那位南美的年輕狡黠女子變成白人了，不過全幅確實很有氣勢，字體也下得好，用色細膩富變而不雜不亂。光憑這張海報和他早期所畫的妖奇豪豔的白光（《雨夜歌聲》），你便可以知道當年大同電影公司的老闆柯媽媽[1]，為什麼會在那麼多業者中相中他，把一批四十多部電影片的海報都交給他。柯媽媽的獨具慧根，好比吳延環[2]之於高一峯[3]，高一峯來台潦倒時也為人畫看板，足可惜，高一峯的一生沒有陳子福這麼幸運。

1——指大同電影公司老闆柯副。

2——吳延環（一九一〇－一九九八），出生於中國河北，早期立法委員，藝術鑑賞力極高。

3　高一峯（一九一五　一九七二），出生於中國山西，天才水墨藝術家，來台後，為了生活開廣告社，曾為戲院畫電影看板，晚年精神昏亂，潦倒以終。

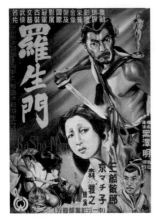

《羅生門》(1950)

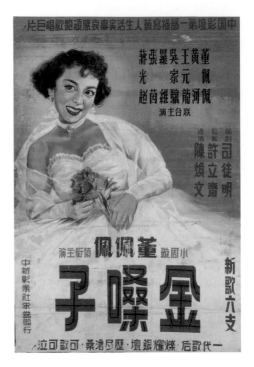

《金嗓子》(1955)

　我個人對《羅生門》那張海報特別感到一種興味，因為手邊正好有一張日本版《羅生門》海報的複製品。日本版的《羅生門》海報是一幅手工著色的三船敏郎與京町子黑白劇照，陳子福則試圖在結構上做改變，並對影片生出更進一步的演繹，除了呈現片中三個主要人物的頭身像之外，並於左下方添加了京町子所飾演的武士之妻意圖殺夫一節，為何添加這個圖像可能有多重的心理因素，任憑讀者們去猜想。他筆下的三船敏郎畫像和這企圖殺夫的圖繪正是樸素藝術的典型。

　他在他的早期海報中所用的許多字體，現下年輕一輩人可能不知其由來，我們小時候還見過不少中西美術字體的書，還有圖案、鳥獸蟲魚的畫典，是現代版的、西化的《芥子園畫譜》的意思，供人引用。陳子福常日想必有一個圖書、報刊、雜誌、劇照所組成的小小檔案庫做為謀生之具，你看他多年的海報對當時流行的圖像極為熟悉，差來遣去毫不猶豫，這是大眾文化的特徵。

　他的海報幾乎羅網了當時所有大眾文化的視覺元素，不管是中國的、台灣的、日本的、美國的，他以他的畫藝將它們拼集起來，有一些極鍊熟，有一些則尷尬或有趣，如一九五五年的《金嗓子》（一位美女的頭被嵌在顯然是男人的身體上，雖然披了女紗戴了手套）。從訪談中他洩露個人特別著意時代的改變，以及時尚、顏色的流行、變化；他的兒子有一次聊天談到，年輕時爸爸借他買來的《花花公子》雜誌作畫，很是引人發笑。那時代的成人，想必每個人都知道電影中萬萬不會出現海報中那種場景，但那是一種刺戟，你知我明的欲望刺戟，如此形成一種無涉道德的默契。海報一方面刺戟你去看電影，一方面又目盲於電影。這種電影和電影海報之間的心理鉤繫和別的國家應該是很不一樣的。我自己大學時代（一九六九——一九七三）所看的許多啟蒙電影，都在三輪戲院中以色情片為號召上映，當時我們無事遊逛在這些電影院前，拿海報和劇照來揣斷它是否可能是我們蒐尋的目標。兩種情形有如互反的

鏡像。

　　除此之外，陳子福的作品中（或者應該說是圖像以外）又隱藏了一些有趣的東西，大概是整個世界電影史上少見的例子。他早期有一部分電影海報，是在整部電影完全不存在的情況下完成的——他臨繪、拼組他所處時代的各種視覺圖像，並在單一的畫面裡試圖說出他想像中的另一個人（導演）的電影表達。且不說靜態圖像與動態影像之間的語言差異，這樣的海報的完成極可能和當時完全不存在的電影全無關係，亦可能導致整部電影由他的視覺研究中延伸出來，終至海報繪製者身兼了一部分電影置的工作。這樣的事例若是誇大了說，就是單一畫面的想像電影（海報）先於或分裂於真實的電影。這樣的說法很困擾人，不是？其實一點也不！陳子福先生曾在訪談中很清楚地勾勒出電影和電影海報之間的關係：「海報不可能把電影所有的內容表達出來，如果海報能把電影所有的內容都表達出來，那樣電影根本沒有人要看。依我的看法，海報要能捉住最吸引觀眾的一點，然後發揮想像力和創造力。」「設計海報的責任是吸引觀眾。片子很差我不敢講，片子若是不太差，頭幾天我也許可以騙到一些觀眾。」[4]好坦白、好犀利的洞察刀鋒。

陳子福海報可說是寫實風格畫技的忘情演出

　　如果說電影是一扇開向人生的想像窗口，那麼電影海報便是一扇開向電影的想像窗口。在匱乏的年代裡，人們並不經常有錢購票去看電影（許多六十歲以上的人，當曾有過被人夾帶或由後門溜入電影院的經驗），街頭巷道裡遇見的海報在平眾的日常經驗裡留下深深的印痕。海報可能是關乎電影中某幾個高潮的圖像拼貼（某種動態影像的靜態變貌），亦可能是某種嚴莊儀式的引人發噱前導（如廟會中戴紅鼻子、紮高一條褲管的「報馬仔」）。電影並不必然是藝術品，而經常代表一種盼渴。但也因為是一種盼渴，它極富生氣，雖然經常只以一種輕浮的、荒誕的形式做成。如今我們回頭看許多早年的電影海報，感到某種富趣的俚諧（如《大俠梅花鹿》〔一九六一〕、《孫悟空遊台灣》〔一九六二〕、《怪紳士》〔一九六三〕），便是這樣的道理。當電影和電影海報不必然背負成為深刻沉重的藝術品的使命時，它們與時代生活的起伏脈動更深契合，它們更無顧忌、更無羈束地吞食身所能及的各種新的視覺元素，成為俗民特有的美學。

　　陳子福的海報上又見到不少文字鋪成的口號，若由現代的觀點看，可以說是因為處在一個

4——〈陳子福的電影生涯〉，萬蓓琳採訪整理，《陳子福手繪電影海報集》，台北：文建會、國家電影資料館，二〇〇〇年，頁一五三。

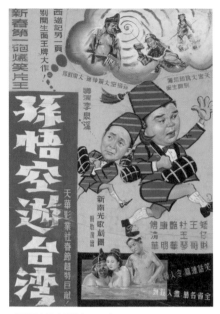

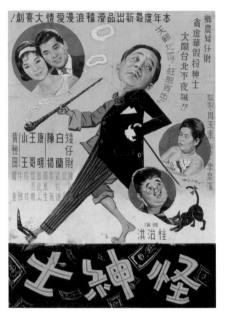

《孫悟空遊台灣》（1962）　　　　　　　　《怪紳士》（1963）

對新圖像或影像語言的表達或成熟還不是那麼具有信心的時代（可以和前面所提到的廣播劇式電影劇本相呼應），所以企圖在文字和圖像／對白和影像之間，力求找到一個當時以為「安全」的平衡點來做成陳述，不管這個安全的平衡點是由誰來決定。然而我們必須提醒，在某些時代，人們認為陳腔濫調不如創新，可是某些時代，人們似乎並不反對沒有創意的東西（即使所謂精緻文化亦有這樣的現象），這種說法乍似有點殘忍，事實上當時的人可能普遍面對著比嚴格定義的「創意」更沉重的東西，吾人若因心態、價值觀和預期界限的改變，一味輕鄙前時的作品，常難免於價值錯置的判斷。好比習於出入如畫現代都會的夜的人，很難想像昔日人們朝觀奇蹟般的影戲後復歸於昏黃巷陌的輝煌憶想，《文夏旋風兒》（一九六五）的雙幅拼合海報可以牽人夢迴。

　　基本上，陳子福的作品是一種以「吸引好奇」為核心的應用美術，他所差遣的常是一種屬於拼貼的敘述風格，由於排斥攝影影像的直接引用，他的作品比起同時期的日本電影海報更屬一種寫實風格畫技的忘情演出。毋庸置疑，他的眾多海報中所捉得的不少明星當年的形貌，以及平人的容顏、服飾、生活方式種種，都有列入「大眾文化史」的價值，且其地位當不遜於近年大量出土的珍貴照片。由早期作品的「陳述貫串」與「逗人聯想」，一直到晚期的郁烈、剛強，他的作品和日本許多電影海報傑作中，使用照片而後加染，著重空間的變化連結，力圖電影文本再現的雅力成一對比。當然這背後還涉及整個和電影互相操繫的更大的文化背景。

　　陳子福的電影海報之所以能在台灣一枝獨秀，除了豐富多變的嘗試外，還在他對作品呈現的要求。他有長期合作的製版廠和印刷廠，即使被人倒帳也不肯拖累這些跟他合作的廠家。他甚至跑到電影院看自己的海報貼在牆上的效果，修正自己製繪海報的思考方式，端的是熱愛、享受自己工作的人。此外他對自己一生所遭遇的人、事、物，常懷一種感激之心，很不

簡單，人若沒有感激之心，很容易落入畜道裡。仇恨腐蝕人心！

歷史好比一棟房舍，我們無法否定、抹去基礎的每一磚石，無法否定我們的父母、先行者，尤其是惡劣生存條件下秀異的先行者。在這消費至上、占有主義至上的個人主義生活態度漫溢到，財貨愈積愈多挫折之情所引發的混亂狀態日甚一日的台灣，回頭看陳子福筆下這些淳樸時代的圖像，雖亦不免其傳統時代的束縛與殖民文化的痕爪（社會行動不可免地由匿名的體系需求所導進），但我們亦感受到一種負責任的對於現代文化生產過程的積極主動涉入，或者這即是陳子福的作品在幾十年後的今天，仍能對比我更年輕的一代產生吸引力的原因。若就「文化乃是現代性的經驗切入的觀點，陳子福的作品在在提醒我們對於我們所活存的地方進行歷史分析的重要。這些年，一些有心的朋友開始呼籲「嘗試拓展衍生自本土的影像美學或影像透視」，其實如柏曼（Marshall Berman）所言：「文化上的想像，並不來自於某些人類自求發展的內部動力，它們其實就是發展本身的故事。」

許多年後，當我們從囂攘而實乏力的都會藝術造作，及以如空華如囈語的各式流行理論中解脫得疲憊的身子（一切流派、一切理論都屬相因相待、依他而生的一偏之見），我們會突然發現陳子福的一些作品在時間的夜空中靜煜著輝光，令人神往：《雨夜歌聲》（一九五〇）、《運河殉情記》（一九五六）、《孫悟空遊台灣》（一九六二）、《怪紳士》（一九六三）、《蚵女》（一九六四）、《一斤十六兩》（一九六四）、《文夏旋風兒》（一九六五）、《自君別後》（一九六五）、《孝女的願望》（一九六五）、《香港第一號碼頭》（一九六五）、《南刀北劍》（一九六九）、《俠女》（一九七〇）、《慾海含羞花》（一九七三）、《五花箭神》（一九七八）、《男人真命苦》（一九八四）、《少林寺傳奇》（一九八一）、《王哥柳哥》最後一部（一九八三）。

基本上陳子福到一九六四、六五年後畫人像的功力已極錬熟，《俠女》是頂峰之作，以人物的眼神傳達性格，並暗示不可見的強敵及圍裏他們的艱險境地。這大概跟胡金銓有關！合作的兩人都是武俠片的熱愛者，而胡尤以渾麗的氣勢和細節的考究聞名，畫面的最後點染鈎醒（retouch）已達出神入化的境界。實說，陳子福的人物畫並不輸給席德進，只是他沒有席德進做為一個純粹藝術家的企圖，若不是鶼鰈情深的妻子吳寶採的守護，這些作品恐怕最後泰半都當垃圾丟了，不可不記。陳子福性行質直，不貪著、不染污，與人相接知道以人與人之間的美好相待。一生忠於所愛，力行不輟，確實是有夙慧、有福報的人。

本文部分段落引自作者前文〈「電影與電影海報」──陳子福的啟示〉（收錄於《陳子福手繪電影海報集》，台北：文建會、國家電影資料館，二〇〇〇年）。

◎ 陳子福攝於家中畫室。（曾國祥攝）

浮光燦爛——陳子福的電影海報人生

採訪撰文／林欣誼

序曲

夜很深，海上一片漆黑，在燠熱擁擠的船艙裡，突然「砰！」的一聲，船上的燈全熄滅了。所有人都被驚醒，少年陳子福和其他二百多人在混亂中倉皇起身。他們所搭乘的護國丸軍艦，被美國潛艦擊中了。

幸運的是，少年這夜不知何故失眠，提早起身穿好天亮後下船要著裝的衣服，落海後，又及時攀住了一塊木板。身上的衣物，以及心中默唸不停的「南無觀世音菩薩」，讓他在冰冷的海水中，撐過了從黑夜到白天的近十個小時。

漂浮在那深沉的大海時，十八歲的陳子福有沒有想過自己會死？或者想過會活下來？畢竟那是昭和十九年（一九四四年）十一月十日，時值戰爭年代，這名正從基隆航向日本準備受訓的台籍日本兵，腦中只謹記著報效「祖國」。連沉船當下，他都先和同袍跑上甲板聽候艦長發令，接獲跳船逃生的命令後，才敢行動。

當時，身強體健的他還不曉得，自己沒有死在戰場上，反而活出了藝術的一生。那雙在死亡之海中抓緊木板的手，日後將握著畫筆，在時移勢易的故鄉土地上，揮灑出近五千幅電影海報，帶給他所稱的，「幸福快樂」的人生。

陳子福是這場重大船難中，艦上共約三百名台灣志願兵中生還的八十八人之一。從此，護國丸沉船事件永遠銘刻在他腦海中，他長久地記憶著，並在晚年畫下這戲劇性的一刻。如同那些他看過、聽過的電影情節——兒女情長，刀光劍影，或戲服上的璀璨綴飾，或諜盜之間的風雲詭譎，都先是在他腦海中，然後藉由他的筆，一幕幕鋪展開來，在畫布上永恆定格。

對視覺圖像的早慧與熱愛

一九二六年出生、高齡九十五歲的陳子福坐在位於西門町的公寓家中，儘管身形瘦削，但始終精神奕奕。他每日晨起喝一杯咖啡、點燃一根雪茄，讀書看報不用老花眼鏡，午飯後小睡。他作息規律，喜愛看電視台播映的日本電影、紀錄片和相撲

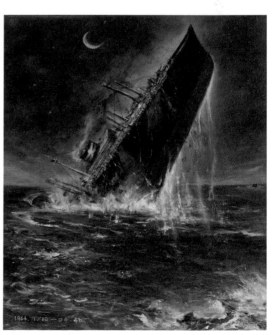

◎陳子福以油畫再現護國丸號沉船的時刻。（陳子福提供）

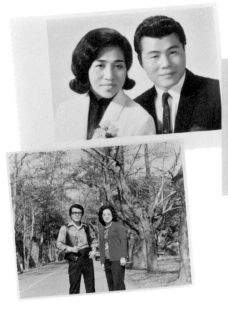

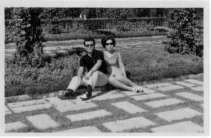

◎陳子福與夫人吳寶採鶼鰈情深。（陳子福提供）

節目，還常看片看到深夜。

客廳書桌旁的木製畫架，使用了超過半世紀，上頭還放著他畫到一半的作品。桌上顏料、畫筆擺得井然有序。他瞇起眼，既清醒又沉醉地說：「我這輩子最重要的事，就是畫畫。」

陳子福女兒養的狗在腳邊跑竄，偶爾叫了幾聲，他不為所動，安然自在。窗前一排鳥籠，一、二、三、四、五、六、七共七隻小鳥，緣於他有七名子女；鳥兒毛羽姿態各異，在他精心擺置的枝條上，小小地跳躍、鳴叫著。

此刻唯一的缺憾，或許是太太吳寶採已不在人世。「四年前她走了，我很難過，一下子瘦了十幾公斤。」兩人感情甚篤，他大半生埋首畫布前工作，生活起居、子女照顧全由太太張羅，他對太太的依賴不在話下。

工作之餘，兩人相偕遊歷過世界多國，他也常開著車，載太太去看山看海。他把兩人年輕時出國的一張合影，畫成油畫放

在客廳，每天看著、想念著，卻也知足了。

鳥籠所臨的窗前，正是西門町電影主題公園。陳子福的繪圖生涯，可說就是半部台灣電影史，他本人更見證了西門町電影街的起落。他的人生，從西門町啟始，不知是命運或巧合，更從此與電影結下不解之緣。

一九二二年，台北市改以六十四個「町」劃分市區，陳子福一九二六年生於新富町，

◎ 陳子福為妻子吳寶採所繪畫像。（陳子福提供）

即今萬華區康定路,鄰近西門町。他在家中十個小孩裡排行第七,為男孩中的老么,父親在中央市場擔任耀手(拍賣員)。他甚少回憶與父母手足的相處,幼時印象深刻的是就讀老松公學校(今老松國小)時,他成績優異,除了算術不行,對書法、理科、圖畫、歷史、國語(日語)等各科都很有興趣,三、四年級分別當上副級長和列長,常代表班上參加作文和演講比賽。

畫畫尤其不用說,他的水彩作品常被老師貼在教室後展示。他最記得一九三七年中日戰爭爆發那一年,日本、德國、義大利結盟,老師叫他們畫海報,「我根據報紙上的圖片,畫了日本首相近衛文麿、德國希特勒、義大利墨索里尼的頭像,加上三個國家的國旗。」結果這幅作品得到大獎,還獲總督府文教局學務課頒贈的一套水彩畫具。

當時,戰火尚遠,遠得彷彿只是海報上的電影故事。左右世界變局的三巨頭,不過是他練筆的人物。

小學畢業後,因為家窮,想繼續升學的他到日本人開的藥房「要三豐堂」工作存錢。店對面剛好是新世界館(戰後改名新世界戲院),那也是他少年時最常去的戲院,因為票價比新穎的國際館、大世界館便宜許多,而且放映的多是他喜愛的日本古裝時代劇[1]。

他記得人生的第一部電影,是十五歲那年所看、李香蘭主演的日片《支那之夜》。電影以戰時上海為背景,李香蘭飾演一個父母在戰爭中喪生的中國女孩,被日本船員拯救後,兩人漸生情愫。這部片反映出特殊的中日抗戰時代背景,除了日本,也在上海、香港、滿洲國等當時的日本占領區上映。一九四〇年在台灣台北西門町的國際館放映時,引爆空前熱潮,陳子福至今仍回味無窮。

愛看電影的他強調雖然自己錢不多,但從不「撿戲尾」[2],「再省也要買票進去。」因此他也常到票價更便宜的萬華戲院,在那看過紅極一時的武俠片《火燒紅蓮寺》,默片搭配銀幕旁的辯士現場講解,精彩萬分。

遇難歷劫的時代倖存者

在藥房工作兩年後,陳子福如願考上成淵中學夜間部,白天在位於艋舺的台灣製靴工業株式會社當雇員。畫畫依舊是他的興趣,他常提到的一件往事,便是有次上課隨手塗鴉,畫了一個「模樣很怪」的老師的頭像,當下被老師痛罵一頓。沒想到下課後,老師叫他去辦公室,竟然請他在這幅圖像上簽名。

一九四三年,陳子福讀完預科兩年、升上本科二年級(相當於今高二)時,戰事

1——陳子福口述「チャンバラ」,又稱「劍戟映画」、「劍劇」,即武士電影。
2——早年戲院會在電影結束前幾分鐘打開大門,沒票的人會溜進去看電影結尾。

迫近，他在總督府的徵召下，自願加入海軍。他表示因之前在製靴會社工作時，曾送陸軍軍靴到六張犁的日軍訓練中心，「在那邊看到陸軍很髒，我愛乾淨，就選了海軍。」

在高雄受訓七個月後，他通過嚴格選拔，被派往日本千葉的館山砲術學校受訓。一九四四年十一月七日，他從基隆搭上特設巡洋艦護國丸出發，第三天凌晨三點，在九州外海古志岐島附近的海域，被美軍潛艦的魚雷擊沉。

陳子福的記憶，多次帶他重返驚心動魄的那一夜——沉船時，為免被引發的漩渦捲進海裡，他從傾斜的船緣慢慢滑入海中；雖然他會游泳，也穿著簡陋的救生衣，但還是被吸入海下旋轉了數十圈，才浮出海面。

此時，整艘船已被大海吞沒，眼前漂來一塊約兩張榻榻米大的木板，他趕緊抓住繫在木板旁的繩子，「原本有四、五個人跟我一起攀住木板，到了半夜，有個人冷到撐不下去，想爬到木板上，但這樣所有人都會犧牲掉，我們只好把他推開了。」

靠著這塊浮木在茫茫大海求生時，他想起父母囑咐過，危急時就口唸「南無觀世音菩薩」，「說起來很奇妙，我在水裡一直唸，感覺天空有個地方很亮，像是神在保護我，所以我在日本冬天的海水裡，都不覺得冷。」

經過漫長一夜，第二天中午，終於等到救援的小型木船。「他們從船上丟出一根繩子，有辦法抓到的，才能被救。」他使盡力氣抓住繩子，被拉上船後，才發現手都破皮了，而且全身沾滿黑色油污，得由船員幫忙剪開衣衫，雙眼也因浸泡黑油與海水而通紅看不清。

獲救後，船又開了五、六個鐘頭，才抵達長崎的佐世保軍港。當他總算上了岸，在軍需部領了毛毯與稀飯，喝到第一口熱茶，「啊，那口茶簡直像是甘霖。」陳子福忍不住說。

治療休息三天後，他乘火車到原訂的砲術學校報到。六個月畢業後回到佐世保，被分發到海軍陸戰隊「國武大隊」擔任大隊副，即大隊長國武建三郎的隨從兵。他說：「我當兵沒吃過苦頭，在高雄海兵團就當班長副。這時負責照料大隊長日常起居如洗衣、擦背等，吃得好，操練少，很幸運。」

之後，他隨部隊先後駐在佐賀、長崎北部松浦市的志佐町，直到一九四五年八月十五日終戰，部隊原地解散。陳子福與其他六、七個台灣兵先是滯留在志佐，後來被集中安置等待遣返。四個月後，才輾轉從鹿兒島的加治木港搭上夏月驅逐艦，於一九四六年元旦當天，返抵基隆。

此刻，陳子福拿起一九四五年八月十六

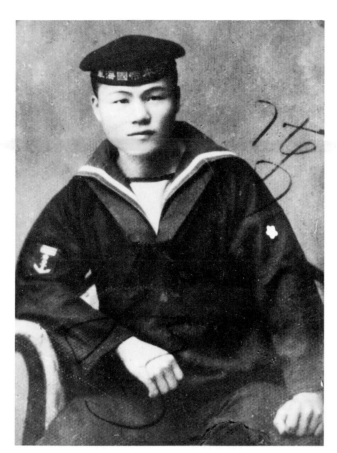

日終戰隔天他在長崎所拍、裱框珍藏多年的海軍軍裝照，影中的少年英氣挺拔，絲毫沒有懼色。他仍覺不可思議地說：「我先是沉船大難不死，長崎原子彈轟炸時，我人在長崎旁邊也沒事，就這樣活下來。」

然而，回到台灣應該很高興，但他當時只覺得，「自己前一天還是日本人，一回來看到國旗變色了，心裡很矛盾。」歷劫返家一見母親，沒有說話，「馬上跪下來，跟媽媽說謝謝」，亦是那個時代所能有的情感表達了。

命撿回來，還得掙錢才能活下去。一句中文都不會說的陳子福對工作尚無頭緒，就有區公所的人找上門，邀他加入中華民國海軍，給他中尉軍職。但受訓兩週後，他心想從沒受過國民政府的教育，「腦子也……轉不過來，實在沒辦法接受他們的好意。」推辭掉待遇優渥的軍職，陳子福的未來，也在一片霧茫中，默默轉了向。

因緣投身台灣電影產業

初回台時，陳子福曾零星幫附近的消防隊畫過宣傳海報，並在鄰居開的廣告看板公司「白日畫房」短暫工作。期間，有家上海人新開的和豐貿易公司找白日畫招牌，陳子福負責手寫玻璃門上的店號，因為跟留日、會說日文的上海老闆聊得來，便因這偶然機會進入和豐上班。

陳子福說，當時公司主要的生意是把阿里山的檜木出口到上海，「他們人生地不熟，在台灣都靠我，還派我到嘉義山上的林場選木材。」但不到一年，公司便結束營業。後來老闆之一馮培芝來台，住在漢口街的第一旅館，仍找陳子福協助辦事，並順道把他介紹給住在隔壁房、國泰影業公司的石士琦。

戰後，許多上海、香港的電影公司紛紛來台設立據點，其中，由徐欣夫主導台灣業務的上海國泰影業公司，亦派員來台籌備，暫住第一旅館辦公；後來國泰正式成立台灣辦事處，與大同、大中華、中電成為台灣戰後初期的幾家主要影業。

42

◎ 位於台北市康定路的陳子福舊宅，後方即為畫室。（陳子福提供）

國泰在台製作與發行電影，他們口中喚「小陳」的陳子福，堪稱在地得力助手。「那時公司只有兩個上海人，石士琦和會計左學椿，我包辦了大小事，包括到海關領片、戲院排片、監票，甚至修復斷裂膠卷。」陳子福說，當時公司發行的多是上海來的舊片，隨片的海報簡陋破損，他出於興趣和職責，也主動修補海報。

此外，他還協助拍片，曾帶《假面女郎》劇組到基隆出外景；一九四七年初在台取景、拍攝的大片《阿里山風雲》[3]，也由他陪同外景隊遠征阿里山區勘景。他回憶：「我帶著編劇張徹（後來他與張英合導此片）到嘉義縣政府登記，坐車到奮起湖，下車後還要走四個小時才到山上部落。」後來，他輾轉找到阿里山部落的鄒族知識青年湯守仁[4]，請教他關於吳鳳的事蹟，並邀請協助拍攝。

從愛看電影的少年到一腳踏入電影界，陳子福遙想初入行時，「這些事都沒人教，但也不難。」他認真且學習力強，無師自通，不出一兩年，連上海話都說得比中文流利了。

一年多後，他為了結婚想存更多錢，決定離開國泰另謀出路。當時，他一個月薪水是三萬元舊台幣，一九四九年國民政府發行新台幣，「四萬（舊台幣）換一塊（新台幣）」，他解釋：「單身還可以，但實在養不起太太。」

他還記得在國泰期間，曾花了足足半個月時間，完成人生第一張電影海報——何非光導演、白雲主演的抗日電影《血濺櫻花》，之後修繪海報的名聲逐漸傳開，因此離職後不久，他便接到在電影界備受尊敬的「柯媽媽」、大同電影公司老闆柯副女士委託的海報繪製工作。

柯媽媽過去曾在上海經商，後來代理一批上海、廣東影片來台上映，幾乎都無宣傳海報，便請陳子福重新繪製。但陳子福自認是「新手」，「那時業界大概有十多人在畫海報，都是正式的畫家或看板公司的夥計，而我只是業餘的，其實不敢接受，但柯太太一直鼓勵我畫得不錯，可以試試看。」

於是，他戰戰兢兢接下工作，「剛落筆

3——時值國共戰爭局勢緊張，本片後來由徐欣夫在台另組萬象影業公司拍攝完成。
4——湯守仁曾於中日戰爭時加入日軍，二二八事件後，曾因組織嘉義反抗軍而被捕。之後又組織高砂族自治會再度被捕，一九五四年遭槍決。

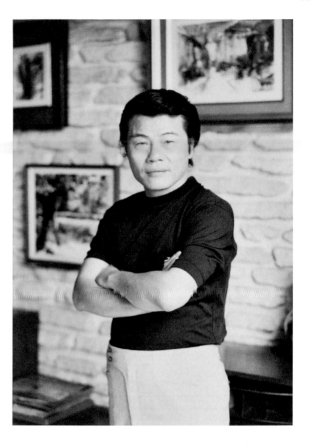

時什麼都要考慮，覺得責任很重，不能隨便。」後來他以一年多時間，繪製完這批四十多部影片的海報，不僅為新婚的經濟打下基礎，也為他璀璨發光的海報繪師生涯，正式開啟了序幕。

從初出茅廬的新手，到極盛期每天有三、四部電影海報的產量，再至晚年被尊為「國寶級」畫家，素人出身的陳子福，對繪畫的熱誠與專注，始終如一。因此，即使經歷了台灣電影產業一度從盛到衰，他都不隨外在潮流起伏，總說自己人生順遂幸福，「得到很多貴人幫助。」

雖然他曾對「重做中國人」感到矛盾，直到老年都對「中國」感到隔閡，但心中從不存有省籍情結。他直稱和豐、國泰公司的上海老闆「都對我很好」，且這份感恩之情，並未隨著他成名而淡去，他與太太對子女的教誨：「食人一口，還人一斗。」兒女們至今仍謹記在心。

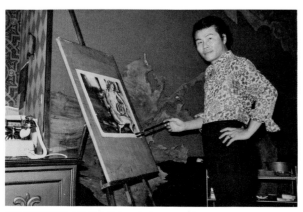

◎陳子福攝於康定路舊家畫室。（陳子福提供）

意興風發的電影黃金年代

高齡的陳子福，仍有驚人的記憶力，對於筆下曾畫出的近五千張海報，如數家珍。比如，現在他還能描述出為《血濺櫻花》設計的海報畫面：「一個日本人站在中央，手舉武士刀，身旁櫻花瓣紛紛飄落。」他沒看過這部片，構圖全憑片名想像，而這個奇異又令人折服的作畫方式，緣於當時特殊的電影產製流程。

一九五六年，陳澄三旗下、何基明執導的麥寮拱樂社演出以三十五毫米底片拍攝的歌仔戲片《薛仁貴與王寶釧》上映，票房大獲成功，被視為台灣電影史上「正宗台語片」熱潮的開端。如今回看，陳子福就站在那個歷史現場，他親手繪製了

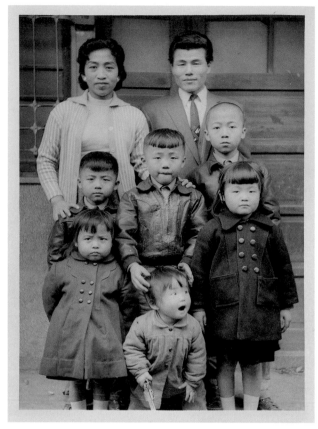

◎ 陳子福全家福。子女依身高排序，長子淳梗，次子淳橦，三子淳棋，長女淑嫦，次女淑婷，三女淑孋，么女淑蕙尚在吳寶採腹中。（陳子福提供）

這部片的宣傳海報，並在延續至一九六〇年代末的台語片興盛期，迎來工作生涯第一個高峰。

《薛仁貴與王寶釧》問世那年，他太太剛誕下第六個孩子，兩年後，么女出生。七個子女加上老父老母，他一肩扛起全家的經濟重擔，還能讓他們過上寬裕的日子。

台語片最鼎盛時一年近兩百部產量，陳子福包辦了大多數的海報。工作應接不暇的他，最快三小時就能完成一幅，一個月最多能畫四十多幅，從而迅速累積功力。

他回溯台語片題材從吸引原有歌仔戲觀眾的戲曲電影，到取材日本小說或故事的社會片等，「器材克難，成本低，還能拍出好片子，實在很了不起。」台語片部部熱映，一時間人人都想拍電影，「布莊的老闆、酒窖的老闆啊都想投資，電影公司開了一百多家，有的公司一個月要出三部，十天就要拍出一部片。」

當時，戲院往往在台語片開拍前，就先預付上映訂金，甚至入股投資拍片，而除了劇本，海報就是電影公司向戲院老闆保證新片拍攝的重要「證明」。陳子福說：「所以片商一天到晚催我交海報，忙的時候，一部片最久要排兩個月。」

對他而言，辛苦的除了時間趕，還有資料少。電影一顆鏡頭都還沒拍，定裝照也付之闕如，「有時給我的明星照很隨便，只有一個人頭。」他只能憑片名、簡單的口述劇情，想像演員造型和時空背景，畫出根本尚不存在的電影畫面，以及彼時黑白片中還無法看見的，絢麗繽紛的色彩。

從未拜師學藝的陳子福，崛起成為業界第一把交椅，絕非偶然。勤學的他，常上書店翻看日文雜誌，從各式圖片汲取當代流行元素，「畫風要隨時代轉變，比如每一年流行的顏色都不同，後來看電影的多半是年輕人，要大膽搶眼，才能吸引年輕人的目光。」

為了畫好花鳥動物，他則買了許多圖鑑參考，甚至去動物園觀察，「每個動物都

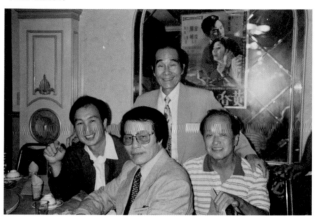

◎陳子福（前）與演員陽明（左起）、台語歌手鄭日清、演員金塗合影。
（陳子福提供）

有不同神態，尤其最難抓住動態瞬間的樣子，我一直練習，才漸漸掌握。」同時，他也研究其他隨著洋片進口的國外海報，其中最欣賞構圖活潑多元的義大利電影海報。

當年打下台語片江山的重量級製片如賴國材、戴傳李、周天素、鄭錦洲、鄭錦文兄弟、林章、蔡秋林，與知名導演何基明、林福地、辛奇、李行等，都是陳子福工作室的常客。陳子福認為，片商喜歡找他，一來他住西門町方便，另一原因是「我畫得像」。但背後更深的功夫，在於他掌握了「人物」和「氣氛」這兩大海報吸睛的要素。

陳子福向來喜歡觀察人，也擅長人像。他說外國人輪廓深，最好畫；小孩的自然天真，最難表現。他畫人必「從眼睛開始」，無論是武俠片大俠的凌厲盛氣，或文藝片男女主角的朦朧柔情，他掌握的人物眼神，都頓時讓海報活了起來。同樣是臉孔，正派、反派角色的膚色，他也會以冷暖不同色調，呈現正氣或陰險氣質，「彼此互相陪襯」。

此外，他擅以光影表現立體感，「比如別人畫頭髮是整片塗，但我畫的有靜態、也有飄飛的樣子，而且注重光線明暗的層次。」人物畫完，最後才搭配角色所持的刀劍道具和背景。

電影是立體的展演，而海報要在小小一方平面上營造戲劇張力，更靠豐富的想像與感受力。他認為畫武俠片的關鍵是「動與力」，文藝片「意境要美」，恐怖片最重要的則是「氣氛」，「而不是真的把鬼怪畫出來。」

相較於他最愛畫的這三種電影類型，他謙稱早期畫的台語片海報尚不成熟，尤其他一開始對歌仔戲片「很頭痛」，「因為戲服有繡花、頭冠很多裝飾，很麻煩。」

但台語片接著發展出多元類型，磨練了他的畫功。如淒美多愁的文藝片，側重男女主角神情；奇幻片《大俠梅花鹿》呈現演員穿動物裝的奇特扮相與幻麗背景，成為留存當年台語片面貌的珍貴史料；在《天字第一號》、《艷諜三盲女》等諜報片系列中，他則設計了現代女間諜的英姿與刺激場景；描述霧社事件的歷史片《霧社風

雲》，以戰後的荒涼廢墟，取代戰爭血腥畫面，更添想像空間。

台語片盛極一時，當紅歌手也走入大銀幕，如文夏的《台北之夜》、洪一峰的《舊情綿綿》等片的海報都出自他筆下。特別的是，由名導郭南宏拍攝、改編自日本小說的《冰點》，陳子福特別搭配小說封面設計，罕見地畫了一款人物渺小、以大片色塊呈現雪景與抽象情境的海報。

一九六〇年代初期，中央電影公司製拍的彩色國語片《蚵女》刷新台灣觀眾的視野，陳子福再度立在電影史的里程碑上，操刀本片海報。台語片在一九七〇年代後急速沒落，國語電影代之而起，題材從愛情文藝、社會寫實到功夫、武俠、恐怖等，陳子福的事業隨之如日中天，除了海報，偶爾也兼設計本事[5]。

一九八〇年代後，陳子福更收放自如，畫風多變，如恬妞等人主演的《男人真命苦》寫實刻畫家庭樣貌，他卻用滑稽喜感的漫畫呈現，「為了誇張表現男女對比」。膾炙人口的「王哥柳哥」[6]系列最後一部《王哥柳哥》，他則

神來一筆，以臉部左右兩半不同的卡通式特寫，呈現主角許不了的面容，筆畫簡單卻意味深沉。創作後期，他也嘗試不同素材，例如以手繪圖像拼貼印刷圖片或照片，創新風格。

自律且自成一格的創作姿態

作為電影「前置」的一環，陳子福也明白海報所擔負的廣告功能，「在觀眾知道電影好壞前，海報就像電影的『包裝』，畫得吸引人，才能把讓人『騙』進戲院。」他對自己的作品充滿信心：「我常跟電影公司老闆說，我的海報可以保證頭三天的票房，如果到了第四天票房走下坡，那就是片子的問題。」

但他強調，海報不能把電影所有內容表達出來，而是抓住最吸睛的一點，發揮想

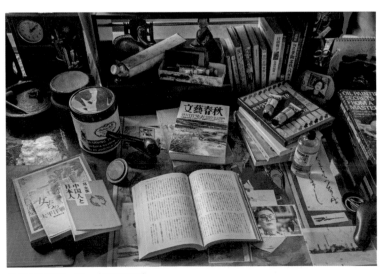

◎ 陳子福書桌一隅。（曾國祥攝）

◎ 長伴陳子福左右的作畫用具。（曾國祥攝）

像和創意，「有的老闆拿精彩的劇照要我照著畫，我跟他說，精彩的鏡頭要留給觀眾進去看，不然沒有新鮮感。」或有老闆告訴他：「這部小片子，隨便畫畫就好。」他卻反駁：「既然觀眾不多，海報更要用心表達才對。」

電影海報也與大眾熟知的電影看板不同，陳子福認為，雖然兩者都要有美感，「但看板大、要遠看，適合表達簡單但一下子能吸引人注意的東西；海報是近距離觀賞，要呈現比較細膩的部分。」

他回憶，早期台北的大型電影看板以白天賜經營的「白日畫房」、王水金的「東和畫房」最有名。相較之下，電影海報多以主角畫像為主，直接拿劇照打格子等比放大，「但我覺得這樣太死板，就自己重新構圖，加上背景細節。」

他的做法不僅讓片商滿意，甚至進而影響當時電影看板的繪製行情。「本來畫看板收費很高，除了尺寸大、懸掛辛苦，師傅還要自己設計畫面。後來很多看板直接照我的海報去畫，成本也變便宜了。」

雖然他畫海報前很少看片子，卻常在電影上映後，跑去戲院看看自己畫的海報的印刷效果、張貼的位置，「我還會觀察牆壁是什麼顏色，會不會跟海報的色調接近，這樣海報就不吸引人了。」

陳子福深諳海報的商業之道，卻不只把自己的作品當作商品。他自述投身這行時「根本沒想到賺錢」，「能把我的興趣、理想表達在海報上，同時得到人家的肯定與代價，我就滿足了。」

因此，即使躍為最搶手的海報繪師，他也未刻意漲價，「人家都說我海報畫得慢，但沒有人說貴。」有次導演王羽很滿意他畫的《獨臂雙雄》海報，另掏了兩萬元給他，他不領情地說：「這是在開玩笑。」也曾有片商看他熬夜趕工，想多付他「加班費」；或不耐久候，恐嚇威脅、加錢利誘要他提早交稿；甚或有人要他提高報價，好從中抽取回扣等，他都以「公平、公道」原則一口回絕。

陳子福聲名遠播，連香港知名的邵氏電影公司，都曾透過他熟識的導演郭南宏延請他到香港工作。但他拒絕了高薪禮聘，除了不想離鄉背井，也擔憂：「如果去了，多少會感受到壓力，需要聽老闆的支配，就不能照自己的意思創作了。」

他坦言私底下，不少大明星喊他「陳大師」，拜託他把自己畫漂亮一點。他解釋：「海報就是把壞的畫得更壞、滑稽的畫得更滑稽。」雖然畫誰都難不倒他，但兇的

5——「本事」為刊載電影劇情簡介的傳單，多為報紙材質、單色印刷，通常在電影開演前，置於櫃台供觀眾取閱。

6——「王哥柳哥」是李行導演參考好萊塢喜劇搭檔「勞萊與哈台」而創造出的喜劇搭檔。最後一部《王哥柳哥》電影為陳俊良導演的國語片，拍攝於一九八三年。

反派角色如歐威，或特色明顯的諧星如矮仔財、金塗，比較好畫；英俊但「沒什麼特別」的小生如傅清華，反而難畫。

身在這一行，來自片商、演員的飯局邀約自然沒少過，陳子福卻自絕於這些場合，自陳：「我混電影圈五十年，一向避免應酬，第一我沒時間，第二我不喝酒，沒那興趣。」嚴謹的個性，還表現在他堅持買票看電影，即使在西門町幾乎沒有片商不認識他，「但我從不看白戲，就像我畫海報收你的錢，電影是你們的生意，我也要付錢，公私分清楚。」

他曾說：「一個人在社會上是否受人尊重，要做神、做鬼，都看你自己。」他不受聲光酒色誘惑，然而人際紛擾難免，比如曾有演員不滿自己在海報上的名字排序太後面，提著武士刀來找他算帳，他也只能兩手一攤，表明是片商決定。

更驚險的是，在威權年代他兩度差點因電影海報遇劫。第一次是戰後初期「反共」年代，他曾在一部歌舞片的海報上畫了各色星星，不料其中「紅色星星」觸動當局敏感神經，他接到警局電話警告，後來有賴擔任市議員的電影公司老闆出面解決。

另一次是一部叫《金剛》的洋片在台上映，因有香港場景，他便用了從雜誌剪下的香港街景照片當作海報背景，結果被檢舉照片裡大樓上有「毛主席萬歲」小字。他再度被帶到警局問話拘留，「局長跟我說，此事可大可小。雖然中午發了一個便當，但我都吃不下。」幸而也由代理該片的公司老闆出面營救，他歷經四小時驚魂後，平安返家。

◎ 陳子福夫婦與女兒淑嬚、淑蕙攝於香港邵氏電影公司片廠。（陳子福提供）

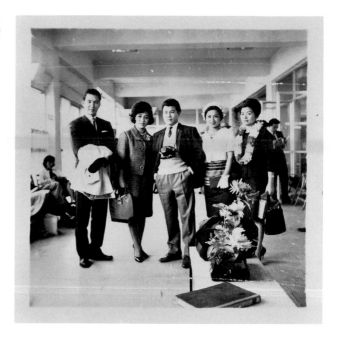

◎ 陳子福攝於機場，左起：演員陽明、吳寶採、陳子福、演員金玫、製片人戴傳李的夫人戴黃翩翩。（陳子福提供）

手繪海報的興盛與退場

由於自學出身，從未受正統訓練，陳子福常說：「我都還在學，怎麼當老師。」因此他從不收徒弟。除了自謙不會教，或許也因他作畫靠直覺，深感「教不來」。

他對藝術的感受，最早來自街頭。「我走在街上常注意吸引人的、奇怪的畫，回到家有空就畫畫。」他記得幼時，壽小學校（今西門國小）旁有間日本人開的「田中看板店」，專門繪製新世界館的看板，那時看板僅約八開大小，就掛在戲院的門口，他便常待在師傅旁觀察上大半天，後來畫電影海報的興趣或許由此而來。

他年少時買不起昂貴的書報雜誌，唯在一個家境富有的朋友家，讀到了喜愛的電影雜誌《キネマ旬報》（電影旬報）與其

◎ 陳子福仍留著若干畫冊與繪畫技巧用書。（曾國祥攝）

他文藝書籍，並從中認識日本畫家伊藤幾久造，「他有一幅中日戰爭的水彩畫，畫得很有氣氛，我到現在還印象深刻。」

他對文藝的喜好維持至今，此刻，他客廳案上仍擺滿日文書籍，包括《文藝春秋》雜誌、台裔日本作家邱永漢的小說，和數本《大東亞戰爭寫真》等戰爭相關書籍。即使畫了一輩子畫，他也還在讀西洋畫技巧等工具書，用功得令人欽佩。

靠著天分和勤奮，陳子福在畫布上彭憑空打造他的電影世界，那也是一個沒有師承，因而突破框架、獨一無二的世界。

比如他早期修補海報時，深感紙質容易破損，後來便捨棄業界習用的紙張、改用布料作畫。他上色前會先在畫布上用太白粉上漿，保持色澤光鮮；顏料起初照日本時代看板師傅的做法，用一包包的粉墨加水調製，後來為了方便，改用日本SAKURA牌廣告顏料，只用基本的十二色，調配出萬紫千紅。

不過他作畫不喜歡「花花綠綠」，覺得

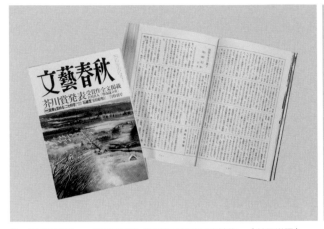

◎《文藝春秋》、《源氏物語》等是陳子福的日常讀物。（曾國祥攝）

俗氣，偏愛用中間色，「但電影海報背景第一次大膽用全白、全黑，都由我開始。」他不打鉛筆草稿，直接以淡橘色顏料勾勒輪廓再上色，不滿意就整張重畫。因為嚴格把關，他自豪：「我從沒被退件過。」

陳子福的海報生涯數十載，歷經從純手繪、手工製版印刷，到電腦印刷的過程。早年電影只有一套拷貝，一次只在一間戲院上映，因此一部電影他僅手繪一或兩張不同款的海報，由播映的戲院輪流租用，張貼在門口櫥窗。更早前，戲院只簡單用白報紙寫上片名，或雇人穿著小丑裝、身掛木製看板到街上敲鑼打鼓宣傳。

之後隨著電影產業蓬勃發達，海報開始大量印刷，數量從起初的一百、五百到三千張或更多。陳子福包辦繪製和印刷，畫好後，直接將談好數量的印製海報交給片商。而為了掌握印刷品質，他長年只與同一間製版廠、先後兩間印刷廠合作，「我要求很高，不怕貴，東西做好最重要。」

原本他試過好幾家製版廠都不滿意，最後找到留日學習製版、本身也是畫家的製版師傅黃江海，「只有他能抓住我的筆法，效果最好。」黃江海逝世後，他又與其徒弟李宇宙、邱垂吉合作，長年交情維繫至今。

在手工製版年代，靠人工在與原稿1：1大小的模板上分色，現存的陳子福海報多曾被分割再黏回，就是當初為了爭取時間，一張海報分由多位師傅同時作業。師傅需一筆一畫把原作描出來，並分黃、紅、藍、黑、粉紅、淺藍、灰色七色，製作七塊版。製好版後，再送到印刷廠。

他合作的三都印刷廠從一台老機器起家，專接他的海報印刷，合作長達十五年後，已是有七台新機器的大工廠。老闆過世後，陳子福與小舅子等人合開三久印刷廠，繼續承印到他退休。

陳子福接案繁忙時，太太的幾個弟弟都當過助手，幫忙寫海報上的片名、演員名等字樣。他的大舅子、現年八十五歲的吳益水回憶姐夫要求嚴，但不亂發脾氣；後來他負責印刷業務，猶記得台語片時期，一週最多有七部新片，「片商都在排隊等海報，有時還會急得大罵。」為了爭取時間，製版廠每製好一塊版，他就趕快送去印刷廠，「一張海報分七色製七塊版，我就騎腳踏車來回跑七趟！」

當年，不知有多少個日子，吳益水不是在廠裡，就是奔波在路上。通常，他在製版廠等待師傅調墨、用滾輪在鋁製的模板上色後，便趕忙把鋁板捲起扛上腳踏車，從和平東路的製版廠，奔馳到南京西路的印刷廠。不論天晴或天雨，有時是暑熱的大白天，有時在暗黑的大半夜，他與製版、印刷的師傅們，就這樣靠著密集的勞力，將手繪稿變成一疊疊熱騰騰印出的海報。

一九九〇年代後，隨著攝影劇照和數位設計普及、電影宣傳管道多元，手繪海報漸漸消聲匿跡。但陳子福仍推崇手繪質感，「比較能表達創意和氣氛。」他觀察過一張畫和一張照片並陳，人們會站在畫前端詳較久，「而且最成功的海報，是用最簡單的方式表達出意境，所以我的觀念是，愈簡單愈好。」

以「健努儉娛」自期與持家

歷經時代洗禮，陳子福的手繪海報在塵封多年後，又重被看見。然而，若不是他太太吳寶採多年來把海報視為作品珍藏，這些原稿早已被隨手扔置；而且早期為了快速製版，大部分海報都被分塊剪開，全賴她用心黏貼拼回。

如今翻開這些陳年海報，還可見到背面當年吳寶採拿來黏貼的

紙張，除了隨手可得的日曆紙、報紙，甚至有孩子們當時的學校地理課本、奶粉抽獎券等，別有一番生活史料趣味。

女兒們印象中，爸媽感情好，「媽媽幾乎隨時在爸爸視線內，從不讓他找不到人。」難怪二〇〇六年陳子福獲頒金馬獎終身成就特別獎時，在台上強調：「我有今天的成就，我太太功勞最大。」

陳子福育有三子四女，長子、長女已故，現三女兒陳淑孎和么女陳淑蕙陪他同住，二女兒陳淑婷也常回家陪父親。陳淑婷回憶，爸爸以前總說自己是「畫畫的工人」，只是盡責完成喜愛的工作，從未自稱藝術家。因此，他沒想過收藏自己的畫稿、原來也沒簽名，後來因畫家朋友藍蔭鼎建議，才開始在海報上落款「子福畫」或「子福」。「但我簽名不是為了出名，是負責。」陳子福補充。

◎ 2006年陳子福獲金馬獎終身成就特別獎。獎座置於畫室一角。（曾國祥攝）

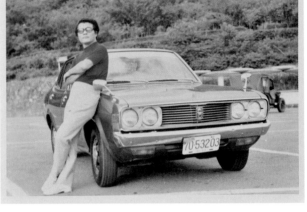

◎ 陳子福與他的第一輛車。（陳子福提供）

晚年再獲重視，他自謙「時勢造英雄」，看淡外界賦予的聲名，亦無藏私之心。因此兩年多前，他慨允將大半生累積、保存的海報原稿，除少數留念外，全數捐贈給國家電影及視聽文化中心典藏。

陳子福和吳寶採相識於戰後沒多久，那時，他還是剛進和豐貿易公司上班的小夥計，吳寶採家傳第三代的雜貨店就開在公司隔壁。兩人都是西門町出身，年紀相仿，陳淑蕙笑說爸爸年輕時帥氣，女人緣很好，但他與這個雜貨店的掌櫃小姐，特別情投意合，常藉口來買東西，「我媽媽就偷偷多塞給他一包菸，從中傳達情意。」

婚後，陳子福畫海報沒日沒夜，吳寶採全力支持他的事業。陳淑婷說，爸爸隨性、低調，做事多憑藝術家式的直覺；媽媽則善於計畫，個性決斷俐落，除打理家庭，也負責記帳理財，協助海報的印刷事務，讓爸爸全心於繪圖創作，無後顧之憂，「父母互補絕配，成就了我們這個家。」

當時陳子福日夜顛倒，晚上九點到住家樓上的畫室開工，徹夜作畫，天亮才睡，而且菸不離手，他常言「靈感沒斷過」，靠的就是一包接一包的菸。後來他改用菸斗抽菸絲，再晚近則一天一支雪茄，菸霧

◎ 經濟條件優渥，陳子福子女們留有多幀幼時照片。（陳子福提供）

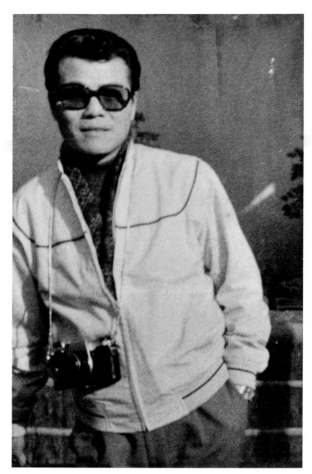

◎ 陳子福謙稱自己不太會拍照，比較會畫畫。
（陳子福提供）

繚繞中，更多了些派頭。

吳寶採為了幫他補身，除了三餐不落加消夜，補品人蔘或燕窩也不能少，還定期找按摩師幫他活絡筋骨、為他適時安排休閒旅遊，兩人常與朋友結伴組團，去遍世界各地。

因收入穩定，家裡經濟條件好，陳淑蕙回憶，他們是附近第一個有電視的家庭，她和兄姐都有家教老師，姐妹們則全被媽媽安排學鋼琴和芭蕾舞。而認真工作的陳子福除了愛釣魚，從無不良嗜好，出門一定打電話回家報告行蹤，是個標準先生。他出國唯一稍放縱點的消費，就是熱衷買西裝領帶，家中收藏了上百套，或許緣於他兒時受的日本教育，注重形象、打扮體面。

陳淑蕙印象中，爸爸終身好學，喜愛看書、看畫展，有剪報習慣，常背著相機四處拍照，還有過一台八毫米攝影機。「他很有好奇心，隨時隨地都在學習。」爸媽相偕出國旅遊回來，全家就會坐在客廳，用小放映機投影在牆上，觀賞爸爸拍回來的影片。但對這往事，陳子福以高標準說：「我只是旅遊拍照，稱不上藝術。」

陳子福雖然寡言，但對女兒寵愛有加，父女們有不少親密的相處。比如陳淑蕙和妹妹同時期就讀輔仁大學時，陳子福有時深夜工作完，早上還先開車送她們上學，羨煞同學們。此外，他也會帶女兒們到附近的波麗路西餐廳、豪華夜總會吃晚餐，一邊聽歌看表演，週日則載著家人到郊外踏青。樂在開車的陳子福自豪：「我開了一輩子車，沒收過一張罰單。」自律個性展露無遺。

相較之下，陳子福對兒子們則嚴格管教，陳淑蕙記得有次二哥闖禍，爸爸要三個哥哥一起罰跪挨皮帶抽，「到現在，哥哥們都不太敢和爸爸說話。」

一九九〇年代後陳子福的事業收山，除了緣於手繪海報式微，更無奈的是被倒太多帳，收不回的帳款多達上千萬，最後他畫完一九九四年的電影海報《金色豪門》便封筆。但退休後他仍寄情於作畫，對水

墨、水彩、油畫都興味盎然，也曾幫前衛出版社繪製一系列小說書封。

他慨嘆早年和他一樣受過日本教育、曾合作的那輩人，誠信至上，不像後來有些電影人，生活揮霍混亂，他便見過不少老闆因賭博散盡家財，最後連他的海報錢都付不出來。陳淑蕙還記得，當年曾隨爸爸開車到一名導演的豪宅收欠款，結果居然「被轟出來」，但爸爸即使憤慨，仍義氣地把印刷廠的錢付清，自己扛下損失。

女兒們記得，爸爸長年保留著一件自己幼時穿的破爛衛生衣，提醒子女們現在的豐足，並以「健努儉娛」四字作為家訓，期許他們追求「保健身體、努力工作、勤儉持家、適當娛樂」的平衡人生。

想著自己從窮困中翻身，陳子福再次強調自己很幸運，謙稱：「我沒什麼了不起，不要把我想得太偉大。」家中掛著他揮毫寫下的對句：「天扶人生輝，明月清風隨。」這亦是他的人生自況，感謝上天的協助成就了一生，而行事光明正派，則是他奉行不渝的準則。

再抽了一口雪茄，陳子福吞吐著雲霧，悠悠為此生下了結論：「我這輩子很快樂，子女也很幸福，沒有煩惱啊。」

◎ 陳子福曾為前衛出版「台灣大眾文學」系列小說繪製封面。（曾國祥攝）

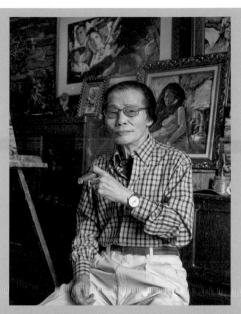

◎ 在雪茄的菸霧繚繞間，陳子福一派自在悠然。（曾國祥攝）

充滿戲劇性的傳奇生涯

陳子福的職業生涯順利，婚姻、家庭穩當，大半生幾無波瀾，這輩子最戲劇性的經歷，莫過於戰爭的遭遇了。一九四四年他在護國丸事件中倖存，之後他與其他同船生還的人發起「高志慶生會」紀念重生，每年在事件發生的十一月十日聚會，讓歷史的偶然，成為年年相會的紀念，直到大家逐漸老邁凋零為止。

晚年的陳子福若說還有心願未了，便是他虧欠的一份恩情。那是一九四五年八月，他在長崎志佐獲知終戰消息，頓時不知何去何從，當時，他在街上偶遇一名少婦，閒聊下得知她先生也是海軍，在菲律賓馬尼拉戰役亡故，留下她獨自照顧稚女。婦人見身著軍服的陳子福徬徨不定，便邀他返家喝茶，並收留他暫住家中、為他準備三餐，陳子福則把自己的退伍配給（糧票）分給婦人。

十二天後，他與其他台籍兵被日本政府集中安置到「針尾海兵團」。他在混亂時局中來不及道別，直到四個月後搭上返台船隻，都沒能聯繫上這名婦人。他深記得婦人名叫「森田ふみ」，不過當時抄留下的地址，卻在二二八事件後不久，被他母親以擔心惹禍為由燒毀了。數十年來，他多次託日本朋友尋人不成，至今仍心心念念，常向女兒提及要到日本找她，甚至想捐款給志佐當地相關單位，答謝她的恩情。

在日治時代出生、長大成人的陳子福，對日本的情感難以言喻。比如他仍記得小學時與日本老師感情好，週日會和同學一起到老師位在馬場町的家幫忙打掃，「畢業時還抱在一起哭得唏哩嘩啦。」

這也是為何他在七十歲那年，提筆以日文寫下〈悔いなし日本人二十年〉（不後悔身而為日本人的二十載）一文，描述自己的戰時回憶，投稿日本海軍刊物《海交月刊》。

沒想到刊出後，他收到許多來自日本既陌生又親切的來信，其中有位日本老太太木村マサ提到自己讀過台北第一高女（今北一女），後來與他通信長達十年，還寄來《源氏物語》等書籍與他分享。另一位女士藤原淳子則向他訴說自己年輕時的愛人也是海軍，但當時死於戰場，信末並附上她與愛人年輕時的合影；後來她參加旅行團來台，特地登門拜訪陳子福，令他感動非凡。

如此千里情誼，除了緣於彼此的真性情，也因承載了時代的重量，在今日看來，這些故事都成了一則則如電影般的傳奇。

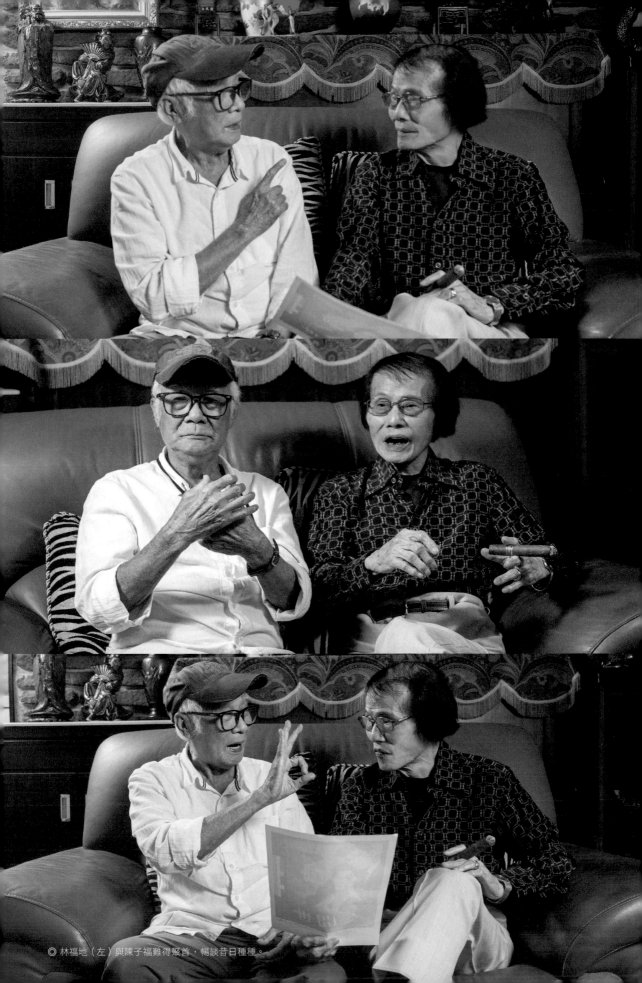

◎ 林福地（左）與陳子福難得聚首，暢談昔日種種。

追憶似夢年代——
林福地與陳子福對談電影海報二三事

　　著名導演林福地，於一九六一年執導第一部台語片《十二星相》，之後陸續推出三十餘部台語電影；後轉拍國語片，代表作品包括《塔裡的女人》等。林福地與陳子福合作多次，交往密切，曾任美術教師的他，更因此對電影海報另有定見。從兩人的追憶與對談間，更能一窺當年相關產業的生態與情狀。
——編按

對談時間／二〇二〇年九月十六日
對談地點／西門町陳宅
記錄整理／林欣誼
現場攝影／曾國祥

兩位是如何相識的？

◆——林福地：是「電影」介紹我們認識的。因為我是導演，我的電影需要海報，所以來請教「陳桑」大師。

　　雖然我民國五十年（一九六一年）才導演第一部台語片《十二星相》，但在這之前就已參與電影工作、寫劇本，所以經常來找陳桑。當時他剛出道，但幾乎所有台語片都是他畫的，已經是大師了。他年輕、我也年輕，兩個人就臭屁、「臭彈」（按：閩南語，意指吹牛、胡扯）啊。

林福地學美術出身、曾任中學美術教師，當時如何與陳子福溝通海報畫面？

◆——陳子福：他不會要求、指示我怎麼畫，只會把故事大概講給我聽。但我畫他的片跟其他導演不一樣，因為他懂畫畫，他是我的老師，我不能隨便。

◆——林福地：雖然我學過畫，當導演前就在西門町大世界戲院對面的巷口開廣告公司，包辦電影的宣傳和廣告等；後來台語片、國語片各拍了約三十部，可以說我的意念（按：意指想法、境界）比別的導演高，但陳子福比我更高，創造力也強。畫畫跟電影是不一樣的境界，我不敢撈過界來跟他要求怎麼畫。

　　一般導演不一定親自來找他，大多是片商、電影公司老闆來，但我的戲我會自己來，因為我喜歡他。我只會把電影的重心、表現說明一下，不干涉他構圖，因為每幅畫的構圖，是畫家的意念，就像我自己畫畫也不會接受別人干涉，所以我絕對尊重他。

　　通常我們在拍片之前，會先請他設計一張有片名、導演名字的海報，電影公司便用這個海報去跟戲院收錢（按：指放映的訂金）。開拍後，我再來跟他「開講」，

比如《黃昏故鄉》是講一對鄉下情侶跑到台北的故事。有時會拍幾張劇照給他，或有什麼特別的畫面跟他說一下，他再靠想像去畫，整個海報的畫面都是他自己構造出來的。

◆—— 陳子福：他不用講需要什麼，我自己知道，他也讓我很自由自在地畫。我畫海報不需要看試片，一般電影公司老闆不懂，也不會跟我講怎麼畫。

　　海報就是廣告，廣告就是吹牛嘛，騙觀眾進戲院是我的責任，常常我畫的，戲裡面根本沒有這個鏡頭。（林福地：電影公司老闆如果是開拍前先來找他畫海報，也許導演還反過來根據他的畫，來拍這個畫面呢。）所以我畫海報的電影，上映頭三天我可以保證有人看，三天後如果下片，就是片子的問題。比如我記得台北最好的看板店「東和」畫《罌粟花》的看板，只有三個頭，我能畫出他們沒有的，所以海報跟看板是兩回事。

請問林福地，陳子福與同時期其他電影海報繪師，作品與隨國外電影進口的海報，最大的不同是什麼？勝出的地方在哪裡？

◆—— 林福地：陳子福不只畫得「很好」而已，而是有意境。比如他能掌握每一張

畫的留白，留白非常重要，畫滿了很難看。而且在還是黑白電影時，你看他的海報色彩多好，感覺多好。一般人只在乎商業概念，但我知道他要表現他自己，他畫的不只是商業海報，也是藝術的自我表現，可說藝術兼商業，不會呆板。當時美國八大公司進口的好萊塢片會附帶宣傳畫面，也是繪圖作品，但都不可能這麼好。

　　我是科班出身，大師（陳子福）是自學，實在太了不起，那厲害不是所謂「功夫」，畫功只要努力誰都可以學，但那是「匠」；陳子福則是「藝術」，他所創造的造型、構圖等，別人畫不出來。跑遍全台灣所有戲院，沒人能畫這樣，所以我特別喜歡他、尊重他。

　　以「人物」來說，比如我要畫你，卻不一定畫你這個人，而是畫你的心，我畫出來的臉就是我對你這個人的心的了解——陳桑在畫的就是這個。一幅畫最重要是表現主題，他的畫也有起承轉合，就像一首交響樂。他表現出一種藝術家對畫面的感覺，而這感覺是別人沒有的，我差太遠了，比不上他。真正懂的人，看他的畫就可以了解他。

請談談兩人對於電影、藝術的靈感交流。

◆—— 林福地：我們站在同一條線上，都

是搞藝術的，我一定尊重他，所以他對海報創作會有另一種想法，較敢於嘗試，也希望他在藝術上的嘗試，我能認同。

比如《俥儡炮》（一九六五）是我想脫胎換骨、嘗試拍不一樣的東西。我拍戲也都是不斷嘗試，上映後反應不佳，下部戲就換個方式拍，從錯誤中求進步。

◆——陳子福：《俥儡炮》這部片有懸疑的味道，我也畫得比較新潮，用黑色當底，上面畫白色線條。我以前沒這樣畫過，因為林福地是老師，我才敢突破地這樣畫。

◆——林福地：陳子福後期作品的靈感與想像更厲害。一般畫分寫實、抽象等畫風，陳的畫很多是抽象，卻是「他想像中抽象的畫法」，一般抽象可能讓人看不懂，但他的抽象讓人「嚇一跳」，畫裡表現出的主題，那意境不是我想像得到的。他的畫是藝術畫、現代畫，用他自己的想像力去表現人性和每個主題，而且他一畫完就要像翻月曆一樣翻過去，再畫新的，因為他的工作太多了。我也從不會催他。

◆——陳子福：找我畫海報，起碼要半個月、一個月以上才能拿到，這期間我的構思會變動，所以我都不打草稿，下筆畫的時候才有靈感。

◆——林福地：他也很想給我拍片的靈感，所以一有新的日本電視劇、日本電影，他就會介紹錄影帶給我（這些日本片大部分沒有上映，但有錄影帶）。我最記得的比如《帶子狼》實在很了不起，我還把它改編拍成電影《俠骨柔情赤子心》（一九七八）。

◆——陳子福：對，日本拍的《帶子狼》跟台灣、香港拍的武俠片，差太多了。

◆——林福地：台灣、香港拍的武俠片，大多在玩動作，不像日本武俠片有它的精神，比如黑澤明的電影講人性、人道，是我們的武俠戲裡沒有的，很可惜。

請林福地回憶當年與陳子福相談的情境，以及對他家人的印象？

◆——林福地：他根本沒時間、也不愛應酬，我都是直接來他家裡找他。當時我們跟電影公司老闆的討論都在西門町，離他家很近，我們的交情跟別人不一樣，除了片子開拍時來跟他溝通海報，平時只要有我的海報在畫，我一有空就來找他。

他老婆很會招待人，我們就一邊抽菸、一邊聊天，不喝酒，我喝咖啡。他幾個較大的孩子，包括開始在工作室學習、幫忙的大兒子，有時也在旁邊聽。

兩位對哪些合作過的電影海報較有印象？

◆── 林福地：每一幅畫我都覺得很好，沒有最深刻。他的海報很貼合我要表現的。

《十二星相完結篇》（一九六一）

◆── 林福地：這是我請陳子福畫的第一部電影，當時他還不是非常成熟的畫家，但已經表現出特有的風格。這幅是完結篇的，我跟他述說這是一個國家被奸臣霸占，十二個忠臣小朋友流浪在外，最後組合起來復國的故事，片名「十二星相」這四個字的設計代表一個城堡，等於一個國家；畫面下方是重點人物，表現壞人掌控了整個時代與國家。

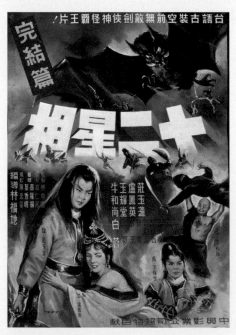

《十二星相完結篇》（1961）

《世間人》（一九六三）

◆── 陳子福：我畫的比主角本人漂亮。我還畫了背景，更能表現故事。二十年前，曾有餐廳想用兩萬元跟我買這張海報，我不賣。

◆── 林福地：《世間人》、《婦人心》這兩部片同時在野柳拍，拍了一個月。那時候小生太少，這部片的男主角陽明本來是我的場記，他想要演戲，我就帶他去艋舺「賊仔市」買了兩套西裝，他本身顏值高、type（按：型）也好。陳子福沒見過陽明，他畫得比較「粉面」（按：粉嫩潔白的臉），更美。

《西門町男兒》（一九六四）

◆── 林福地：這是我以符合當時盛行的日本片的味道，所拍的一部戲。那時日本片當紅的是石原裕次郎、小林旭那種年輕的遊俠，到處流浪、打抱不平。郭南宏導演拍的文夏，是小林旭的翻版。

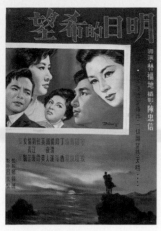

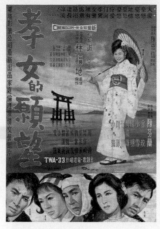

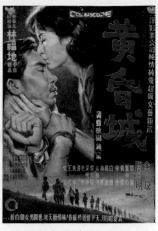

《明日的希望》（1964）　　　　《孝女的願望》（1965）　　　　《黃昏城》（1965）

《西門町男兒》
（1964）局部

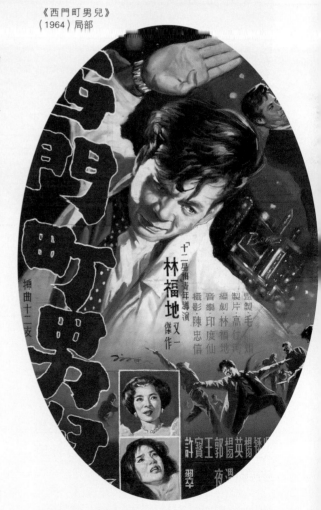

《明日的希望》（一九六四）

◆—— 陳子福：我用背景的雲彩把片名的
味道畫出來。如果沒有這兩個人的遠景，
海報會很平淡。我把男女主角的頭像做得
像相片框住。但主題在海報下方的那幅畫。

《孝女的願望》（一九六五）

◆—— 林福地：那個時代台灣人喜歡看日
本片，女主角陳芬蘭當時在日本很紅。背
景畫廣島的海上鳥居（嚴島神社大鳥居），
也是我們對日本最漂亮的景的想像，除了
富士山，就是這個。

◆—— 陳子福：如果沒有鳥居背景的話，
這畫就沒有深度。下方的頭像是副的，上
方才是主的。

◆—— 林福地：這就是他獨有的意念，他
的創作，是別人所沒有的。

《黃昏城》（一九六五）

◆—— 陳子福：我喜歡《黃昏城》（《黃
昏故鄉》〔一九六五年〕下集），從這兩
個人的表情、女主角戴的手銬，就知道戲
的內容。（林福地補充劇情：女主角騙人

家的錢，進了監獄，銬著手銬送男主角到
機場出國留學）背景的監獄是我想像的，
一般漂亮的照片也沒這味道。

《海誓山盟》（1965）局部

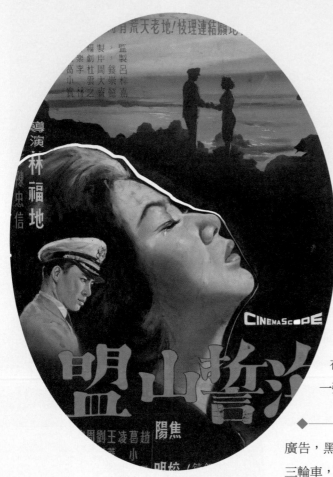

準沒那麼高，所以都是照陳子福的海報去畫。除了台北，全台灣從北到南戲院的看板，也都照他的海報去畫。

◆── 陳子福：以前還沒有電影海報時，是用白報紙寫片名貼在戲院而已。一部電影海報最早印五百張，後來一般印三千張，有時再加印五百等，掛在飯店、路邊、巷口、小吃店，掛一張海報的酬勞是一張電影戲票。

◆── 林福地：另外還有報紙上的電影廣告，黑白的，用鋅板做。也有找人騎小三輪車，上面貼著海報，邊放主題曲帶子，邊在路上宣傳。

《海誓山盟》（一九六五）

◆── 陳子福：從這幅海報的表現，看出景要有深有淺，如果沒有背景的剪影，會很單調。

台語片年代，海報在電影宣傳上扮演怎樣的關鍵角色？同時還有什麼廣告宣傳方式？

◆── 林福地：當時戲要上演，海報會先出來，電影公司把海報給戲院，戲院才根據海報去畫看板。台北的大光明、大觀戲院是台語片的主線，但他們的看板畫師水

陳子福的海報被視為「台灣味」代表，林福地心目中的「台灣味」是什麼？

◆── 林福地：「台灣味」這種想法是年代的問題。陳子福的海報有「年代感」，是因為每個人成長的年代不一樣。比如陳桑家這條巷子到昆明街口右轉的那個拐角，以前是個賣滷肉飯和切仔麵的攤子，我在西門町開廣告公司的時候常去那裡吃，一碗麵一塊五，當時電影票一張三塊錢……。那個年代本身就是那種味道，現代人沒經歷過那時的街道、沒見過那時的

衣服，所以畫不出來。

我講不出怎麼區分「台灣味」，但陳子福的每一張畫，都是當年那個年代的意念，並且隨著時間慢慢進步、改變，幾年後又不一樣。就像一部電影就是一個歷史紀錄，現在我看到陳子福的海報，會回想到我已經忘記的，當時我怎麼拍出這部戲、想出這個故事。

林福地

一九三四年出生於嘉義，台南師範專科學校美術科畢業。曾任中學美術教師，不久進入台語電影界，先後擔任過化妝師、劇照師、攝影、副導演。

一九六一年執導第一部台語片《十二星相》，此後一共執導三十餘部台語片。後轉拍國語片，首部作品為《海誓山盟》。之後以《塔裡的女人》奠定國語片導演的地位，一九六九年受邀到香港拍片。華視開播之際，林福地執導了人生第一部電視劇《錢來也》。此後，製作及導演過許多電視劇，包括《星星知我心》、《又見阿郎》、《草地狀元》等近百部。曾獲金鐘獎導播獎、終身成就獎。

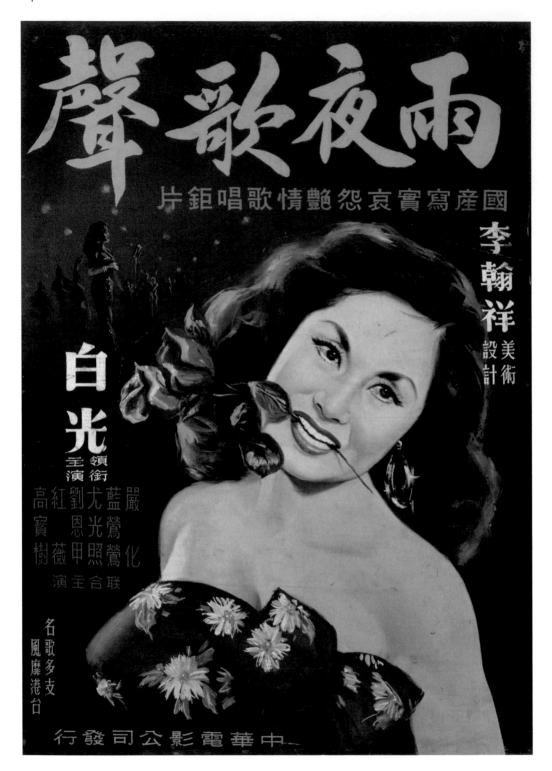

1950

雨夜歌聲

74.5x52.3cm 棉布
●國語／歌唱●導演／李英
●出品公司／遠東●出品地／香港

劇情描述從中國到香港謀生的姐妹，因性格不同而際遇迥異。陳子福：「這片年代很早，由李翰祥擔任美術設計。海報是根據白光的明星照，而不是劇照所畫，嘴咬玫瑰是我自己加上去的。」

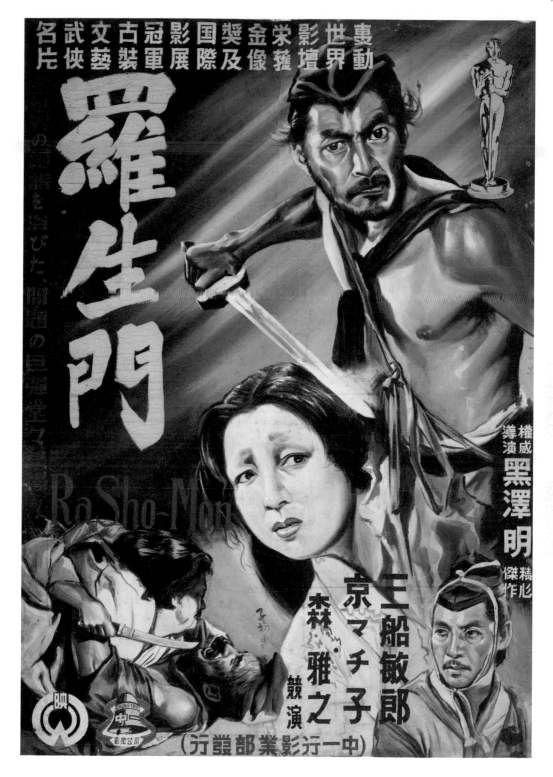

1951

羅生門 Ra Sho-Mon

76.4x53.2cm 棉布

- ●外語片●導演／黑澤明
- ●出品公司／大映●出品地／日本
- ●陳子福自藏

原上映年代為 1950 年。改編自日本作家芥川龍之介的小説《竹藪中》。

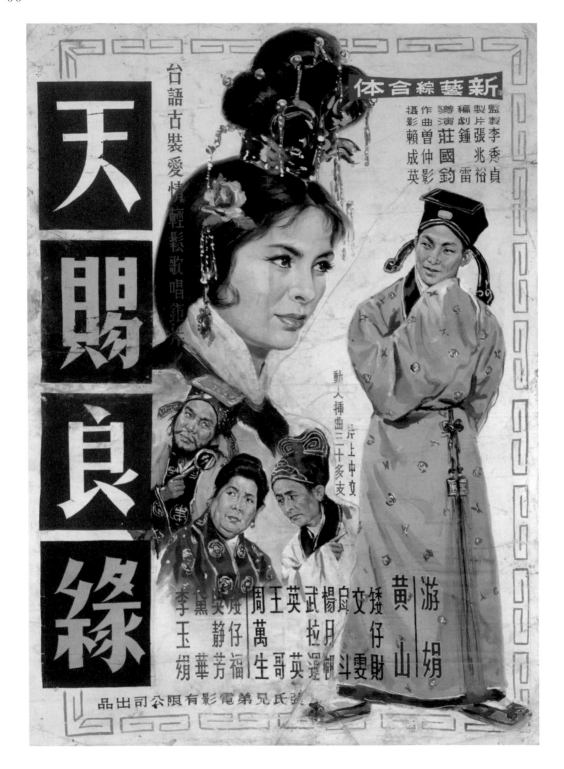

1950-60s

天賜良緣

75x52.7cm 棉布

●台語／戲曲●導演／莊國鈞
●出品公司／張氏兄弟●出品地／台灣

當時部分海報會註明「新藝綜合體」（Cinemascope），是由 20
世紀福斯公司所開發的攝製、放映系統，指以變形鏡頭拍攝，
再由放映機鏡頭解壓縮，達到 1：2.55 的超寬銀幕畫面。

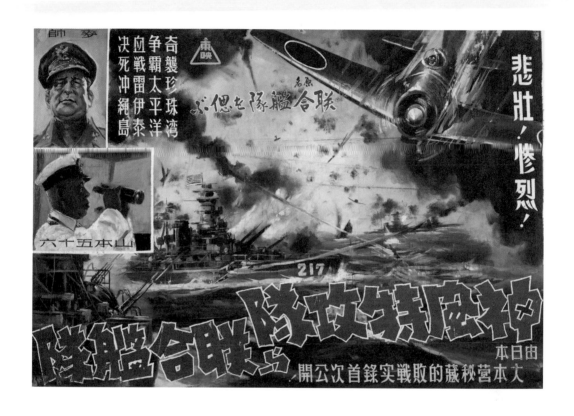

1950s

神風特攻隊與聯合艦隊　聯合艦隊を偲ぶ

74.7x52.1cm 棉布

●外語片●導演／松原純

●出品公司／東映●出品地／日本

原上映年代為 1953 年。日本海軍聯合艦隊及神風特攻隊在二戰
末期的實況紀錄片。

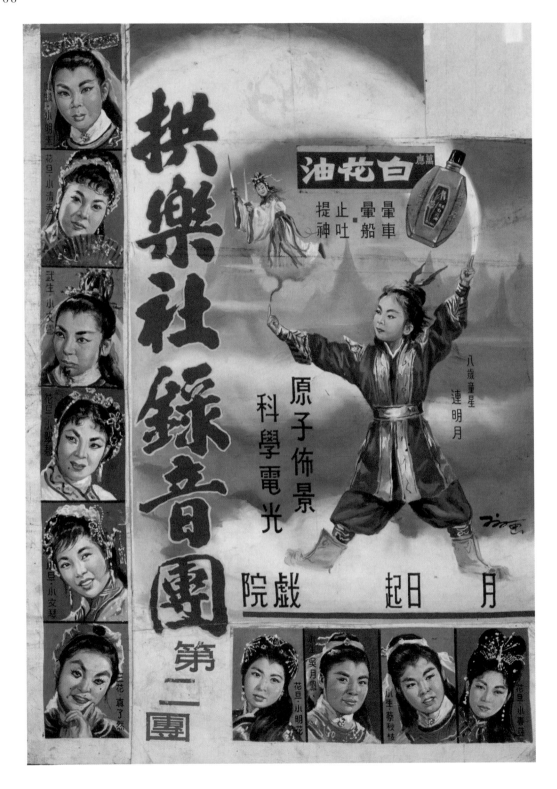

1950s

拱樂社錄音團第二團

75.5x52cm 棉布

●台語／歌舞表演●導演／陳澄三

●出品公司／麥寮拱樂社●出品地／台灣

陳子福為麥寮拱樂社演出所繪海報。拱樂社團長陳澄三在1950
年代以「錄音團」方式，聘請優秀演員演唱，並預先錄音，日
後演員只需對嘴即可上台演出，全盛時期曾擴張至八個錄音團。
此片是第二團演出。

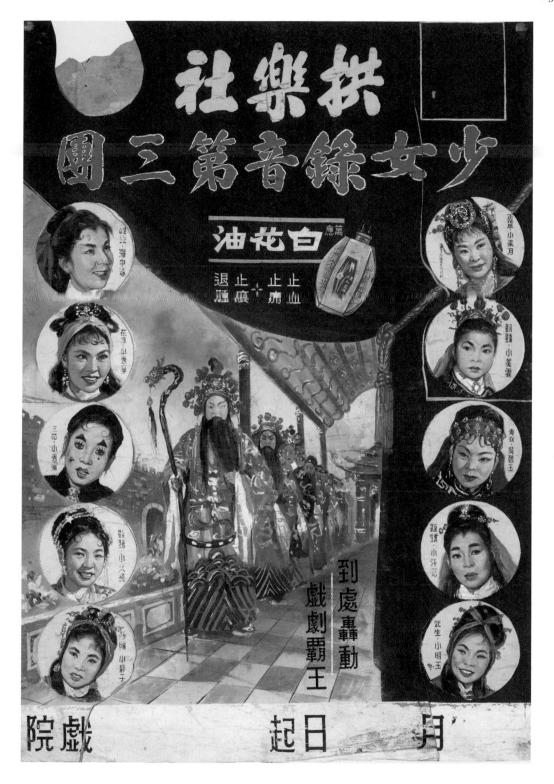

1950s

拱樂社少女錄音第三團

75.7x52.6cm 棉布

●台語／歌舞表演●導演／陳澄三
●出品公司／麥寮拱樂社●出品地／台灣

麥寮拱樂社演出海報。拱樂社 1953 年成立「少女錄音團」。海報上的萬應白花油是贊助商的產品。

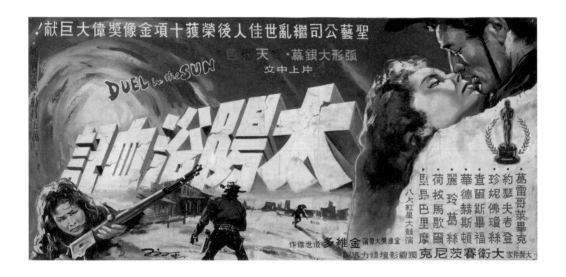

1952

太陽浴血記 Duel in the Sun

53x25cm 棉布

●外語片●導演／Henri-Georges Clouzot

●出品公司／ Selznick International Pictures、
Vanguard Films ●出品地／美國

原上映年代為 1946 年。陳子福：「當時來到台灣的外國片，九
成以上是我畫的，這部片是大製作，所以尺寸也較大、較特別。」

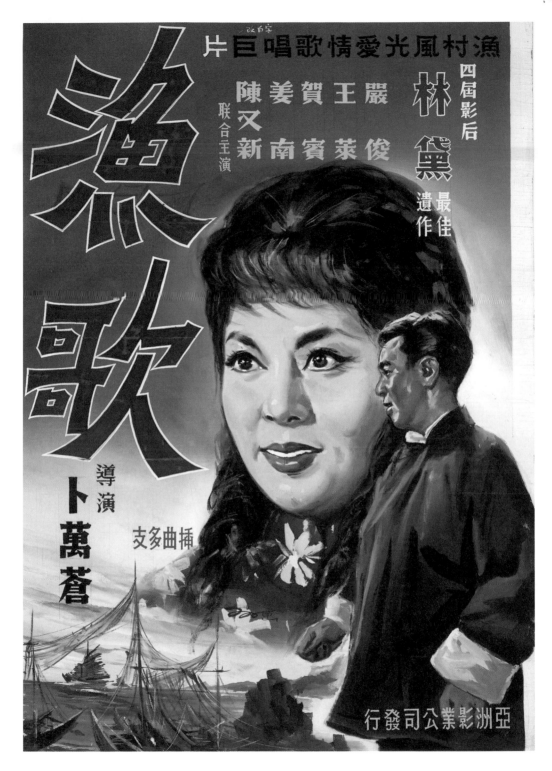

1950-60s

漁歌

76.6x53.5cm 棉布

●國語／歌唱●導演／卜萬蒼

●出品公司／新華●出品地／香港

由林黛與嚴俊主演的香港歌唱片。描述漁村女孩與溺水獲救的畫家間，曲折而終成眷屬的愛情故事。

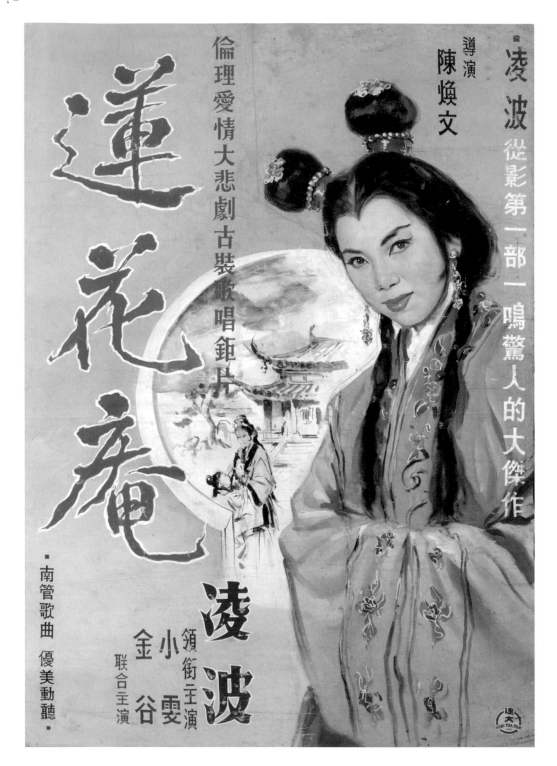

1950-60s

蓮花庵

75x53cm 棉布

●廈語／戲曲●導演／陳煥文
●出品公司／一中影業●出品地／香港

凌波在 1963 年前曾以藝名「小娟」演出多部廈語電影。由海報
上「從影第一部一鳴驚人的大傑作」推測，此片可能是她以《梁
山伯與祝英台》風靡台灣後所引進。

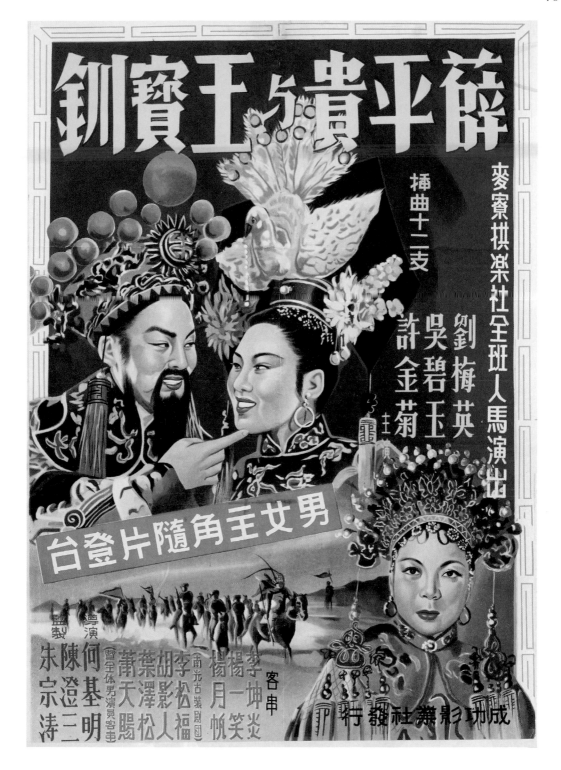

1956
薛平貴與王寶釧

76x53cm 紙
●台語／戲曲●導演／何基明
●出品公司／華興製片廠●出品地／台灣
●徐登芳私人收藏

由麥寮拱樂社團長陳澄三邀請何基明執導的台灣第一部 35 毫米台語片，一連拍攝多部系列作品。文案強調「主角隨片登台」、「麥寮拱樂社演出」，記錄特殊宣傳形式，也說明戲曲電影接收了歌仔戲班觀眾。當時票房遠高於進口電影，同年又拍攝了續集、三集。

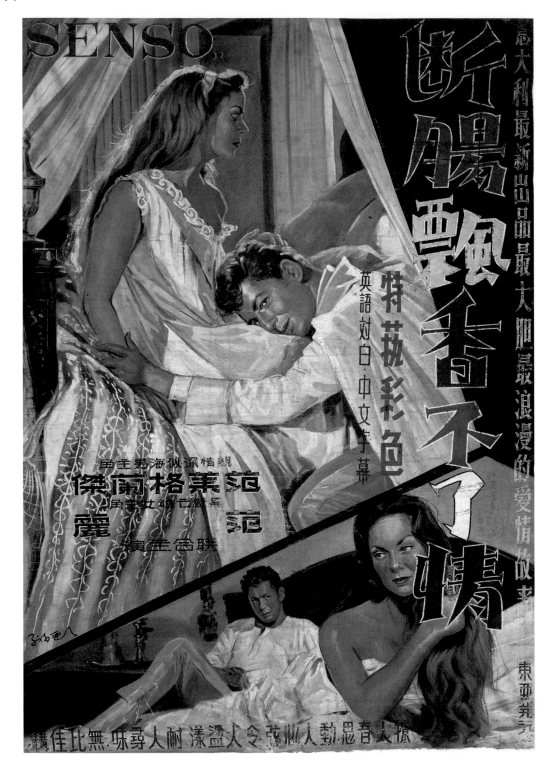

1956

斷腸飄香不了情（戰國妖姬）Senso

74.6x52.7cm 棉布

●外語片●導演／Luchino Visconti

●出品公司／Lux Film ●出品地／義大利

‖原上映年代為 1954 年。

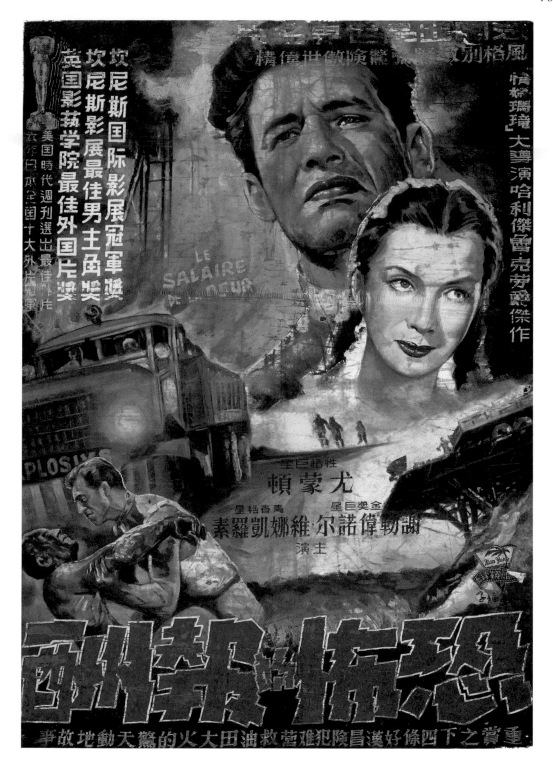

1956

恐怖的報酬 Le salaire de la peur

73.6x52cm 棉布

●外語片●導演／Henri-Georges Clouzot
●出品公司／Vera Films、CICC、Filmsonor、
Fono Roma ●出品地／法國、義大利

原上映年代為 1953 年。改編自法國作家喬治·阿諾的同名小説。
陳子福：「這是得獎的法國片。我是參照日本電影雜誌（傳單）
裡的單色廣告所畫，那個時代都是黑白照片，顏色是我自己下
的。」

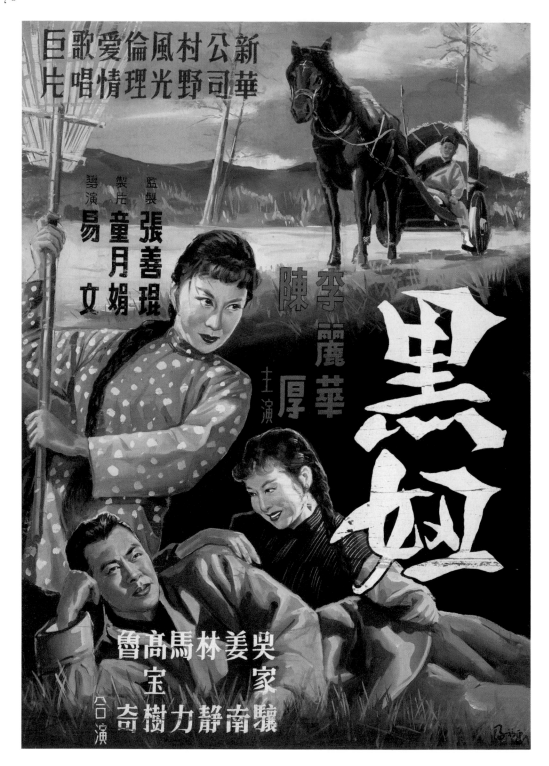

1956

黑妞

75.8x53.4 cm 棉布

●國語／歌唱●導演／易文
●出品公司／新華●出品地／香港

描述歌女與車伕相戀，經歷重重阻撓終成眷侶的故事。
此部片現存兩款海報，參見右頁。

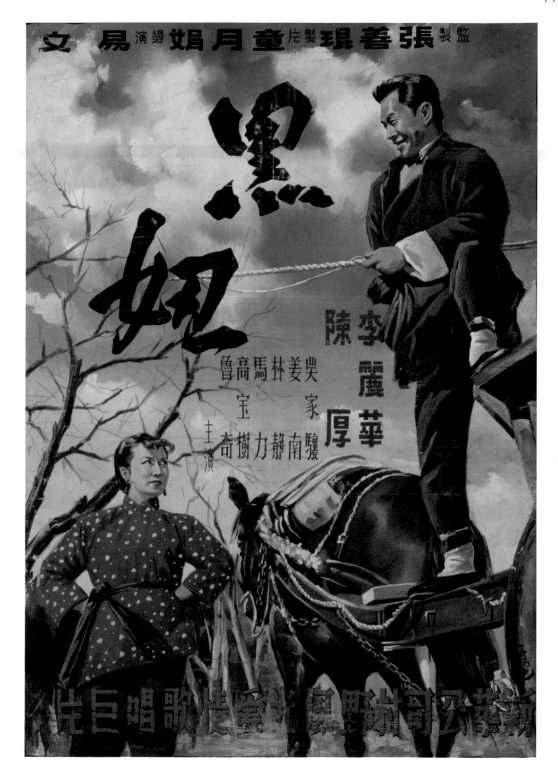

1956

黑妞

75x53 cm 棉布

●國語／歌唱●導演／易文

●出品公司／新華●出品地／香港

陳子福：「這是我按劇照畫的，但經美化過。國語片比較寫實，不能太抽象、太印象派，我們文化還是保守的。」

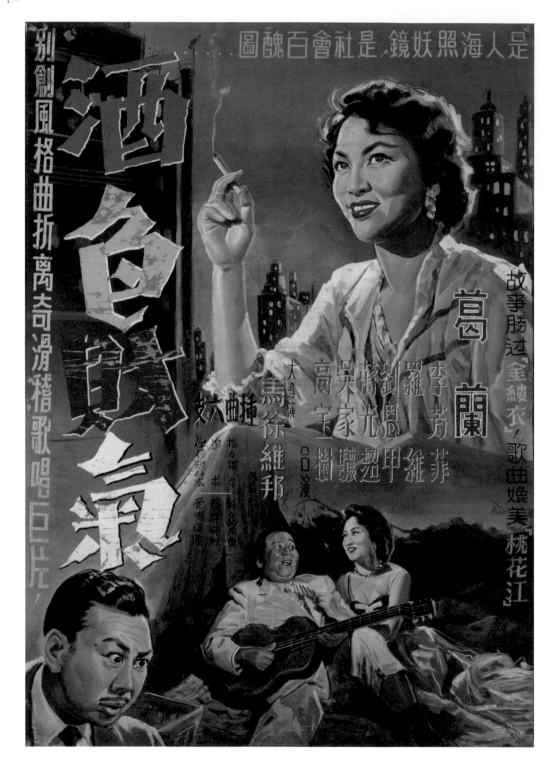

1956

酒色財氣

75x52.1cm 棉布

●國語／歌唱●導演／馬徐維邦

●出品公司／華僑●出品地／香港

‖ 描述為挽救公司以美色騙取巨額保險金的故事。全劇帶喜劇風格。

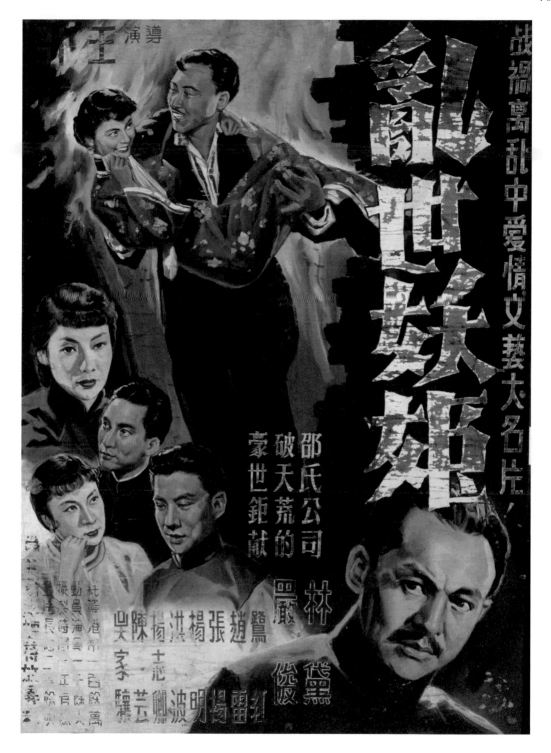

1956

亂世妖姬
74.5x52.3cm 棉布
●國語／文藝●導演／王引
●出品公司／邵氏●出品地／香港　　　　　‖翻拍自美國電影《亂世佳人》。

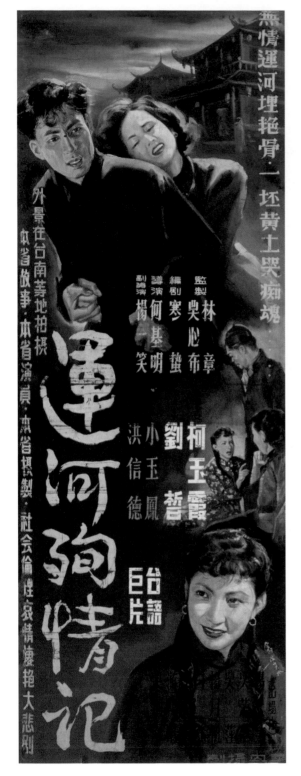

1956

運河殉情記

102.8x36cm 棉布

●台語／社會寫實●導演／何基明
●出品公司／南洋●出品地／台灣

改編自日治時代的台南運河奇案。描述藝妓少女不慎丟失五元
銀，男主角出手相助，兩人重逢後墜入愛河，卻際遇殘酷的悲
劇。陳子福：「導演何基明當時非常有名，當時台語片多取材
自台灣早期故事。」

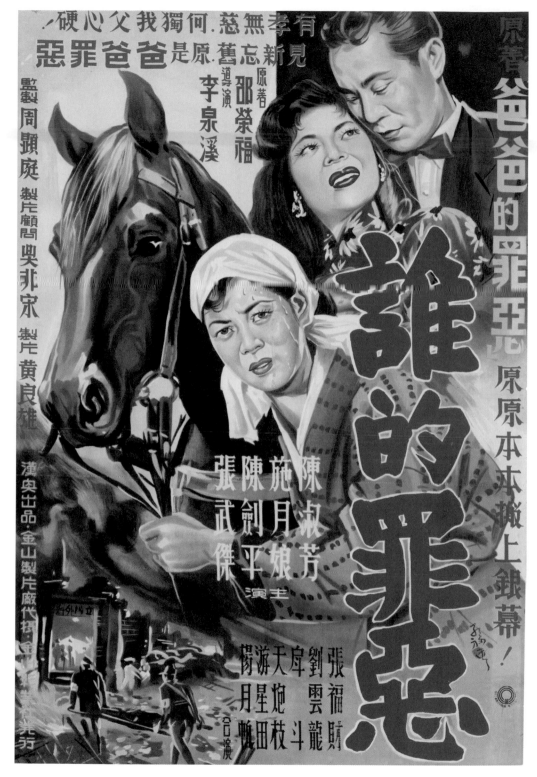

1957

誰的罪惡

74.9x52.2cm 紙
●台語／倫理●導演／李泉溪
●出品公司／漢興、金山影業社、漢光
●出品地／台灣●國立臺灣歷史博物館典藏

改編自邵榮福小說《爸爸的罪惡》，吳非宋曾錄製成廣播劇，李泉溪再改拍為電影。此片為 1958 年度十大賣座台語影片之一。後又有續集、完結篇，以三集篇幅闡述一個故事，為台語片少見的長篇時裝劇。

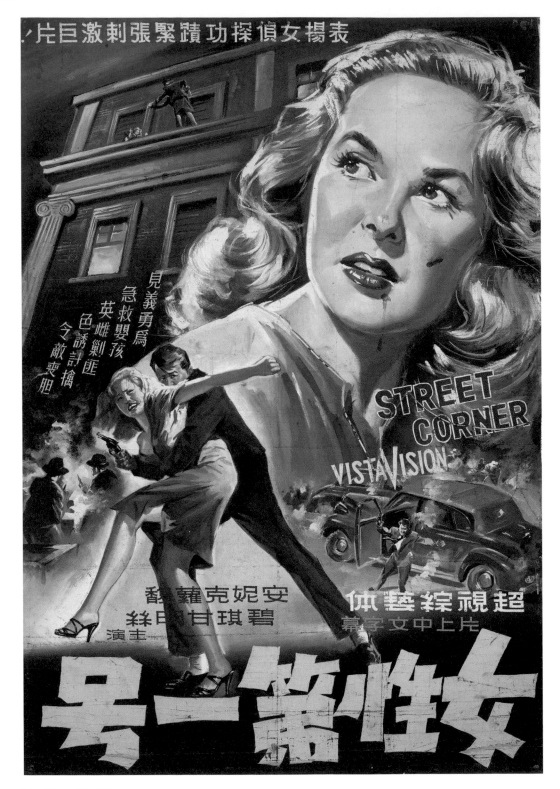

STREET CORNER

VISTAVISION

1959

女性第一號 Street Corner

77.4x53.5cm 棉布

●外語片●導演／Muriel Box

●出品公司／London Independent Producers

●出品地／英國 ‖原上映年代為 1953 年。

1959

借夫一年後

77x54cm 棉布

●廈語／歌唱●導演／不詳
●出品公司／不詳●出品地／不詳

凌波在 1950 年代以藝名「小娟」演出多部廈語及粵語電影，直到 1963 年《梁山伯與祝英台》時才改名為凌波。

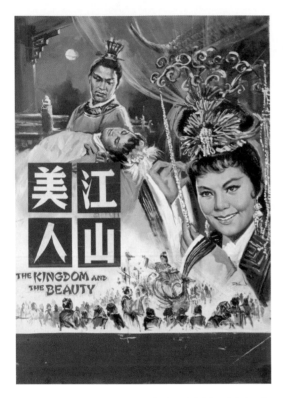

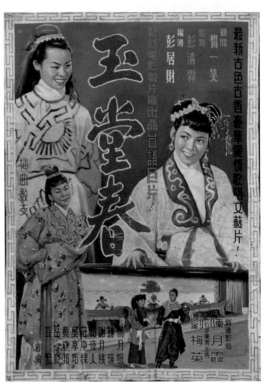

改編自民間故事《遊龍戲鳳》，描述明朝正德皇帝與酒家女李鳳的故事。此片可謂開啟了黃梅調電影熱潮，與《梁山伯與祝英台》同為經典之作。

故事原型為京劇劇目《蘇三起解》。描述名門公子王景隆與青樓女子蘇三的情愛糾葛。

1959

江山美人

64.5x46cm 棉布
●國語／戲曲●導演／李翰祥
●出品公司／邵氏●出品地／香港

1960

玉堂春

76.5x53.5cm 棉布
●台語／戲曲●導演／彭居財
●出品公司／新新●出品地／台灣

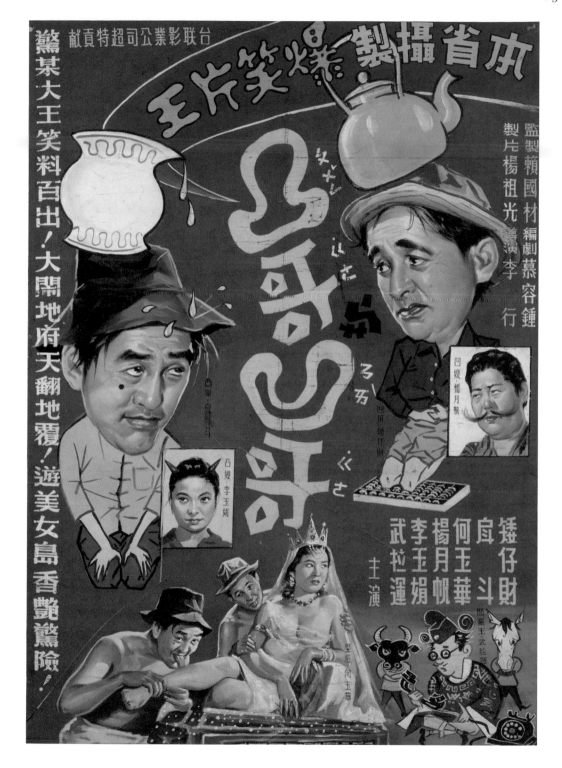

1960

凸哥與凹哥

75x52.5cm 棉布

●台語／喜劇●導演／李行
●出品公司／台聯●出品地／台灣

此幅為陳子福典型的喜劇電影表現手法，結合寫實的臉部與漫畫化的身形，傳達輕鬆諧謔氣氛，再添補香艷刺激畫面，以吸引觀眾。

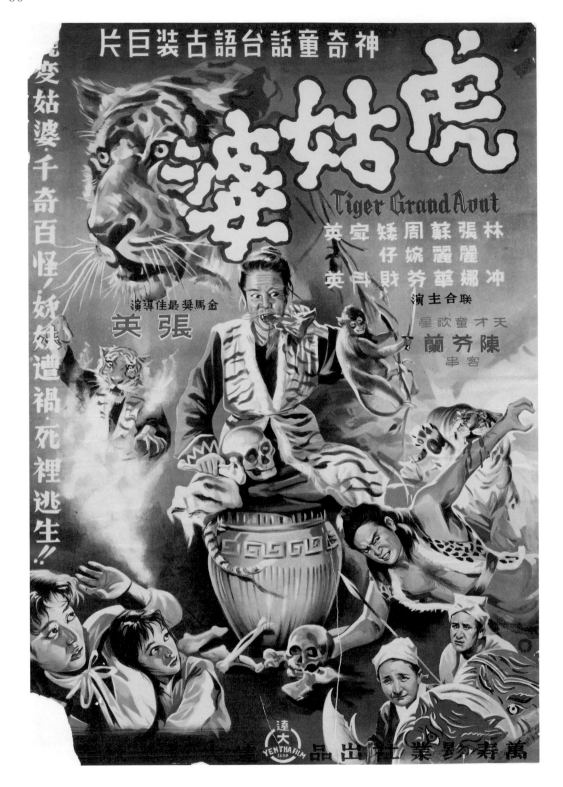

1960

虎姑婆

66×53cm 紙

●台語／神怪●導演／張英
●出品公司／榮華●出品地／台灣

改編自民間童話故事。描述媒婆妝扮成虎姑婆，謀取阿金家中珠
寶箱的故事。因觀眾是兒童，全片少量對白，強化演員表情與肢
體動作，並訓練猴子演員飾演「孫悟空」，達到娛樂效果。

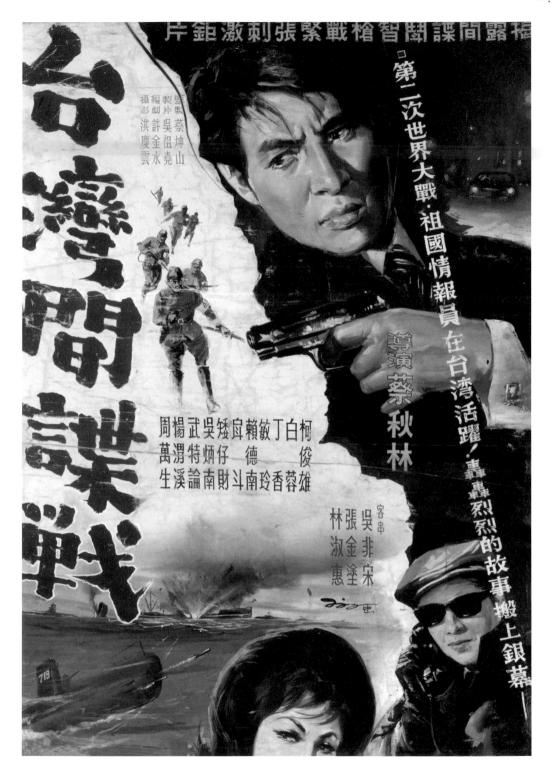

1960s

台灣間諜戰

75.2x53cm 棉布

●台語／間諜情報 ●導演／蔡秋林

●出品公司／美都 ●出品地／台灣

此片演職員陣容與 1965 年《台灣英烈傳》、《台灣英烈傳續集》雷同，據以推測是 1960 年代電影。

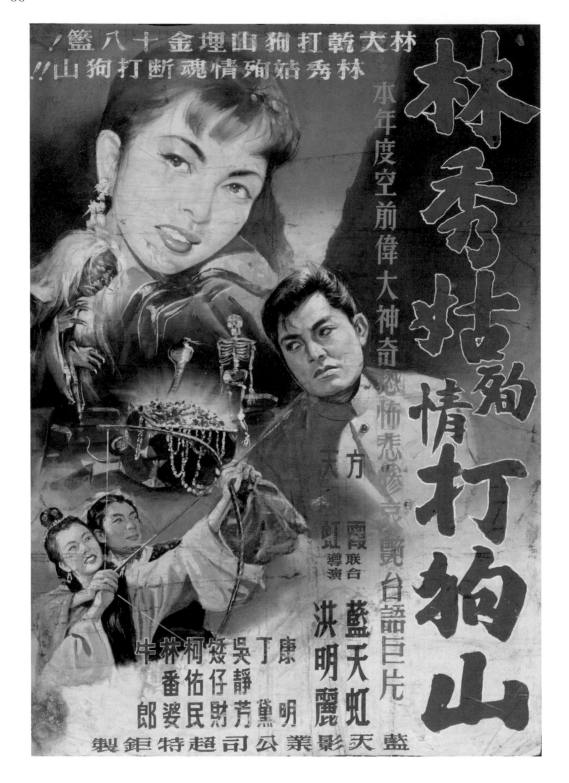

1961

林秀姑殉情打狗山

73.5x52.5cm 棉布

●台語／社會寫實●導演／藍天虹、方霞
●出品公司／藍天●出品地／台灣

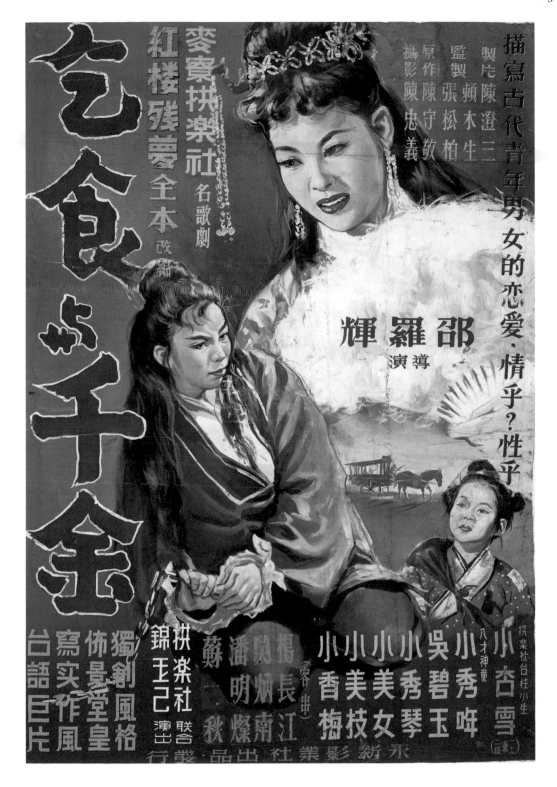

1961

乞食與千金

75.4x52.5cm 棉布

●台語／戲曲●導演／邵羅輝
●出品公司／永新●出品地／台灣

改編自麥寮拱樂社招牌戲齣《紅樓殘夢》之一，由陳澄三擔任製片。
拱樂社於 1957 年開始將隨劇團生活的幼童培養為演員，稱為「贌
戲囝仔」。由於觀眾喜愛「囝仔戲」，編劇陳守敬也為天才童星小
秀哖（許秀年）量身訂作多部電影劇本。

1961

孤女的願望

78x54cm 紙

●台語／倫理●導演／張英
●出品公司／萬壽●出品地／台灣

導演張英邀請唱紅〈孤女的願望〉一曲的童星陳芬蘭主演的同名
電影。歌謠作詞家葉俊麟的作品膾炙人口，此片票房賣座，帶動
電影與主題曲同名的風潮，如〈舊情綿綿〉（1962，洪一峰主
唱）、〈悲戀公路〉（1965，文夏主唱）、〈溫泉鄉的吉他〉
（1966，郭金發主唱）等，都出自他的手筆。

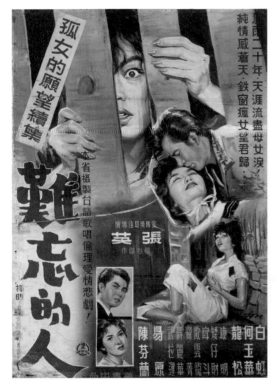

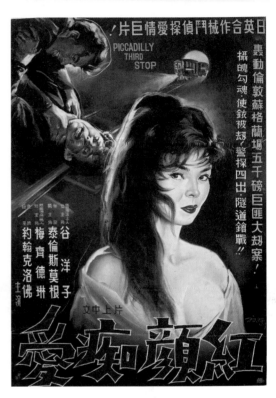

‖《孤女的願望》續集。

‖ 原上映年代為 1960 年。

1962

難忘的人

76.5x53cm 棉布

●台語／倫理●導演／張英

●出品公司／萬壽●出品地／台灣

1962

紅顏痴愛 Piccadilly Third Stop

74.6x52cm 棉布

●外語片●導演／ Wolf Rilla

●出品公司／ Ethiro-Alliance、Sydney Box Associates

●出品地／英國

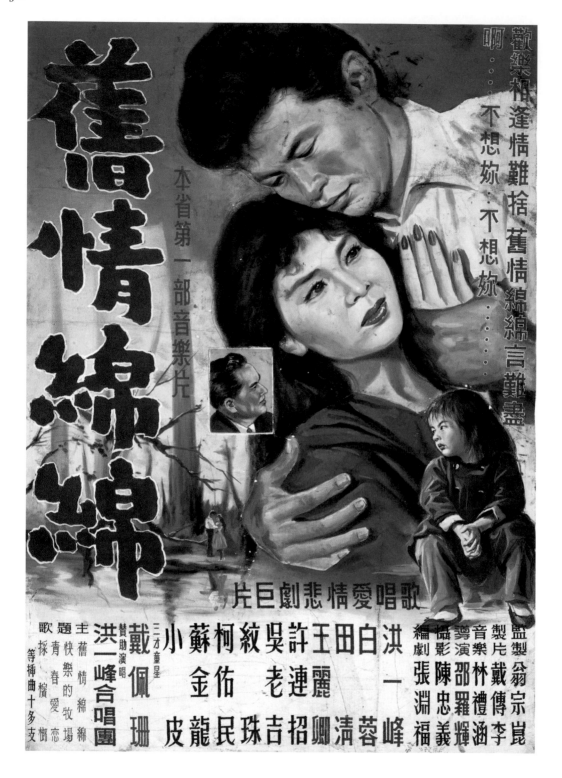

1962

舊情綿綿

74.4x52cm 棉布

●台語／歌唱●導演／邵羅輝
●出品公司／永達●出品地／台灣

台語歌曲〈舊情綿綿〉即此片的主題曲。洪一峰身兼演唱者與
主要演員。劇情描述洪一峰被迫與妻分離，獨自扶養女兒長大。
因緣際會成為歌星後，重新與妻女相認的過程。

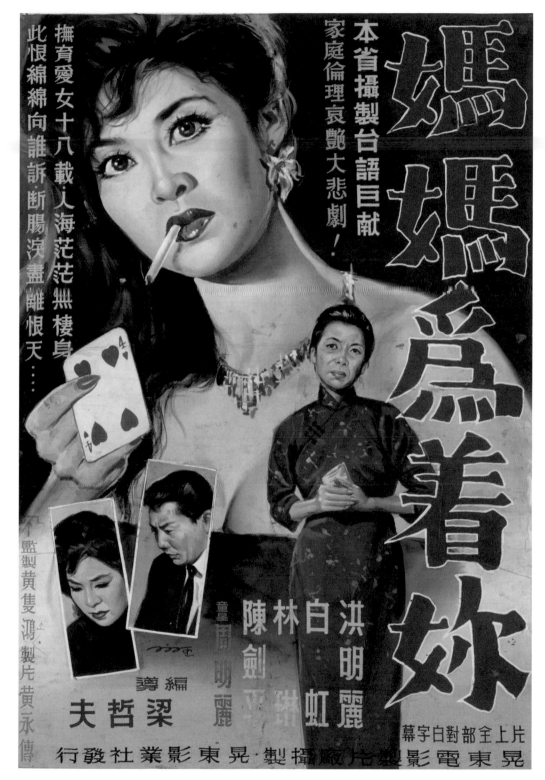

1962

媽媽為著妳

76.5x53cm 棉布

● 台語／倫理 ● 導演／梁哲夫
● 出品公司／晃東 ● 出品地／台灣

翻拍自美國電影《春風秋雨》（Imitation of Life）。描述從小無父的少女，與身為酒家女的母親間，彼此牽絆的矛盾情感。

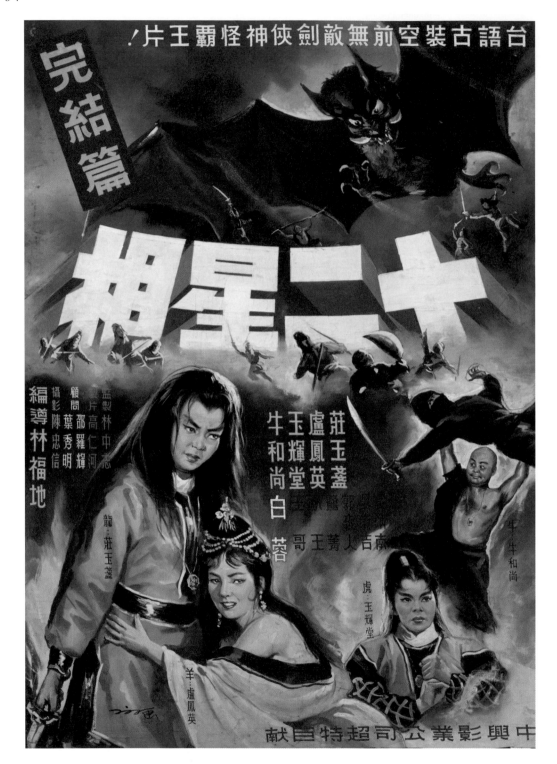

1962

十二星相完結篇

75x52.3cm 棉布

●台語／神怪　●導演／林福地

●出品公司／寰宇　●出品地／台灣　　　　　‖《十二星相》共有二部，同年上映，此為完結篇。

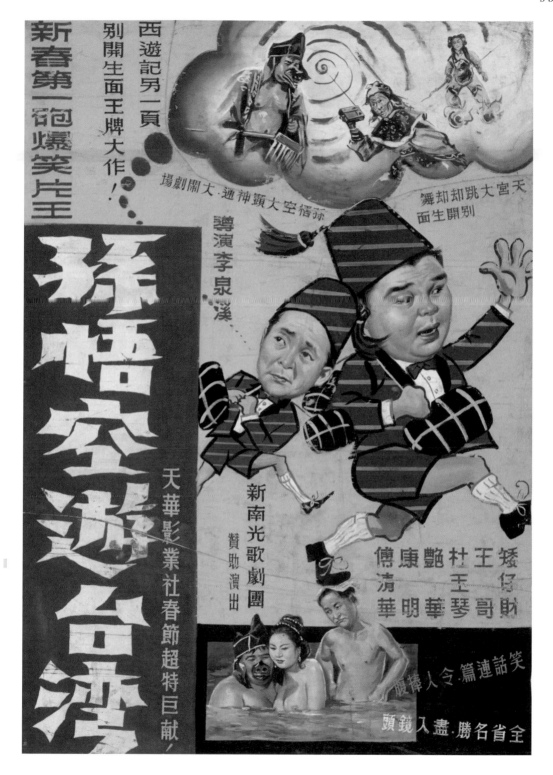

1962

孫悟空遊台灣（矮仔財遊台灣）

75x52cm 棉布

●台語／喜劇●導演／李泉溪
●出品公司／天華●出品地／台灣

據宣傳文案，是當年的春節賀歲片。陳子福：「卡通畫法一定要淺底色，才能將主題或人物襯托出來。」

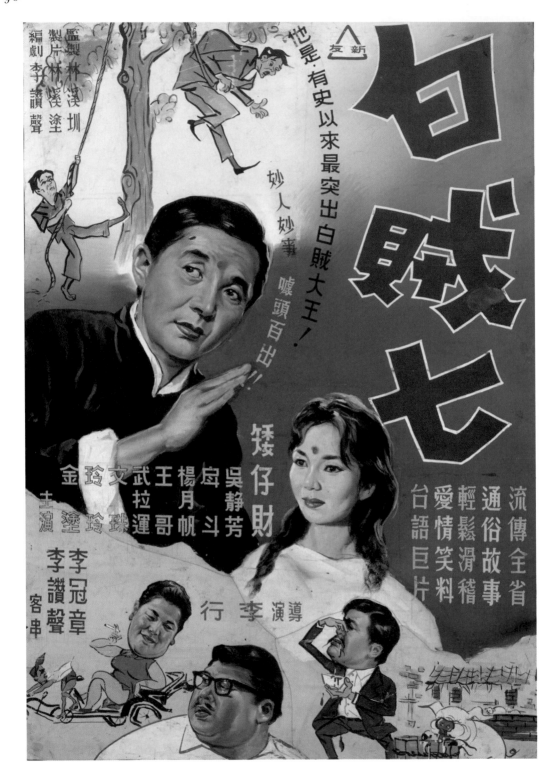

1962

白賊七

74.5x52cm 棉布

●台語／喜劇●導演／李行
●出品公司／榮豐●出品地／台灣

改編自台灣民間故事《白賊七》，此片推出後又加拍《白賊七續集》，參見右頁。

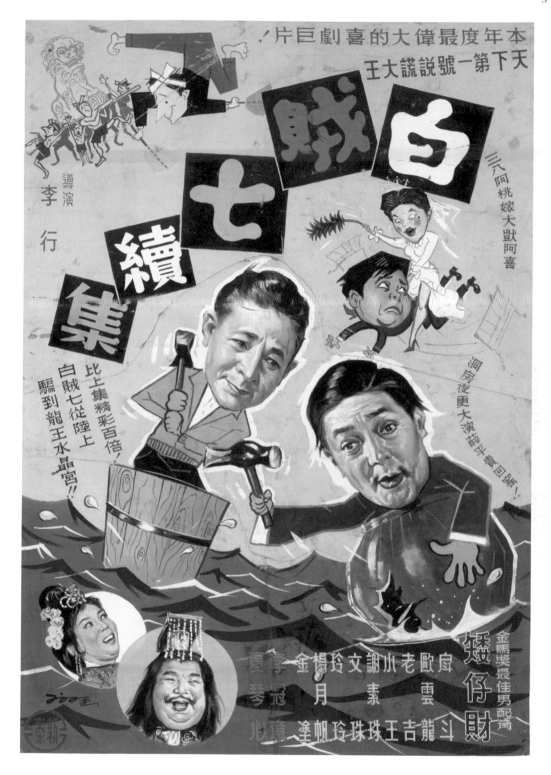

1962

白賊七續集

75.5x52cm 棉布

●台語／喜劇●導演／李行
●出品公司／榮豐●出品地／台灣

陳子福：「我畫喜劇片有自己的方式，就是卡通人物的畫法，這樣幽默感會比較強，一般頭部是按照片，身體則是我自己創作。」

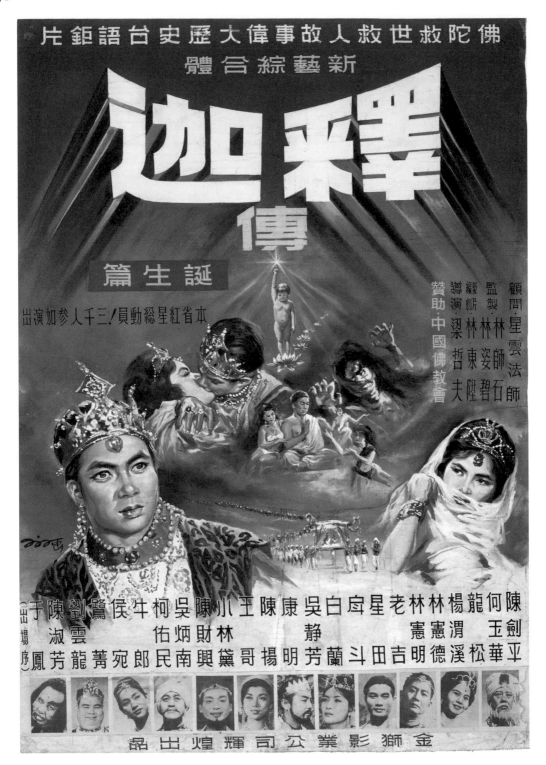

1962

釋迦傳－誕生篇

76.1x53.1cm 棉布

●台語／神怪●導演／梁哲夫
●出品公司／金獅●出品地／台灣

香港導演梁哲夫求新求變，開創若干台語片類型，以佛陀釋迦牟尼為主角拍攝的《釋迦傳》亦是一例。另有「誕生篇」，參見右頁。

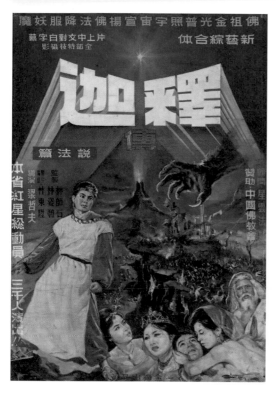

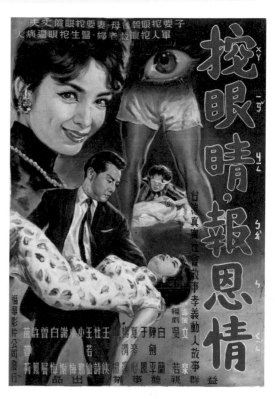

海報以火山爆發、天崩地裂表現場景壯闊，細筆刻繪穿著印度服裝的演員群像，而帶有體積感的字型常見於陳子福的歷史主題海報。

改編自台灣真實社會事件。

1962

釋迦傳 – 說法篇

75x53cm 棉布

●台語／神怪●導演／梁哲夫
●出品公司／金獅●出品地／台灣

1962

挖眼睛報恩情

75.5x53cm 棉布

●台語／社會寫實●導演／陳文泉
●出品公司／福華●出品地／台灣

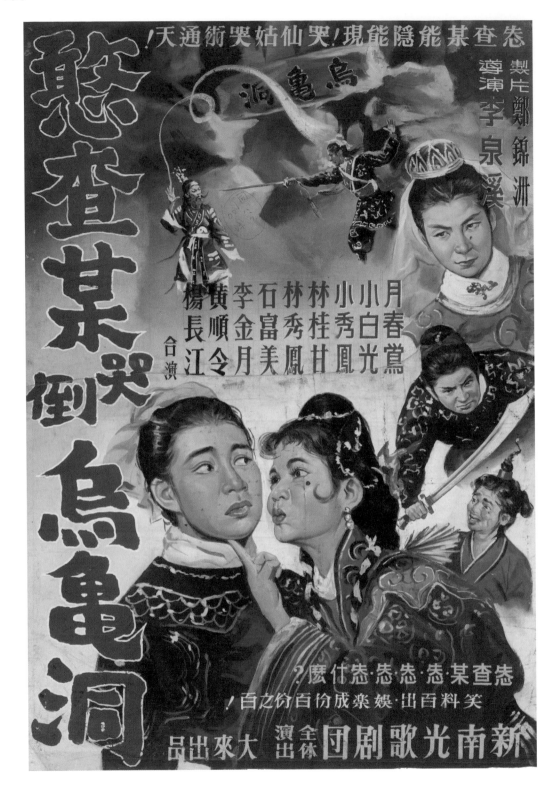

1962

憨查某哭倒烏龜洞

75x51.5cm 棉布
●台語／戲曲●導演／李泉溪
●出品公司／美都●出品地／台灣

描述刺客義勇剷奸除害的故事。從文案「笑料百出，娛樂成分百分之百」可看出喜劇走向，逗弄下巴的手勢與《薛平貴與王寶釧》相似，也是陳子福的幽默詮釋。

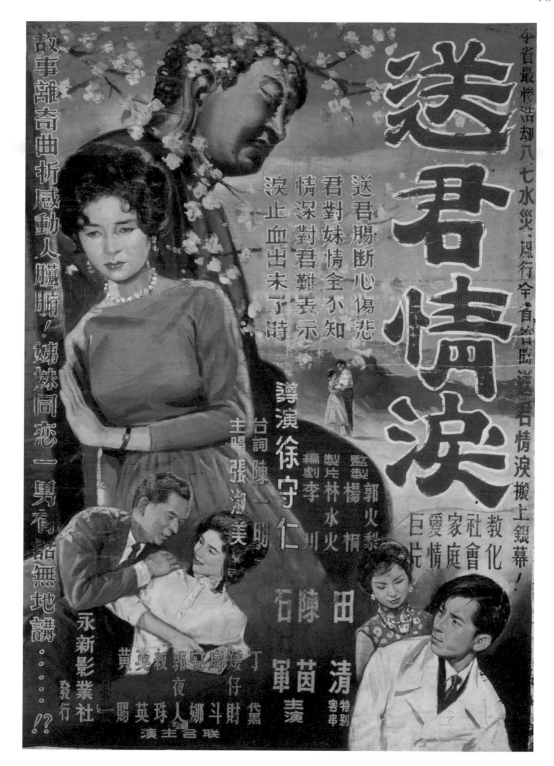

1962

送君情淚

75x53.2cm 棉布
●台語／文藝●導演／徐守仁
●出品公司／永新●出品地／台灣

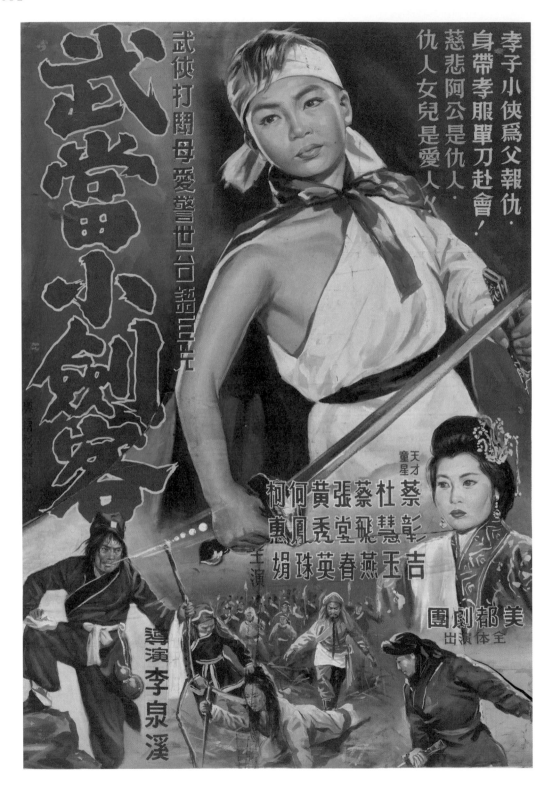

孝子小俠為父報仇。
身帶孝服單刀赴會！
慈悲阿公是仇人。
仇人女兒是愛人。

武俠打鬥母愛警世公口超二。

武當小劍客

天才
童星

柯何黃張蔡杜蔡
惠鳳秀堂飛慧彰
主演 娟珠英春燕玉吉

團劇都美
出演体全

導演 李泉溪

1962

武當小劍客

75.8x53.1cm 棉布

●台語／俠義●導演／李泉溪
●出品公司／美都●出品地／台灣

‖ 改編自王度廬系列小說《鶴驚崑崙》。

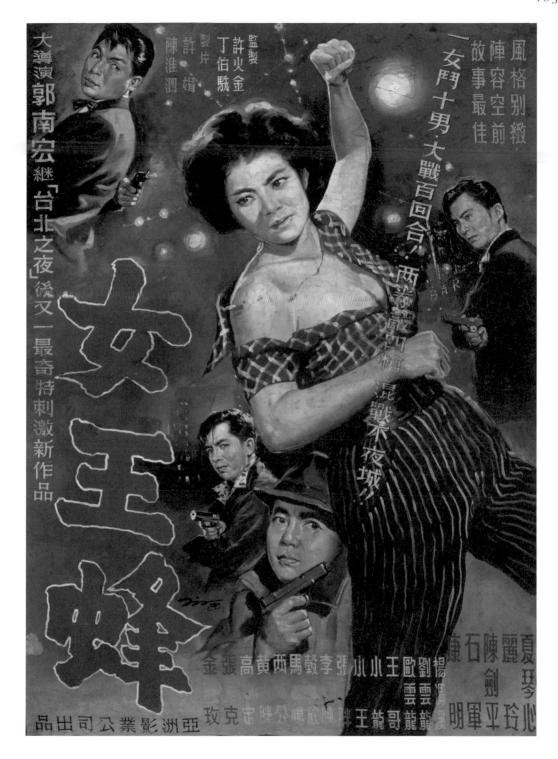

1962

女王蜂

73x52cm 棉布

●台語／俠義●導演／郭南宏
●出品公司／亞洲影業●出品地／台灣

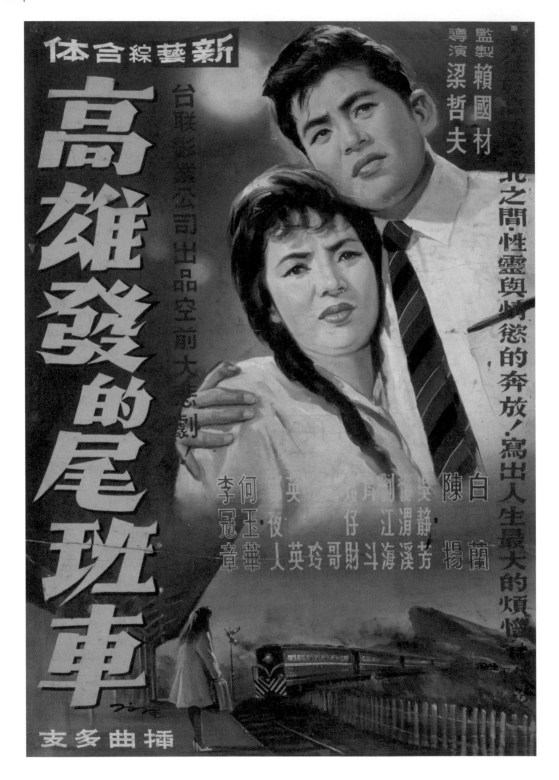

1963

高雄發的尾班車

74x52.2cm 棉布

●台語／文藝●導演／梁哲夫
●出品公司／台聯●出品地／台灣

劇情敘述因不被雙方家長認可而私奔的愛情悲劇。海報上的火車
站帶有離別意涵，也反映城鄉與男女主角間的階級差距。

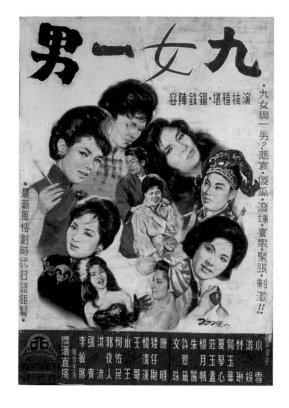

‖ 蔡揚名以藝名「陽明」出道、首部主演的電影。

1963

九女一男

75x53cm 棉布

●台語／倫理●導演／潘直庵
●出品公司／南華●出品地／台灣

1963

世間人

78.8x56.8cm 棉布

●台語／文藝●導演／林福地
●出品公司／宏人●出品地／台灣

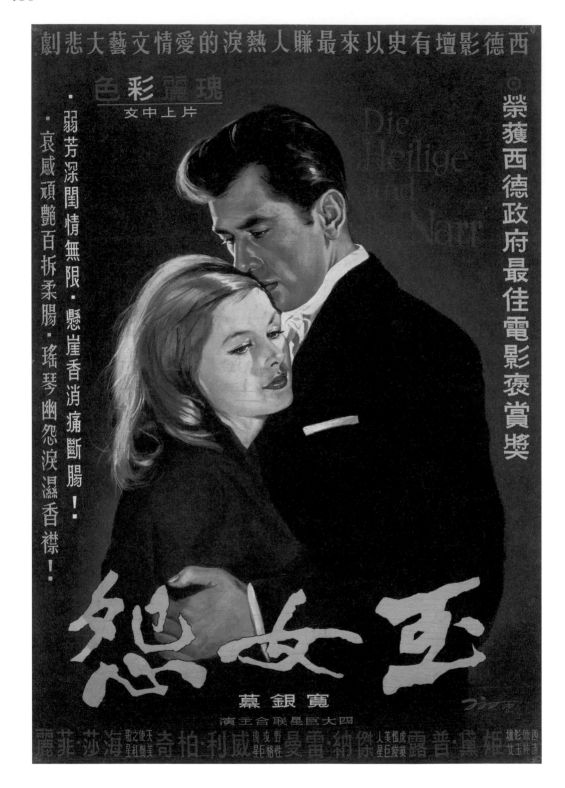

1963

玉女怨 Die Heilige und ihr Narr

75.7x52.5cm 棉布
●外語片●導演／Gustav Ucicky
●出品公司／Deutsche Film Union ●出品地／奧地利　‖ 原上映年代為 1957 年。

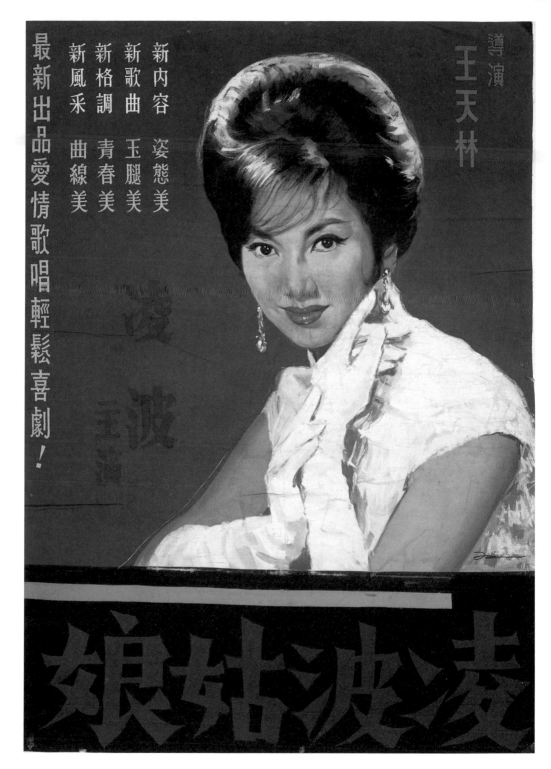

導演 王天林

新內容　姿態美
新歌曲　玉腿美
新格調　青春美
新風采　曲線美

最新出品愛情歌唱輕鬆喜劇！

凌波姑娘

1963

凌波姑娘（翠翠姑娘）

75.1x52.3cm 棉布

●廈語／喜劇●導演／王天林
●出品公司／香港榮華●出品地／香港

劇情描述村女翠翠遭地痞流氓調戲，幸遇青年黃二春及時相救，進
而相戀的故事。1959 年在香港上映時原名為《翠翠姑娘》。

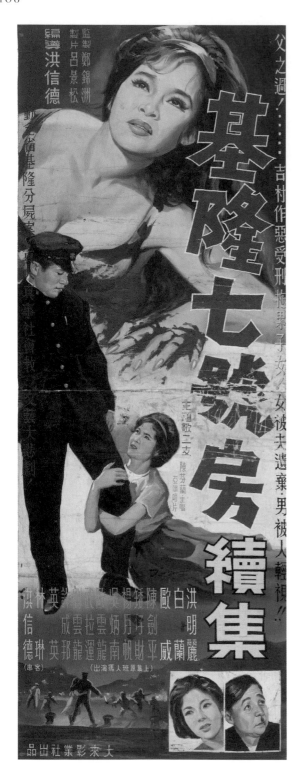

1963

基隆七號房續集（父累子）

103x38cm 棉布

●台語／社會寫實 ●導演／洪信德

●出品公司／大來 ●出品地／台灣

1957 年莊國鈞導演、洪信德編劇的《基隆七號房慘案》，改編自日治時期官員殺妻的刑事案件，由於題材特殊，創下年度票房冠軍，並衍生多種新編劇本。續集海報上無「慘案」二字。

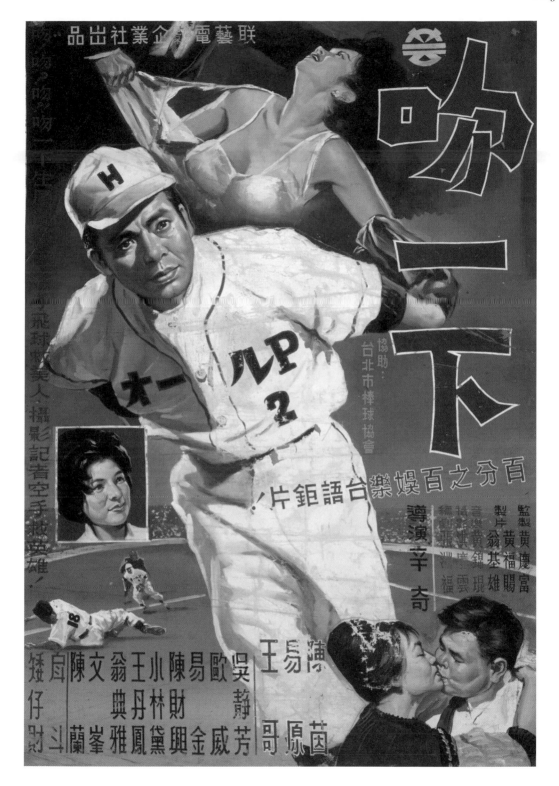

1963

吻一下

75x53 cm 棉布

●台語／喜劇●導演／辛奇
●出品公司／聯藝●出品地／台灣

台灣首部以棒球為題材的台語電影。描述日本早稻田、慶應大學棒球隊在台北進行友誼賽的故事。

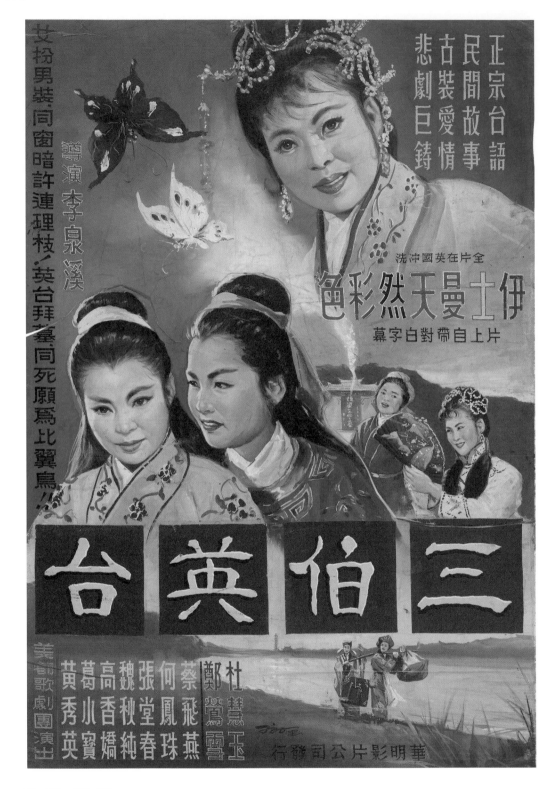

1963

三伯英台

76x52.7cm 棉布

●台語／戲曲●導演／李泉溪
●出品公司／華明●出品地／台灣

翻拍自美都影業社的《英台拜墓》，此片是35毫米的彩色台語片。上映時正好與邵氏黃梅調電影《梁山伯與祝英台》打對台，票房不敵，僅上映七天便下檔。

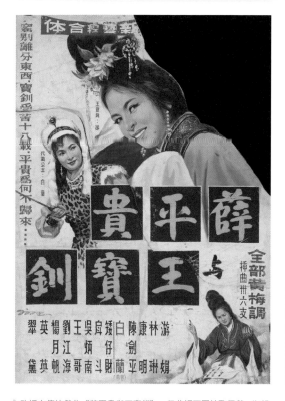

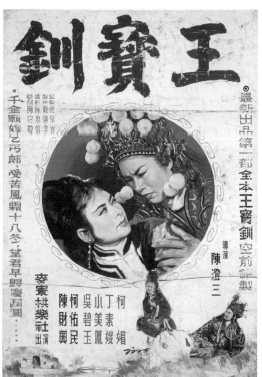

改編自傳統戲曲《薛平貴與王寶釧》，但曲調不同於歌仔戲，海報因此特別註明「全部黃梅調」。敘述薛平貴與苦守寒窯十八年的王寶釧的曲折故事。

由麥寮拱樂社團長陳澄三親自執導，改編自《薛平貴與王寶釧》的戲曲片。

1963

薛平貴與王寶釧

75.4x52.8cm 棉布

●台語／戲曲●導演／洪信德
●出品公司／大來●出品地／台灣

1963

王寶釧

76.1x52.1cm 棉布

●台語／戲曲●導演／陳澄三
●出品公司／永新●出品地／台灣

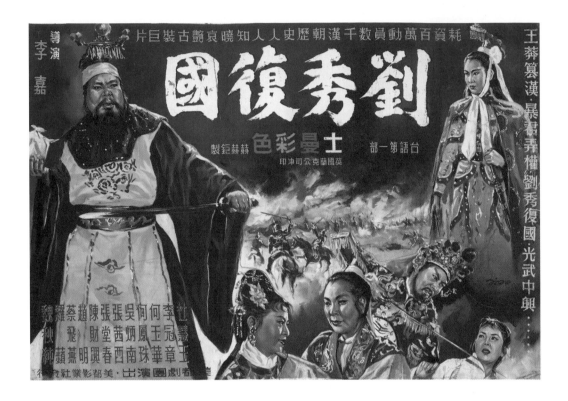

1963

劉秀復國

53.3x75.2cm 棉布
●台語／戲曲●導演／李嘉
●出品公司／美都●出品地／台灣

此片為 35 毫米彩色台語片。彩色底片的拍攝技術與黑白不同，加上價格較高昂，還要寄至海外沖洗，不僅製作成本高，作業時程也長。此片攝影師賴成英赴日學習，海報文案以發色鮮豔的「伊士曼彩色」底片為宣傳，並強調是由英國蘭克公司沖印。

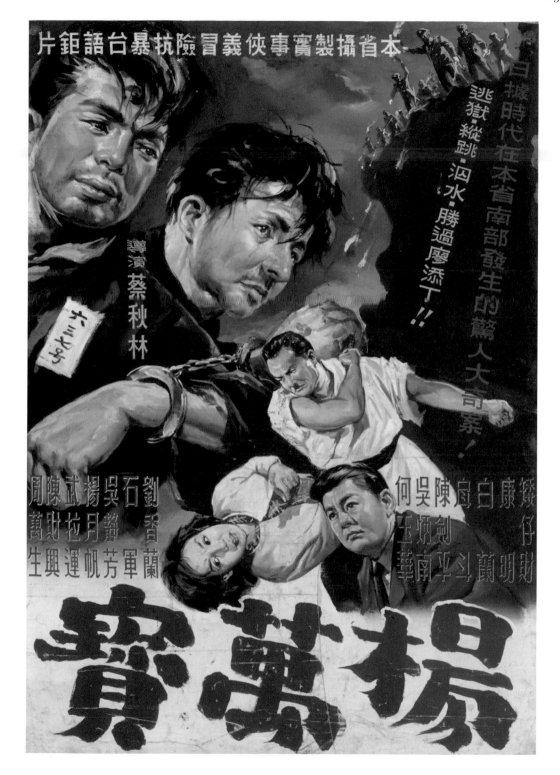

1963

楊萬寶

73x52.5cm 棉布

●台語／俠義●導演／蔡秋林
●出品公司／義興●出品地／台灣

‖ 根據民間傳奇大盜楊萬寶故事改編而成。

1963

地獄十八劍

73.7x52.9cm 棉布

●粵語（配台語）／神怪●導演／凌雲

●出品公司／龍威●出品地／香港

●國立臺灣歷史博物館典藏　　　　　　《白骨陰陽劍》第二集。

1963

怪紳士

74.2x52.3cm 棉布

●台語／喜劇●導演／桂治洪、吳蒼富

●出品公司／天勝●出品地／台灣

1963

台北流浪記：王哥柳哥過五關

75x53cm 棉布

●台語／喜劇●導演／李行
●出品公司／台聯●出品地／台灣

1958 年《王哥柳哥遊台灣》上映，以英美喜劇搭檔「勞萊與哈台」為靈感，造就了聞名全台的「王哥柳哥」，李冠章與矮仔財一胖一瘦、一高一矮，兩人互動所創造的喜劇效果頗受歡迎，後續更有《王哥柳哥大鬧歌舞團》（1959，由邵耀輝飾演王哥）、《王哥柳哥好過年》（1961）、《王哥柳哥〇〇七》（1966）、《王哥柳哥遊地府》（1969）等系列台語喜劇電影。

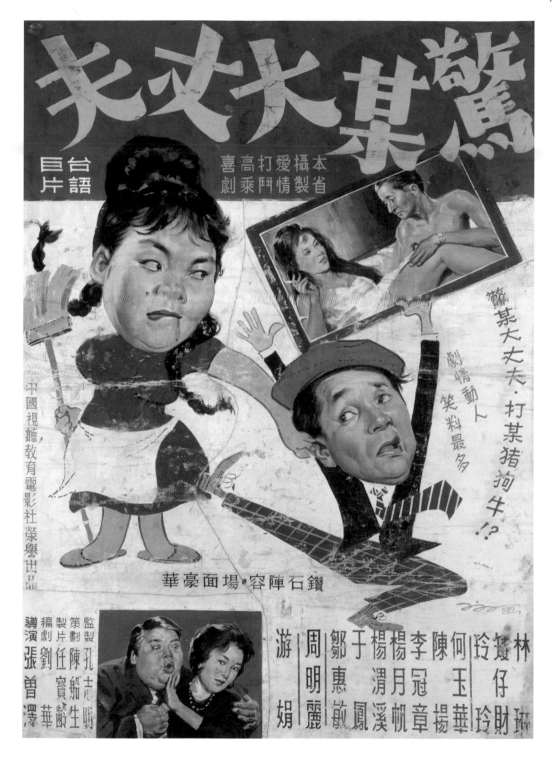

1963

驚某大丈夫

73x52.5cm 棉布

●台語／喜劇●導演／張曾澤

●出品公司／中國視聽教育●出品地／台灣

1963

再見夜都市

76.5x53.3cm 棉布

●台語／社會寫實 ●導演／李泉溪

●出品公司／天勝 ●出品地／台灣

1963

台北之星

75x52.5cm 棉布
●台語／歌唱●導演／郭南宏
●出品公司／宏亞●出品地／台灣

台語片興盛時期，影視歌三棲明星文夏挾著當紅氣勢，以及他所組
成的「文夏四姐妹合唱團」進入電影界，自編自演台語歌唱片，平
均一年一部，總計拍攝了11部。

1963

尋母三千里

75x53cm 棉布

●台語／倫理●導演／邵羅輝
●出品公司／永新●出品地／台灣

製片家戴傳李的兒女戴哲欽、戴佩珊，飾演一對苦情兄妹。費時一個月在蘇花公路拍攝外景。

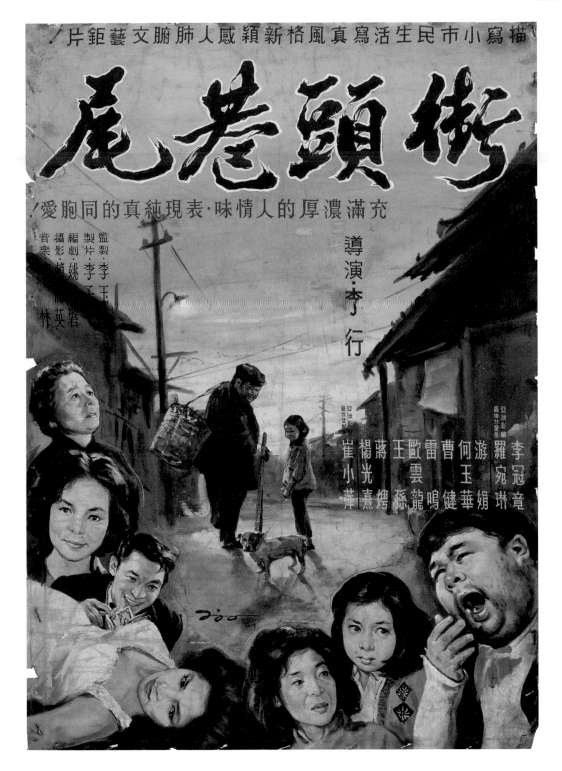

1963

街頭巷尾

73.5x52.5cm 棉布

●國語／倫理●導演／李行
●出品公司／自由●出品地／台灣

以匯集了各方人物的違章建築為場景，刻畫底層人物的情感與
互動。此片被視為是帶動國語片健康寫實路線的經典之作。

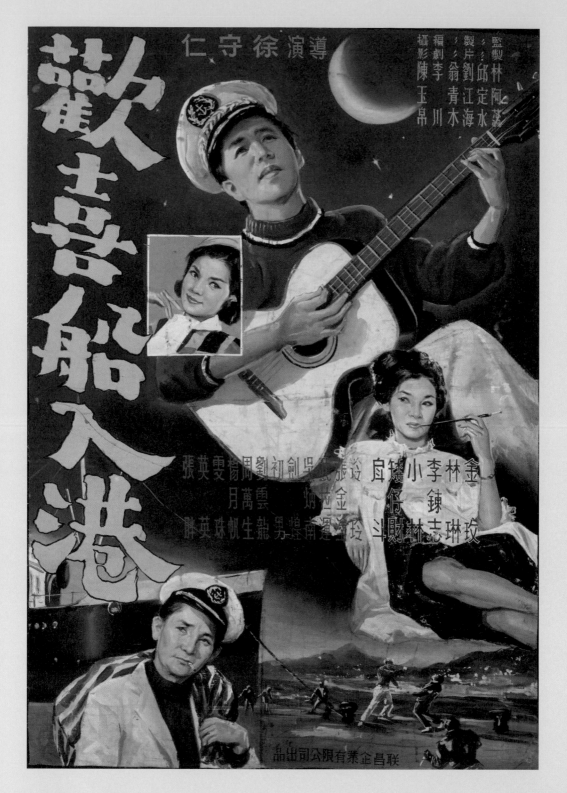

1964

歡喜船入港

75.5x52.4cm 棉布

●台語／俠義●導演／徐守仁
●出品公司／聯昌●出品地／台灣

眾聲喧譁 ——
陳子福海報的圖像策略與類型分析

撰文／陳雅雯

一幅幅流光溢彩、鄉野生猛的海報圖像，讓我們窺見了傳說中燦爛的電影時代。

這批海報既令人驚豔於當年電影文化的精彩風貌，又讓人感慨於今日史料的凋零殘敗。在許多影片如今已散失的情況下，陳子福所畫的海報是這些電影曾存於世間的唯一痕跡，當影史研究者無片可供查考時，海報所載的演職員陣容、宣傳文案、圖像等，提供了寶貴的線索。

今年九十五歲的陳子福，是台灣影壇最重要的手繪海報師，他的作品涵蓋了影史各個時期、語種，穿梭於各種類型之間，包括粵語片、廈語片、台語片、國語片、外語片，主題則包含歌舞表演、戲曲、文藝、倫理、喜劇、神怪、俠義、社會寫實、諜報、功夫、武俠、健康寫實等，這些作品是半世紀珍貴的平面宣傳史料；另一方面，也見證了商業與藝術的精彩融合，不僅顯露出陳子福再現一部電影的企圖，也可見到他在美術形式上努力探求的鑿鑿痕跡。如同許多極富生命力的民俗藝術一樣，陳子福的作品扎根於一個未受重視的大環境中，卻因本身旺盛的創作力，突破歷史的塵封，成為一道鮮明的時代印記。

陳子福作品中，最精彩的是台語片和武俠片。根據他的說法，有九成以上的台語片海報都出自他的手筆，總數約有五千張，加上他習慣將原稿繪於布上，因此可以歷經數十年而保存下來；其他同時期的海報畫家則是畫在紙上，容易破損腐爛，因此無法完整保存至今。而在武俠片的海報表現上，他的筆法更形洗鍊成熟，盡顯個人風格，包括享譽國際的《俠女》一作。

筆者曾在一九九九年參與了國家電影中心[1]的「陳子福手繪海報修復計畫」，始有了接觸這一批珍貴海報原稿的機會。在當時整理的過程中，發現原作經常是被剪成三到四大塊的，因此建檔的初步工作，即是將這些塊狀原稿拼回原本整幅狀態，再進行細部修補。根據陳子福的自述，「早期的海報印刷是用人工分色的，也就是說我畫出來的東西，製版師要一筆一筆地描出來，包括海報上的字也要描出來，然後再分七個版：黃、紅、黑、藍、粉紅、淺藍及灰色，才能印刷。」[2]也就是說，為了遷就製版方式，原稿切成兩塊讓兩個人同時工作，最後再拼成一塊版，以加速製版時間。要讓作業時間快三倍或四倍，就將原作切成三四塊便是。[3]因此，在製作之初，海報就具備了「拼貼」特色，這首先來自製版過程的物質條件，是屬於物理性的拼貼。這些在原畫稿上清晰可見的剪痕，經過製版後在印刷品上是看不出來的。

我們在修補海報的過程中，發現頭像部分經常是單獨剪下，與海報其他區域以大片塊狀剪下的情形不同，也因此，許多海報在拼組後獨缺明星頭像，無法進行全面修補，例如一九六六年的《故鄉聯絡船》以及一九六七年的《飛賊黑衣女》海報。明星臉孔的描繪是一

1——今「國家電影及視聽文化中心」。

2——萬蓓琳，〈陳子福的電影生涯〉，《陳子福手繪電影海報集》，台北：文建會、國家電影資料館，二〇〇〇年，頁一五〇。

3——陳子福早期製作電影海報時，不僅繪製圖像，連片名也自行書寫；在印刷方面，早期採用人工分色，製版師根據原畫，包括海報上的字，一筆一筆地描出來，然後再分黃、紅、黑、藍、粉紅、淺藍、灰七個版，之後再進行印刷。採用照相印刷之後，只需要製作黃、紅、黑、藍四個版，方便許多，片名方面也無須畫繪師親自手寫，只需以打字照相處理，再告知印刷廠欲置放的位置與大小即可；從部分海報中全無片名的狀況可以推測，應屬晚期製作的海報。

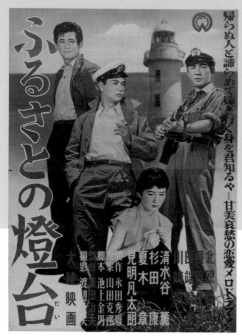

《孝女的願望》（1965）

《寶島櫻花戀》（1965）

日本文化的薰染與影響，亦見於陳子福海報。如《歡喜船入港》（1964）與日片《ふるさとの燈台》（日本大映東京攝影所，1957）的場景與人物形象即有近似之處。

幅海報最重要的元素，因此我們有理由認為這些從原稿中獨立裁出的明星頭像，是因為必須進一步細密的描繪與修改。陳子福曾說，「我到現在……算人頭的話，大概畫了好幾萬個人頭了。」[4]由此可見他是以一種零件組裝的方式來思考構圖，而這有助於他機動性地對各項細節著手增修。有了這層對其製作邏輯的認識，我們可以更好地理解陳子福的海報繪畫風格。

和那個時代的年輕人一樣，陳子福也會在戲院看日本時代劇，中學時曾在同學家借閱日本電影雜誌，並特別留意日本畫，放學後也流連在住家附近的電影看板店。戰後初期，雖然禁演日本片，但仍能在非法的映演管道下觀賞。在所有外片中，最受歡迎的要算是日本片，除了長久以來的習慣之外，當時台灣有八百多萬的觀眾，半數以上熟諳日語，對日本殖民時期所給予的影響還有所眷戀，因此觀看日本片的人潮遠比美國片還多。[5]特別是文藝片類型受日本電影影響更深，很受觀眾歡迎[6]，這種現象也反映在陳子福的電影海報上，經常可見對日本文化符碼的運用，包括服裝、建築、櫻花等。

例如《孝女的願望》與《寶島櫻花戀》同樣作於一九六五年，兩幅海報不約而同地在主景中置放一位身穿和服的女子，成了全畫中最鮮明的東洋圖騰，片名在左右兩旁，配角群像位於下方，構圖排列工整。《孝》片除了描繪一撐著日式紙傘的和服女子，背景還畫有一座日本神社的鳥居；《寶》片則在和服女子背後安置一棵櫻花樹，片名周邊點綴著數片飄落的櫻花，呼應片名。

又如一九六四年《歡喜船入港》海報中，男主角身穿船員裝，這是一九六〇年代中期文藝片形象最鮮明的浪子造型之一，手抱吉他彈唱，更增漂泊意象。兩個女性角色，一甜美一狐媚，分置男主角左右。畫面下方是穿著船員服的演員矮仔財，身後繪有輪船與港口場景，加

4——萬蓓琳，〈陳子福的電影生涯〉，頁一五二。
5——劉現成，《台灣電影、社會與國家》，台北：揚智文化，一九九七年，頁七四－七七。
6——「台語片黃金時期，十天半個月就可以完成一部片，影片品質漸漸流於粗製濫造，常常為了省事，直接抄襲日片的劇情，有時甚至連片名都一樣，例如《愛染桂》改為《桂花樹之戀》。《金色夜叉》、《請問芳名》、《湯島白梅記》三片原封不動拍成台語片。」葉龍彥，《春花夢露：正宗台語興衰錄》，台北：台灣閱覽室，一九九九年，頁二三四。

《恐怖的報酬》（1956）

強了海港氣氛的鋪陳。這幅海報令人想起
一九五七年的日本電影《ふるさとの燈
台》（故鄉的燈塔）[7]，畫面中三位主要男
演員也身穿船員裝，右一船員背著吉他，
畫面下方是表情哀愁的女性角色，背景則
是海中的燈塔，提點了港口意象。兩幅海
報在片名標題走向、人物造型、彈唱吉他的動作姿態、海港場景的描繪等方面，都有呼應之處。

PART 1　陳子福海報的圖像策略

陳子福的海報繪師生涯始於二戰結束後，他在自述中指出：「當時（按：戰後初期）台灣
有四家電影公司：國泰、中電、大中華及大同公司，是負責國片發行，而且那時新片很少，
多半是從上海來的舊片。片子賣來台灣，通常會附海報，這些電影海報是在上海印的，紙質
很厚，數量也很少，隨片放映幾次後就會破損。我有時看不過去，就把海報帶回家修補，甚
至重畫。」[8]從這段話，我們注意到的不是「修補」，而是「重畫」。重畫指的並不是另行
創新、製作出新的海報，而是依據原來海報的用色、筆法去模仿、複製原畫。陳子福的海報
創作是從直接臨摹原作開始，而在若干細部進行更動；可以說，對原版進口海報的參考，構
成陳子福重要的學習內容。一九五六年出品的法國片《恐怖的報酬》海報就是一個值得注意
的例子。這部電影於一九五四年在台灣與日本兩地上映，依據陳子福自述：「這是法國片，
得了獎。我是參照日本的電影雜誌裡面的單色廣告畫的，這個時代的照片都是黑白的，顏色都
是我自己給他下的。」[9]

歷經了臨摹學習的階段之後，陳子福的繪畫技巧經過磨練，在一九五五至一九五九年台語
片興盛的第一階段，他已是獨當一面的畫師。一九五六年，麥寮拱樂社團主陳澄三投資拍攝
第一部三十五毫米台語片《薛平貴與王寶釧》，找來留學日本的導演何基明執導，當家花旦

7——海報收錄於《日本映画ポスター集大映映画篇〈2〉昭和三〇年代》（日本電影海報集大映映畫篇〈2〉昭和三〇年
代），日本ワイズ出版，二〇〇〇年，頁一四。
8——萬蓓琳，〈陳子福的電影生涯〉，頁一四九。
9——一九九九年十一月二十七日至十二月八日，市長官邸藝文中心「陳子福手繪電影海報展」現場解說，陳子福口述，薛惠
玲採訪，陳雅雯記錄整理。

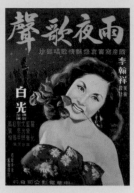

《香港之星》（1950）

《薛平貴與王寶釧》（1955）　　《雨夜歌聲》（1950）

劉梅英、吳碧玉擔綱男女主角，海報由陳子福繪製。陳子福自述：「他們叫我畫這片的海報。我剛開始真的覺得很頭大，因為這片是歌仔戲，戲裝都是繡花、珍珠等這些東西，我很不喜歡畫這種畫。」[10]陳子福為何會覺得頭大呢？推測是因為這些內容，例如繁複的歌仔戲頭飾、服裝等，超出了他學習過程中接觸過的上海片、粵語片、西洋片海報，只好憑著經驗，按照片商給的黑白定裝照，畫出彩色海報。

接下來就從構圖、人物表現、拼貼手法、色彩運用、筆法等層面綜合比較，進行形式分析。此外，由於陳子福的圖像風格在一九六〇年代中期後，有了較為顯著的轉變，我們亦專節討論其轉變的方向。最後，並就他海報中文案與字型的特色，做大致的剖析。

構圖：「明星」結合「情境」

一般電影海報的構圖，最常運用的兩個元素是：明星與情境。近九成以上的陳子福海報皆描繪有主演明星，有時是精細的頭像，有時是全身的形象。而在海報的周邊，則搭配描繪情節的場景。明星的露相，是展示；情境的描繪，是敘事。在陳子福早期與中期的作品中，周全地兼顧了展示與敘事，大致依循著傳統電影海報的視覺秩序建構。晚期則可見大開大闔的全景構圖法，不再拘泥於忠實呈現影片卡司或情節，而更重視意境的表達。

人物表現：

●──吸睛密技一：明星號召力

陳子福呈現明星的手法，反映出明星在電影產業的定位。電影海報可說是供影迷朝拜明星的圖騰，演員卡司是號召票房的指標，而明星們在海報中所呈現的比例大小又與名氣成正比。

明星的形象其實是一種多元文本互相指涉的產物，其中包含許多跟電影文本無直接相關的廣告宣傳、評論和電影文本之間的互動。這些文本又可粗略劃分成兩種：「主要文本」是指電影銀幕上的表演，「次要文本」則是以媒體新聞、私生活報導為主。對觀眾而言，明星的形象主要來自於次要文本的一些片段，也只有看過明星在銀幕上的表演之後，觀眾對明星才能有完整的輪廓印象。[11]舉凡電影海報、宣傳傳單、劇照、雜誌等，皆屬於明星形象的次要

《凌波姑娘》（1963）

《悲情城市》
（1964）

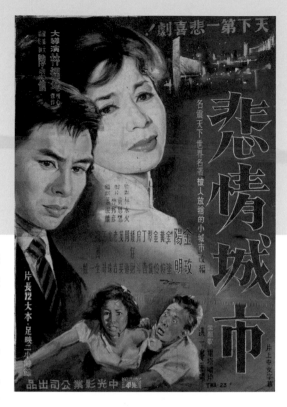

文本範疇，觀眾在觀影前，即是依賴這些
次要文本，作為想像一部電影的最初依
據。

　陳子福在描繪銀幕偶像如白光、凌波、
文夏時，經常是屏除了背景——以美編術
語來說，就是「去背」效果，全然以展現
明星為主，可見這位明星如果不具充分的
票房號召力，是沒有條件以這種方式呈現在海報上的。無情景描繪，沒有標示出任何時間與
空間的環境，亦即脫離了敘事邏輯，脫離了作為主要文本的電影。有趣的是，經常是陳子福
所創造的次要文本（海報），超前定義了主要文本（電影）。因為在一九五〇、六〇年代台
語片興盛時期，有時在電影趕拍的時間壓力下，片商於拍片前，就會預先要求陳子福製作海
報。在這樣的條件下是如何畫出海報的呢？「首先，片商給我的資料很少，他們給我的多半
是明星的個人照，而不是定裝照（找我畫海報時，影片多半還未開拍），因此我得根據片名
想像這個演員飾演的角色的服裝、造型……我設計海報很少看片子，也不看劇本或本事，完
全是看片名來想像，抓住它的意涵。」**12**

　作於一九五〇年的海報《雨夜歌聲》，以女主角白光為畫面主視覺，經與白光的明星肖像
照比對，從服裝造型到姿態如出一轍，可以推測陳子福製作時是以明星照為底本，僅在背景
加繪了歌廳舞榭，營造出片名所揭示的場景。類似的手法也可在《香港之星》與《凌波姑娘》
等片的海報中見到。

　到了台語片時期，明星特質更加貼合電影類型：觀者在海報上看到金塗、矮仔財的臉，會
預期這是部喜劇片；金玫加陽明的組合，這將是部文藝片；文夏背著一把吉他，為了聽他唱
歌，觀眾願意購票進入電影院。

　在經過多年的職業生涯之後，陳子福已是肖像畫的能手，他熟練操作各類角色典型
（stereotype），包括諜報片當中，仿效〇〇七情報員系列電影而創造的「西裝英雄」（Suit

10——萬蓓琳，〈陳子福的電影生涯〉，頁一五〇。
11——保羅麥唐納，〈第四章：明星研究〉，《大眾電影研究》，台北：遠流，二〇〇一年，頁一一三——一一四。
12——萬蓓琳，〈陳子福的電影生涯〉，頁一五一——一五三。

《凸哥與凹哥》（1960）局部

《孫悟空遊台灣》（1962）局部

《海女黑珍珠》（1966）局部

Hero），或是性感魅惑的「致命女性」（Femme Fatale），喜劇人物王哥柳哥等等。他運用了一系列的模組，加以套用後，呈現出各式各樣的眾生相，然而這些人物造型並非陳子福所創，而是緊緊依循類型電影公式裡對角色的塑造與編碼，將之再現於海報上。

●——吸睛密技二：美麗壞女人

致命女性（Femme Fatale）曾是黑色電影中一道明媚的風景，女主角甩動如波長髮，身著曲線畢露的晚禮服，手持長菸管，款擺媚態，冷若冰霜，憑藉著美色及詭計與男性角色周旋，就像織著羅網的黑寡婦，獵捕意志薄弱的男人。約莫一九五〇年代，在上海拍攝製作的電影，無論國語片還是台語片，都運用了這個角色類型。由於此一類型角色總是以賣弄性感為號召，因此在造型描繪上容許更多肢體裸露的空間。

陳子福筆下總是不吝於讓這些人物袒胸露乳，甚至超過影片內容原有的尺度。例如《凸哥與凹哥》、《孫悟空遊台灣》、《海女黑珍珠》。對此，陳子福的解釋是，當時規定攝影照片禁止露點，但繪畫則允許，因為是「藝術」。當時的《電影檢查法》規定，電影中凡是出現「妨害善良風俗者」就應予修改或刪剪或禁演，然而手繪海報因其「繪畫」媒材本質，得以不受法令限制。也因此在民風淳樸、氣氛禁閉的年代，達到相當煽動的宣傳效果。**13**

13——陳子福解說《海女黑珍珠》海報的內容時說：「這個海報的尺寸和一般的不同，大了兩三倍，表示是大製作，貼出去比較醒目，比較搶眼，這個老闆吳振民先生很有眼光。這個尺寸是在日本才有。海報上方的泛舟場面是我自己想像的，片中沒有。下方的女演員也是我的想像，本來有穿衣服的，可是我把她脫掉了，露點鏡頭以前是不行的，但如果是畫的，就可以，因為是藝術。不過也不能太暴露，所以我處理得不明顯。」一九九九年十一月二十七日至十二月八日，市長官邸藝文中心「陳子福手繪電影海報展」，陳子福口述，薛惠玲採訪，陳雅雯記錄整理。
14——萬蓓琳，〈陳子福的電影生涯〉，頁一五二。

《花樣的年華》（1969）　　　　《三八新娘憨子婿》（1967）

拼貼手法：「媒材」或「筆法」的並置

「拼貼」在這裡意指畫面上各種元素的「並置」（juxtaposition）。陳子福的並置手法，背離了一般繪畫對畫面統一——包括形狀、色彩、空間、敘事時空順序等的要求，卻服從了當時電影海報的形式邏輯。拼貼並置的手法之所以值得留意，是因為其中潛藏了陳子福電影海報發展出個人風格的因子。

第一種是媒材的拼貼，即結合手繪圖像與照片。「有部叫《金剛》的洋片，是講香港被金剛攻擊的故事。我把該畫的部分畫好，背景則用國泰航空公司在飛機上發的一本冊子中，一張香港的遠景照片，當時因為很忙，來不及用畫的，只覺得高樓大廈的景色不錯就用了。」[14] 從一九五六年的動作片《霹靂船》，直到一九六九年的文藝片《花樣的年華》等都出現過這樣的例子。在時間壓力下，這是一種技術性的捷徑。手繪圖像與照片，原是兩種不同媒材的視覺再現手法，但是「畫得像」是陳子福早期作品當中最基本的形式要求，與攝影「記錄真實」的表現力殊途同歸，因此他自然地將繪畫和攝影並置在同一平面上。

第二種是筆法上的拼貼。常見於特色鮮明的電影類型，例如喜劇片、戰爭片與社會寫實片。他慣常以寫實的頭部肖像結合漫畫筆法的身體來創作喜劇片海報。以「漫畫」的圖像語彙，來傳達喜劇輕鬆詼諧的基調，但主角的臉部則依循「明星頭像」的法則，必須寫實，不能冒著無法辨識的危險而同樣以漫畫形式表現。至於電影情節的摘取，在這類海報中則遵循兩種模式：一種是以漫畫手法表現背景，另一種是以景框般的插圖描繪情節，框內以寫實手法繪景，框外以漫畫手法描繪人物，如一九六三年《驚某大丈夫》海報中，描繪的是一場床戲，即使這些場面出現影片裡，也不太可能逃過當時電檢處的剪刀。然而，海報邊緣成為偷渡區，暗藏春色，企圖以未必存在的香豔場景吸引觀眾。

《驚某大丈夫》（1963）

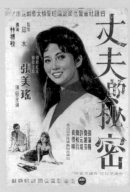

《丈夫的祕密》（1960）

《少女的祈禱》（1964）

《情天玉女恨》（1965）

《梅花女鏢客》（1966）

《悲情城市》（1964）

色彩運用：「多色」和「單色」相互映襯

　　陳子福在用色上值得觀察的是多色（polychromy）與單色（monochromy）的相互映襯。他所繪製的台語片海報，電影本身多半仍為黑白片，而海報卻是彩色圖像。海報中局部出現的單色畫，就某種程度而言，反映了電影的「真實」面貌。但海報做為大眾文化商品，訴諸立即性的感官體驗，而彩色的吸睛度遠勝過單色。由此，在一幅彩色海報中，單色相對於多色，有如邊緣之於中心，單色畫擔任的是次要圖像任務，為多色部分作注腳。

　　這種多色和單色並置的作法，在陳子福一九六〇年代的海報中已經出現。如一九六四年繪製的《悲情城市》海報，陳子福以灰藍色調的單色畫，描繪一對男女糾纏拉扯的場景。同年的《少女的祈禱》海報中，除了女主角金玫的側面特寫外，陳子福也在左上角安置了一對分別以白色與金色勾勒的纏綿男女。一九六五年的《情天玉女恨》海報裡，激情的場景被擺在畫面下方，以灰藍色調的單色畫呈現。就上述幾個例子看來，單色畫多半處理的是畫面中較易引起爭議的情景，似乎有意以單色來降低視覺衝擊力。

　　隨後，這種單色畫開始占據畫面的大部分，例如一九六六年繪製《梅花女鏢客》的海報，飛騰的黑衣女俠、手背中鏢的歹徒、持槍的男主角陽明，以及一場三人打鬥戲，都是以單色畫呈現，雖然他們占據了大部分的畫面，但位於畫面中心的女主角柳青則以多色呈現，提醒了觀者誰才是主要的視覺焦點。這些單色畫隱約透露了一種類似於學院素描的質感，或許這個意涵表露得最為明顯的是他在一九六五年繪製的《靈肉之道》海報，畫面上除了三位演員的劇照特寫外，最引人注目的是左方的斷臂維納斯石膏像。石膏像，自然是單色畫。

《靈肉之道》(1965)

《烽火鐘聲》(1965)

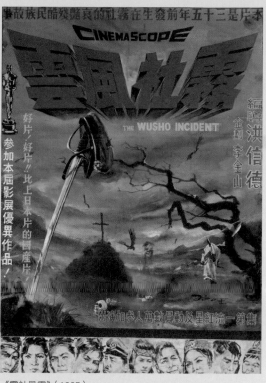

《霧社風雲》(1965)

《後街人生》(1965)

《遙遠的路》(1967)

筆法：從「描摹」到「速寫」

　　一九六〇年代中期，陳子福海報中的單色畫出現了一種新的型態：以一種更簡化、更接近學院速寫手法，描繪人物劇照與場景。

　　人物方面，在一九六五年的《烽火鐘聲》海報中，畫面下方是一排演員劇照，陳子福使用黑色與深灰色的速寫筆法，勾勒在淺灰底色上，再用幾筆白色點出亮點。這種成排羅列演員群像的手法，他早期即使用過，但此處畫的是單色肖像，不僅擺脫了彩色照片的俗套，筆觸也比較接近學院速寫。類似手法還出現在一九六五年的《霧社風雲》、《後街人生》、一九六七年的《遙遠的路》、《雷雨之夜》，這些速寫群像不再是隨機的散布在畫面中，而是構成了相當統一的視覺元素。

　　場景方面，一九六〇年繪製的《丈夫的祕密》海報中，除了女主角張美瑤的肖像外，左下角劇情場景以黑色線條快速勾勒輪廓，再以深淺不等的灰色做出簡單的量體塑造。一九六四年所繪的《西廂記－紅娘》海報中，紅娘挨打的一幕，也是以速寫式手法勾勒的。同樣的作法還出現在一九六五年的《心茫茫》、一九六七年的《碎心花》。我們可以留意，這些都是註腳式的點景。

《雷雨之夜》(1967)

《西廂記‧紅娘》（1964）　　　《心茫茫》（1965）　　　《碎心花》（1967）

中後期風格的轉變與趨向

●—— 多色畫和單色畫之主從關係的逆轉

陳子福開始繪製海報的早先幾年，單色的人物或風景速寫，僅出現在海報畫面中的次要部分，到了一九六〇年代中期以後，其重要性卻愈益增加。一九六五年《地獄新娘》海報主人物是女主角金玫，陳子福筆下的她身穿粉色洋裝，頭髮肌膚以正常色彩表現，她背後的幾位演員頭像，以綠色調的單色畫呈現，下方則以灰黑色調呈現片中場景。此時，陳子福愈來愈常採用以單色畫區塊包圍中心彩色畫區塊的構圖。一九六五年的《後街人生》海報中，位於畫面中央的小城街道風景以非常低的彩度、粗獷的筆觸描繪，已經十分接近學院體系的風景畫；畫面左方的速寫單色肖像更加強了這個趨勢。一九六六年武俠片《天馬霜衣》海報中，左右兩邊是以多色描繪的男女主角，畫面中央則留給近乎單色的獨眼老者，以及看似不經意刷掃於紅、灰綠底色上的速寫式打鬥場景。一九六七年繪製的喜劇片《黑貓娶黑狗》海報中，除了男女主角與左下角的點綴場景以多色呈現外，在全白的背景上，只有點題的黑貓、黑狗，以及以黑色線條簡單勾勒的城市風景。一九六六年所繪製的《阿狗兄與藝妲》海報中，以速寫式黑色線條勾勒的大稻埕風景占據了整個背

《地獄新娘》（1965）　　　《天馬霜衣》（1966）

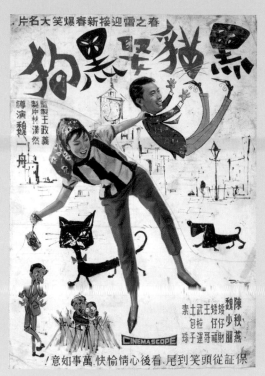

《黑貓娶黑狗》（1967）

《阿狗兄與藝妲》（1966）

景，在全白的底色上，這個簡潔的作法更顯大膽。

　　可以說，這時期的海報構思，在完成商業宣傳任務之餘（明星描繪、預留片名空間），已經開始利用海報畫面的周邊，作為實驗技法的場域，陳子福在寫實的基本功之上，引進更具創意的筆法與色彩運用。

　　到了一九七〇年的《俠女》海報，陳子福終於到了將色彩符碼運用得爐火純青的階段。在這幅海報中，女主角徐楓持刀位居畫面左方人物群組的中心，其他三位男演員分別以灰紅、灰紫與灰綠的單色呈現，我們其實在陳子福一九六〇年代中期的海報中已經見到這個風格的端倪，但在《俠女》海報中，色彩運用更進一步，以紅色（暖色）呈現正面角色，以綠色呈現反派人物，由此，色彩被賦予道德意涵，帶有價值判斷。畫面中人物的描繪風格一致，這

《俠女》（1970）

個風格明顯從一九六〇年代中期的速寫式人物劇照而來；黑藍背景上，以單色粗刷筆觸描繪的打鬥場景，原已是陳子福多年來在海報畫面次要部分實驗已久的手法，《俠女》海報中，原來在邊緣的元素終於登堂入室，完成了中心與邊緣風格的統一。

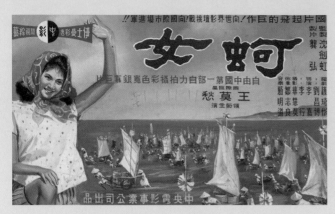

《蚵女》（1964）

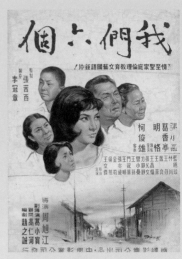

《我們六個》（1965）

●—— 彩色與單色的辯證關係

陳子福試圖在海報的邊緣地帶，以單色簡筆速寫方式，描繪次要人物與情節的例子，可以視為他在技法掌握及創作表現上皆達到自足程度的指標。

單色速寫筆法近似素描，而素描則是學院傳統的繪畫種類。他曾說過自己不耐瑣碎的工筆細描，喜歡揮灑的筆法與光線的經營，但是這樣的私心所喜，在台語片時期並不能實現。就畫面經營而言，人物與場景的主從關係大多是由尺寸大小與顏色亮度的差異所界定。基於宣傳考量，精繪的主演明星肖像、豔麗的色彩是製作海報時的首要任務，配角與場景必須退居二線，這表示陳子福喜好的單色描繪必須挪移至邊陲。「我的海報不喜歡用太多顏色，多半以中間色為主。有的人畫海報喜歡用強烈的色彩，但我覺得太俗氣了。」**15**然而，他在台語片時期的海報皆以強烈的色彩為訴求，意味在很長一段時間裡，陳子福也許壓抑著自己的美

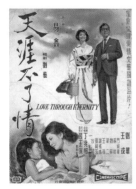

《天涯不了情》（1965）

學偏好，以配合市場需求。但是單色素描、中間色的表現，在他的海報作品中一直是道暗流，到了一九六〇年代中期，國語片聲勢大起，無論是文藝片如《香港之星》、《天涯不了情》或健康寫實電影如《蚵女》，皆已轉向中間色調。隨後的武俠片更是以中間色為基調，以簡筆粗刷技法展現風格。可以說，以單色畫從邊緣向中心的位移，成為觀察他風格轉變的決定性指標。

陳子福海報的色彩運用充滿辯證性。早前的台語片時期，電影本體是黑白，海報為其披上一件彩衣；到了彩色電影時期，海報用色卻漸趨低調簡潔，甚至常以單色呈現。

15——萬蓓琳，〈陳子福的電影生涯〉，頁一五三。
16——編注：一九二〇年代末以前的電影為無聲電影，又稱默片；辯士是為默片搭配旁白、向觀眾解說劇情的人。

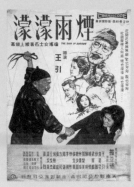

《男人真命苦》（1984）

《煙雨濛濛》（1965）　　《江湖女兒》（1972）　　《風流人物》（1980）

●—— 簡潔構圖與留白

伴隨著單色畫漸漸取代多色畫成為畫面主體，彩度降低，陳子福海報的留白處也日益增多。這也許關聯著他的美學偏好的轉變，以及製版技術的改變。一九六五年的《我們六個》和《煙雨濛濛》，皆採用全白背景，片名和文案的配置工整，整體視覺秩序穩定。一九七二年《江湖女兒》，此時他不再需要親自加上片名，保留了構圖的整體性，以演員群像的堆疊為主體，臉孔的尺寸大小顯示了主配角的階層關係，而除了上方以速寫筆觸描繪兩人打鬥場面之外，畫面四周再無其他視覺元素，僅以強烈的紅黑兩色，映襯演員們劇力萬鈞的神情。一九八〇年《風流人物》、一九八四年《男人真命苦》，皆多所留白，更加突顯筆法的純熟細膩。在色彩退位之後，線條成為視覺構成的要角，這是繪者對自身畫技的自信，也是在攝影印刷潮流下，對手繪技藝最後的堅持。

海報宣傳文案與片名字型

陳子福海報中的圖文互動，也是一大精彩看點。台語片海報的文案表現充滿雜燴現象，它的體裁可以是排比華麗的詩句、流行歌曲的歌詞，或台灣民間俚語，這可視為是早期「辯士」[16]傳統的遺緒，也是當時推行國語運動、台語一片噤聲的氣氛下，對口語文化的留存。

綜觀宣傳文案，在歌唱片的類型當中，文與圖互相形容的情形十分鮮明，以經過多次重拍的《桃花泣血記》為例：一九三一年，影史上首部《桃花泣血記》引進來台，成為文藝片的開山祖師，之後更一拍再拍，具有經典意義。引進時，台灣片商為了推廣，首開風氣之先，邀請當時大稻埕兩位知名辯士——詹天馬作詞、王雲峰作曲，合力創作電影主題曲，結果大為賣座，開始了電影搭配主題曲的風氣。流行歌曲與影片相互幫襯，形成「影歌互動」的效用。陳子福將流行歌曲歌詞書寫在海報上，與圖像互為佐證，相互形容。這種效果在台語歌唱片中發揮得尤為淋漓盡致。

一九六〇年代後，音樂與廣播劇憑藉著廣播媒體的魅力流行起來，歌唱片也順勢而興，自一九六二年洪一峰的《舊情綿綿》開始，歌唱片廣受歡迎。當時的台語歌唱片，字幕上歌詞，

《公寓謀殺案》(1960)

《誰是犯罪者》(1964)

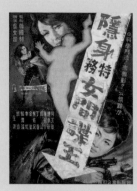

《特務女間諜王》(1965)

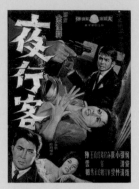

《夜行客》(1965)

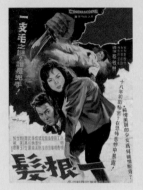

《一根髮》(1965)

《金鎖匙》(1966)

《貓兇手》(1966)

影片畫面配合歌詞意境，逐字逐句影歌互動，有如今日 KTV 的伴唱帶。海報上也引用歌詞：「歡樂相逢情難捨，舊情綿綿言難盡，啊⋯⋯不想妳，不想妳⋯⋯」立馬召喚旋律，吸引歌迷隨之唱和。

至於懸疑的間諜情報片，則是常以設問法句型渲染氣氛：

《公寓謀殺案》	神奇莫測，不可思議？拚命血戰，生死不顧！
《誰是犯罪者》	牽連三代人的犯罪？究竟誰是真犯人！
《特務女間諜王》	科學鬥法！來無影？去無蹤？！
《夜行客》	不是偵探？不是兇手？不是為愛？不是為財？夜行客到底是為什麼？
《一根髮》	一支毛之謎？誰是兇手！
《金鎖匙》	謀殺？兇殺？奸殺？神祕金鎖匙，謎中奇謎，奇中有案！
《貓兇手》	貓會殺人？陰謀？奪愛？！謎謎謎！
《獨眼貓》	神祕怪貓來無影去無蹤！流浪江湖為了什麼？
《黃昏七點半》	謀殺？情殺？仇殺？

陳子福早期製作電影海報時不僅繪製圖像，片名字體也是自行書寫，直到採用照相印刷之後才交由印刷廠處理，此後畫者無需親自手寫片名，而以打字照相處理，告知欲置放的位置與大小即可。

陳子福較具特色的片名字型表現，以台語恐怖懸疑片為例，為了配合影片意境，多數的粗體字標題會在部首筆劃的末端做出尖銳的質感，或是撕裂分岔的筆觸。例如《夜行客》、《恐

《恐怖的情人》（1965）

《好酒沉甕底》（1968）

《乞丐王子》（1964）

《鴉片戰爭》（1963）

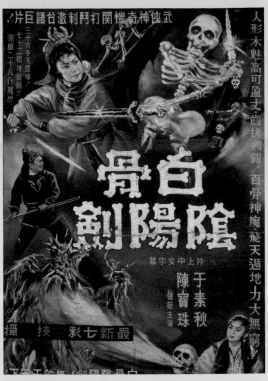

《白骨陰陽劍》（1962）

怖的情人》、《好酒沉甕底》這三幅海報，標題字體如出一轍，在一撇一捺之處，強調尖刻、鋒利的感覺。此外，《貓兇手》與《獨眼貓》都同樣選用黃色粗體字，並在筆觸尾端描繪出撕裂感，彷彿遭到利爪劃過一般，這類片名色調以紅色最多。

台語喜劇片的字型以漫畫式的 POP 字體占絕大多數。因為它活潑生動，貼合影片氣氛，也呼應了海報中經常運用的漫畫筆法。陳子福有時甚至會在一部片名中同時使用三種以上的顏色，看來繽紛多彩。這種誇張幽默的字體表現，已經具有現代廣告設計運用「標準字」（Logo Type）的概念了。

另外，台語神怪片《白骨陰陽劍》，在字體造型上配合電影主題，描繪出猶如白骨拼接的字體。具有異國情調的台語片《乞丐王子》，則在字邊做出類似古典花體字的效果，以呼應電影的歐洲宮廷風格。同樣在一九六三年拍攝的《鴉片戰爭》、《霧社風雲》以及一九六二年的神怪片《釋迦傳》，片名字體亦採用白色粗體的體積感字型，強調電影的嚴肅命題及史詩感。

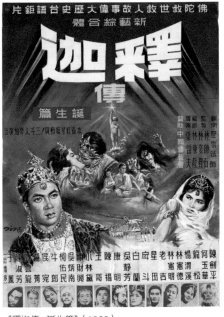

《釋迦傳－誕生篇》（1962）

PART 2 類型電影海報的千姿百態

　　類型就是不斷複製公式的結果，類型化的現象呼應著電影海報的多重複製性，陳子福電影海報不僅在於技術層面，在構圖方式、人物呈現、色調安排等製作手法上，亦具有高度複製性。

　　多數的陳子福電影海報，都是在他未看過影片，甚至沒有劇本、故事大綱的情形下繪製的。他必須在極短的時間內，依據十分有限的影片資訊完成一幅海報，因此海報上的畫面，往往相當程度地反映了陳子福的「想像」。

　　他臨繪、拼組他所處時代的各種視覺圖像，並在單一的畫面裡試圖說出他想像中的另一個人（導演）的電影表達……這樣的海報的完成極可能和當時完全不存在的電影全無關係，亦可能導致整部電影由他的視覺研究中延伸出來，終至海報繪製者身兼了一部分電影前製的工作。[17]

《飛行太子》（1958）

　　由此，海報成為一部電影的想像起點，而陳子福靈感的泉源，必然來自於過往對同類型影片海報的操作經驗。

1. 粵語片

　　粵語片中以武俠片為大宗，早年這類電影曾經大量傾銷台灣，造成轟動，片中的奇幻機關布景與漫天飛劍的卡通技巧是主要賣點。這類電影可以歸納出幾個普遍的元素：題材上集中於江湖門派恩怨、上山拜師求藝、除強扶弱、除暴安良、兒女情仇等；產製上仿效民初武俠小說的章回模式，以分集的方式攝製；視覺圖像、武打場面的設計與調度，亦有著符碼化的通性，以近似舞台劇的動作設計，加入一些光怪陸離的特技，像飛劍魔法、藉由白光從千里之外取人首級，

17──黃翰荻，〈陳子福海報的啟示〉，《陳子福手繪電影海報集》，台北：文建會、國家電影資料館，二○○○年，頁一六五。

《追魂白骨刀》(1965)

或隱身遁形、騰雲駕霧、降服惡魔等。

而陳子福所繪製的粵語武俠片海報，具有幾項特點：他經常使用各種顏色的曲線，盤旋在畫面各處，表現飛天遁地吐劍光的場面。由電影及劇照觀之，可以發現這種畫法是直接從電影鏡頭移植而來，當時，粵語武俠片已懂得結合運用卡通製作技巧——在電影膠片上描繪線條，模擬正邪鬥法時漫天飛劍的場面。陳子福對這種場面進行複製，令觀者能一眼辨識出屬於此片的類型特色。此外，這類海報的色調濃烈大膽，往往以飽和的紅藍色為底，創造出眩目的視覺強度。但是相對的，它較沒有場景、光影、景深，無法在畫面中造成三度空間視覺感，主角人物與片名成為唯一的視覺焦點，懸浮在畫面中。

再者是向其他圖像媒體借用圖案，如臉譜、骷髏頭、蜈蚣、蟒蛇、蜘蛛、利爪、日本《酷斯拉》電影中的恐龍、怪獸等，進行熷炒拼貼，營造出熱鬧繽紛的畫面。這些借用的圖像多與主角呈現正邪對立的畫面安排，傳達一種險惡恐怖的視覺效果，一方面呼應電影劇情，一方面展現「拼盤式」的視覺奇觀，以吸引觀眾的目光與興趣。雖然今日看來，當古裝人物與恐龍並陳出現在同一畫面中時，不免感覺突兀，但在視聽娛樂不普及的當時，電影可是肩負了娛樂的大任，因此極盡花巧、誇張之能事。而電影海報作為廣告手段，能提示的情節與場景愈多樣，愈能吸引觀眾走入戲院。陳子福在畫面中安排各種時空邏輯迥異的圖像，正反映了粵語神怪片脫離現實的特色。

2. 台語戲曲片

台語戲曲片是以傳統戲曲，包括由台語歌仔戲、台語黃梅調等的故事所改編而成的電影類型。早期電影逐步繼承了戲曲廣大的群眾基礎，在歷經一段相互滲透的過渡期後，電影銀幕進而取代戲台表演，一躍成為最受歡迎的觀看形式。製片人會延攬知名歌仔戲團擔綱演出，電影海報上自然以劇團、名角作為票房號召，在圖像上，以翔實的人物臉孔呈現名角風采，文宣也經常強調「歌唱巨片」、配樂使用「插曲數支」。最知名的是由陳澄三主持的「麥寮拱樂社」拍攝製作的台語戲曲片，在台灣戲劇及電影發展史上，麥寮拱樂社占有重要的一席之地。

《乞食與千金》（1961）

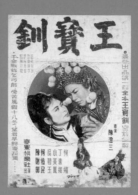

《王寶釧》（1963）

《玉堂春》（1960）

約在民國四十到六十年代，同時跨足內台、電影、電視界，表演型態包括歌仔戲、話劇、歌舞劇的拱樂社王國，在台灣戲劇史上扮演舉足輕重的角色……拱樂社的表演舞台從戲院、銀幕延伸到螢光幕。劇團最多的時候多達八團之多，除了演歌仔戲之外，也演新劇、歌舞。團長陳澄三領導下的拱樂社走劇本創作路線，曾聘請十餘位編劇創作劇本。他不僅經營劇團，也曾拍攝破票房紀錄的台語電影，並創辦台灣第一座地方戲劇學校。他的劇團經營觀念早已跳脫傳統戲班的規範，堪稱一個戲劇演出集團了。[18]

特別是麥寮拱樂社的劇本具有相當的票房保證，值得在海報上大書特書，例如《乞食與千金》海報的宣傳文案：「麥寮拱樂社名歌劇——紅樓殘夢全本改編」；《王寶釧》海報中也有這樣的句子：「最新出品第一部全本王寶釧空前鉅製」。

在《玉堂春》、《西廂記 - 紅娘》、《李亞仙》、《五娘思君》、《王寶釧》、《天賜良緣》海報中，陳子福運用了傳統服飾常見的雲紋圖騰，增添古意盎然的氣氛；有時是作為整幅海報的裝飾，有時則以圓框形式圍繞在主角人物周邊，以區分前、後景的人物。許多框內人物的背後特意畫出影子，顯示人物與單色布幕的距離很近，一方面似乎暗示了戲曲舞台有限的景深，另一方面則意圖使人想起名角在照相館內拍攝的戲照。戲曲片以民間故事、稗官野史為題材，故事中的才子佳人在棚內搭設的亭台樓閣中搬演情節，從人物唱功作表，到布景陳設，處處是人工製造的痕跡。海報使用邊框，也與當時的電影拍攝手法有關。一九四〇年代，導演朱石麟曾經以窗框為視覺重心，規範前後左右的人物關係、建築空間和鏡頭空間，學者稱之為「窗漏格」。窗框、欄杆等遮蔽物通常被放置於前景，使畫面結構被裁切成許多單元，劇中的人物、情境，得以透過這種構圖完成鋪陳與敘事。[19]

18——邱坤良，《陳澄三與拱樂社——台灣戲劇史的一個研究個案》，台北：傳藝中心籌備處，二〇〇一年，頁三一七。
19——資料來源：陳煒智，〈李翰祥的造景造境手法〉，中華電影資料庫
http://www.dianying.com/b5/topics/Edwin/ lhx3.shtml。
20——邱坤良，《陳澄三與拱樂社——台灣戲劇史的一個研究個案》，頁四九。
21——邱坤良，《陳澄三與拱樂社——台灣戲劇史的一個研究個案》，頁六三一六四。

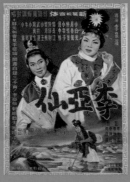

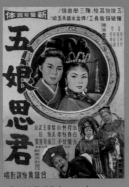

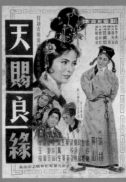

《李亞仙》（1964）　　　　《五娘思君》（1964）　　　　《天賜良緣》（1950-60s）

3. 歌舞表演

陳子福和拱樂社的合作，除了電影海報之外，也包括該劇團的其他演出。

整個一九五〇年代，拱樂社團長陳澄三接連開創靈活多元的營運方式：一九五三年創立「少女歌舞團」，一九五五年拍電影《薛平貴與王寶釧》，一九五八年成立「錄音團」[20]。首先是「拱樂社少女歌舞團」，以年輕美眉為號召，特色在於開演前，在舞台上一字排開，先來一段「寶塚歌舞團」式的踢腿舞，陣容整齊浩大，造成轟動。

拱樂社以少女演員的歌舞表演作號召，雖屬劇團的宣傳，但在社會風氣猶然保守、封閉的一九五〇年代，卻也營造煽情曖昧的氛圍。因為當時色情行業與脫衣舞尚不普及，在戲院演出的歌舞團都是「純正」的表演。任何演出項目只要出現少女著泳裝或短裙跳踢腿舞的表演，都令觀眾驚豔不已。[21]

所謂的「錄音團」，是聘請優秀演員演唱並錄音，之後演員登台時，只需對嘴、播放錄音，即可演出。這種便利的營運方式，得以迅速累積票房和群眾基礎，全盛時期的錄音團達到八團之多，因此在海報上可以看到「第二團」、「第三團」等文案。

陳子福在處理這類非電影的海報時，既契合演出型態，也強調舞台形式的再現。海報忠實呈現歌仔戲演員的古裝扮相和繁複珠花頭飾。背景以一道向右拉開的紅色布幔，揭示舞台空間。畫面裡，主角、配角、場景等配置工整，呼應了戲曲故事裡，帝王將相、才子佳人、男尊女卑等倫理秩序。特別的是，海報中出現「白花油」商標、宣傳文字，可視為廠商贊助、置入性行銷的先聲。海報下方有留白的「＿＿戲院＿＿月＿＿日」，推測是演出前先行製作海報，印刷後再發由各家戲院填入演出資訊。

陳澄三可說是早期的「天團製作人」，從少女歌舞秀、拍電影、錄音團，都為台灣影劇史寫下里程碑，而陳子福與拱樂社密切合作，這段「影」、「戲」交織的特殊歷史，也鮮明地記錄在他的圖像作品中。

《拱樂社少女錄音第三團》（1950s）

《相思河畔》(1965)

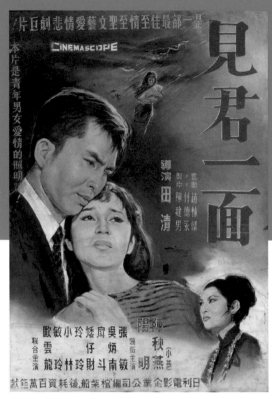

《見君一面》(1965)

4. 台語文藝片

陳子福繪製了相當多的台語文藝片海報。這類海報的第一項特色在於，主角人物的臉部占據了海報更多的面積，而且描繪得更逼真、表情更細緻。明星是電影中不可或缺的「景觀」，當鏡頭帶領觀眾將視線停駐在人物身上，聚焦於演員的臉部表情時，主角的喜怒哀樂等情緒便透過銀幕的放大效果，鉅細靡遺地呈現在觀眾眼前。文藝片以特寫鏡頭，創造無數個「凝視的瞬間」，使明星的臉龐與身體成了戀物、偷窺等欲望得以投射的場域，形成獨特的觀影經驗。這解釋了文藝片海報中的明星頭像何以總要放大處理──海報必須忠實傳達文藝片的類型特色：人物與情感。陳子福以寫實筆法，將女主角的翦水雙瞳、熱淚盈眶定格在畫面上，再現了電影鏡頭的「凝視」。

第二項特色在於透過人物服裝造型的記錄性描繪，呈現一種人物誌、服裝史的史料價值。文藝片的故事大多以當代為背景，因此對男女主角衣裝的忠實描繪，可以視為是當年時裝風貌的大量記錄。男主角的服裝以西裝居多，尤其當時的一線男星陽明，由於經常軋戲演出，穿著同一套西裝穿梭不同片廠乃稀鬆平常之事，他在一九六五年拍攝的兩部電影《見君一面》與《相思河畔》，西裝款式及領帶花色完全一樣，甚至與女主角相擁的姿態也如出一轍，海報構圖配置僅是方向相反，再度顯示電影與海報均有類型化的現象。其次是從台語文藝片中人物角色的形象塑造，也足以觀察當時社會階級的光譜。部分於一九六〇年代之後拍攝的電影，對工商社會中逐漸加深的階級差異，有較深刻的描寫，男女主角的身分差距，透過服裝、姿態、身處場景等表現出來，例如繁華卻充滿罪惡的都會，對比於貧窮卻善良樸實的鄉村；西裝筆挺的男主角，對比於農村裝扮的女主角等。

第三項特色是翔實描繪了當時台灣各地的熱門觀光景點。因為台語文藝片的苦情氣氛，經常是透過男女主角的分離場面來達成，劇情賣點除了纏綿哀婉的情節、男女主角深情的演出

22──莊永明編，《台灣世紀回味：生活長巷》，台北：遠流，二〇〇一年，頁一六。

《惜別夜港邊》（1965）

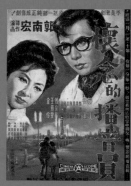

《懷念的播音員》（1965）

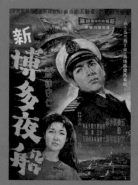

《新博多夜船》（1965）

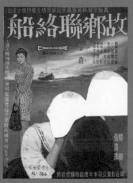

《故鄉聯絡船》（1966）

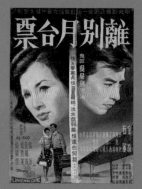

《離別月台票》（1964）

《哀愁的火車站》（1965）

《惜別信號燈》（1966）

之外，就是到熱門的外景地取鏡，例如野柳女王頭、阿里山、中和圓通禪寺、淡水河畔、中橫公路、蘇花公路、北投溫泉等。「港口」是描繪得最多的室外場景，大船入港的典型畫面中，經常伴隨著男主角的海員裝造型，以及女主角的含淚雙眸。《惜別夜港邊》、《懷念的播音員》、《新博多夜船》、《故鄉聯絡船》、《船上的愛人》等海報中都刻畫了這樣的場面。而「火車站」則是另一項經典場景，「火車站，就像是一個離別與夢想啟程的地方。在大大小小的火車站中，台北車頭上演最多人世悲喜劇，只因台北城燈火繁華，物業興盛，吸引了一代復一代的他鄉異客來此打拚賺頭路。於是台北車頭成為某種象徵，往往是許多電影、流行歌曲故事開始的地方。」[22]運輸速度不同，造成不同的「距離感覺」，在台灣還沒有高速公路的時代，火車是唯一可以縱貫台灣南北的大眾交通工具，也因此台北與高雄成了島內相距最遠的兩個端點，也是男女主角所能相隔的最遙遠的距離，因此僅是月台訣別就能營造二人死生契闊的感情。描繪這類場景的海報有《離別月台票》、《哀愁的火車站》。場景的多樣是台語文藝片的重要特色，陳子福對這些景點的勾勒描繪，成為觀眾走進戲院的誘因之一。

台語文藝片的第四項特色是背景選用藍色與灰色的頻率大幅增加，畫面呈現出灰暗沉鬱的色調，配合人物主角經常展現的悲苦表情，傳達出賺人熱淚的氣氛，背景有時使用暈染筆法，更添浪漫夢幻，強化了文藝片的哀愁情緒。如《請問芳名》、《惜別信號燈》等。

《請問芳名》（1965）

《落大雨彼日》(1964)

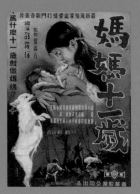

《子》(1964)　　　　　　　　　　《媽媽十一歲》(1964)　　　　《流浪天涯三兄妹》(1966)

5. 台語倫理片

　　台語倫理片主要表現破碎家庭、天涯流浪、都市罪惡墮落的主題意象，尤其充斥著未婚生子、失婚、母親離家、千里尋母的戲碼，反映出社會變遷對家庭（尤其是家庭中的女性）的衝擊，片名與文宣則常強調「骨肉相連」的親子關係。

　　陳子福在描繪這類電影海報時，以強化悲情氣氛為重點，經常以小童星作為畫面主體，或遭遇阻難，或衣衫襤褸，或哀淒哭泣，引發觀眾的同情。一九六四年的電影《子》海報中，畫面中心是三個互相攙扶的小孩，困在鐵軌中央，遠方有火車駛來，危險正在逼近；右下方的婦人表情淒苦，文案在此成為劇情的提要：「青瞑小弟背大姊，啞吧小妹牽大兄，為著尋母忍耐甘願走千里，呀！可憐的流浪兒，倫理悽慘感人台語大悲劇。」

　　情境上，經常出現母親與孩子相擁場面，例如《落大雨彼日》；或者還懷抱一隻狗，例如《媽媽十一歲》；有時則描繪孩童們身陷險境的畫面，增加浪跡生涯的悲慘程度，一九六六年的《流浪天涯三兄妹》海報中，三兄妹身陷驚濤駭浪，衣衫襤褸，頭髮凌亂，表情驚恐。下方畫著非洲部落場面，呼應片名天涯的遙遠聯想。天倫親情、孩童、小動物，這些都是溫馨家庭劇情的重要元素，中外皆然，海報則是將電影中的必備元素移植到平面畫布上，成為劇情的靜態展示。

23──木村莊十二導演將麻生豐的漫畫《人生勉強，只野凡兒》（東京：新潮社出版），改拍為電影《只野凡兒，人生勉強》（東京：東寶株式會社，一九三四年）。

24──《王哥柳哥遊台灣》幾乎是早期台語片的代名詞了。一胖一瘦，一高一矮，活躍於大銀幕上，仿勞萊與哈台的模式做脫離常人思考方式的逗趣表演，確立了喜劇片的類型，也為高壓的社會，帶來歡笑。葉龍彥，《春花夢露：正宗台語電影興衰錄》，台北：台灣閱覽室，一九九九年，頁一二〇。

《文夏旋風兒》（1965）

6. 台語歌唱片

台語歌唱片主要以領銜主演的歌星與歌曲為號召，不需要像其他劇情片類型的海報，在畫面中做許多劇情提示，因此對歌星形像的忠實呈現成為唯一重點，紅極一時的文夏、洪一峰、黃三元等，陳子福皆以極寫實的筆法描繪出他們的面貌特徵與衣著特色，其實更接近唱片封面的視覺形式。以《文夏旋風兒》海報為例，不僅以大尺寸營造氣勢，且以特殊的橫式走向（一般海報為直式），獨樹一格。海報以文夏本人為主，隨身必備他吉他，呼應歌唱片的音樂性特色，輔以右方宣傳文案：「文夏、小王隨片登台」，顯示歌唱片的宣傳除了海報之外，也十分仰賴歌星親自登台作秀。當時的流行歌曲與影片相互幫襯，形成「影歌互動」的現象。

7. 台語喜劇片

台語喜劇片海報部分受到日本海報的啟發。日本最早將漫畫改拍為電影，始於一九三四年的《只野凡兒，人生勉強》[23]。二戰後，開始流行將人氣漫畫搬上銀幕，諷刺、冒險等各類題材相繼被改編成電影，熱潮也持續了整個一九五〇、六〇年代。

陳子福繪製過幾部由漫畫改編而成的喜劇電影海報，表現上也承襲了漫畫筆法：人物表情詼諧逗趣，準確表現出滑稽神態，身體姿態則經過誇張變形。非集中式的構圖，屏除了光影表現與古典透視法則，所有的人與物似乎漂浮在畫面各處，搭配繽紛的色彩，營造出歡快熱鬧的調子。背景大量採用白色、黃色、桃紅色等高明度、高飽和顏色，為畫面鋪陳了一股明亮愉悅的氣氛。

陳子福筆下最具代表的喜劇明星，要屬台語喜劇片的經典組合「王哥柳哥」。[24]陳子福以極傳神的筆法捕捉了王

《吹牛大王》（1965）　　　《台北流浪記：王哥柳哥過五關》（1963）

哥柳哥的扮演者矮仔財、李冠章的臉部特徵，表現出各種詼諧逗趣的丑角表情。寫實的臉孔下，銜接的是漫畫式的肢體動作，以逸筆速寫勾勒。雖然隨著劇情設定，王哥、柳哥有各種服裝造型，但是陳子福並不特別表現出衣著的質感細節，沒有光影處理，也沒有體積量感。除了王哥、柳哥，其他包括女主角的人物，也有類似的情形。

　　構圖上，畫面中的人物普遍以群聚（grouping）的方式出現：陳子福將喜劇人物置於形狀各異的框中，這些框可能是圓形、汽球、心形。人物頭像外加形狀框的做法，使得這些人物從背景情境中脫離出來，彷彿分屬於不同時空，整體畫面也傳達出自由輕鬆的氣息，與影片調性更為貼合。在整體背景上，同樣不以透視法畫出景深，畫面上所有元素包括主角、配角、情節描繪、場景，隨興散置各處。

8. 台語神怪片

　　台語神怪片多取材自民俗傳說、神話故事。陳子福海報中特別突出「神怪」也就是超自然物件的描繪，經常以猛獸、蝙蝠、毒蛇、飛龍、利爪、骷髏頭，搭配海底龍宮、寶塔、雲端上的仙魔鬥法等奇幻場景。整體色調濃烈鮮豔，人物表情肅殺，搭配拳腳動作。文宣上，經常使用「神奇」、「神怪」這類字眼：

《劈山救母》	神奇巨片
《十二星相完結篇》	神怪霸王片
《白猴招親》	神奇台語巨片
《蔡端造洛陽橋》	台語古裝神怪王牌片

　　文案是指引劇情的重要手段，這些字句與圖像相互佐證，簡短交代了故事大綱。一九六四年的《八貓傳》海報畫面上方，描繪了一張青面獠牙的怪異臉孔，輪廓似人又似貓，瞠目怒眉，青藍色肌膚，血紅大嘴，還伸出一隻指甲尖銳的手掌，狀極猙獰。畫面下方則是著古裝的人物群像，主角位在正中央，比例也最大，穿著武俠勁裝，手持利劍，似與怪貓怒目對望。主角周邊繪有紅黃色火焰，身後有群眾爭鬥，畫面上下形成一種正邪對立的態勢，鋪陳出詭譎的對戰氣氛。這幅海報在「怪貓」的形象表現上，特別是眉眼與唇角尖牙的描繪方式，可能依循著《日本怪譚》、《百鬼夜行抄》的傳統形像，亦與日本傳統戲劇中俳優的扮相有相應之處。而《八貓傳》的廣告文宣寫道：「八貓化八珠，變為八劍士，神貓鬥魔蛇，除蛇誅蜘蛛，勇士攻皇城」，這般劇情也讓人聯想起日本小說《里見八犬傳》。

《八貓傳》（1964）

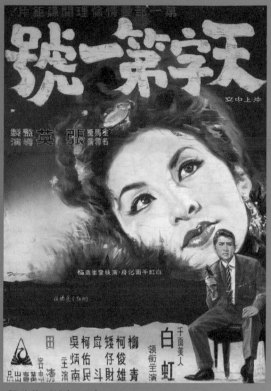

《天字第一號》（1964）

9. 台語間諜情報片

　　台語間諜片受到兩種歐美類型電影的影響，一是一九四○年代末期至一九五○年代初期的黑色電影，二是一九六○年代風靡一時的○○七情報員系列電影。黑色電影起源於二戰後，當時美國出現了大量的犯罪、警匪和社會寫實片，大膽反映社會的黑暗面，劇情圍繞著陰謀、欺騙、背叛、暴力、愛欲和貪念等主題，表現出宿命以及偏執的基調，充滿了悲觀無望的氣息。○○七系列電影的主角則是持槍出生入死的西裝英雄（Suit Hero），電影以主角經歷爆破、追逐等高難度拍攝場面為號召。這些都是過去亞洲電影所沒有的橋段。此時的台灣電影開始向西方學習拍攝手法，但更多時候仍然仰賴自行摸索與土法煉鋼。當○○七情報員系列移植到台語片後，柯俊雄承接了西裝英雄的形象，陳子福的多幅海報，皆可見到他英姿挺拔的角色形象。

　　間諜情報片海報的色調多數呈現暗黑色，經常出現破裂式構圖，彷彿被撕裂般，露出另一塊圖像，與周邊區域色調形成對比，如一九六六年的《金蝴蝶》海報中，主體人物表情強烈，鋪陳了緊張氣氛。文案則經常使用設問法語句，強調懸疑感。角色周邊的場景，多是激烈槍戰場面、倒臥血泊中的被害

《天字第一號續集》（1964）

《金蝴蝶》（1966）

《香港第一號碼頭》（1965）　　　《夜行客》（1965）　　　　　　《艷諜三盲女》（1966）

者，或黑夜中奔逃的神祕身影。

　　最為突出的圖像元素是槍枝。槍枝讓人聯想到衝突與犯罪，而持槍者不論男女，臉上表情都帶有警戒與殺氣。當畫面中出現不只一支槍時，即形成了敵我對峙的情景。有槍就有受害者，海報中的傷者形象通常呈現倒臥姿態，身上有血跡，與槍枝聯合暗示著罪行的發生，如《香港第一號碼頭》。有些海報如《夜行客》則描繪了憑空出現的手，經常是拿著槍枝或利刃等，也是牽動懸疑氣氛的手法。

　　另一項鮮明的特徵是以對立人物建構畫面秩序。正反派角色的塑造、對立價值觀的文化現象，有其長久而複雜的歷史。無論是宗教或民俗傳說，經常可以見到善惡二元對立的敘事結構，這種架構也進入大眾文化的領域，並且經由好萊塢電影發揚光大。英雄與惡徒，將電影中的暴力宣洩、打鬥動作合理化。陳子福也善於使用此種對立結構，一方面以特寫鏡頭、靜止景觀展現陰性氣質、女性美，一方面描繪人物配件和動作以展現正邪對抗的行動，捕捉了間諜情報片獨特的類型特色。

10. 台語特殊類型

　　台灣電影史上，曾經出現幾部台語片，無法納入既有的類型。它們或模仿國際影壇潮流，或基於實驗精神而創造，無論如何，皆展露出跳脫窠臼的企圖和野心。

　　拍攝於一九六一年的《大俠梅花鹿》可能是其中最具知名度的一部，它以「天然景禽獸裝的台語童話故事片」為號召，從人物造型到故事情節，都充滿了荒謬獵奇的超現實風格，在網路世代的年輕觀眾當中討論度非常高。事實上，導演張英和編劇趙之誠在拍攝這部電影的前一年，就已合作過一部台語片《虎姑婆》，根據文宣「童話台語古裝巨片」的描述，可視為是融合童話和鄉野傳說的創新手法；陳子福在《虎姑婆》海報中嘗試畫出虎頭人身造型，而《大俠梅花鹿》則又往前跨出更加奇幻狂想的一步。

《虎姑婆》（1960）

《乞丐王子》（1964）　　《泰山寶藏》（1965）

《大俠梅花鹿》（1961）

一九六四年的《乞丐王子》和一九六五年《泰山寶藏》這兩部洋溢著異國情調的電影，反映出在旅行移動不若現今便利的年代，由於國外資訊取得不易，有許多既定想像是從文學故事衍生而來。這類電影的賣點主要是展示種種奇觀，以今日觀之難免失真，甚至有些滑稽可笑，但在當時可是噱頭十足。這兩幅電影海報從整體色調、人物造型到片名字型，都傳達著模糊的異國想像。

11. 國語功夫武俠片

進入一九七〇年代，陳子福的海報製作量並未隨著台語片的衰落而減少，反而因著功夫片和武俠片熱潮興起、產量攀升，比之過去更為增加。此外，由於電腦製版技術的出現，字與圖可以分開製版，不再需要手寫片名、演出陣容、廣告文案。陳子福於一九七〇年代之後製作的海報，均為無片名之作，由海報原稿看來，此時的構圖更具整體性的構思，且有集中化的趨勢：背景簡化、主題突顯，不似前期慣常將畫面分為二至四個不等區塊的拼接手法；筆觸也更加粗獷俐落，與過往工筆寫實的風格迥然不同。

功夫片海報最鮮明的特色，是武打明星的叱吒姿態。陳子福經常以熱血陽剛的男主角作為畫面主體：濃眉如劍、怒目而視，有時表情因為張嘴叫囂而顯得扭曲；半裸上身，僅著功夫褲，展露結實虯張的肌肉線條；配合各種踢腿、劈手刀的武打動作，分割畫面，搏擊場面的處理則形成了雄性剛猛的態勢。

武俠片海報則更著重氣勢與氣韻的經營。早在二戰之前，宣揚武士精神的時代劇就成為日本電影的重要類型，在這類海報中，武士神情剛毅地揮著長刀，刀身切割畫面，與武士的動作相互延伸，構成動線，盡顯俠情。陳子福也將這種氣勢豪邁的特徵，運用在一九六〇年代後期至一九七〇年代，台語與國語的武俠片海報裡。例如重要代表作《俠女》中，主體人物以殺氣騰騰的揮劍動作，支配畫面秩序。本片曾經賣出多國版權，陳子福自豪地說：

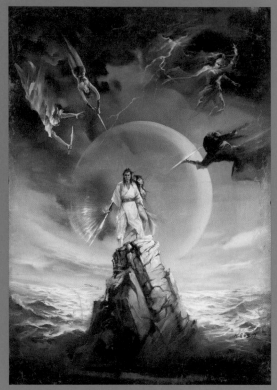

《五花箭神》（1978）　　　　　　　　　　　　　　《水月十三刀》（1982）

「這張海報套上英文、法文、義大利文等等，跟著片子去過了全世界。」武俠片類型顯然更符合陳子福的個人興趣，已臻成熟的技法得以肆意揮灑。另一幅代表作是由古龍小說改編的《大地飛鷹》，畫面中以凌空展翅的老鷹，對比奔騰的群馬，氣勢雷霆萬鈞；系列作第二部《五花箭神》則以巨大的落日與豔紅色背景，襯托站在飛鷹上的俠客，一箭穿天的畫面，顏色、構圖均充滿張力。

陳子福在另一幅得意之作《水月十三刀》中，透過深邃漸層的背景呈現片名中的水、月意象，以連續的刀影傳達武功意境；《少林寺傳奇》則以水墨質感的雲霧背景，搭配屹立在前方的俠客，遠、中、近景交疊，層次豐富。他畫《戰天山》時，手上可用素材只有三位主角的照片，海報上女主角張玲手持寶劍出鞘、冷冽劍光映襯著女俠凌厲的眼神，下方駿馬與駱駝奔騰的大漠背景，呈顯異域風情，這都是他的想像創造。《十萬金山》海報中，俠客在海面上騰空飛躍，激起浪花劍影，從構圖可見出一九五〇年代日本電影《宮本武藏》的影響。

陳子福此一時期的海報經常採全幅構圖，豪邁大氣，走出了台語片時期的拘謹堆疊，開啟了海報繪畫生涯全新的局面，特別是他在歷經前二十年的寫實功力累積後，描繪景物的純熟度讓他落筆時已然敢於收放，一掃過去的工筆枝節，轉化成揮灑豪邁的筆觸，直到一九九四年的封筆作外語片《金色豪門》之前，他都維持著這樣的筆觸技法。

《少林寺傳奇》（1981）　　　《十萬金山》（1971）　　　《戰天山》（1978）　　　《金色豪門》（1994）

12. 國語健康寫實片

「健康寫實」是台灣自創的電影創作路線，其主題內容可能涉及倫理、歷史或社會寫實等，風行於一九六〇、七〇年代，其特色在於以正面的角度呈現社會真實。根據電影學者黃仁的定義，這類作品肇基於一九六三年，時任中影總經理的龔弘延攬一群新銳導演和編劇，專門發展健康寫實路線。

李行的《街頭巷尾》，描述違章建築大雜院裡，一群小人物彼此關切的溫情，李行以寫實的手法，表現人性中同情、關懷和寬恕的美德。李嘉、李行導演的《蚵女》，拍出台灣特有的蚵田風光，鮮明的鄉土色彩讓觀眾耳目一新，尤其收蚵場面氣派非凡，大隊載蚵帆車由海灘湧來，倒映在波光粼粼的水面上，雄偉中見秀氣，寫實與美感兼具。[25]

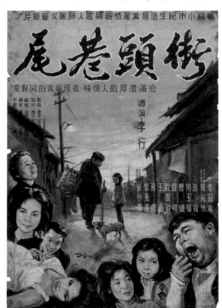

《街頭巷尾》（1963）

這樣的類型特色也如實反映在海報中，《街頭巷尾》以灰、藍、綠色調為主，背景是城市裡的街道一角，人物群像沿邊框羅列，傳達市井氣息、眾生百態。《蚵女》以橫幅規格，呈現水平海岸線的寬宏景象，帶出片中的帆車勝景，大尺寸比例呈現主演女星王莫愁，也兼顧了明星號召力。《我們六個》則以簡潔的白色背景，映襯六位片中人物頭像，下方描繪城市街景，與《街頭巷尾》海報非常近似。

25——黃仁，「健康寫實電影」，台灣大百科全書專業版，收錄於文化部國家文化資料庫，http://nrch.culture.tw/twpedia.aspx?id=21187。

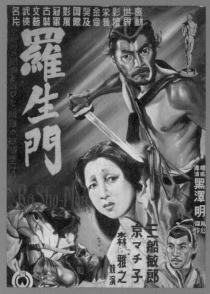

《羅生門》（1951）　　　　　　　　　《非洲皇后號》（1970-80s）

13. 外語片

　　陳子福經手的外語片橫跨美、日、德、法、義，幾乎畫遍了半世紀以來多位巨星：三船敏郎（Toshiro Mifune，日本男演員）、亨佛萊‧褒嘉（Humphrey Bogart，美國男演員）、凱薩琳‧赫本（Katharine Hepburn，美國女演員）、尤‧蒙頓（Yves Montand，法國男演員）、安妮‧克蘿馥（Anne Crawford，英國女演員）、亞蘭‧德倫（Alain Delon，法國男演員）、莫妮卡‧維蒂（Monica Vitti，義大利女演員）等，驗證了他在人物肖像畫上的深厚功力。值得一提的是，許多外語原版海報，採用的是攝影印刷，而陳子福的版本則採用全手繪，也因為多了手作痕跡，如今看來更具歷史厚度，保留了時代氣息。

結語：手繪的質感與溫度，台灣集體記憶的遺跡

　　身處在數位科技的時代，我們已經很難去追想，沒有電腦繪圖、沒有大型輸出、沒有社群媒體的古早時期，電影宣傳究竟是如何進行的。陳子福海報提供了一道線索，讓我們稍稍靠近那個殊異的時空：觀影彷彿是一場集體狂熱、票根上還有手寫的座位號碼、正片開始前得起立唱國歌、腦後放映機一邊嘎嘎作響。而這場古典儀式，以張貼在戲院前的海報作為起點，那是一扇窺探之窗，勾起了無限想像。

　　如今看來，這些圖像或許顯得突梯怪奇，甚至荒謬滑稽，但是卻標誌著一個不可追的舊時代，那個時代也許物資不濟、娛樂不興，但經過時間因素所引發的化學作用之後，於今散發著溫馨美好的氣息。也因此，陳子福的電影海報成為懷舊餐廳的重要陳設，並出現在各式宣傳製作物上：廣告、火柴盒、購物紙袋，甚至小劇場以懷舊為主題的戲劇宣傳海報也常以陳子福的風格為本，進行諧仿（parody）。

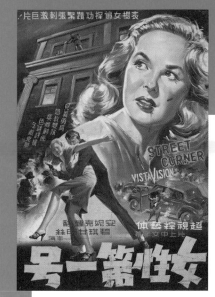

《女性第一號》（1959）

　　關於陳子福海報在當代文化中的定位，在爭辯這些受託繪製的電影海報是否為藝術之前，應先將其視為一具有高度開放性格的庶民文本。他的作品根植於戰後眾聲喧譁的文化土壤，作為被殖民語境裡的文化混種（hybrid），陳子福海報盡顯拼貼手法的衝突與錯置，以一種包山包海、應有盡有的視覺策略，溢出了作為某個類型電影的固定範疇。此時期海報的企圖（或說「貪」圖），或有譁眾取寵的傾向，然而卻為觀者提供了某種游擊式的觀看空間，在畫面各處尋求可以對話的視覺符號，於是衍生多義。這種在畫面經營上的過剩性，符合了生產性文本的重要特徵。過剩性便是逃離意義的控制，超越了意識型態的規範或是任何特定文本的要求。這即是作為庶民文本的陳子福作品，所承載的豐富動能，它們生猛而狂野、不服膺服於高階藝術的規則。

　　從藝術成就來看，陳子福可說是以近乎自學的方式，成為一位描繪基礎穩實的畫家。他因應各種影片類型的需求，在畫面經營上各有千秋，持續以千錘百鍊的筆法、濃烈的色彩運用，形成鮮明的個人印記，在整個一九五〇至六〇年代，長達二十年的時間裡，他都以相同的經營手法，持續精進——此階段可說是他從對圖像元素的「採集」，再到構圖上的「拼接」的過程。直到一九六〇年代中期之後，他的構圖方式漸漸有了轉變，變成是由「萃取」再到「提煉」的歷程。他逐漸能以整體性的思考角度，將影片精神注入畫面之中，以揮灑的筆法勾勒電影的樣貌，最終在武俠片海報中實現了雄渾大氣的風格。這可以說是從寫實轉變到寫意，而其轉變的因素，除了關乎畫者的自我完成過程外，還緣於整體文化環境的影響，最關鍵的是，他繪製了五千幅之多的作品，在這般量與質相乘的堅實基礎上，造就出各種圖像策略的演化與風貌。

　　陳子福常言：「海報是電影的先聲，電影是時代的縮影。」海報原本從屬於電影，但是因為陳子福的創意與手藝，使得海報擺脫了附庸的宿命，成為一部電影的再詮釋、再創造，進而擁有了自己的生命。

　　陳子福作品的意義與影響，可以分為彼時與現時兩層來看：在作品產製的當時，往往「超前定義」了一部電影，如今，則讓我們一窺戰後台灣電影發展史的精彩風貌，因為於今許多影片膠卷已損壞、殘缺甚至遺失，僅能從海報所載的演職員陣容、宣傳文案、情節圖像等，猜測這些電影的模樣。這批海報的史料價值無可取代，而對其之修復、保存、研究、展覽，更是刻不容緩。那一段承載了七十年影史的集體記憶，值得我們回望、凝視，從而使得新的文化詮釋，能持續流轉再生。

1964
蚵女
51x31cm 棉布
●國語╱文藝●導演╱李行、李嘉
●出品公司╱中影●出品地╱台灣

健康寫實電影代表作，也是台灣第一部自製完成的彩色寬螢幕
電影。當年首映票房打破中影歷史紀錄，並獲得亞洲影展最佳
影片。劇情描述蚵女阿蘭與漁夫金水間，經歷種種挑戰與阻撓
的戀情。片中展現壯麗的養蚵海岸風光。

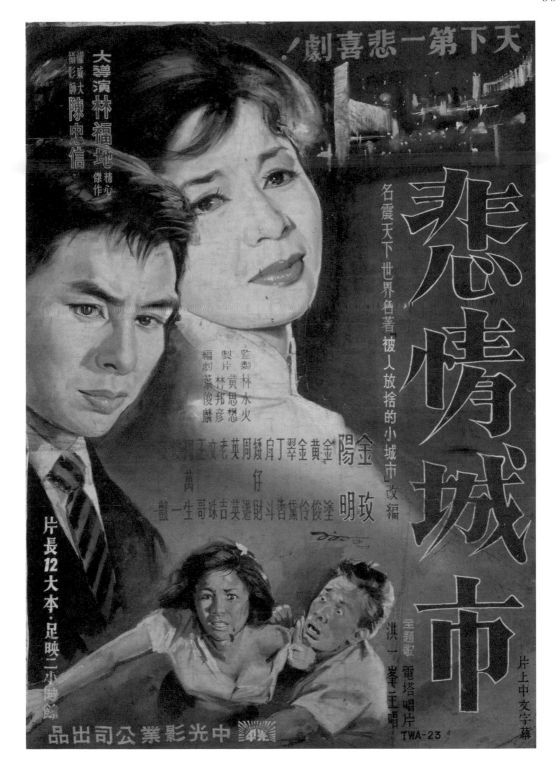

1964

悲情城市

75x52.7cm 棉布
●台語／文藝●導演／林福地
●出品公司／中光●出品地／台灣

劇情描述主角玉琴遭遇一連串磨難後死去，為了與愛人文德重逢，
再次回到人間的故事。

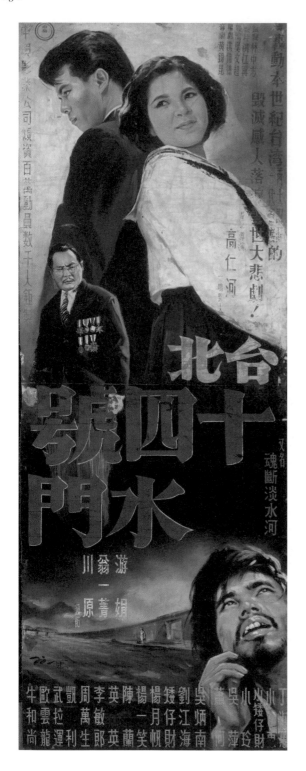

1964

台北十四號水門（魂斷淡水河）

102x37.5cm 棉布

●台語／社會寫實●導演／高仁河

●出品公司／中興●出品地／台灣　　　　　　此片參考曾任滿洲國外務大臣的新竹望族謝介石家族的故事。

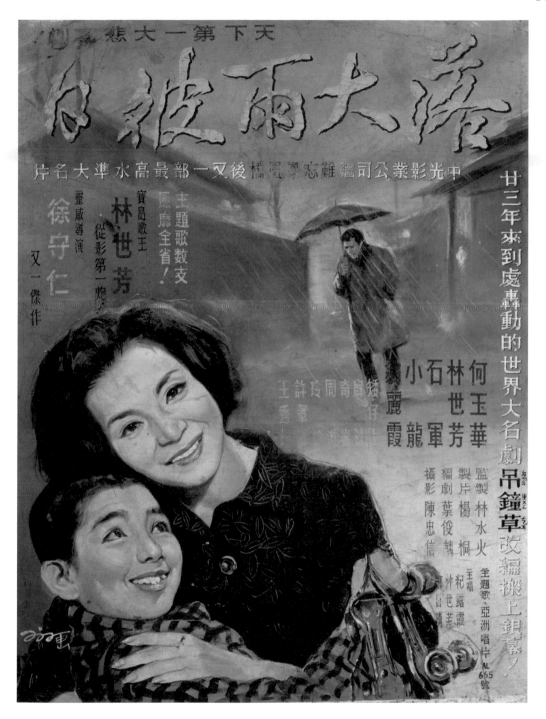

1964

落大雨彼日

52.5x40.5cm 棉布
●台語／倫理●導演／徐守仁
●出品公司／中光●出品地／台灣

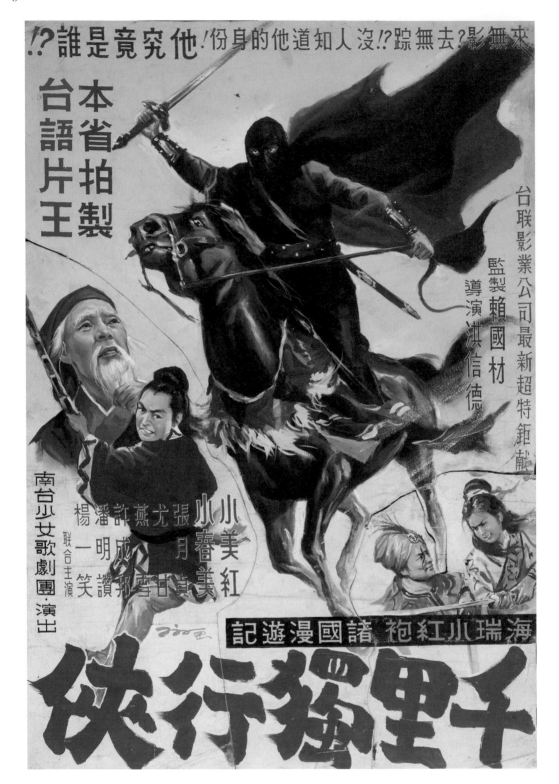

1964

千里獨行俠

75.7x52cm 棉布

●台語／俠義●導演／洪信德
●出品公司／台聯●出品地／台灣

劇情描述明朝張居正父子與海瑞父子間，善惡對立的故事。

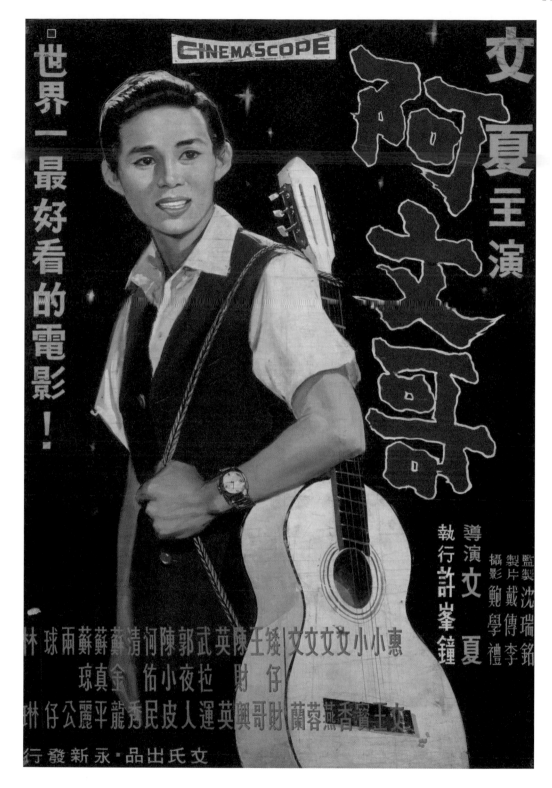

1964

阿文哥

75x52.3cm 棉布
●台語／歌唱●導演／許峰鐘
●出品公司／文氏●出品地／台灣

‖ 文夏自編自演的歌唱片。

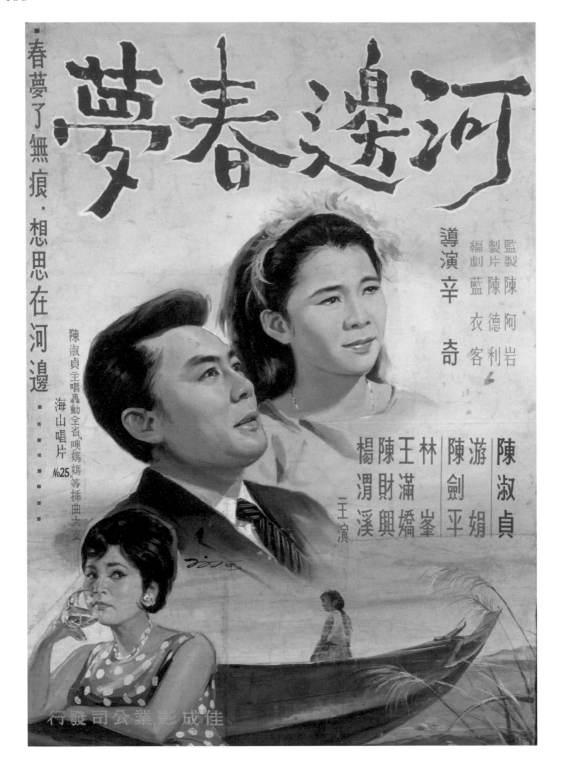

1964

河邊春夢

75.2x53cm 棉布

●台語／文藝●導演／辛奇
●出品公司／佳成●出品地／台灣

改編自轟動一時的社會案件「台北十三號水門案」。描述死於河邊的少女留下遺書，痛訴因省籍問題而無法與戀人結合。此事當時被比擬為東方版「羅密歐與茱麗葉」，後經追查，原來少女的戀人早有家室，飽受折磨的少女因此決意赴死。

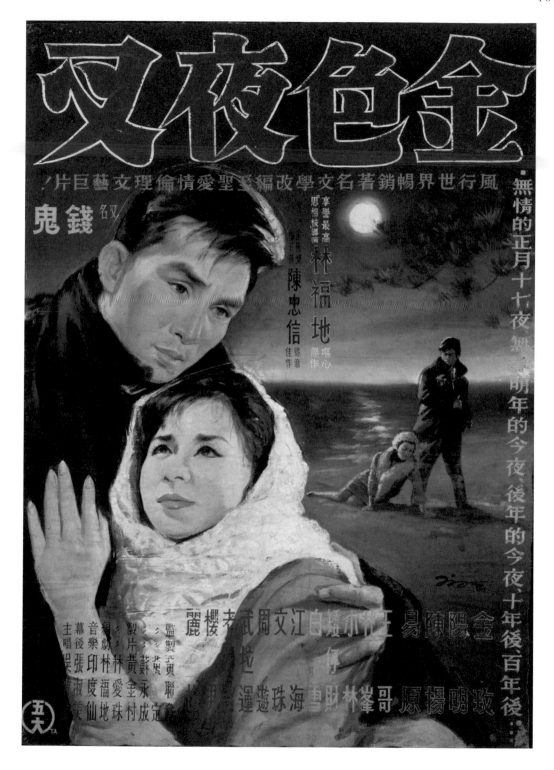

1964

金色夜叉

75x52.5cm 棉布

●台語／文藝●導演／林福地
●出品公司／五大影業●出品地／台灣
●國立臺灣歷史博物館典藏

改編自日本明治時代作家尾崎紅葉的小說《金色夜叉》。劇情描述雙親早逝的男主角，被先父友人收養，並與其女兒相戀，女主角後來卻選擇銀行家之子，忿恨的男主角則成為放高利貸的惡人。此片上映時票房突破百萬，林福地成功打造陽明、金玫情侶組合，兩人合演的電影多達 26 部。

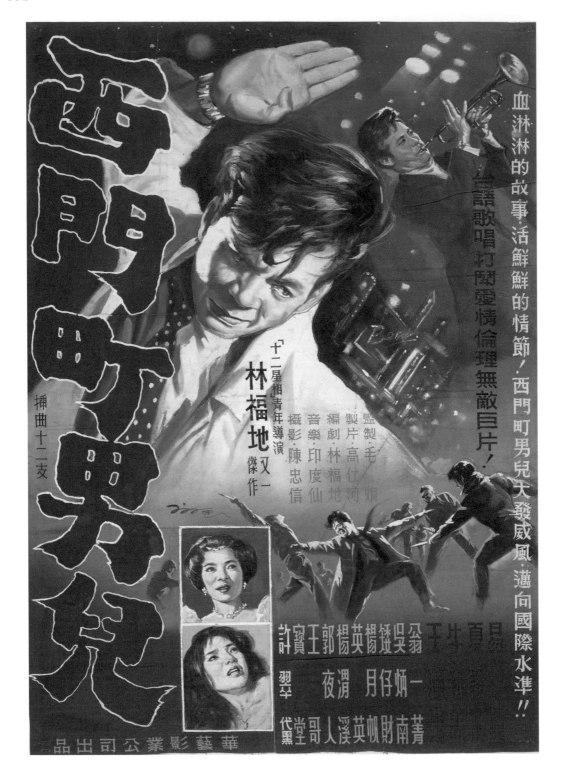

1964

西門町男兒

74.5x52cm 棉布

●台語／俠義●導演／林福地
●出品公司／華藝●出品地／台灣

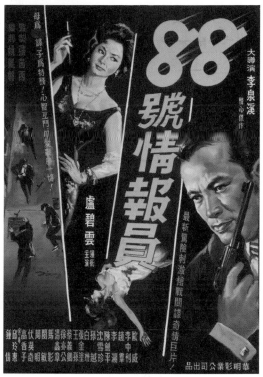

1964

誰是犯罪者

75x52.5cm 棉布

●台語／間諜情報●導演／徐守仁
●出品公司／伍景●出品地／台灣

1964

88 號情報員

76x52.3cm 棉布

●台語／間諜情報●導演／李泉溪
●出品公司／華明●出品地／台灣

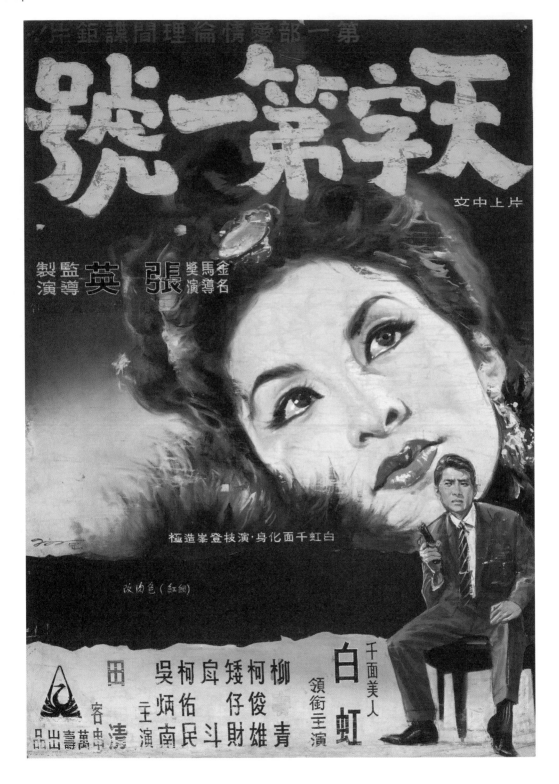

1964

天字第一號

76.5x52.8cm 棉布

●台語／間諜情報●導演／張英
●出品公司／萬壽●出品地／台灣

翻拍自 1946 年上映的上海電影《天字第一號》，原始構想來自諜戰話劇劇本《野玫瑰》。描述女主角的父母因九一八事變身亡，為了報仇，她在二戰期間成為情報員。為探取情報不惜拋捨私情的故事。此片上映時創下黑白電影最高票房紀錄，更加拍了四部續集：《天字第一號續集》（1964）、《金雞心》（1965）、《假鴛鴦》（1966）、《大色藝姐》（1966）。

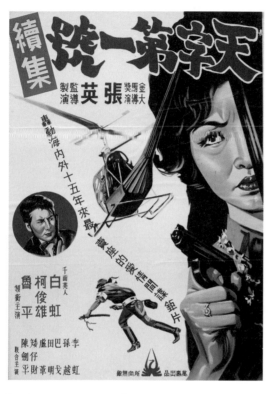

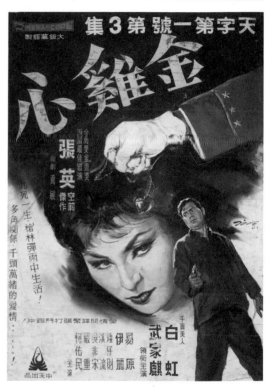

劇情描述太平洋戰爭爆發，「天字第一號」潛入日軍占領地香港，透過電台歌唱節目傳遞消息，日軍派高級間諜川島芳子欲消滅其組織的故事。

《天字第一號》系列的第三集。劇情描述二戰期間，日方欲於華中地區闢建軍用機場，主角「天字第一號」為偵察情報，化身劇團演員白牡丹蒐集情報，並與日本所扶植的偽政府周旋。

1964

天字第一號續集

78x54cm 紙

●台語／間諜情報●導演／張英
●出品公司／萬壽●出品地／台灣

1965

天字第一號第 3 集：金雞心

75.5x53cm 棉布

●台語／間諜情報●導演／張英
●出品公司／中天●出品地／台灣

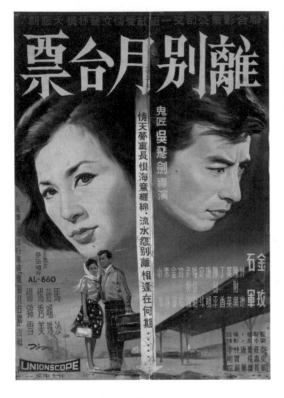

1964

離別月台票

76.5x53.3cm 棉布
●台語／文藝●導演／吳飛劍
●出品公司／聯合●出品地／台灣

1964

寶島鐘聲

76.3x52.7cm 棉布
●台語／文藝●導演／許成銘
●出品公司／三環●出品地／台灣

1964

無情的都市

75x53cm 棉布

●台語／文藝●導演／張方霞
●出品公司／華明●出品地／台灣

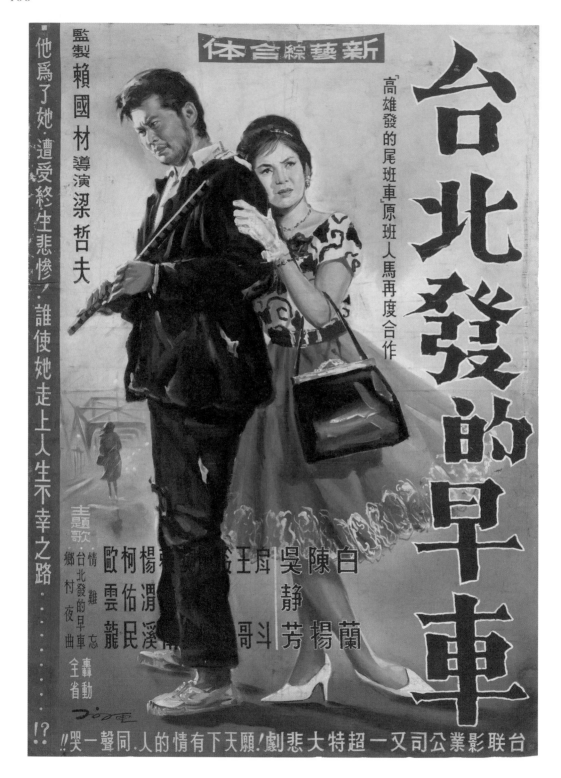

1964

台北發的早車

74.7x52.3cm 棉布

●台語／文藝●導演／梁哲夫
●出品公司／台聯●出品地／台灣

香港賣座導演梁哲夫受邀拍攝台語電影，其中以《高雄發的尾班車》（1963）與此片最為知名。劇情描述秀蘭與火土是青梅竹馬，卻遭命運捉弄的悲劇。

劇情描述一對雙胞胎姐妹因戰爭空襲而失散，經歷一連串曲折，終在悲痛之下相認。此片曾獲 1965 年第一屆台語片金鼎獎最佳攝影獎、最佳音樂獎。

劇情描述金雲歷經未婚懷孕、失去雙親、孩子被迫送養、到酒家工作、丈夫意外過世種種波折後，與兒子與昔日情人重逢的故事。

1964

少女的祈禱

76x53cm 棉布

●台語／文藝●導演／林福地

●出品公司／五人影業●出品地／台灣

1964

有話無地講

75x52.8cm 棉布

●台語／倫理●導演／歐雲龍

●出品公司／亞洲●出品地／台灣

1964

草螟弄雞公

76.6x53.1cm 棉布

●台語／喜劇●導演／吳飛劍
●出品公司／三環●出品地／台灣●國立臺灣歷史博物館典藏

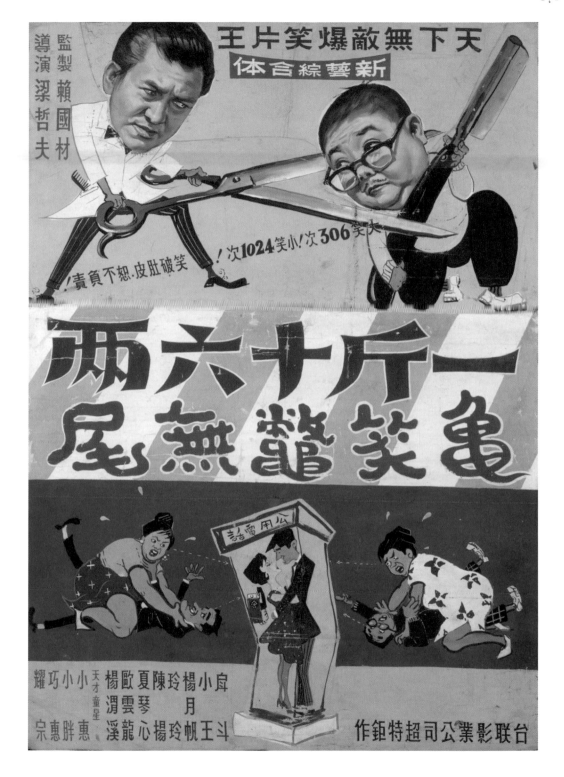

1964

一斤十六兩

75x52.7cm 棉布

●台語／喜劇●導演／梁哲夫
●出品公司／佳和●出品地／台灣

劇情描述同樣經營理髮店而成為競爭對手的小王與斥斗，驚覺彼此
的兒女竟是戀人的突梯逗趣故事。

1964

乞丐王子

75.8x52cm 棉布

●台語／俠義●導演／李泉溪

●出品公司／天勝●出品地／台灣

改編自世界名著《乞丐王子》，結合西方故事與東方戲曲劇團，主要角色由歌仔戲演員擔綱演出，保留了歌仔戲中不按正規劇碼演出、拼貼混搭的「胡撇仔戲」（源自 opera）特色，表現出台語片吸納各種元素的特性。

1964

李亞仙

76x52.5cm 棉布

●台語／戲曲●導演／李泉溪
●出品公司／天華、興南●出品地／台灣

1964

牛伯伯

75x53cm 棉布

●台語／喜劇●導演／邵羅輝
●出品公司／五大影業●出品地／台灣

此片由知名漫畫家、被稱為「牛哥」的李費蒙編劇，改編自他的連載漫畫《牛伯伯》系列。陳子福：「人物頭部要強、要誇張，這是片子做不到的。」

1964

霹靂金較剪完結篇

75x52.7cm 棉布

●粵語（配台語）●間諜情報●導演／黃鶴聲
●出品公司／麗士●出品地／香港

《霹靂金較剪》共有上、下集，上集於 1963 年上映，此片為下集。
講述鍾劍芳被通天怪乞收為徒弟，傳授絕學霹靂金較剪，懲惡扶弱
的故事。原為粵語發音，在台灣上映時改為台語配音。海報無「霹
靂」二字。

1964

八貓傳

74x51.7cm 棉布

●台語／神怪●導演／邵羅輝

●出品公司／大來●出品地／台灣

根據著名傳統戲曲故事《西廂記》拍攝而成，講述書生張君瑞與相國之女崔鶯鶯苦戀的經歷。

1964

五娘思君

76x53cm 棉布

●台語／戲曲●導演／李泉溪
●出品公司／興南、天勝●出品地／台灣

1964

西廂記 - 紅娘

76x53cm 棉布

●台語／戲曲●導演／廖宗耀
●出品公司／遠大●出品地／台灣

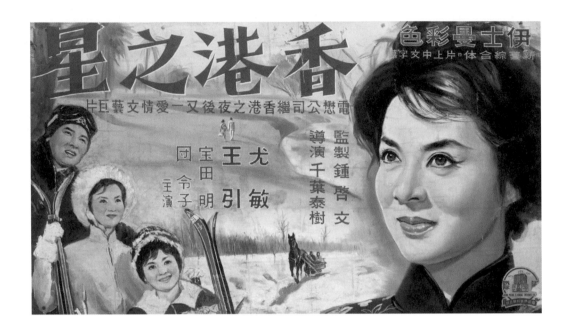

1964

香港之星

51.3x29cm 棉布

●國語／文藝●導演／千葉泰樹

●出品公司／國際電影懋業、東寶株式會社

●出品地／香港

原上映年代為 1963 年。劇情描述赴日就讀醫科以繼承父業的女
子，因緣結識日本青年，經歷一番曲折，終於互訴情意的故事。

1964

桃花泣血記

75x52.2cm 棉布

●台語／文藝●導演／林福地
●出品公司／大米●出品地／台灣

取材自 1932 年上海默片《桃花泣血記》。劇情敍述一對戀人相愛
卻囿於出身而無法結成連理，最終天人兩隔的悲劇。如同電影主題
曲所唱：「文明社會新時代，戀愛自由才應該，階級拘束是有害，
婚姻制度著大改。」

1964

可憐戀花再會吧

74.5x52.5cm 棉布

●台語／文藝●導演／余哥（余漢祥）

●出品公司／佳成●出品地／台灣

1964

子

75x52.5cm 棉布

●台語／倫理●導演／邵羅輝
●出品公司／大益●出品地／台灣

海報文案：「青瞑小弟背大姊，啞吧小妹牽大兄，為著尋母忍甘
願走千里，呀！可憐的流浪兒……」道出催淚的親情倫理故事。

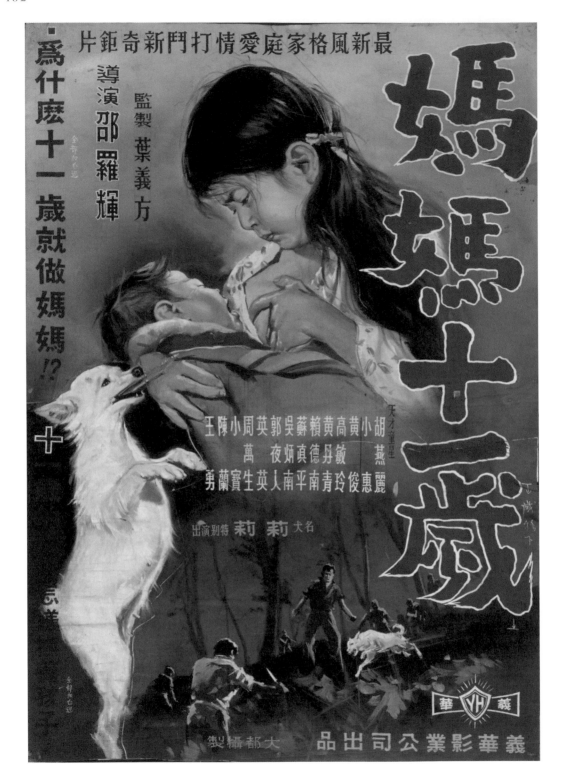

1964

媽媽十一歲

75.3x52.2cm 棉布

●台語／倫理●導演／邵羅輝
●出品公司／義華●出品地／台灣

劇情描述 11 歲女孩撿到棄嬰後，在好心人幫助下盡心撫育，最終為孩子著想而送給認養人的情故事。隔年並推出續集，參見右頁。

1965

群犬復仇（媽媽十一歲續集）

75x53cm 棉布

●台語／倫理●導演／邵羅輝

●出品公司／義華●出品地／台灣

1965

俥傌炮

75x53cm 棉布

●台語／社會寫實●導演／林福地
●出品公司／日茂●出品地／台灣

導演林福地繼文藝片後，嘗試拍攝的社會寫實動作片。

1965

反間諜

76.1x52.5cm 棉布
●外語片●導演／Pierre Gaspard-Huit
●出品公司／Ciné-Alliance、Filmsonor、
Spéva Films、Federiz、Tecisa（co-production）●出品地／法國、義大利、西班牙 原上映年代為 1964 年。

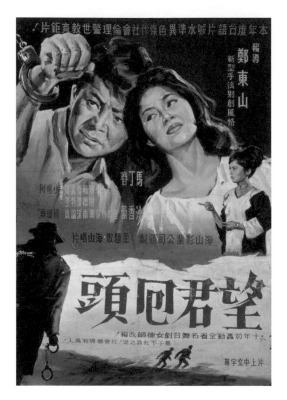

改編自舞台劇《女律師》。

《艷賊》系列共兩集，劇情描述二戰期間日軍占領下的香港，「蜘蛛黨」劫富濟貧的故事。下集為《艷賊蜘蛛子》，除原先演出陣容，又新增石軍等演員，參見右頁。

1965

望君回頭

75.5x52.5cm 棉布
●台語／倫理●導演／鄭東山
●出品公司／利華●出品地／台灣

1965

艷賊黑蜘蛛

75.5x53.5cm 棉布
●台語／間諜情報●導演／李泉溪
●出品公司／黑松●出品地／台灣

劇情描述為了奪回被共產黨偷走的飛彈設計圖，女特務遠赴澳門與
共黨間諜鬥法。片中出現隱身鏡、死光鏡等奇想武器，展現台語片
產業為吸引觀眾所發想的創意。上映時，片名刪去「隱身」二字。

1965

艷賊蜘蛛子

76x53.3cm 棉布
●台語／間諜情報●導演／李泉溪
●出品公司／黑松●出品地／台灣

1965

特務女間諜王

75x53cm 棉布
●台語／間諜情報●導演／吳文超
●出品公司／台聯●出品地／台灣

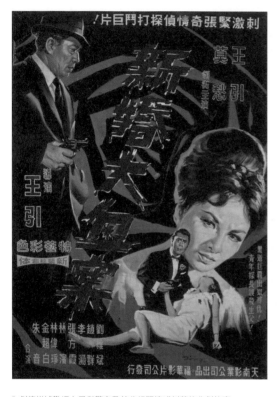

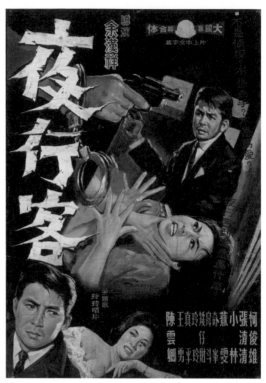

劇情描述歡場女子與警官及其父親間情感糾葛的悲劇故事。

1965

新婚大血案

75x52.3cm 棉布

●國語／間諜情報●導演／王引

●出品公司／天南●出品地／台灣

1965

夜行客（空棺案）

75x52cm 棉布

●台語／間諜情報●導演／余漢祥

●出品公司／北華●出品地／台灣

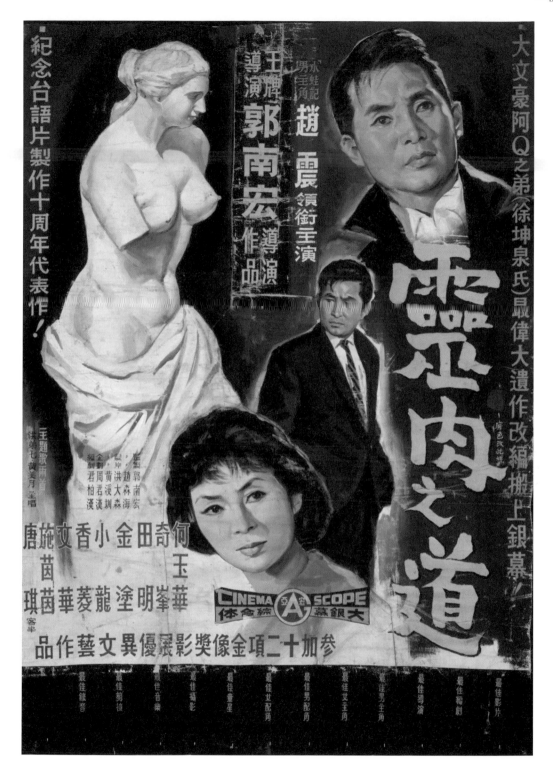

1965

靈肉之道
76x52cm 棉布
●台語／文藝●導演／郭南宏
●出品公司／宏亞●出品地／台灣

改編自徐坤泉的大眾通俗小說《靈肉之道》。描述原為童年玩伴的兩男一女三位主角，成長後複雜難解的情感關係。

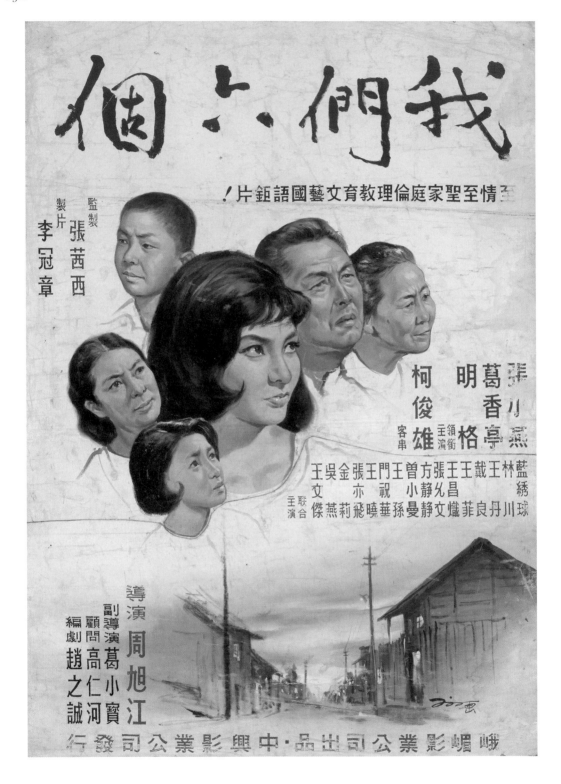

1965
我們六個
76x53cm 棉布
●國語╱倫理●導演╱周旭江
●出品公司╱峨嵋●出品地╱台灣

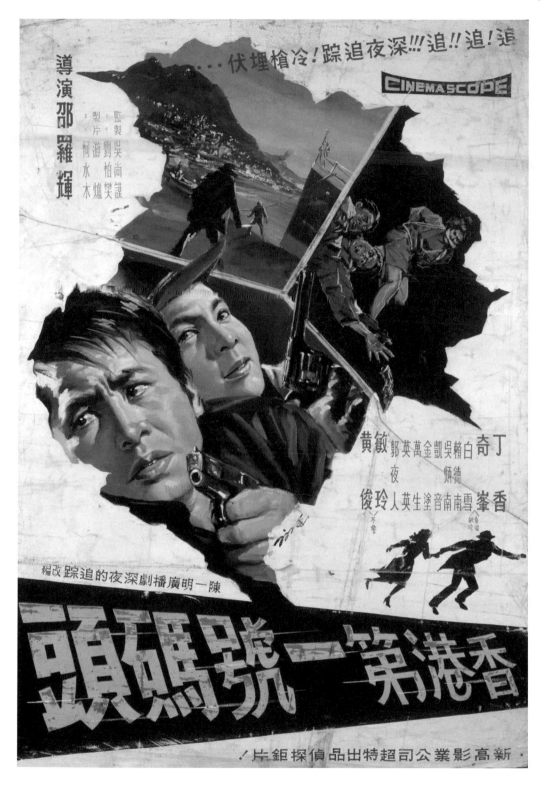

1965

香港第一號碼頭

76.5x53cm 棉布

●台語／間諜情報●導演／邵羅輝
●出品公司／新高●出品地／台灣

改編自深夜廣播劇《深夜的追蹤》。劇情描述派駐香港的台灣女警，
遇到同樣來自台灣、涉入血案的男子，為了查明真相，兩人聯手組兇。

1965

情天玉女恨（馬慶堂與娟娟）

76.5x53cm 棉布

●台語／文藝●導演／郭南宏
●出品公司／宏亞●出品地／台灣

有國語、台語發音版本。改編自陳一明廣播劇《情天長恨》。劇情
描述馬慶堂與黃娟娟彼此相愛，卻屢受限於現實，再重逢時，佳人
卻已香消玉殞。此部片有兩款海報，參見右頁。

1965

情天玉女恨（馬慶堂與娟娟）

52.4x25.3 cm 棉布

●台語／文藝●導演／郭南宏
●出品公司／宏亞●出品地／台灣

由邵氏新進玉女紅星祝菁，以及陽明、柯俊雄、丁黛等演出，郭南宏自組的宏亞公司出品，此幅為另外繪製的特殊規格海報，以加強宣傳。

1965

香蕉姑娘

75.5x52.5cm 棉布

●台語／喜劇●導演／田清
●出品公司／日利●出品地／台灣

此片以高雄旗山為背景，描繪農村男女的戀愛故事。拍攝時多在旗山取景，可以窺見 1950、60 年代因香蕉外銷而造就的繁華盛景。
陳子福：「背景偷香蕉的畫面是我自己想的。」

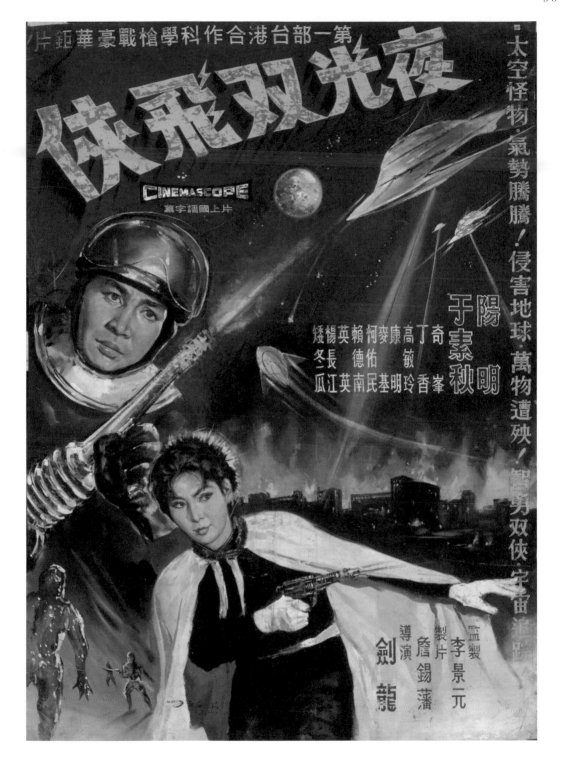

1965

夜光雙飛俠

75x52.5cm 棉布

●台語／俠義●導演／劍龍（洪信德）
●出品公司／大益●出品地／台灣

台、港合作的特攝台語片。「特攝」專指運用特殊攝影、美術、
合成技術，製造特殊視覺效果。劇情描述太空雙俠聯手對抗宇宙
怪物的故事。海報以飛碟，帶科幻感的槍枝強調科幻感。分為上、
下集，下集於 1966 年上映。

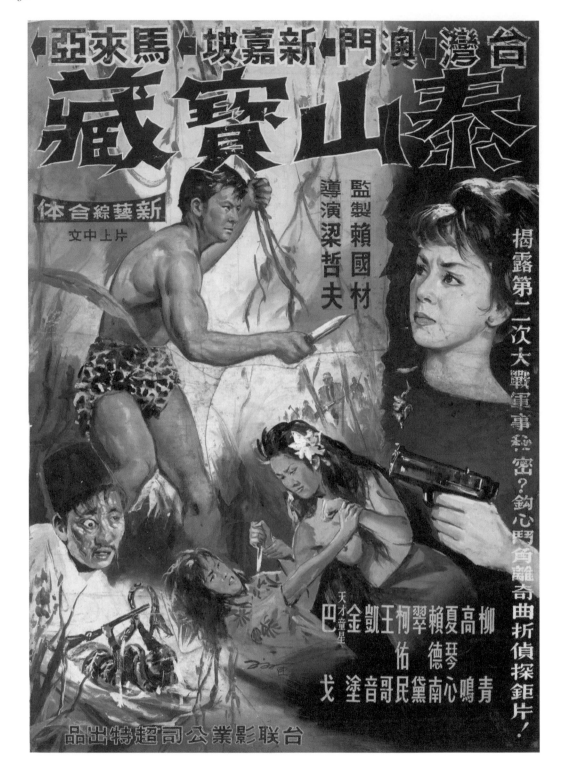

1965

泰山寶藏

71.4x50.8cm 棉布

●台語／間諜情報●導演／梁哲夫
●出品公司／台聯●出品地／台灣

台灣第一部以泰山為主角的影片。描述二戰結束，傳說日軍遺
留了一批寶藏在深山裡，進而引發一場奪取寶藏的混戰。融合
冒險、警匪、愛情與家庭倫理，背景橫跨台灣、澳門、新加坡
與馬來西亞，在屏東恆春拍攝。

1965

吹牛大王

75.5x52.3cm 棉布

●台語／喜劇●導演／郭南宏（君柏漢）

●出品公司／宏亞●出品地／台灣

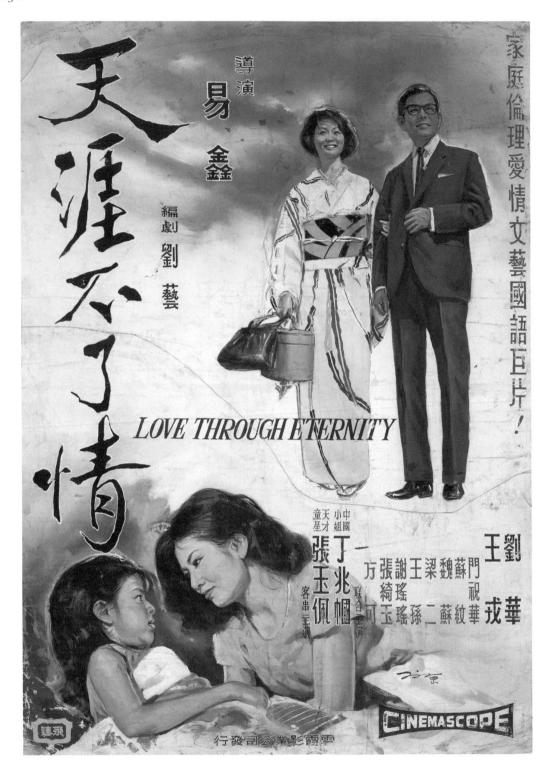

LOVE THROUGH ETERNITY

1965

天涯不了情

76.3x52.8cm 棉布

●國語／倫理●導演／易鑫

●出品公司／永來●出品地／台灣

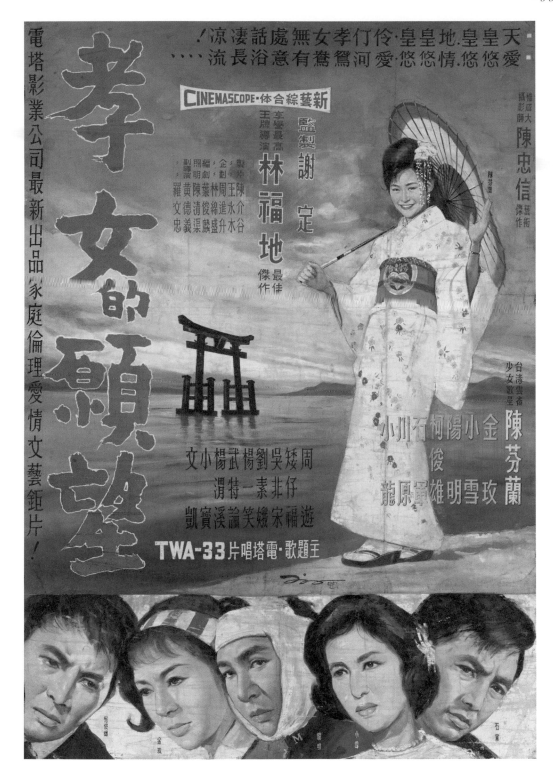

1965

孝女的願望

75.3x53cm 棉布

●台語／文藝●導演／林福地

●出品公司／電塔●出品地／台灣

劇情描述姐弟二人，母親被迫改嫁與大戶人家、父親再娶後逝世，充滿辛酸血淚的際遇命運。

1965

藝妲嫁乞丐

74.5x51.5cm 棉布

●台語／社會寫實●導演／余漢祥
●出品公司／聯興、佳成●出品地／台灣

改編自日治時期大稻埕江山樓奇案。描述富商少爺戀上高級酒
樓的紅牌藝妲，卻未能擴獲芳心，憤而雇用乞丐假冒富商，與
藝妲共度春宵，讓藝妲落得嫁給乞丐的下場。前後另有多部片
名相近的電影：邵羅輝導演的《藝妲與乞丐》（1958）、龍嘯
導演的《乞丐與藝妲》（1979）、陳朱煌導演的《藝妲玩乞丐》
（1985）等。

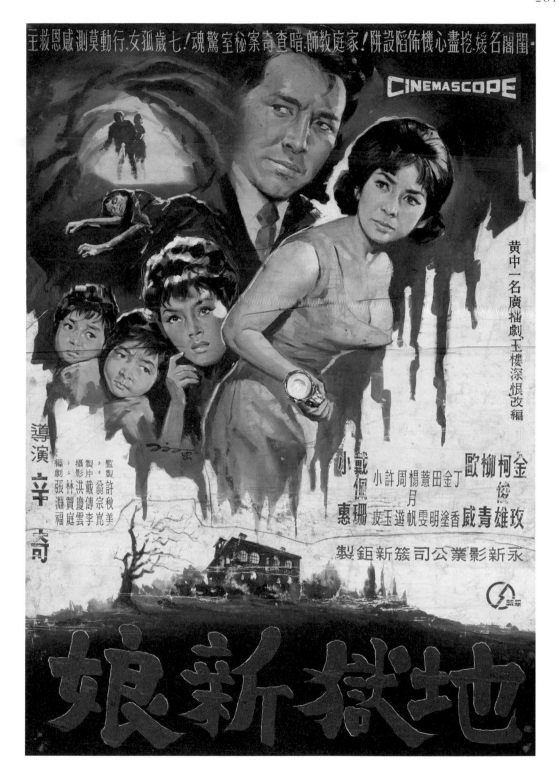

1965

地獄新娘

76x53cm 棉布

●台語／社會寫實 ●導演／辛奇

●出品公司／永新 ●出品地／台灣

改編自美國羅曼史小說《米蘭夫人》及廣播劇《古樓深恨》。描述瑞美為調查姐姐死因而至王家擔任家庭教師，在傳言鬧鬼的豪宅裡，瑞美亦被捲進謀殺疑雲。此片帶懸疑色彩，亦可見美國驚悚電影對當時台語片的影響。

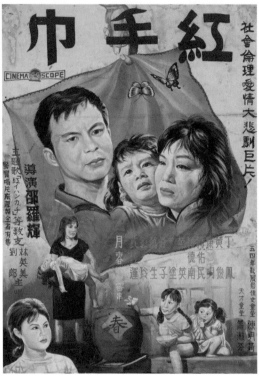

改編自陳一明廣播劇。由1965年台語影展金鼎獎獲獎童星陳明莉、蕭淑芬演出。主題曲《赤いハンカチ》（紅手巾）原為1962年推出的日本歌曲，隨著此片風靡全台。

1965
哀愁的火車站
75x53cm 棉布
●台語／文藝●導演／徐守仁
●出品公司／聯合●出品地／台灣

1965
紅手巾
75.5x52.5cm 棉布
●台語／倫理●導演／邵羅輝
●出品公司／藝彰●出品地／台灣

1965

可憐天下父母心

75x52.7cm 棉布

●台語／倫理●導演／李川

●出品公司／中光、台瀛●出品地／台灣

此片有國語、台語版本。改編自新聞事件，士林士東國小畢業生
赴福隆海濱一遊，四名學生不幸溺斃，家長在悲痛之餘向教育局
請求不要向班導師開罰。此片並探觸體罰與補習等教育現象。

1965

哀愁風雨橋

75x53cm 棉布

●台語／文藝●導演／李泉溪
●出品公司／永芳●出品地／台灣

改編自陳一明廣播劇，原名《為著錢》。

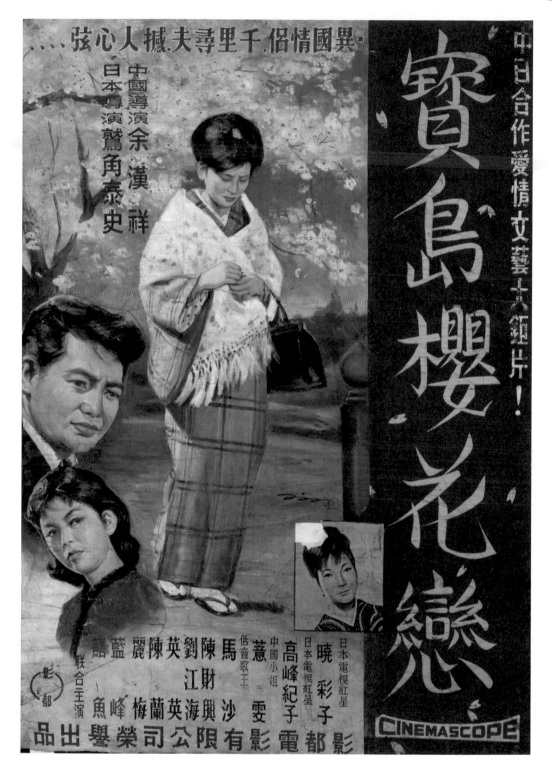

1965

寶島櫻花戀

75x51.5cm 棉布
●台語／文藝●導演／余漢祥、鷲角泰史
●出品公司／影都●出品地／台灣

‖ 故事取材自義大利作曲家普契尼的歌劇《蝴蝶夫人》。

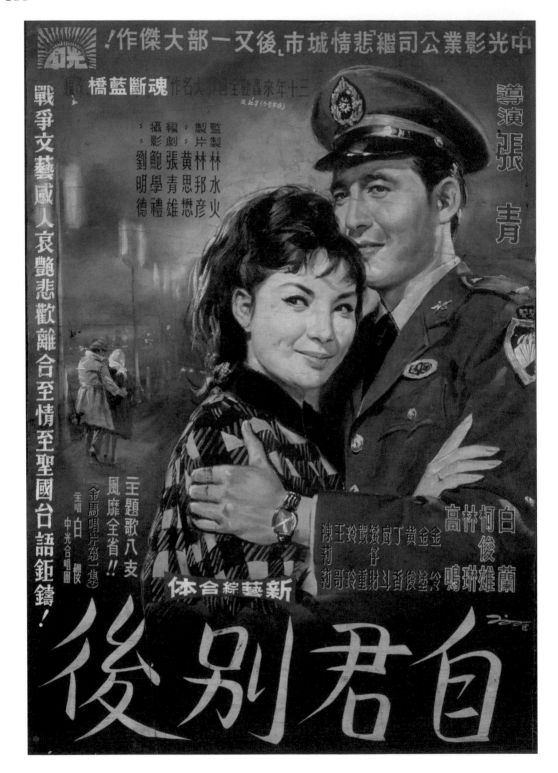

1965

自君別後

75.5x52.4cm 棉布

●台語／文藝●導演／張青
●出品公司／中光●出品地／台灣

翻拍自美國電影《魂斷藍橋》。劇情描述傘兵空降軍官與導遊小姐一見鍾情，導遊小姐誤信戀人陣亡，傷憂成疾，甚至因故出賣肉體。直至戀人平安歸來，自慚形穢的導遊小姐留信出走，再度重逢時已是天人永隔。

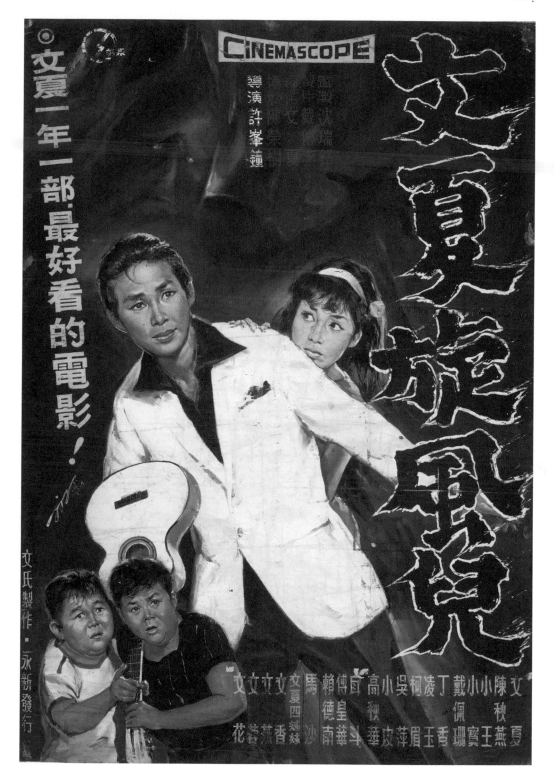

1965

文夏旋風兒（文夏風雲兒）

74.9x52.2 cm 棉布

●台語／歌唱 ●導演／許峰鐘

●出品公司／文氏 ●出品地／台灣

文夏的年度歌唱片之一。此部片有兩款海報，參見下頁。

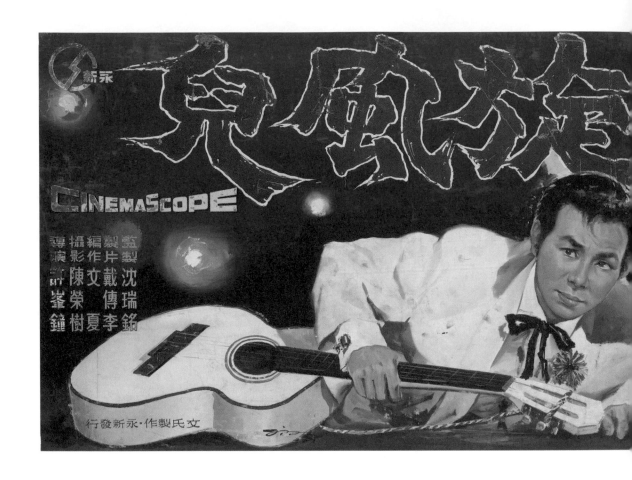

1965

文夏旋風兒（文夏風雲兒）

75.3x52.5cm 棉布

●台語／歌唱●導演／許峰鐘
●出品公司／文氏●出品地／台灣

文夏是當時的票房保證，此片上映前預期會賣座，所以委託陳
子福繪製了橫幅海報版本。

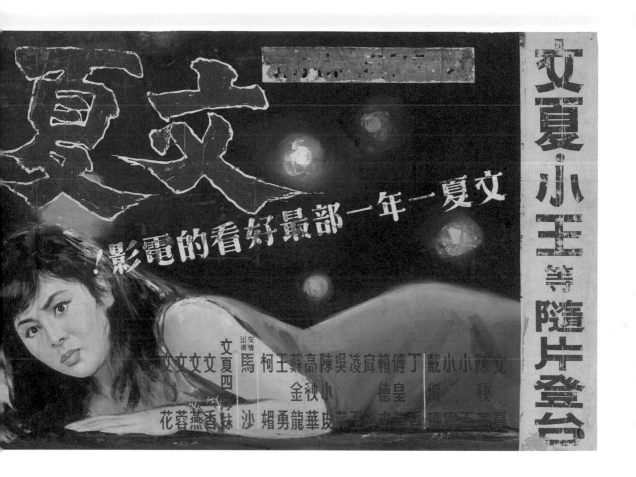

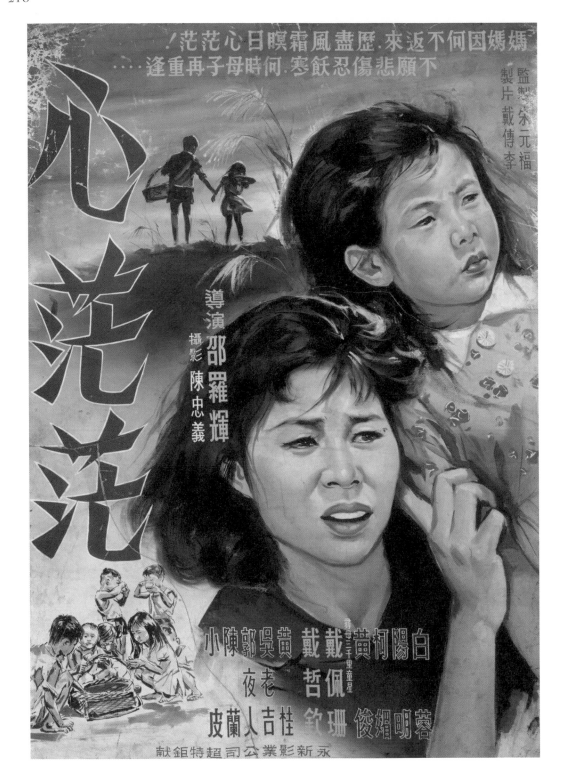

1965

心茫茫

75x53cm 棉布

●台語／倫理●導演／邵羅輝
●出品公司／永新●出品地／台灣

▌1965 年台語影展金鼎獎最佳影片。

1965

悲戀公路

75.5x52.2cm 棉布
●台語／文藝●導演／辛奇
●出品公司／聯合●出品地／台灣

1965

求妳原諒（春風秋雨不了情）

74x53cm 棉布
●台語／文藝●導演／辛奇
●出品公司／三友●出品地／台灣

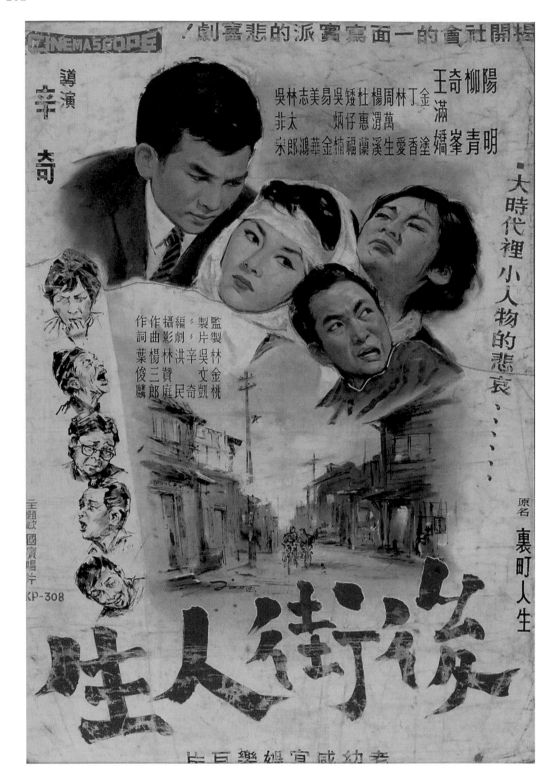

1965

後街人生

67.5x48cm（含框）紙
●台語／倫理●導演／辛奇
●出品公司／三友●出品地／台灣
●國立臺灣歷史博物館典藏

描述萬華違章建築裡底層小人物的歡笑與淚水。導演辛奇曾言這是他最滿意的作品，可惜膠卷已佚失不存。

陳子福：「海報的畫面是我根據片名想像，因是講後街小人物的故事，所以沒有大人物，都是小人物，像阿匹婆、金塗。」「從小人物的角度來講這個故事才是動人的地方，像我自己不喜歡看打打殺殺的片子，比較喜歡這類題材的文藝片，符合我的個性。」

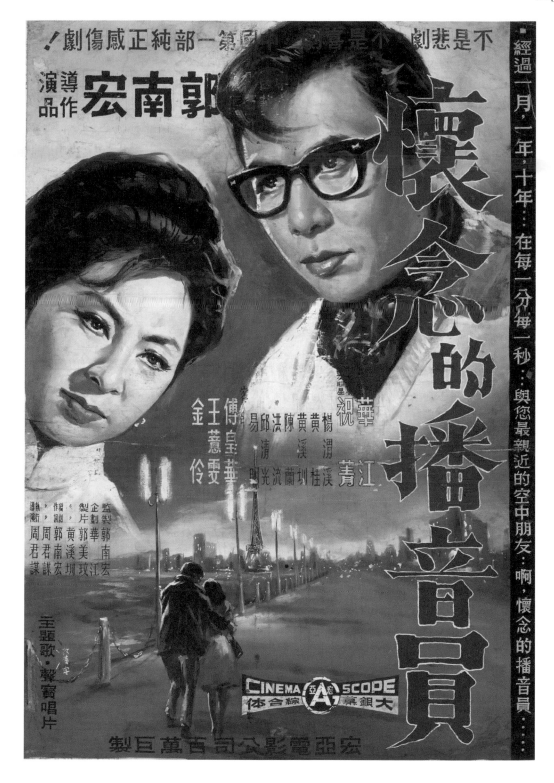

1965

懷念的播音員

75.3x52.4cm 棉布

●台語／文藝●導演／郭南宏
●出品公司／宏亞●出品地／台灣

劇情描述在廣播電台工讀的青年，幸遇愛慕他的富家千金資助。金
榜題名後，千金卻遭受污辱，兩人最終無法廝守，此情只待成追憶。

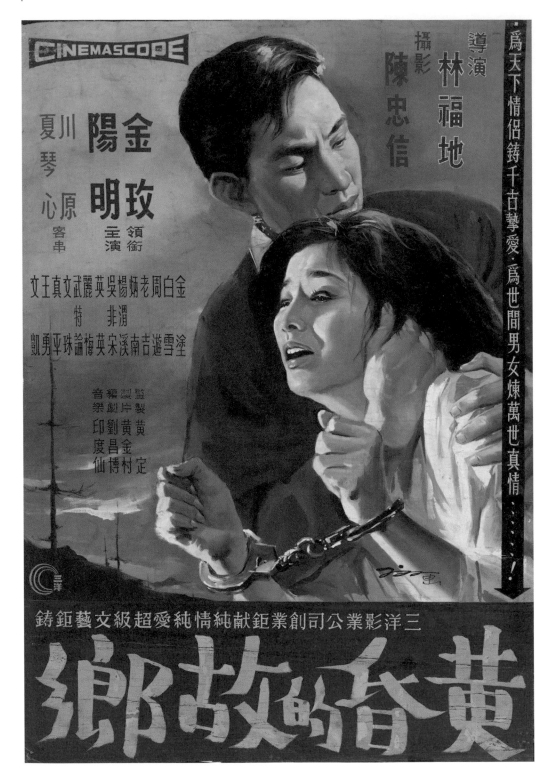

1965

黃昏故鄉

75.5x52.3cm 棉布

●台語／文藝●導演／林福地
●出品公司／三洋●出品地／台灣

編劇劉昌博根據早期禁歌〈黃昏的故鄉〉及新聞素材寫成。海報原稿上仍保有「的」字，印刷前才修改為《黃昏故鄉》。

1965

黃昏城

75x52cm 棉布

●台語／文藝●導演／林福地

●出品公司／三洋●出品地／台灣

《黃昏故鄉》續集。陳子福：「林福地導演也會畫畫，所以他對我
的畫沒有太多要求，他大概很喜歡我的風格，每一部片都找我畫。」

1965

上海間諜戰（中日間諜戰）

75x53cm 棉布

●台語／間諜情報●導演／金聖恩
●出品公司／聯興●出品地／台灣

此片以二戰時期的上海為背景，描述中國間諜暗殺日本軍官及皇族，日本派出著名間諜川島芳子對抗的故事。

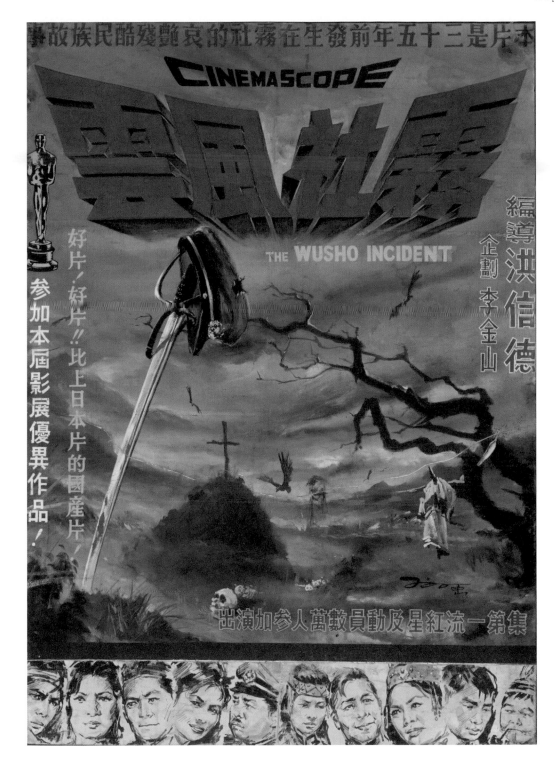

1965

霧社風雲

75x53cm 棉布

●台語／社會寫實●導演／洪信德
●出品公司／三環●出品地／台灣

根據霧社事件改編。描述日治 1930 年代，賽德克族不滿愈益高壓
的統治，趁機突襲而遭鎮壓，雖奮力抵抗，但仍不敵而集體自縊，
賽德克族幾乎遭滅族。海報未直接描繪戰爭場面，而是表現戰後的荒
涼肅殺。下方以方框與素描帶出演員群像，強調演出陣容堅強。

1965

相思河畔（陳素貞與張伯帆）

75x53cm 棉布

●台語／文藝●導演／李金山
●出品公司／五大影業●出品地／台灣　　‖此片有國語、台語版本。

1965

新博多夜船

75x52.1cm 棉布

●台語／文藝●導演／徐守仁

●出品公司／伍景●出品地／台灣

1965

小浪子（小流氓）

75.5x52.5cm 棉布

●台語／倫理●導演／吳振民
●出品公司／永隆●出品地／台灣

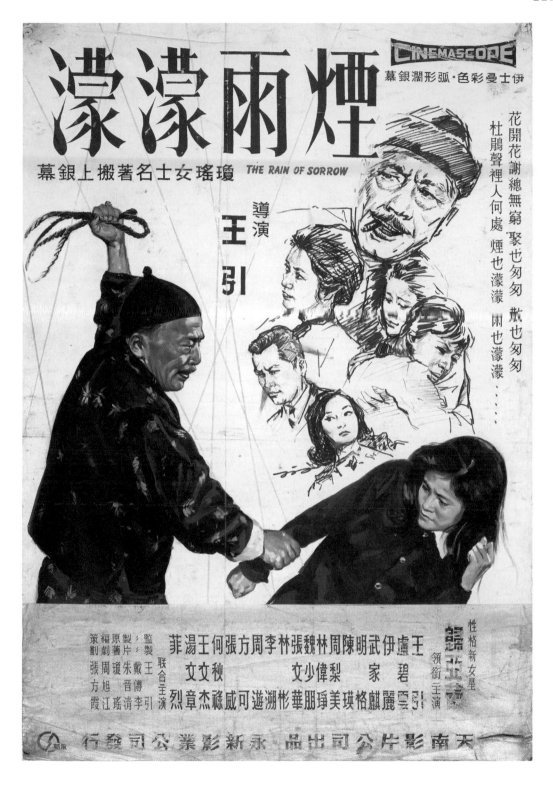

1965

煙雨濛濛

76.3x52.5cm 棉布

●國語／文藝●導演／王引
●出品公司／天南●出品地／台灣

改編自瓊瑤同名小說。此片為台、港合作拍攝。劇情描述身為軍閥司令八姨太之女的陸依萍，與陸家之間的恩怨情仇，以及與男主角何書桓曲折的情愛故事。

1965

請問芳名

75x52.5cm 棉布

●台語／文藝●導演／高仁河

●出品公司／中興●出品地／台灣

改編自日本劇作家菊田一夫的廣播劇《君の名は》，以及 1953 年松竹公司拍攝的同名電影。描述二戰時大空襲的夜晚，素昧平生的男女主角一見鍾情，相約半年後再相見，卻因種種因素錯身。難以忘懷彼此的兩人，唯有任憑現實與命運擺弄。

1965

難忘的車站

75x52.6cm 棉布
●台語／文藝●導演／辛奇
●出品公司／永新●出品地／台灣

改編自金杏枝的大眾言情小說《冷暖人間》。劇情描述在酒店
上班的翠玉，與家世良好的國良邂逅於車站，但因出身差異，
戀情不被認可，翠玉最終患上眼疾，國良則精神失常終日遊盪
於車站外等待翠玉。

1965

黃昏七點半

76x53cm 棉布

●台語／間諜情報●導演／彭居財
●出品公司／新新●出品地／台灣

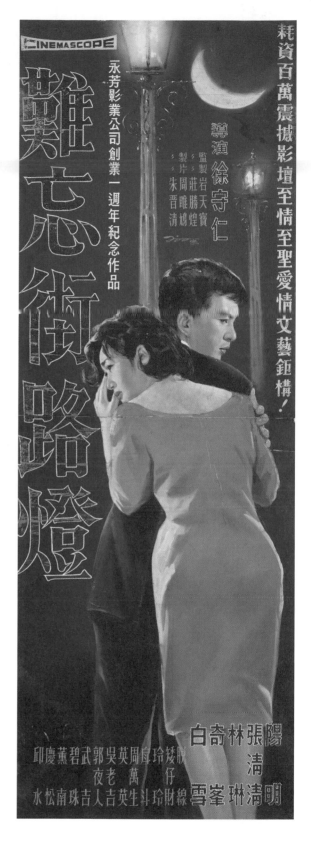

難忘街路燈

CINEMASCOPE

耗資百萬震撼影壇至情至聖愛情文藝鉅構！

永芳影業公司創業一週年紀念作品

導演 徐守仁

監製 岩天寶
製片 莊勝煌
周雎焜
朱晉清

白奇林張陽
清清
邱慶薫碧武郭吳英周卣玲矮脱
夜老萬珠吉人吉英生斗玲財線
水松南珠吉人吉英生斗玲財線
雪峯琳清明

1965

難忘街路燈

149.3x52.5cm 棉布
●台語／文藝●導演／徐守仁
●出品公司／永芳●出品地／台灣

改編自美國作家德萊賽的長篇小說《嘉莉妹妹》。描述女歌手與已有家世的富家子相戀而後相偕私奔，之後卻逐漸走向不同人生道路的故事。此幅海報規格特殊。

1965

海誓山盟

75x52.5cm 棉布

●國語／文藝●導演／林福地
●出品公司／福新●出品地／台灣

導演林福地由台語片跨界拍國語片的第一部作品。

1966

海女黑珍珠

104x37.3cm 棉布

●台語／間諜情報●導演／吳振民
●出品公司／永隆、日本東藝●出品地／台灣

台、日片商合作的作品，保留日本「海女」電影的特色，展現女性胴體之美。陳子福：「這個海報的尺寸和一般的不同，大了兩三倍，表示是大製作，貼出去比較醒目。……海報上方的泛舟場面是我自己想像的，片中沒有。下方的女演員也是我的想像，本來有穿衣服的，可是我把她脫掉了，露點鏡頭以前是不行的，但如果是畫的，就可以，因為是藝術。不過也不能太暴露，所以我處理得不明顯。」

1966

冰點

77x53cm 紙

●台語／文藝●導演／金漢（洪信德）、郭南宏
●出品公司／五大影業●出品地／台灣
●國立臺灣歷史博物館典藏

改編自日本作家三浦綾子的同名小說。1966 年 6 月 27 日《聯合報》、《徵信新聞報》同日開始搶譯連載，之後《聯合報》發行單行本。金漢與郭南宏在同年 8 月推出台語版《冰點》，後改為《零下之點》。辛奇則在同年 11 月推出國語版《冰點》。

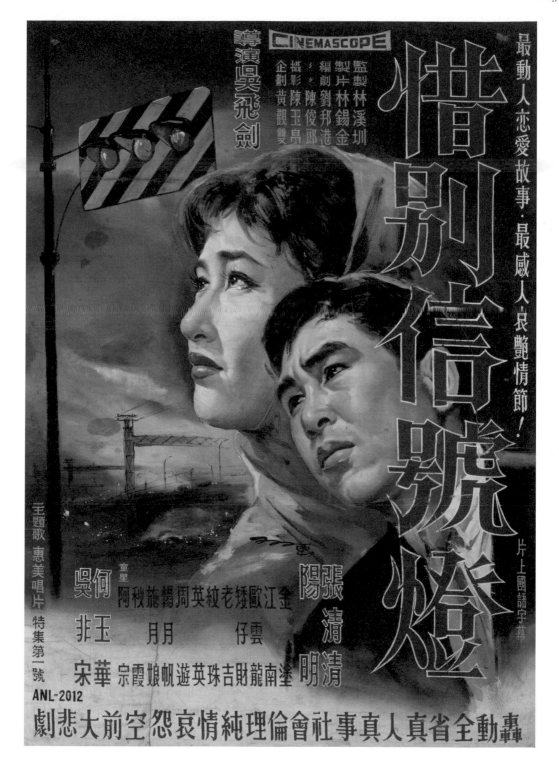

1966

惜別信號燈

76x52.7cm 棉布

●台語／文藝●導演／吳飛劍
●出品公司／新和興●出品地／台灣

根據真人實事改編的倫理愛情悲劇。

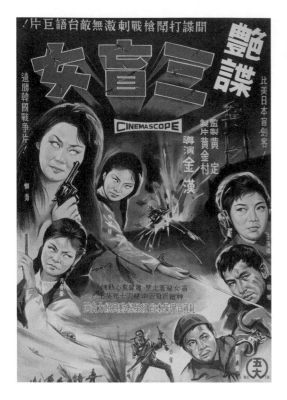

此片上映後頗受歡迎，一年內共拍了四集，成為系列電影。以抗日為主題，由三位歌仔戲演員小明明、月春鶯及柳清出飾劇中身為情報員的盲女三姐妹。

1966

艷諜三盲女

81.5x58cm（含框）紙
●台語／間諜情報●導演／金漢（洪信德）
●出品公司／五大影業●出品地／台灣
●國立臺灣歷史博物館典藏

1966

艷諜三盲女第 2 集：盲女地下司令

76.5x52.7cm 棉布
●台語／間諜情報●導演／金漢（洪信德）
●出品公司／五大影業●出品地／台灣

1966

艷諜三盲女第 3 集：盲女集中營

76.6x52.9cm 紙

●台語／間諜情報●導演／金漢（洪信德）

●出品公司／五大影業●出品地／台灣●國立臺灣歷史博物館典藏

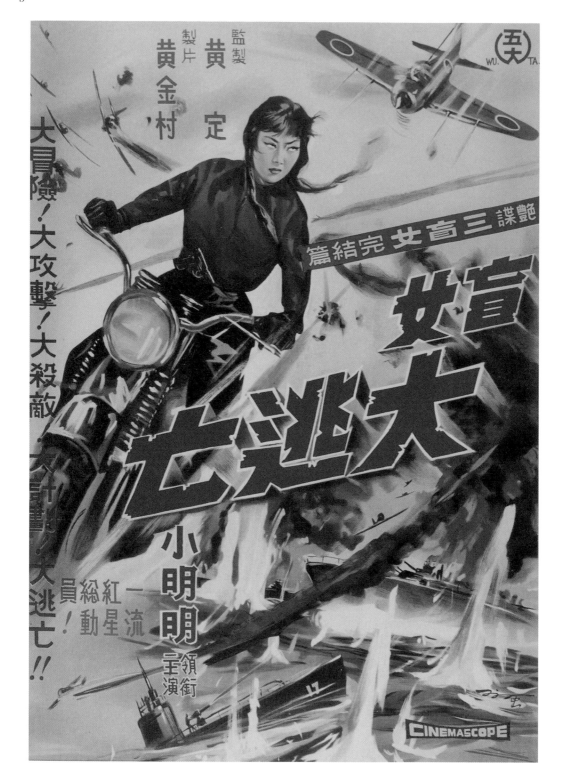

1966

艷諜三盲女完結篇：盲女大逃亡

83.9x57.6cm（含框）紙

●台語／間諜情報●導演／金漢（洪信德）

●出品公司／五大影業●出品地／台灣●國立臺灣歷史博物館典藏

1966

怪面夫人

74.5x52cm 棉布

●台語╱社會寫實●導演╱金龍
●出品公司╱聯興●出品地╱台灣

║ 根據發生在台北、桃園兩地的真人實事改編。

1966

黑美人

75x52cm 棉布

●台語／間諜情報●導演／田清
●出品公司／日利●出品地／台灣

1966

女人島間諜戰

76.5 x52.5cm 棉布

●台語／間諜情報●導演／金聖恩
●出品公司／台聯●出品地／台灣
●國立臺灣歷史博物館典藏

此片結合日本「海女」及諜報元素，描述由女性統治管理的一
座島嶼上，無任何男性且蘊含稀有礦藏。情節圍繞在亟欲奪取
礦產的外來男性與女性島民間的情感糾葛及相互鬥爭。

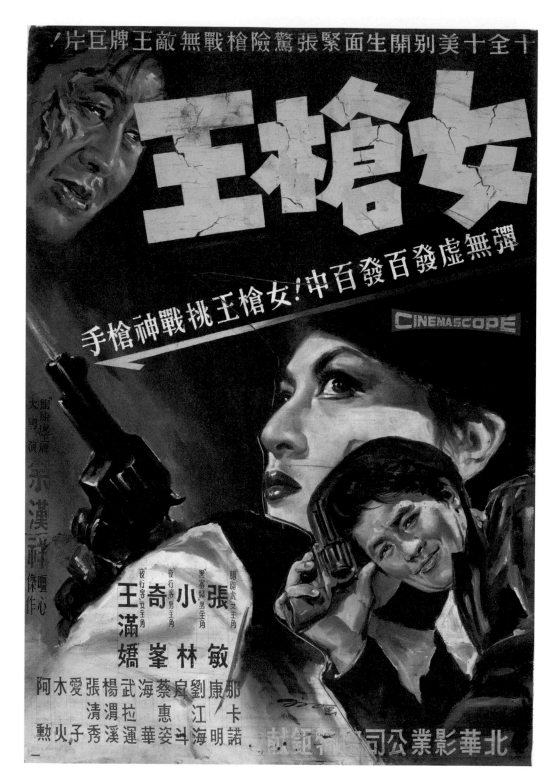

1966

女槍王（女槍王挑戰神槍手）

75.3x52.5cm 棉布

●台語／俠義●導演／余漢祥
●出品公司／北華●出品地／台灣

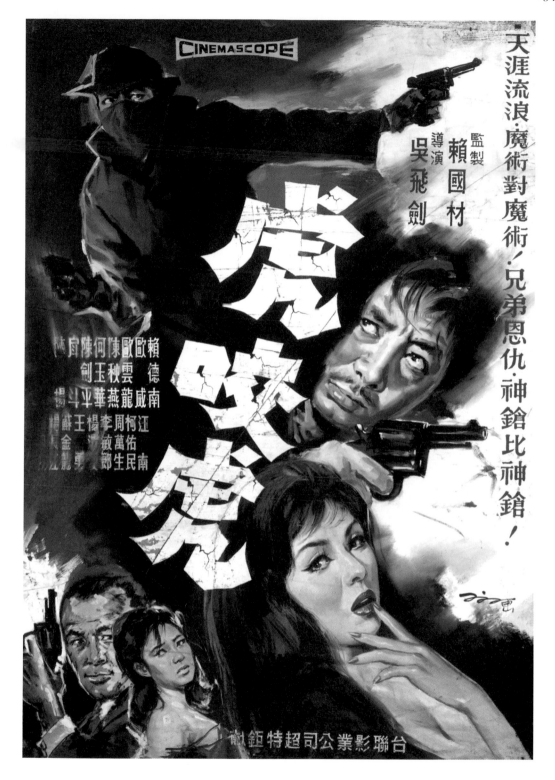

1966

虎咬虎

76x52cm 棉布
●台語／俠義●導演／吳飛劍
●出品公司／台聯●出品地／台灣

劇情描述一幅藏寶圖引發國際走私集團與警方的注意。國際刑警無
意間發現黑幫首領的義子是自己親弟弟，激烈槍戰中欲相認，弟弟
卻選擇挽救義父，不願承認關係。

1966

女性的復仇（女性的命運）

76.6x52.6cm 紙

●台語／俠義●導演／林福地

●出品公司／五大影業●出品地／台灣

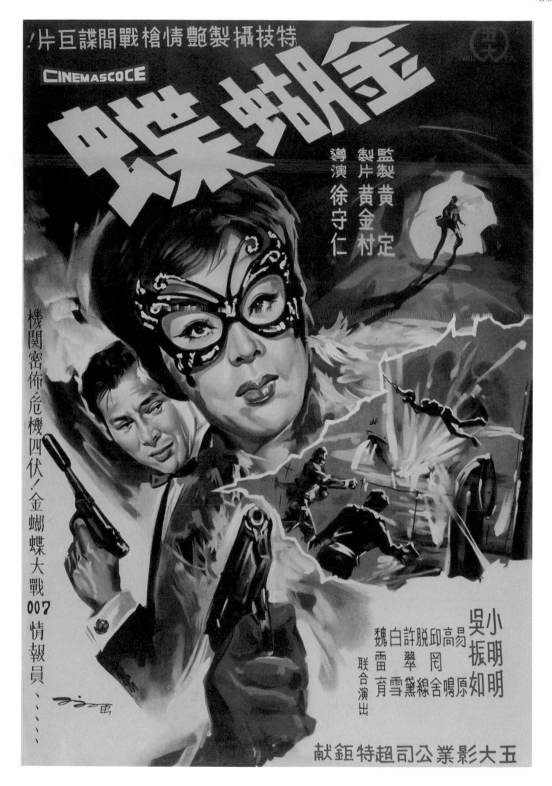

1966

金蝴蝶

85.1x57.4cm（含框）紙
●台語／間諜情報●導演／徐守仁
●出品公司／五大影業●出品地／台灣
●國立臺灣歷史博物館典藏

陳子福：「這部電影是在台語片發展的中期，那時社會比較接受這種片子，不然之前都是歌仔戲之類的片子。」

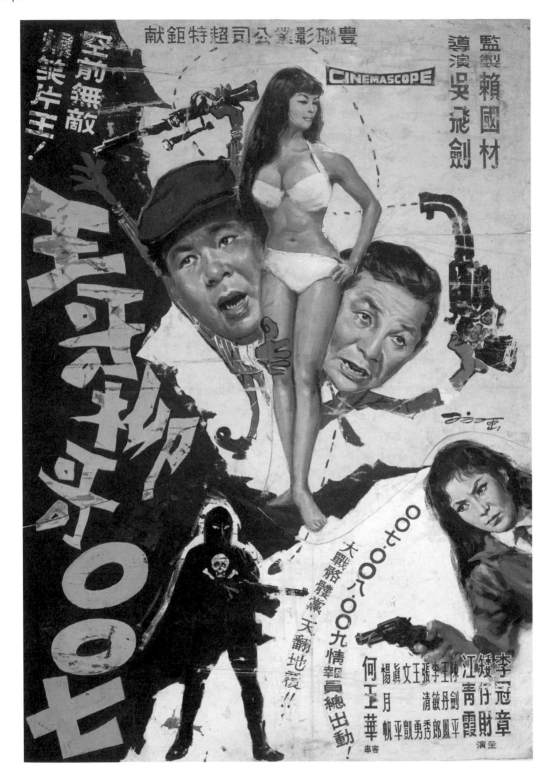

1966

王哥柳哥○○七

75.7x52.3cm 棉布

●台語／喜劇●導演／吳飛劍
●出品公司／台聯●出品地／台灣

劇情描述王哥與柳哥是熱衷柔道的好友，相繼前往東南亞，卻被誤認為情報員，進而引發一連串突梯情節。

1966

流浪客

75.5 x52.3cm 棉布

●台語／俠義●導演／劍龍（洪信德）
●出品公司／佳璋●出品地／台灣●國立臺灣歷史博物館典藏

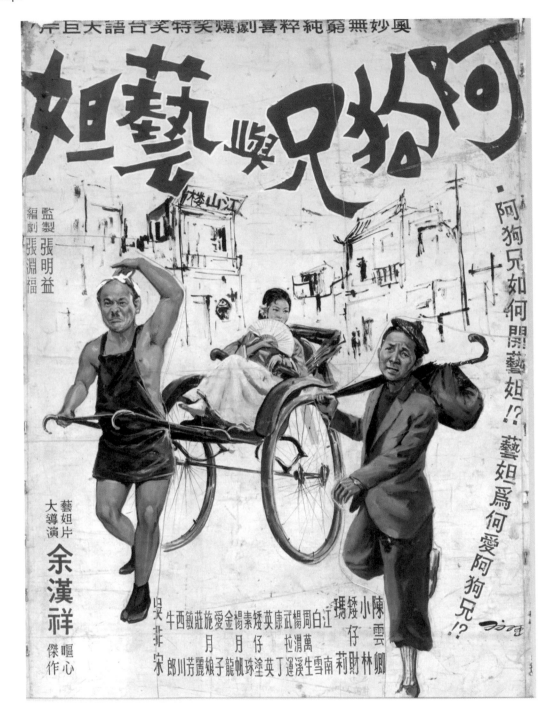

1966

阿狗兄與藝妲

74x53cm 棉布

●台語／喜劇●導演／余漢祥

●出品公司／國益●出品地／台灣

1966

風流的胡老爺

75.6x52.8cm 棉布
●台語／喜劇●導演／吳飛劍
●出品公司／新光●出品地／台灣

劇情描述妻管嚴的胡老爺為了不讓自身的風流造成家庭風波，各買
了一真一假鑽石戒指給情婦與太太，進而導致一連串鬧劇。

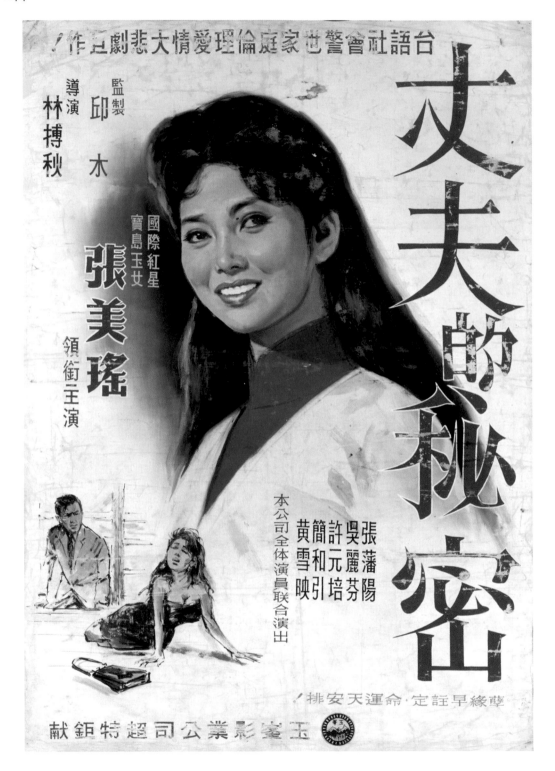

1966

丈夫的祕密（錯戀）

76x53cm 棉布

●台語／文藝●導演／林摶秋
●出品公司／玉峯●出品地／台灣

改編自日本作家竹田敏彥的小說《淚の責任》及松竹公司拍攝
的同名電影。1960年上映時，片名原為《錯戀》，1966年再
次上映時更名為《丈夫的祕密》，內容也有所修剪。陳子福口述，
海報要角是根據明星照繪成：「當時張美瑤在台灣是第一玉女，
本人很漂亮，我畫的沒有本人漂亮，不過我盡力了（笑）。」

1966

多子餓死爸

76.5x53.6cm 棉布

●台語／喜劇●導演／陽光

●出品公司／玉成●出品地／台灣●陳子福自藏

倡導家庭倫理觀念、帶有警世意味的喜劇片。演員陣容浩大,多達30餘位。

246

1966

開張大吉

75x53cm 棉布

●台語●喜劇●導演／魏一舟
●出品公司／興華●出品地／台灣●國立臺灣歷史博物館典藏

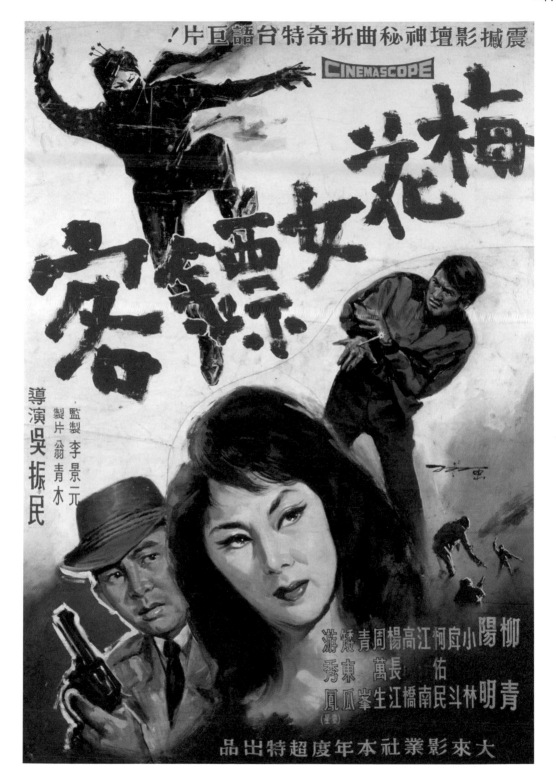

1966

梅花女鏢客

76x53cm 棉布

●台語／俠義●導演／吳振民
●出品公司／大來●出品地／台灣

248

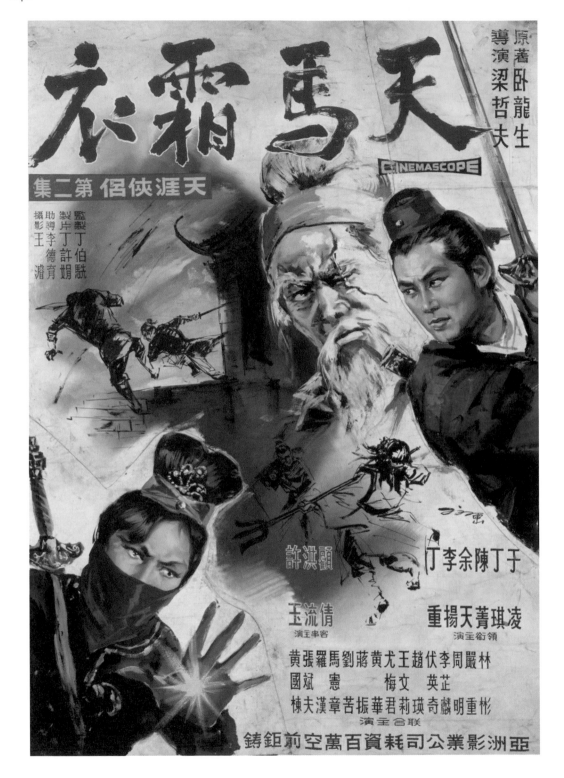

1966

天馬霜衣

75x53cm 棉布

●國語／武俠●導演／梁哲夫
●出品公司／亞洲●出品地／台灣

《天涯俠侶》的續集。改編自臥龍生的同名小說。

1967

黑貓娶黑狗

75x52.5cm 棉布

●台語／喜劇●導演／魏一舟
●出品公司／春之雷●出品地／台灣

陳子福：「這張有法國海報的味道，背景的作法能表現意境，
但又不吃掉主題人物。左下這種漫畫作法是我獨有的。」

1967

三八新娘憨子婿

75x52.5cm 棉布

●台語／喜劇●導演／辛奇
●出品公司／永新●出品地／台灣

劇情描述一對愛侶意外發現彼此的父與母是昔日戀人的喜劇故事。在作風仍屬保守的年代，傳達自由戀愛觀點。陳子福：「我沒有看電影。海報不需要很囉嗦，重點抓出來就好了。」

1967

遙遠的路

75.6x53cm 棉布

●粵語（配國語）／文藝●導演／關志堅
●出品公司／堅成●出品地／香港

劇情描述羅凱若幼時因父親早逝、母親無力撫養，被送養至香港姑媽家。多年後返台探親，進而與妹妹、青梅竹馬衍生情愛糾葛。

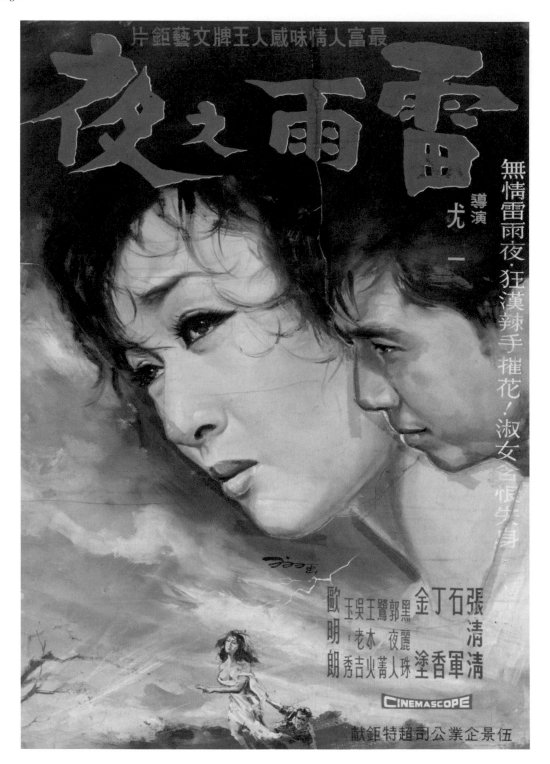

1967

雷雨之夜

74x52.3cm 棉布

●台語／文藝●導演／尤一
●出品公司／伍景●出品地／台灣

劇情描述愛上老師女兒的陳志強，遭移情別戀後，所引發的情
感與人生轉折。

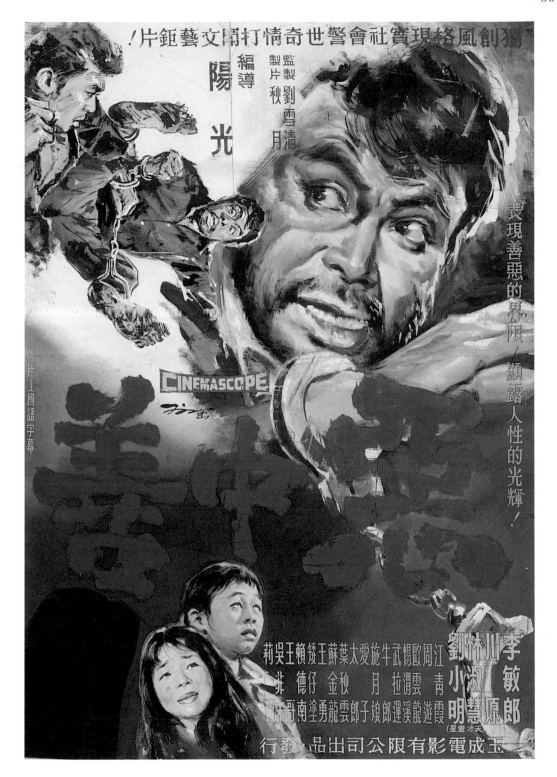

1967

惡中善

76x53.4cm 棉布

●台語／倫理●導演／陽光

●出品公司／玉成●出品地／台灣●國立臺灣歷史博物館典藏

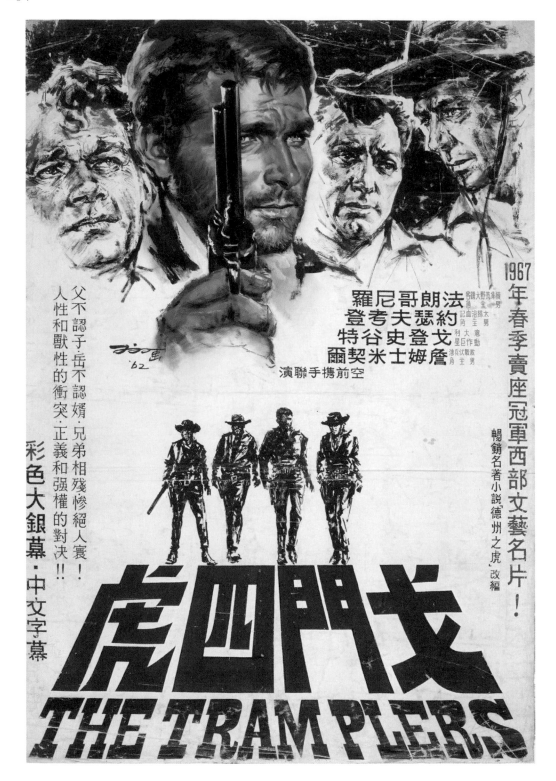

1967

戈門四虎 Gli uomini dal passo pesante

76x52.9cm 棉布

●外語片●導演／Albert Band、Mario Sequi

●出品公司／Mancori、Chretien

●出品地／義大利、法國●陳子福自藏

『原上映年代為 1965 年。

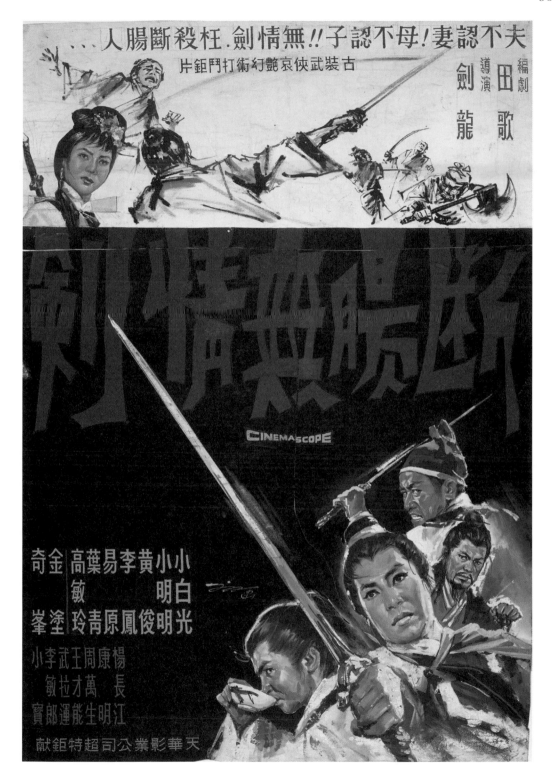

1968

斷腸無情劍

74.2x52cm 棉布

●台語／武俠●導演／劍龍（洪信德）

●出品公司／天華●出品地／台灣

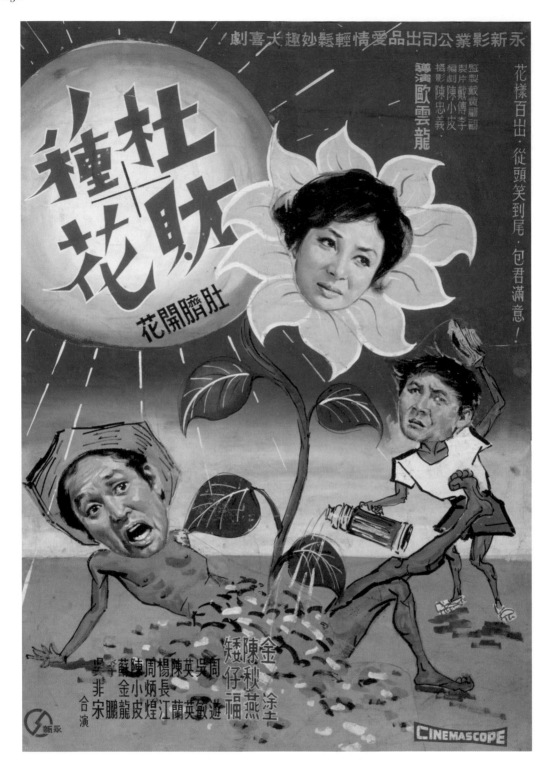

1968

杜財種花

75x52.7cm 棉布

●台語／喜劇●導演／歐雲龍
●出品公司／永新●出品地／台灣

導演歐雲龍原為廣播諧星，亦參與電影演出，曾擔任《白賊七》
（1962）編劇。

1968

野丫頭

75.5x52.6cm 棉布

●廈語／歌唱●導演／袁秋楓

●出品公司／榮華●出品地／香港

‖原上映年代為 1959 年，原片名為《金鳳姑娘》。

1968

羅門四虎
58.9x42.4cm 棉布
●國語／武俠●導演／蔡秋林、陳又新
●出品公司／美都●出品地／台灣

1968

獨腳龍
60.8x41.2cm 棉布
●國語／武俠●導演／張方霞
●出品公司／聯興●出品地／台灣

1969

響尾追魂鞭
71.3x51cm 棉布
●國語／武俠●導演／楊權
●出品公司／新發●出品地／台灣

1970

俠女

74x43cm 棉布

●國語／武俠●導演／胡金銓
●出品公司／聯邦●出品地／台灣
●陳子福自藏

改編自清代蒲松齡的《聊齋誌異》。描述明代書生顧省齋與楊慧貞的露水姻緣，以及之後引發的江湖事端。此片於聯邦國際製片場搭景拍攝，胡金銓以竹林武打場景獲 1975 年坎城影展高等電影技術委員會大獎；2015 年被《時代》週刊雜誌評為世界百大電影之一。

陳子福：「1970 年代中期是我一生中最輝煌的時期，這種題材也最能發揮我的表現力，這幅我用黑底，當時一般人是不敢這麼用的。」

1970

盲俠女

72.6x49.2cm 棉布

●國語／武俠●導演／龍達

●出品公司／彩虹●出品地／台灣●陳子福自藏　　║1971 年於香港上映時又名《金劍冤魂》。

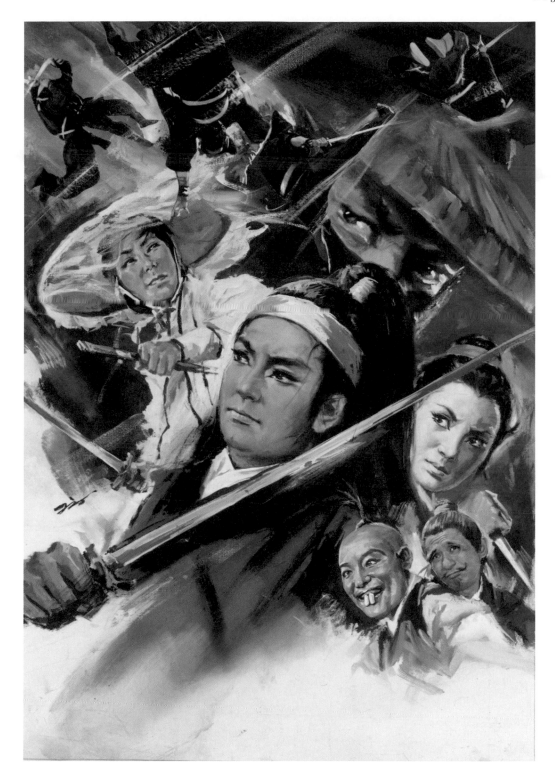

1971

五鬼奪魂（大俠史艷文）

76x53cm 棉布

●國語／武俠●導演／郭南宏

●出品公司／宏華國際●出品地／台灣　　　‖改編自黃俊雄的布袋戲故事。

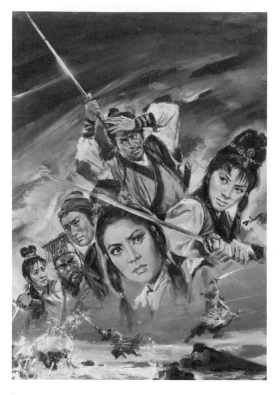

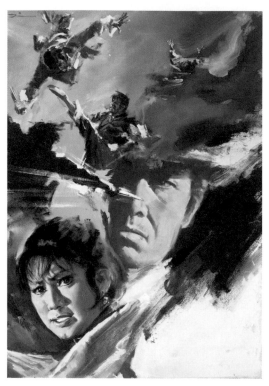

改編自金杏枝的大眾言情小說《冷暖人間》。劇情描述在酒店上班的翠玉,與家世良好的國良邂逅於車站,但因社會階級差異,戀情不被認可,翠玉最終患上眼疾,國良則精神失常終日遊蕩於車站外等待翠玉。

劇情描述兩派俠士競逐紫光神劍的江湖故事。

1971

十萬金山

71.1x50.5cm 棉布

●國語／武俠●導演／丁善璽

●出品公司／聯邦●出品地／台灣●陳子福自藏

1972

硬漢鐵拳

73.8x49.3cm 棉布

●國語／功夫武打●導演／王洪彰

●出品公司／通用●出品地／台灣●陳子福自藏

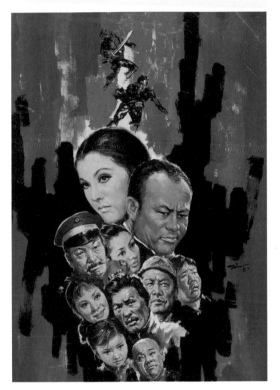

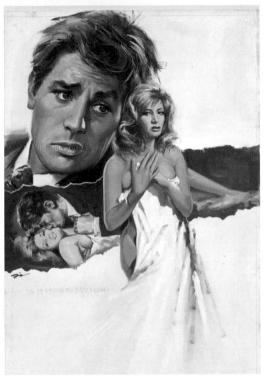

原上映年代為 1962 年。義大利導演安東尼奧尼「愛情三部曲」之
三，他曾言這是他最喜歡的作品。

1972
江湖女兒
66.5x44cm 棉布
●國語／功夫武打●導演／劉維斌
●出品公司／香港聯合●出品地／台灣

1973
慾海含羞花 L'eclisse
77x53.3cm 棉布
●外語片●導演／ Michelangelo Antonioni
●出品公司／ Cineriz、Interopa Film、Paris Film
●出品地／法國、義大利

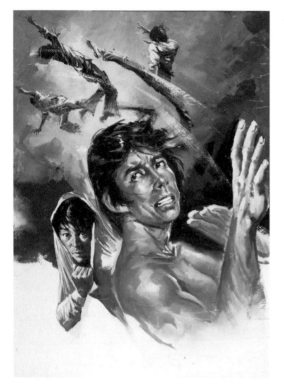

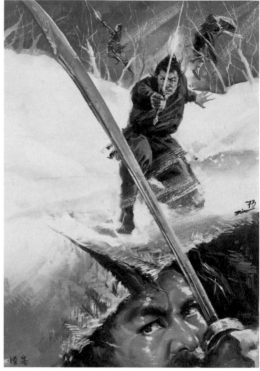

1973

大小兩條龍

75.8x49.3cm 棉布

●國語／功夫武打●導演／吳恆
●出品公司／開發電影●出品地／台灣

1973

怪客

57.5x41.4cm 棉布

●國語／武俠●導演／楊曼怡
●出品公司／長江●出品地／台灣

║原上映年代為 1976 年。

1977

對決
47.9x38.9cm 棉布
●國語／功夫武打●導演／不詳
●出品公司／不詳●出品地／台灣●陳子福自藏

1977

魔鬼神偷 Murph the Surf
77.2x41.2cm 棉布
●外語片●導演／ Marvin J. Chomsky
●出品公司／ American International Pictures
●出品地／美國

1970-80s

非洲皇后號 The African Queen

76.2x52.8cm 棉布

●外語片●導演／John Huston

●出品公司／Horizon Pictures、Romulus Films

●出品地／美國、英國●陳子福自藏

原上映年代為 1951 年。改編自英國作家 C. S. 佛雷斯特的同名小説。由手繪原稿沒有片名推知，這是在電腦排版年代繪製的海報。

1970-80s

大金剛 King Kong

83.5x60cm 棉布
●外語片●導演／John Guillermin
●出品公司／Dino De Laurentiis Company
●出品地／美國

‖原上映年代為 1976 年。

1978

五花箭神

76.2x54.3cm 棉布

●國語／武俠●導演／歐陽俊（蔡揚名）

●出品公司／華鴻●出品地／台灣●陳子福自藏

║ 劇情描述 1911 年納蘭天雄將軍在羅堡主的協助下，意欲復辟清朝
║ 的故事。

║ 改編自古龍小説《七種武器之拳頭》，為成龍早期電影作品。

1978

龍形刁手

77.5x54.2cm 棉布
●國語／武俠●導演／陳少鵬
●出品公司／通用影業●出品地／香港●陳子福自藏

1978

飛渡捲雲山

62x52.6cm 棉布
●粵語（配國語）／功夫武打●導演／羅維
●出品公司／羅維影業●出品地／香港●陳子福自藏

‖ 此片是香港導演徐克的處女作，被視為「香港新浪潮」代表作之一。

1979

紅葉手札（蝶變）

75.5x52.8cm 棉布
●國語／武俠●導演／徐克
●出品公司／思遠影業●出品地／香港●陳子福自藏

1980

風流人物

50.5x37.3cm 棉布
●國語／喜劇●導演／姚鳳磐
●出品公司／第一影業●出品地／台灣

1980s

日正當中 High Noon

77.2x53cm 棉布

●外語片●導演／Fred Zinnemann

●出品公司／Stanley Kramer Productions ●出品地／美國●陳子福自藏 ‖原上映年代為 1952 年。

1982

雪山飛狐（寒山飛狐）

77.4x54.1cm 棉布

●國語／武俠●導演／李朝永

●出品公司／永升●出品地／不詳●陳子福自藏

1980s
片名不詳
75.8×46.7cm 棉布
●武俠●導演／不詳
●出品公司／不詳●出品地／不詳●陳子福自藏

1981

少林寺傳奇

76x53.7cm 棉布
●國語／武俠●導演／王韋嵐
●出品公司／天平●出品地／台灣●陳子福自藏

劇情描述少林弟子無花和尚於塔頂清掃，卻被作惡多端的通天教教主之元神附身。十年後，無花和尚殺了少林寺方丈及武林大老，引發江湖恐慌。

1982

水月十三刀

78.3x56cm 棉布

●國語／武俠●導演／張鵬翼
●出品公司／藝登●出品地／台灣●陳子福自藏

劇情描述年輕劍客「水月十三刀」的武功無人能及，最終決意回
到故鄉，尋找更高深武學與高手的故事。

1982

魔鬼奇兵 Who Dares Wins

77.1x53.4cm 棉布
- 外語片●導演／Ian Sharp
- 出品公司／Richmond Light Horse Productions ／ Varius
- 出品地／英國●陳子福自藏

陳子福指此幅是他最滿意的喜劇片海報。當時已採電腦製版技術，
字、圖分開製版，原稿上沒有片名、演員陣容、文案等。

此幅為以電腦製版技術將圖版、文字結合的印刷成品。

1983

王哥柳哥

65.5x45.3cm 棉布
●國語／喜劇●導演／陳俊良
●出品公司／雷門有限公司●出品地／台灣

1983

王哥柳哥

79.4x54.6cm 紙
●國語／喜劇●導演／陳俊良
●出品公司／雷門有限公司●出品地／台灣
●國立臺灣歷史博物館典藏

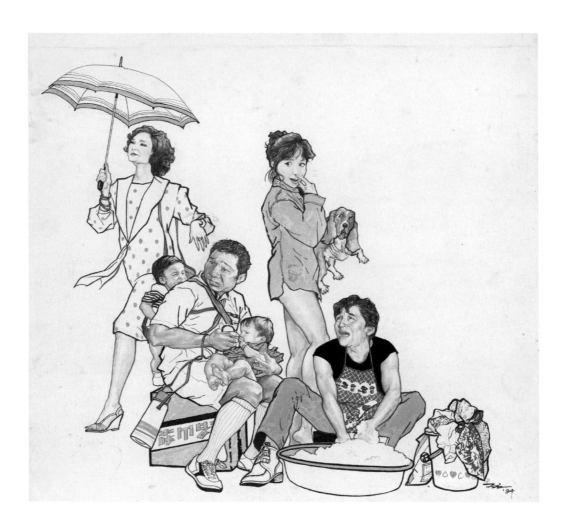

1984

男人真命苦

54.3x54.9cm 紙

●國語／喜劇●導演／蔡揚名、陳俊良、朱延平

●出品公司／金格影藝●出品地／台灣

由三位導演聯手的三段式爆笑喜劇。描述婚前婚後各有煩惱苦衷的男人心情，上映時出乎意料的受歡迎。

‖原上映年代為 1976 年。

‖原上映年代為 1986 年。

1986

魔域歸來 Death Weekend
65.7x47.2cm 棉布
●外語片●導演／ William Fruet
●出品公司／ Canadian Film Development
Corporation、Famous Players、Quadrant Films
●出品地／加拿大●陳子福自藏

1986

時空英豪 Highlander
74.2x50.1cm 棉布
●外語片●導演／ Russell Mulcahy
●出品公司／ Thorn EMI Screen Entertainment
（Presents）、Davis-Panzer Productions、
Highlander Productions Limited ●出品地／英國

1987

魔界轉生 Makai Tensei

76x52cm 棉布

●外語片●導演／深作欣二
●出品公司／角川、東映●出品地／日本●陳子福自藏

原上映年代為 1981 年。改編自日本作家山田風太郎的同名小
説，講述江戶時代的劍客柳生十兵衛，為了捍衛德川幕府，與
自魔界死而復生者決鬥的故事。

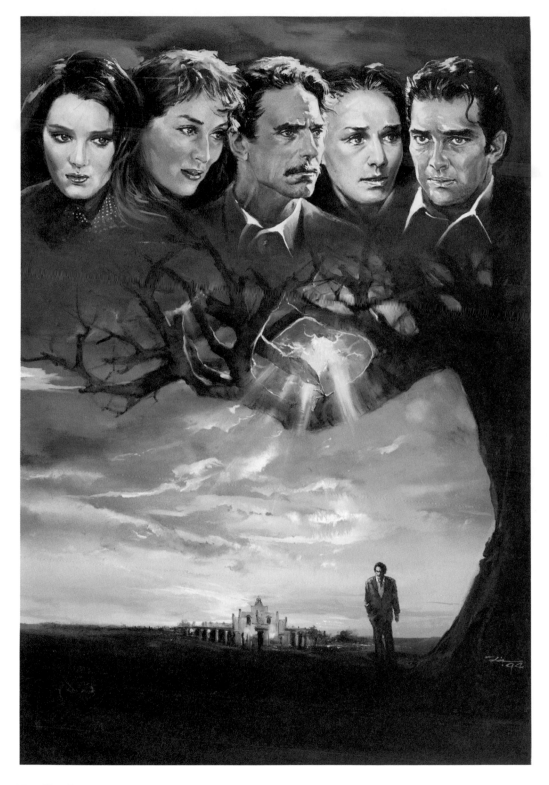

1994

金色豪門 The House of the Spirits

‖原上映年代為 1993 年。此幅海報為陳子福封筆之作。

66.4x49.1cm 棉布

●外語片●導演／Bille August ●出品公司／Constantin Film（as Neue Constantin Film）、Costa do Castelo Filmes、Det Danske Filminstitut、Eurimages、House of Spirits Film、Spring Creek Productions
●出品地／葡萄牙、德國、丹麥、美國、法國●陳子福自藏

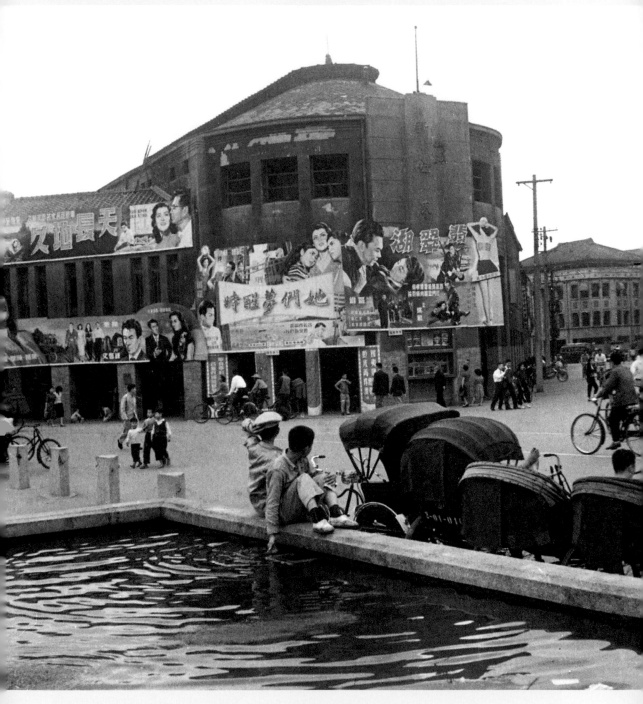

◎ 1958 年的台北西門町圓環,已見時髦蓬勃景況。(李火增攝影,夏門攝影企劃研究室提供)

台北西門町戲院興衰小史

整理撰文／林欣誼

> 我家附近的西門町，從日本時代開始就是條充滿庶民生活滋味的熱鬧商店街，街上
> 有電影院、茶館、酒店，懸掛著各式各樣的暖簾，而如今，它被視為是台灣的原宿，
> 是那些在街上盡情喧鬧、不知戰爭為何物的年輕人的天地。

　　這是台灣電影海報繪師陳子福七十歲時（一九九六年），投稿日本《海交月刊》所寫的西門町記憶。他在淡水河畔出生、成長、結婚與立業，至今已在此度過九十五載歲月。除了戰時曾經到高雄、日本受訓與服役，從未長時間離開過。

　　即使經歷過政權更迭，西門町是陳子福永遠的故鄉。而電影，年少時是他的愛好，之後成就了他的事業，西門町作為台灣戲院的起源地，冥冥之中，也形塑了他這一生與電影綿密而多情的關係。

　　自日治時期起，原屬於台北城外娛樂區的西門町，不僅見證了戲院的興起、電影的流行，直到戰後，全台電影票房幾乎都跟著西門町的票房風向走。一九五〇年代中開啟的台語片黃金時期，西門町更齊聚大大小小的電影公司，影人們穿梭在這裡的咖啡館和餐廳，應酬、談生意，也到此與電影海報界的第一把交椅陳子福商談合作。

　　很長一段時間，對台北人來說，「去西門町」幾乎是「看電影」的代名詞，各戲院高懸的大型電影看板醒目吸睛，是許多人對西門町的第一眼印象。西門町的電影盛世，雖然於一九八〇年代後因各種時代因素而起伏，但它早已是台灣電影發展史上的地標，亦是陳子福海報藝術的重要背景之一。

十九世紀末：西方玩意兒「活動寫真」引進台灣

　　漆黑的戲院裡，當光影聚焦投射在燦白的大銀幕上，霎時迷醉了布幕前的所有人；自十九世紀末以降，關於西門町的電影故事，也開演了。

　　時間追溯到一八九七年，日本政府剛治理台灣的第三年，政權還飄搖動盪，與民間衝突不斷，但各種表演娛樂活動卻沒有停歇。此時，台北城內已有演藝場地如東京亭、一龍亭、浪花座[1]等；這一年，城外的西門町則開張了第一家戲院台北座（位於今內江街），除了傳統說唱藝術，也演出戲劇。

　　彼時，「電影」對全世界而言還很陌生，十九世紀末愛迪生與其團隊剛研發出西洋鏡（Kinetoscope），但因機器笨重，一次僅能供一人觀賞，並未形成流行。一八九五年，法國

1——這些場地日文稱「寄席」，為主要演出落語、軍談、義太夫節、浪花節等日本傳統說唱藝術的表演場。

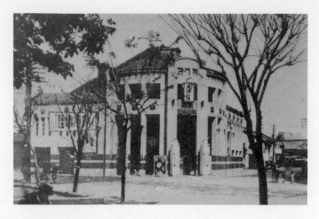

◎新世界館 1920 年落成啟用，有 1700 個座位，並置有樂隊席。戰後成為中影公司所在地，原址已改建為商業大樓，7 樓即今「真善美戲院」。(臺北市立文獻館提供)

盧米埃兄弟首度在巴黎的咖啡館公開他們發明的手搖電影放映機（Cinematograph），被視為現代電影的開端。

電影這個源於西方的玩意兒，搭上日本的西化風潮，馬上成為日本新興娛樂事業，不僅國內開始拍攝「活動寫真」（後改稱「映畫」，即中文稱的「電影」），台灣也隨著日本殖民的推展，快步跟上。

早在一八九九年，《台灣日日新報》即曾報導有人引進西洋鏡在台北街頭放映，收費觀看[2]。一九○○年六月，大阪商人大島豬市邀請日本「法國自動幻畫協會」（即法國電影協會）的技師松浦章三，帶著盧米埃式的放映機抵台，首度在台北的日本官方招待所淡水館舉行「試映會」，放映了十多部各約一分多鐘的短片。之後，又到城內的台北座、十字館巡迴放映。

三年後，日本左翼運動工作者高松豐次郎也帶著盧米埃式放映機來台巡演，之後還受總督府委託拍攝台灣紀錄片，並連續幾年帶著他所攝製或購自歐美的影片來台，但大多臨時租個小屋放映，觀看的人不多[3]。

當時，西門町的戲院仍以各種戲劇節目為號召，如一九○二年盛大開幕的榮座為日式歐化劇場，外部是宮殿式木造建築，可容納七百多人，設置榻榻米座席，四或六人一區，有欄杆圍起，以日本傳統歌舞伎演出聞名，包括「忠臣藏」等系列劇目大受歡迎，常與台北座的演出打對台。

一九○六年，台北座開始固定每天放映早、晚兩場活動寫真，成為演劇和電影兩用的混合戲院，這也是西門町固定映演電影之始。

直到一九二○年代末，西門町已聚集了若干知名戲院。其中一九一一年落成、一九一三年改建的芳乃亭（位於今內江街護理大學附近），為台灣最早專映電影的戲院，緣於一開始演出的戲劇票房不佳，改映電影後生意大好，老闆便在旁另蓋以電影放映為主的新館，沿襲舊名芳乃亭；舊館則頂讓更名為新高館（後又改為世界館），兩者都是正式的「活動寫真常設館」[4]，也穿插戲劇演出。

一九二○年落成、隔年正式開幕的新世界館（今新世界大樓），座落於橢圓公園前，以氣派恢宏的兩層樓外觀，再度刷新西門町戲院的風貌，成為當地門面地標。戲院內部仍為傳統木造，外部則為鋼筋水泥，共約一千七百個座位，樓上為榻榻米座席，銀幕前有樂隊席，設備豪華。

西門町原只是一片草澤窪地

　　對今日的台北人來說，西門町可說是青春的代名詞。從早期年輕人相約看電影的勝地，到一九九〇年代後興盛的青少年街頭文化，晚近西門町的地位雖然受東區影響，卻依然是代表年輕與流行的精神地標。

　　然而，站在現今的街頭，回望百餘年前的西門町，看見的其實是一片草澤窪地。它尚且不屬於台北，因清代當時的台北城，只包括城內、大稻埕與艋舺（稱為台北三市街）。這處位在台北西門外、艋舺北部的荒地，日治初期才開始聚居往城外擴散的日本人，之後因應市區計畫，總督府填平窪地、拆除西門改建橢圓公園，規畫廣闊的三線道，蓋起市場和神社，將這裡打造成以東京淺草區為想像範本的休閒娛樂區。

　　一九二〇年台北設市、一九二二年台北市內設町，「西門町」正式出現在台北市地圖上，範圍僅約今中華路以西的成都路兩側至康定路一帶。當時這裡已繁榮興盛，戲院林立。至一九三〇年代之初，形成「電影町」的雛形，尤以芳乃館（為原芳乃亭改名）、世界館（為原新高館改名）、新世界館為三大戲院。

◎ 1904 年設置的西門橢圓公園，位置約與日後的西門町圓環相同。除有縱貫鐵路穿過，另有多條街道交會於此。（臺北市立文獻館提供）

◎ 1924 年開幕的芳乃館，採榻榻米座席。光復後改為美都麗戲院，之後又重建為國賓戲院。（臺北市立文獻館提供）

　　這些混合戲院播映的除了日活、天活等日本電影公司製作的影片、紀錄片，以及日本戲劇演出影片等，也有熱門的西洋武打片，戲院還會聘請知名辯士解說默片內容，彼此競爭激烈。

　　當時無論看戲，或趕風潮看電影，西門町已成為在台北的日本人最愛去的流行娛樂之地，連日本來的大馬戲團，也都在西門町搭棚演出，甚至繞街遊行。因為演藝活動熱絡，這裡也開張了各式食堂、酒家、茶室、藝姐間與旅社等等。

　　陳柔縉的《廣告表示：＿＿＿＿。老牌子‧時髦貨‧推銷術，從日本時代廣告看見台灣的摩登生活》還記錄了一九三一年波蘭芭蕾舞團來台，演出地點就在西門町的榮座，難得一見的西方表演節目「人氣沸騰」。

2——黃仁、王唯編，《台灣電影百年史話》，台北：中華影評人學會，二〇〇四年，頁一四。

3——一九〇三年高松豐次郎首度來台，一九〇七年受總督府委託拍攝台灣第一部紀錄片《台灣實況紹介》；同年，他與榮座的老闆合資，將城內的浪花座改建為更適合放映電影的戲院，更名朝日座。此後幾年間，他共在台北、基隆、新竹、台中、嘉義、台南、高雄、屏東各地興建八座戲院，直到一九一七年因虧損而將全數戲院頂讓他人。

4——也稱「活動寫真館」，後改稱「映畫館」，即今電影院。

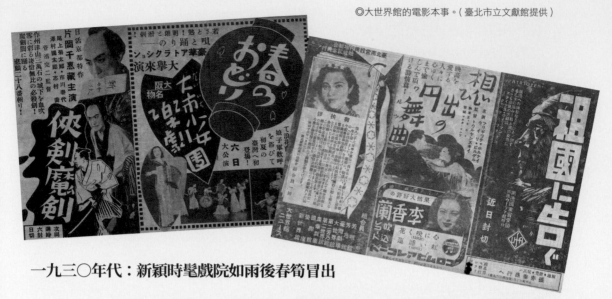

一九三○年代：新穎時髦戲院如雨後春筍冒出

一九三六年台北松山機場與日本福岡機場的直航航線開通，東京首映的電影，一個月後台灣就能看到，熱門的日片加上來自歐美的洋片，熱絡了電影市場。

在此前後，西門町新建了多家鋼筋水泥建築、可容納千人的大型歐化劇場。其中，一九三五年十二月底開幕的大世界館（今成都路上的星聚點 KTV），是當時西門町最豪華新穎的戲院，外觀有著流線型水平延伸的線條、圓形開窗，全棟含地上三層、地下一層，共有一千四百多個座位，二樓包廂為扶手沙發座，裝置世界標準的美國西屋（Westinghouse）發聲機，主要放映日活的電影。

葉龍彥曾在《台北西門町電影史1896-1997》中引述陳子福回憶：「大世界館發聲設備一流，二樓的包廂座位最豪華、廣闊，一流的歌舞演員都在這裡登台，印象最深的是在這裡看過日本片《忠臣藏》，和德國、法國、美國等洋片。」

約莫同時落成的國際館（今萬年商業大樓），三層樓的鋼筋水泥新建築，用的也是世界知名的美國 RCA 發聲機，設備高級，更是當時唯一有冷氣的戲院，座位稍少約一千個。後來國際館由日本東寶映畫公司直營，陳子福印象最深的便是一九四○年李香蘭主演的《支那之夜》在此上映，這部以中日戰爭行為背景的黑白片，也是他記憶中最早的經典電影。

李香蘭擁有日本血統、出生於在當時屬滿洲國的中國東北，演藝生涯從滿洲國紅到日本和台灣。轟動一時的《支那之夜》上映隔年，李香蘭首度來台，於北、中、南各地戲院登台演唱片中名曲。尤其在西門町大世界館演出時，公演五天場場客滿，還發售了站票[5]。觀眾為了親炙明星風采，簡直擠破戲院，為西門町有史以來第一波追星熱。

這兩間新穎戲院一天放映早、午、晚三場電影[6]，票價依座位區分三級。大世界館內還有吸菸區和咖啡廳，喝咖啡需另外付費，讓看電影更顯高檔。

此外，一九三五年開幕的台灣劇場，為日本松竹映畫公司直營，正面玄關還設置了噴水池。在陳子福看來，「設備雖一流，但不如前兩者，迴廊寬，可容納千人。」

5──葉龍彥，《台北西門町電影史1896-1997》，台北：文建會、國家電影資料館，一九九七年，頁七七。

6──一說為日夜兩場。參見：黃仁、王唯編，《台灣電影百年史話》。

7── 相較於受西方近代戲劇影響的「新劇」，舊劇主要指傳統歌舞伎。

此際，由芳乃亭改名的芳乃館、原有的新世界館，相較之下已顯老舊，票價相對便宜，因此陳子福最常去新世界館，一張票可以看兩部片。他也是在這裡首度對「電影海報」著迷，他表示當時戲院門口有六個約莫今海報大小的電影看板框，都由「田中看板店」的日本師傅繪製，「畫得很好看。」除了海報，也有畫在三夾板上、尺寸較大的電影看板，「會在人物以外的空白處鏤空，製造出立體感。」

因應時代潮流，早期興建的戲院如榮座，也開始放映電影。但根據陳子福與太太吳寶採在《台北西門町電影史 1896-1997》中的口述，對榮座的印象仍是舊劇[7]演出，她回憶有次收到日本朋友送的榮座招待券，高興地化了妝去看戲。進入戲院後，「脫下鞋子，輕輕地走到榻榻米座再跪下來，一看，觀眾大部分是日本人。她跪了三、四分鐘後，腳底便痠麻起來，身體動動，再換重心在另一隻腳上……」陳子福則記得，榮座的「舞台旁有燈光標示脫帽、肅靜，舞台前有一長長走道，演員有時突然從觀眾中跑向舞台。」

大稻埕、艋舺的台灣人戲院

相對於西門町為日人聚集地，當時台灣人多去大稻埕、艋舺的戲院。同一時期，大稻埕也有茶商陳天來於一九三五年斥資闢建的第一劇場，共四層樓高，可容納近兩千個座位，配備了旋轉舞台，內有咖啡館，四樓為舞廳，為當時最大的台灣人戲院。

一九三六年竣工的台北公會堂（今中山堂）則為多功能建築，正式落成前一年曾作為總督府舉辦始政四十年台灣博覽會的場地之一，後來也放映電影，大廳可容納兩千四百人，建築內還有食堂、理髮廳、娛樂室等。

早於一九三〇年代，大稻埕還有同樣由陳天來等大稻埕名流富賈所投資的永樂座，

一九二四年於今永樂市場對面落成，是棟外觀華麗的四層樓建築，除了電影外也映演京劇、新劇、歌仔戲等等。首部完全由台灣人自製的電影《誰之過》一九二五年在此上映，此後這裡成了台灣電影首映的重要平台，也是台灣新劇的演出陣地之一。

而艋舺的芳明館、萬華戲院（前身為艋舺戲園），規模和設備都較差，則屬二、三流戲院了。

◎大稻埕第一劇場早期使用的電影放映機。（臺北市立文獻館提供）

二戰期間：大空襲威脅下的消遣娛樂

據《廣告表示》所述，一戰結束前，日本進口的電影以法國片最多、德國片次之，一戰後美國片崛起。台灣跟隨日本腳步，以日本電影占最多，美國電影次之，接著是中國片，歐洲片最稀少。但一九三七年中日戰爭開打，台灣一度禁止進口中國片；一九四一年太平洋戰爭爆發後，禁止進口美、英等同盟國的電影，戲院播映的洋片便以軸心國的德、義為主。

陳子福最愛的也是日本片，不過包括他在內的許多台灣第一代「影迷」，都沒錯過一部來自上海的武俠片《火燒紅蓮寺》。《廣告表示》引述一九三一年的報紙：「《火燒紅蓮寺》名震全島，『刀光劍影。騰雲駕霧。大博好評。』」這部片共十八集，戲院反覆重映仍不減熱度。陳子福年少時也在萬華戲院看了這部片，至今仍記得那股震撼。

當年的中學生文青們也熱衷西方文藝片，但學校對中學生看電影有種種限制。《廣告表示》提到有學校要求看電影要穿制服，還必須三天前提出申請。陳子福則回憶戲院內最後一排，常有教育部門的「教護聯盟」派員督察，取締偷看成人電影的學生，也有消防單位人員抓抽菸的人。不過少數較老的戲院如榮座就可抽菸、吃零食。

他說當時看電影不必唱國歌，片中出現天皇時，「只須肅坐，不必肅立。」但戰爭時期，宣傳政績與戰績的官方新聞片愈來愈多，每家戲院都須配合放映新聞片，陳子福記得宣傳日本空軍的戰爭片《耀眼的天空》曾在國際館連映兩個多月。

隨著戰事愈益吃緊，《台北西門町電影史 1896-1997》描述當時如遇空襲警報，正在西門町戲院看電影的人就趕快跑出來，躲進道路旁的防空壕，等空襲結束再拿著票根回戲院繼續看電影。一九四五年五月三十一日台北大空襲，紅樓、新世界館一帶遭受重創，幸其餘大部分戲院未有損壞。戰後不久，電影院又迅速開張，只是經營易手、招牌也換了名字。西門町戲院從此改朝換代，但電影街的熱潮，卻未曾消退。

終戰之後：「電影街」榮景逐漸聚攏形成

根據日治時代的《台灣年鑑》記載[8]，一九四二年全台共一百六十多間戲院，其中專映電

8——黃仁、王唯編，《台灣電影百年史話》，頁七三。
9——葉龍彥，《圖解台灣電影史1895-2017年》，台中：晨星，二〇一七年，頁一二四，引自《台灣新生報》。
10——戰後之初，台灣省行政長官公署成立宣傳委員會，辦理全台戲院監管相關事務。
11——葉龍彥，《台北西門町電影史1896-1997》，頁一〇三一一二。
12——當時美國好萊塢八大電影公司，包括米高梅、派拉蒙、二十世紀福斯、華納、環球、哥倫比亞、雷電華、共和等，簡稱「美商八大公司」。至今八間公司的名單屢經汰換增刪。
13——葉龍彥，《台北西門町電影史1896-1997》，頁一一六。

◎ 新世界戲院的電影本事。（臺北市立文獻館提供）

影的戲院四十九家，台北市占十六家最多。戰末戲院受影響而數量稍減，但戰後隨即復甦，至一九四六年八月，全台登記核准的民營戲院就有一百四十六家；至一九四九年一月，僅台北市新核准的戲院便多達六十二家[9]。

一九四五年十月二十五日台灣受降儀式在也曾放映電影的台北公會堂舉辦，自此，西門町的戲院亦一夕變天。全台十九家日產戲院由國民政府[10]接管，包括西門町的新世界館改為新世界戲院，國際館改名為國際大戲院，大世界館改為大世界戲院，台灣劇場改為台灣戲院。

西門町地名也一一更改，原本台灣人熟悉的一丁目、二丁目，改劃為成都路、峨眉街、內江街、康定路等，唯俗稱的「西門町」仍沿用至今。電影院換了老闆，仍開門迎接觀眾，大銀幕裡依舊聲光無限，彷彿世界未曾改變。

不久，已有報紙記者稱成都路、西寧南路一帶為「電影街」，西門町成了台北人看電影必去勝地了。[11]

戰後，許多上海、香港的影業公司跨海在台設立辦事處，主要代理發行大陸的國語和粵語片。美國八大電影公司[12]也紛紛來台設立分公司，其中如二十世紀福斯、聯美、華納等都落腳在西門町[13]。尤其一九四九年國府遷台前後，來自大陸的電影逐漸斷源，轉以港片為主，好萊塢電影自此大舉進入台灣，一九五○年代美國片一年進口量動輒三、四百部，占據市場

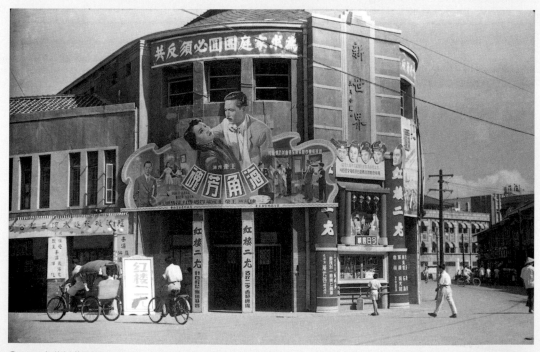

◎ 1954 年的新世界戲院，當時正上映《海角芳魂》與《紅樓二尤》等片，上方還懸掛著「為求家庭團圓必須反共」的標語。
（李火增攝影，夏門攝影企劃研究室提供）

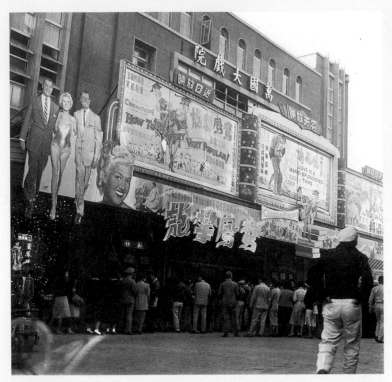

◎ 1955 年的萬國戲院,當時正上映外語片《生死戀》,即將上映《驚鳳攀龍》。(臺北市立文獻館提供)

龍頭位置。**14**

一九五二年,歷史悠久的榮座改建成可容納一千五百人的萬國戲院,《台北西門町電影史 1896-1997》描述,萬國開幕隔年便與美商二十世紀福斯電影公司合作,採購最新的寬銀幕等設備,放映第一部以「新藝綜合體」(CinemaScope)**15**規格拍攝的好萊塢片《聖袍千秋》,因此掀起西門町戲院的改裝競爭,各戲院無不設法搶到熱門洋片的獨家首映。

一九五五年,台北戲院嶄新開幕,樓高三層,擁有近兩千個座位**16**。它也是第一間設址在武昌街的戲院,首度把電影街的人潮,延伸到當時遺留許多日本舊宿舍與茶廠的武昌街。

戰後初期遭禁的日本片,幾年後又恢復進口。彼時,西門町戲院多放映洋片、國片,陳子福的小舅子吳益水回憶,當時台北戲院和大稻埕的第一劇場專映日本片,「生意好得不得了。」吳益水最常去的則是豪華的大世界戲院,在這裡看過《清宮祕史》、《國魂》等大陸歷史「巨片」,但當時他在陳子福的工作室當助手,「因為很忙,都要偷偷找空檔去看電影,有時一部片分三次才能看完。」他描述,當時電影院白天、晚上各兩場,「散場時間,西門町街上總是擠得水泄不通。」

根據《跨世紀台灣電影實錄 1898-2000》**17**的資料,一九五四年八月起,台北市警察局為改善電影街交通秩序,每晚七時至十二時於國際戲院及大世界戲院前實施車輛單向管制,西門町的熱絡可見一斑。

人潮帶來錢潮,卻也造成「黃牛票」**18**亂象。儘管台北市府已將市內電影院依設備畫分甲、乙、丙三級,實施各級固定票價、對號入座、分場清場等辦法,並祭出各種罰則,仍難以根絕黃牛問題。

◎ 第一劇場早期專映日本片。圖為電影廣告單。(臺北市立文獻館提供)

◎ 大稻埕的第一劇場 1935 年落成。圖為 1950 年代的熱鬧景像。（臺北市立文獻館提供）

一九五〇年代：
晉身為台灣電影產業孕育之地

　　台灣電影市場從戰後開啟了長達數十年「國產片」（也稱「國片」）與好萊塢片的競爭，而一九五〇年代中興起直到一九七〇年左右的台語片風潮，世稱「黑電實相」。台語片巔峰時期曾創下一年百餘部產量，親切的台語發音吸引了老少觀眾，包括原本是歌仔戲死忠戲迷的老一輩人，為了爭看搬上大銀幕的歌仔戲，也開始走進電影院。

　　相較於廈語片，台灣開拍的台語片被稱為「正宗」台語片，以一九五六年上映的《薛平貴

電影專門戲院的勃興

　　台語片的風光，無形中也改變了戲院型態，早期的混合戲院隨著時代潮流，漸被專門的電影院取代。根據電影研究者呂訴上《台灣電影戲劇史》資料，台北市專映電影的影院從一九五三年的八間，成長到一九六一年的二十二間；混合戲院則從六間到消失殆盡。

　　學者施如芳在〈歌仔戲電影所產生的社會歷史〉[19]論文中分析，因台語片的放映本就以混合戲院為主，隨著台語片熱映，戲院衡量收入，發現電影的票價較高、放映場次多，比起演出歌仔戲等戲曲獲利更多，因此漸以放映電影為主。而專門的戲曲戲院，也紛紛改建為專門電影院。

　　西門町最明顯的例子便是紅樓。紅樓前身為一九〇八年建成、西門市場的入口建築八角堂，原為日本人愛逛的商場，戰後改名並轉型成劇場，以演出京劇、說書、相聲等聞名。直到一九六三年，紅樓劇場改為紅樓戲院，成了以放映西洋二輪片、古裝國片為主的電影院，因票價便宜，成了附近學生們下課後相約看片的熱門地。

14——葉龍彥，《台北西門町電影史1896-1997》，頁一一八、一九八。葉龍彥，《圖解台灣電影史1895-2017年》，頁一三一，根據呂訴上《台灣電影戲劇史》。

15——一九五三年由二十世紀福斯電影公司推出的寬銀幕電影系統，拍攝時利用變形鏡頭(anamorphiclens)，將影像壓縮記錄在正常規格的三十五毫米底片上，放映時再利用相似鏡頭，將影像還原為比例為2.35:1的寬銀幕畫面。

16——葉龍彥，《台北西門町電影史1896-1997》，頁一二六。葉龍彥，《紅樓尋星夢》，台北：博揚文化，一九九九年，頁六二。

17——黃建業等，《跨世紀台灣電影實錄1898-2000》，台北：國家電影資料館，二〇〇五年，上編，頁二三二。

18——「黃牛」意指先大量購票、演出前再高價賣出，打亂市場價格並從中獲利的非法仲介者。

19——收錄於王君琦主編，《百變千幻不思議：台語片的混血與轉化》，頁一七一三五。

◎ 1968 年的西門町圓環，左側鐘塔是當時顯著地標。（李火增攝影，夏門攝影企劃研究室提供）

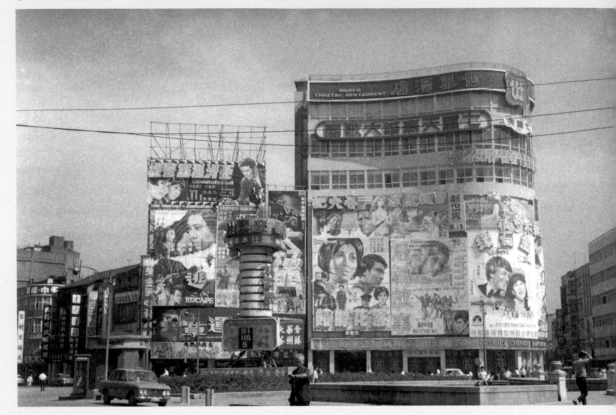

與王寶釧》打頭陣。這部台語發音、麥寮拱樂社歌仔戲團演出的電影，在大稻埕的中央戲院、萬華的大觀戲院首映時造成轟動，葉龍彥在《春花夢露：正宗台語片興衰錄》裡甚至誇張描述，「大觀戲院的窗戶被擠破了。」幾天後，西門町的美都麗戲院加入聯映，現場也人山人海。

　　不過，雖然台語片量大，但在台北主要於萬華的大觀戲院、大稻埕的大光明戲院放映，仍未能撼動洋片在西門町戲院的龍頭地位。然而，廣大的台語片市場仍吸引大批商人捧著錢投入拍片，這些新興的小型電影公司多集中在西門町，此外，試片室、字幕公司也圍繞著戲院、電影公司而成立，西門町成了台灣電影產業的一處孕育地。

一九六〇年代後：迎來早期國語片的黃金年代

　　一九六一年，沿著中華路而興建、綿延一公里多的八連棟建築中華商場開幕，聚集上千戶攤商和店面，商場的人潮更熱絡了鄰近的西門町商圈。一九六五年，戰後從芳乃館改名的美都麗戲院，易手改建為樓高七層的國賓戲院，氣派面貌傲視西門町。一九六四年樂聲戲院在武昌街開幕，接著隔鄰又開張豪華、日新戲院。直到一九七〇年代末，加上西武大樓、獅子林大樓內的中小廳戲院，短短的武昌街二段即聚集了超過十家戲院，甚至還曾有市府經營、專給孩童看的兒童戲院（一九六〇年代開幕，一九七〇年代改建為峨眉停車場），一躍成為西門町「電影街」的代表。

　　雖然一九六六年中華路上的新生戲院大火，為西門町鬧區的一場夢魘，卻未影響觀影人潮；至一九七〇年代，以「藝術電影」為號召的真善美戲院開幕，西門町的戲院面貌更加多元。

　　戲院推陳出新之際，電影市場也迎來巨變。一九六三年，香港邵氏出品的國語黃梅調電影《梁山伯與祝英台》轟動全台，在台語片浪潮中殺出驚人高票房；隔年，中影公司自製的第一部彩色國語片《蚵女》延續聲勢，帶動之後「健康寫實電影」風潮，也宣告國片黃金時代的來臨。

　　在扶植國語片的政策下，國營與民營片廠蓬勃發展，港台合資拍片也成主流，一九七〇年後，國語片產量已遠超過台語片，且票房屢屢告捷，許多原以放映西片為主的一級戲院，紛紛爭映國語片。

　　從香港帶起的武俠片熱潮，在胡金銓導演來台拍攝《龍門客棧》、《俠女》後再創高峰。而包括《煙雨濛濛》、《彩雲飛》等連拍四十多部的瓊瑤電影，則捧紅了林青霞、秦祥林等文藝新星。從李小龍、少林寺題材到成龍的武打功夫旋風，也紅極一時。

　　比熱門電影放映更轟動的，則是當時流行的「隨片登台」宣傳活動，由片商安排劇中演員在電影放映中場，於戲院登台演唱或談話。無論是演出的歌仔戲班，或本來就是當紅歌手的文夏與洪一峰等，都吸引觀眾爭睹明星風采，因此登台場次總是一票難求。

　　《梁山伯與祝英台》熱映時，片中反串梁山伯的凌波從香港抵台宣傳，萬人空巷。西門町的中國戲院（原台灣戲院更名）為台北三家首映戲院之一，吳益水描述那天盛況，直說：「轟動！很轟動！」隨著電影愈益蓬勃，熱門片也從早年一間戲院「獨家」放映，發展出多家戲院聯映的「院線」策略，大戲院多有固定合作的片商、並加入片商的院線，保證生意收入。不過，當時電影的膠卷拷貝數量有限（比如片商一部片只提供三份拷貝，院線卻有四家戲院），因此，西門町街頭常見到有人騎著腳踏車或摩托車送片的「跑片」光景，依據電影開場的時間先後，上一家戲院的前幾卷拷貝放完後，跑片員趕緊騎車載著拷貝膠卷，飛奔到下一家戲院。

　　機車尚未普及的年代，熱鬧的西門町總是停滿腳踏車，戲院一樓多半有「寄車」服務。看電影嗑瓜子則是常態，放映廳的座位後有小桌子擺放零嘴飲料，兼作小賣店；較有規模的如新世界戲院，一、二樓的迴廊皆設置了販賣部，除了賣包裝糖果、豆干、瓜子、魷魚絲、汽水可樂等，還有秤重賣的蜜餞，一旁爆米花機則砰砰作響，選擇多樣。

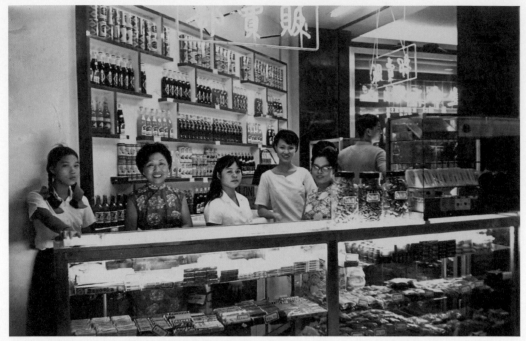

◎新世界戲院內部的販賣部，隱約可窺見商品種類多元豐富。（延吳美花提供）

一九八〇年代後：翻開歷史的新一章

　　根據《台北西門町電影史 1896-1997》，一九九〇年以前，西門町最鼎盛時有三十七間電影院。加上餐廳、歌舞廳、百貨商場與各式商店，滿街霓虹招牌與高高懸掛的大型電影看板，把西門町映照得熱鬧非凡。

　　位於首都台北的西門町，不僅是首輪戲院廝殺之地，也是一部電影成敗的關鍵。吳益水表示，西門町有如全台電影放映的「基地」，「中南部戲院會依據這部片在台北市、亦即主要在西門町的戲院收入，來決定與片商談判的條件。」而海報正是電影上映前的最佳宣傳，廣告效果成功的海報，甚至能帶動觀影人潮，因此票房成功的電影，在中南部戲院上映時的海報和看板，自是複製已亮相的第一版海報，以延續熱度。

　　這百年來，西門町見證了台灣最早的電影起飛、全民上戲院的熱潮，直到一九八〇年代中後期，國片的產量與觀眾銳減，市場雖還有外片撐持，但隨著錄影帶、MTV、第四台有線電視等代之而起，看片的管道多元，全台電影院的生意一路下滑，西門町屬於電影的絢麗，也逐漸黯淡了。

　　一九九〇年代前後，原來沿著中華路、台北到萬華間的火車鐵軌，隨著台北市區鐵路地下化計畫而拆除；接著捷運興建工程起動，大片工地圍籬占據路面，影響商家生意。尤其一九九二年中華商場拆除，帶走大批人潮，開挖的怪手彷彿把西門町原本的熱絡與光采，歸於塵煙。僅存的日治時代戲院建築——大世界戲院與中國戲院（前身為台灣劇場、台灣戲院），分別於一九九七年、二〇〇一年歇業，亦彷彿象徵西門町上個時代的電影風華，就此翻篇。

◎2020年的日新威秀與豪華影城。
（曾國祥攝）

　　然而，該街區卻在此時搖身成為青少年次文化的據點，陳子福筆下「不知戰爭為何物的年輕人」，以塗鴉、刺青、滑板、街舞、cosplay等青春元素，帶領西門町蛻變。

　　雖然電影街一度沉寂，但在世紀之交，捷運西門站完工與板南線通車、西門町徒步區進行改善計畫、誠品等新型態商場進駐等，在在吸引人潮，讓西門町一掃陳舊氣息，再度復甦。

　　此外，國賓戲院與武昌街的日新、豪華等戲院都持續翻新設備（日新後於二〇二〇年九月熄燈）；二〇〇七年絕色影城開幕；加上台北金馬影展數度以西門町戲院為放映場地，甚至在新設立的電影主題公園舉辦戶外放映等，趕影展的年輕人，又將西門町的電影故事延續下去。

　　歷經從青春到老去，如今的西門町，融合了懷舊與新潮，正款款展現獨有的姿態，繼續寫下種種關於電影的篇章。

參考書目

王君琦主編，《百變千幻不思議：台語片的混血與轉化》，台北：聯經、國家電影中心，二〇一七年。
呂訴上，《臺灣電影戲劇史》，台北：銀華，一九九一年。
李清志主編，《台北電影院：城市電影空間深度導遊》，台北：元尊，一九九八年。
陳柔縉，《廣告表示：＿＿＿。老牌子‧時髦貨‧推銷術，從日本時代廣告看見台灣的摩登生活》，台北：麥田，二〇一五年。
黃仁、王唯編，《臺灣電影百年史話》，台北：中華影評人學會，二〇〇四年。
黃建業等，《跨世紀台灣電影實錄1898-2000》，台北：國家電影資料館，二〇〇五年。
葉龍彥，《台北西門町電影史1896-1997》，台北：文建會、國家電影資料館，一九九七年。
葉龍彥，《台灣老戲院》，台北：遠足，二〇〇四年。
葉龍彥，《春花夢露：正宗台語電影興衰錄》，台北：博揚，一九九九年。
葉龍彥，《紅樓尋星夢：西門町的故事》，台北：博揚，一九九九年。
葉龍彥，《圖解台灣電影史1895-2017年》，台中：晨星，二〇一七年。

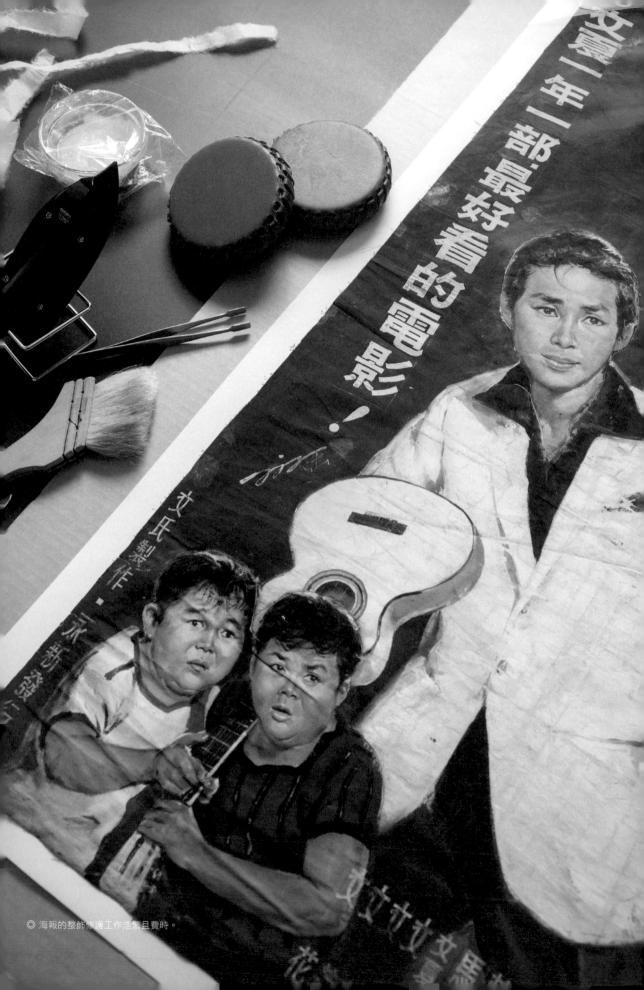

◎ 海報的整飾修護工作浩繁且費時。

陳子福海報的典藏與整飭

採訪撰文／林欣誼

攝影／曾國祥

如果說電影是一場聲光匯聚的極致展演，那麼電影海報，就像是一齣安靜的紙上劇場，也是畫家從無到有、在平面方寸之間完成的視覺饗宴。

自一九五〇年代初開始創作電影海報的繪師陳子福，曾經手繪完成近五千幅海報作品，並因他過人的才華，成為當時電影公司老闆爭相合作的「明星」——即使他不是活躍在大銀幕上的名角，也不是叱吒片廠的導演或製片。

他的一人舞台，就在他位於西門町家中的畫架前。

九〇年代電影海報重新面世

陳子福在今日光芒再現、為大眾所知，可說是歷經了「出土」的過程。而這段電影史的考古挖掘，源自於國家電影資料館[1]一九九〇年開啟的台語片研究。

館內的「台語片小組」成員薛惠玲，回溯當時跟著館長井迎瑞及小組成員四處蒐羅調查台語片的蹤跡，「陳子福」這個名字，最早便是那時透過許多導演、演員口中聽聞到的。

早在一九五〇年代中期，台語片揭開台灣電影史興盛的第一頁時，電影還是黑白的，廣告管道也少，最直接簡便的宣傳，就是張貼在戲院門口和小吃店、約四六版或菊版對開大小的電影海報。當時海報為

手繪後分版套色印刷，陳子福雖非唯一的海報繪師，卻是老影人記憶中名氣最大的，包辦了九成的台語片海報，當時還常有女明星私下請託他，把自己畫美一點。

由於年代久遠等因素，台語片的相關資料很匱乏，研究者往往空有片目，卻無緣得見影片本身。因此，當薛惠玲和同事黃庭輔在一九九一年首度登門拜訪陳子福，見到他夫人吳寶採悉心收藏的台語片海報原稿時，不僅有發現史料寶藏的驚喜，也不禁對這些橫跨四十年餘年的豐富畫作，由衷讚服。

早期為了搶先宣傳時效，片商常帶著故事、甚至還只有片名時就找上陳子福，他全憑想像和畫功，讓根本還沒拍成的電影躍於紙上。作為電影「前置」的一環，他也花很多心力參考明星的樣貌、流行的表演風格與色彩圖像等，掌握最吸睛的元素來揣摩、勾勒影片的生動面貌。

從史料角度來看，電影海報詳載片名、導演、編劇、製作公司、演職員陣容及廣告標語等，提供了當時的電影製作、內容與類型等第一手資訊；海報上名字的排列順序和字體大小，則反映出當時影人的知名度。

海報作為文物，證明了那些電影曾經存在；但除了功能性之外，這些海報也讓我們看見陳子福作為一名繪師的藝術特點，

1——今「國家電影及視聽文化中心」。一九七八年「中華民國電影事業發展基金會附設電影圖書館」成立。一九八九年改名為「國家電影資料館」，二〇一四年改稱「國家電影文化中心」，二〇二〇年改制為「國家電影及視聽文化中心」。由於陳子福電影海報的典藏與整飭歷經數十年，本文中保留各時期的名稱。

包括他對故事極其豐富的想像與描繪能力。

薛惠玲補充，一九九〇年代後，台灣社會吹起「本土化」風潮，語言、美學上都帶有濃濃「台灣味」的台語片，漸受學界重視，而陳子福的海報用色鮮豔、構圖大膽活潑，則被引用為一種代表台灣味的文化符號。不少標榜懷舊的餐廳，甚至高速公路休息站的看板，都高高掛起他的電影海報複製版。

但台語片只占了陳子福繪師生涯的一部分，在國語片興起的一九七〇年代後，陳子福的風格更趨成熟，尤其武俠片作品構圖更大氣、筆觸更洗鍊，生動展現人物的動作與氣韻。陳子福自己尤其鍾愛這個階段的作品，並認為武俠電影海報是他風格大爆發、創作歷程的精髓，將《大地飛鷹》視為他的代表作之一。

反映台灣電影史的全民資產

電影資料館自一九九〇年代起，與陳子福展開長年的合作——初期約整理三百餘件海報畫作，由當時的修復專員陳麗玉精心整飭原稿，進行翻拍與掃描，並以此為基礎，於一九九一年舉辦的「正宗露天台語片影展」中展出多幅陳子福作品。其後，於一九九九年與台北市政府合辦「陳子福手繪電影海報展」，二〇〇〇年出版《陳子福手繪電影海報集》，二〇〇六年提名

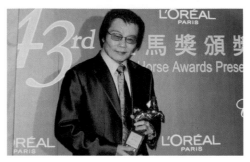

◎ 2006 年陳子福獲頒金馬獎終身成就特別獎。（陳子福提供）

陳子福並獲得第四十三屆金馬獎終身成就特別獎。

同時期，也有不少單位向陳子福邀展、進行訪問，這位隱身幕後的傳奇繪師，逐漸以「電影海報宗師」、「國寶級大師」等封號為大眾所知。

薛惠玲於一九九〇年代經常造訪陳宅，在她回憶中，陳子福較為嚴肅寡言，即使在家也是一襲襯衫、西裝褲，裝扮體面，埋頭忙於海報或其他繪畫工作；夫人則細心照料他的起居，深以他的作品為榮。

「在陳子福身上，我從來沒有『一個時代已經過去了』的感覺。」薛惠玲說。後來除了公事洽談，她更常坐在斜陽照進的客廳裡，聽老人家娓娓細述早年生活記憶。夫婦倆即使年歲大了，仍對曾經幫助、信任過他們的人心懷感恩，重情重義的老派處世原則，讓她印象深刻。

長期參與陳子福海報典藏工作，薛惠玲笑說，很多人常將文物保存歸功於他們「第一線人員」挖掘史料的努力，但她謙虛而

冷靜表示，與其說這過程充滿戲劇化的發現，不如說更像是她的「日常」。「文物是在漫長的歷程中，因著各種的外力和努力，才得以被延續下去，這可以說，是它的命運。」比如陳子福的海報得以被留存下來，「他的家人功不可沒。」

她補充，而典藏單位的職責便是堅守典藏的核心價值、累積專業形象，才能讓民間信任文物在交給典藏單位後，能夠受到妥善照顧。也是在這樣互相了解與信任的基礎下，國家電影中心於二〇一六年重啟陳子福作品的典藏計畫。

時任典藏組組長的鍾國華描述，當時陳夫人已過世，高齡九十一的陳子福雖已退休，但仍未放下畫筆，畫架上總擺著創作中的油畫；他依然每天衣裝端正，抽著雪茄，喜愛看電視上的日本相撲節目。

鍾國華與同事造訪陳子福時，便常陪老先生坐在光線暈黃的廳堂，伴著家中的狗吠，與鳥籠中女兒養的鳥兒的啁啾聲，「我們喝了茶，在雪茄的菸霧裡，不知為什麼，都像是醉了。」在那些恍如時空凝結、氣氛暖好的日子裡，陳子福侃侃而談他的創作，也提到這些作品不僅是他個人所有，而是反映了台灣電影史的全民資產，因此欣然同意由國家電影中心購藏二十二件海報，並捐贈十件海報作品。二〇一八至二〇一九年間，陳子福更豪邁地把一一七二件海報原稿，捐贈給國影中心永久典藏。

這批見證了半世紀台灣電影史、一筆一畫重現聲色光影的珍貴海報，就此從被捲起留存在他家的一角，邁向下個階段文物典藏的專區。它們被細心整飭、編目列史，既凝刻了屬於那個年代的絢爛與風華，也將重新迎接當代的眼光。

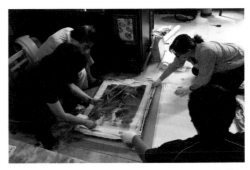

◎ 陳子福與女兒淑孃（左一、二）正協助工作人員辨識海報。（柯伊庭攝）

在庫房與海報共度的日子

「在你們心目中，文物保存的上限應該是幾年？」這是修復專員魏綉芬在面對海報整飭工作時，最想對其他人提出的問題。而她得到的答案，有五十年、一百年、上千萬年，或者，永遠。

「如果大家都認為非得是一段夠長久的時間，才稱得上保存，那麼在面對它時，就應該有相對的態度。」因此對她而言，無論是保存的環境和方式、展出時的溫溼度與燈光，或僅僅是手指的翻閱碰觸，只

要感到些許作品可能受到的傷害，她的心中總是隱隱作疼。「我們對這些微小的細節，都要斤斤計較」，她說。

文物修復是一件安靜自持的工作，工作過程中她內心所有的波濤，包括親見文物的驚喜、對前人創作的讚嘆，與面對歷史的敬畏等等，或許，都已冷靜化為「斤斤計較」四個字。

魏綉芬在中心負責紙質與布類藏品的整飭保存、整理建檔等工作。陳子福的電影海報，是她繼聯邦影業的大批文物後，所經手過最大數量的典藏，二〇一八年這批海報抵達中心後，也是她艱辛任務的開始。

首先是浩繁的檢視、登錄工作——她與同仁須先將海報初步拍照，記錄尺寸、片名、年代、劣化程度等資訊，並依華語、台語、外語片等主題分類；同時委外進行高階數位掃描或拍攝，再就數位圖檔重新編目、建檔入庫，日後再依每一件的情況進行整飭修護。

在著手整飭之前，為免人員調閱時直接碰觸到畫作，她細心為每幅作品裁製一層無酸材質的檔案夾紙作襯底，然後分門別類，將海報平整疊放在溫度攝氏 20℃±2、相對溼度 55%RH±5% 的庫房內。

位於樹林的典藏庫房，平時門窗緊閉，室溫寒涼，這兩年來，陳子福筆下蹙眉舞劍的大俠、半裸含笑的美女、爆炸烈火與沉船海嘯，以及快要從畫面裡衝出的猛虎野獸等，便在這裡與她天天相伴，成為工作的日常。

細細撫平歲月遺留的痕跡

即使整飭工作耗時費神，但魏綉芬仍不減對畫作的欣賞，脫口而出：「天才，真是天才！」她尤其佩服陳子福全靠自學，「他憑直覺去調色，構圖豐富不呆板，尤其武俠片時期之後的作品筆觸更簡鍊，人臉的表情、肌肉紋理和骨骼，都拿捏得恰如其分，這得仰賴天賦。」

陳子福手繪電影海報畫作，現存最早的是一九五〇年代初期的粵語片及廈語片，最晚一幅為一九九四年的封筆作《金色豪門》，雖非上百年的古物，但有許多保存不易的先天條件。魏綉芬解釋，比如他用來作畫的廣告顏料所含的膠材容易老化，較水彩、水墨等更易剝落，加上他當年不用紙張、而用可洗掉重畫的棉布來作畫，又長年以捲放方式收藏，在布面上留下許多摺痕，加劇色料剝落、掉色的情況。

因此，整飭的第一步得先以專用熨斗熨平、再用壓克力板等重物重壓，讓海報平整。接下來的清潔階段，最讓她「崩潰」的是黴害，她比喻發黴對文物來說「就像癌症」，往往難以根除，因黴菌多已侵蝕畫作纖維，只能用毛刷和吸塵器去除孢子，

嚴重處再噴灑少許酒精，後續則靠庫房之對溫溼度的控制，抑制黴菌生長。

陳子福的海報當年送進印刷廠時，大部分曾被大卸八塊，由多位師傅同時分色製版，日後，他的夫人吳寶採為了收存，重新拼組黏貼在報紙或日曆紙上，有時就連過期的奶粉兌換券與課本都派上用場。海報幸而保存了原貌，但黏貼所使用的膠帶、含化學成分的白膠、糨糊等劣質黏著劑，造成的沾黏相當棘手，清除工作曠日費時。

比如有一幅裱褙過的海報，用化學噴膠黏在木板上，若用力卸除，顏料會剝落紛飛；等噴膠老化後雖較好拆，但需等待一、二十年，且膠裡的成分會持續滲透到顏料內。最後，魏綉芬想出了折衷辦法──「挖裱」，以無酸紙板製作紙框固定海報，表面再覆上無酸聚酯片，保存現狀。

庫房中還有些海報邊角殘缺、拼接不全，若能找到餘下的殘片，便靠魏綉芬巧手，如拼拼圖般還原全貌。拼貼的工序相當繁複，她得先像巫婆般以無筋小麥澱粉親自熬煮調製一鍋糨糊，再以細膩的手法，從背面將破碎畫面黏合。

至於海報上的褪色、掉色等現象，則維持原樣而不補筆，她解釋：「因為就保存倫理而言，修補的顏料、色彩，都不是畫家當年下筆的原貌。」為免作品真實性會受到質疑，目前中心的做法是選擇保有作品的原始性，而非百分百恢復原貌。」因此嚴格說來，目前她僅「整飭」而未「修復」，除非有嚴重掉色、泛黃或髒污，為求畫面完整，才在數位圖檔上斟酌補彩、補筆、補缺。

然而不同作品有各自考量與需求，關於古物的修復整飭，也有一派主張「修舊不一定如舊」，認為可在不改掉原件整體狀態下，容許修補痕跡。她舉國立臺灣博物館所藏的清代《鄭成功畫像》為例，這幅作品歷經幾代裱畫師傅的補色，造成畫面紋路不一致，在二〇一〇年的修復展中，館方便呈現了重新補色的成果。

抵禦消逝的挑戰與期望

外界對修復人員總帶著穿越時光、與世隔絕般的想像；現實中，穿著工作圍裙的魏綉芬動作輕巧俐落，語氣清晰沉著，確實符合這形象。然而，與文物廝磨的時光並不總是浪漫悠緩，她務實地說：「其實『修復』是最後、非得必要才做的手段，典藏工作的當務之急，是把成千上萬箱的文件、文物登錄建檔，以利後續利用。」

她坦言，文物年份有別，像故宮那般等級的修復工作畢竟不多，但台灣氣候高溫高溼，在有限的經費人力下，更重要的是典藏環境的建置與管理，如溫溼度、光照控制與蟲害抑制等。此外，文資保存觀念

也需要更加普及，「許多執行者常忽略必要的保護程序，對藏品或修復專業的尊重不夠。」

鍾國華則理性表示，身為收藏物件的照護與管理員，他們的職責便是「採取符合文物保存的科學知識、技術、設備、材料與專業人力，去執行每一個保存與維護工作。」

薛惠玲也認為：「每一件文物都有其命運，能否流傳後世，有各種因素交織而成。」就「保存的變數」，她舉印度喇嘛保存古樂譜的故事為例，據說有位轉世喇嘛在逃難時，總是把記了很多手寫符號的珍貴古樂譜層層包裹收藏、隨身背著躲藏各處。直到有次他背著竹簍跑了很遠，後來取下竹簍，一看才發現，竹簍是空的，裡面什麼都沒有，因為他忘了把樂譜裝進去了。

從此之後，喇嘛便改變作法，將古樂譜廣印十數份分送他人，協助流傳。這故事讓她對現實條件的限制較為釋懷，「我們可以就現階段的技術、人力、經費等，盡力做到目前最好的保存措施，若未來又有更新的保存修復技術，屆時便能再延續文物的保存期限。」

而為了精進典藏與修復技術，三人都在工作中勤奮自學。文科畢業的鍾國華本無相關背景，為了修習膠卷保存相關技術，曾報考「乙級毒性化學物質專業技術管理人員」證照，受訓上課時比其他有理科背景的學員更賣力，終順利取得證照。

喜愛藝術的魏綉芬大學時修習國畫，就讀南華大學美學與藝術管理研究所時，首度接觸文物修護的基礎課程，畢業後曾參與嘉義《工藝誌》的編撰，之後在工作中進修，上過文資中心、文化部、台灣藝術教育館、台藝大等單位開辦的修復相關課程。

多年來，她結合課堂所學與工作經驗，熟悉各類文物的特性並精進技藝。比如針對陳子福海報的整飭保存，她除了上覆一層無酸聚酯片、下墊一層無酸瓦楞紙板，另外還心細地在海報下多加一張輕薄的無酸襯紙，「用這層紙吸收溼氣，讓物件本身能呼吸、透氣性更好，避免發黴，就是在經驗中累積的。」

她認為修復人員不限於所學背景，只要必備對文物保存的使命感，與「手巧心細」的特質，她並提點新進人員：「師父領進門，修行在個人。」但她的帶領卻不是「佛系」修行，而是要求精準確實，例如檔案登錄時，是一「本」、一「張」或一「冊」等，都必須精確記載。

畢竟，這種種耐煩的工序作業，皆是為了讓文物與史料，在時間的長流中免於消逝，並能為人所用。而經由自己的手，讓整飭的文物重見天日，讓有需要的人能親眼得見，她堅定地說：「這就是我的初衷，與最大的快樂。」

陳子福海報整飭工序

● **檢查**

(1) 量測尺寸：以尺量測實體海報尺寸大小。

(2) 檢視文物：檢查海報是否有遺缺、破損，與顏料剝落、黴害、鏽化、沾黏等情形。

● **整平**

(3) 物理性重壓：以壓克力板或文鎮等重物壓平。有些摺痕較深，必須分階段慢慢攤平。

(4) 熨平：摺痕較深的物件，則以溫控熨斗低溫（約攝氏八十五到一百度）整平畫布後再施予重壓。

◎ 丈量海報實際尺寸。　　　　◎ 以壓克力等重壓。　　　　◎ 以溫控熨斗整平。

● **清潔**

(5) 初步清潔：用毛刷拭除表面灰塵、剝落的顏料粉屑等。

(6) 處理黴害、鏽化與膠漬痕等：以專用吸塵器清除黴菌，拔除不當裱褙留下的鐵釘。未能除淨的部分，再以酒精輕微噴灑去除。（由於廣告顏料可水洗，整飭過程除了不用任何化學藥劑，也要避免水分，因此使用九十五度的酒精殺菌、清潔。）

◎ 用毛刷拭淨。　　　　　　　◎ 以專用吸塵器清除黴菌。

（7）清除沾黏物品：用手術刀刮除殘膠，或以竹棒等工具揭除沾黏物品。化學性噴膠或膠帶則以專用熱風機輔助慢慢卸除。

◎ 以手術刀或竹棒去除沾黏物。

● 修補

（8）破損拼貼：視需要製作修復紙，撕成適當長條狀，再塗抹自製糨糊，藉以拼貼修補畫作破裂的部分。

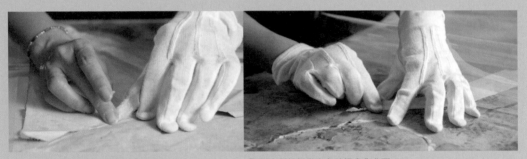

◎ 使用修復專用褚皮紙並撕成所需長條狀。　　　◎ 以自製糨糊黏合在破損畫作背面。

● 設計裁製無酸保護包裝

（9）裁切無酸襯紙、紙板：以無酸檔案夾紙做海報襯底、較厚的瓦楞紙板做底部支撐。此無酸紙含些微碳酸鈣緩衝物質，PH 值呈微鹼性，以中和顏料中所含的酸性化學物質。

（10）裁切無酸聚酯片：以無酸的透明聚酯片加上護角，覆蓋固定海報，避免碰觸傷害或塵埃附著。

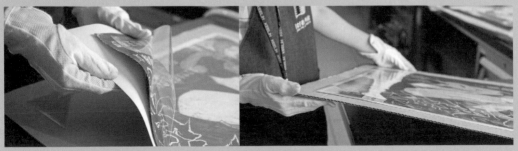

◎ 海報襯上無酸檔案夾紙。　　　◎ 以透明聚酯片覆蓋保護。

● 建檔

登錄藏品號、基本資料、詮釋資料、儲位號、相關資料說明、劣化等級、劣化說明等。

（以上工序均須視藏品實際狀況，予以判斷、調整。）

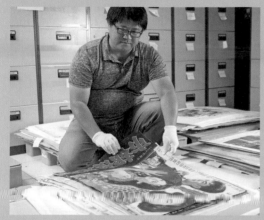

◎ 海報數量眾多，檢視、登錄作業甚為浩繁。

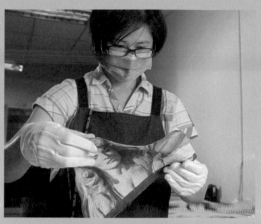

◎ 被裁剪成數塊的海報需一一拼組回原貌。

◎ 海報上的陳子福簽名。

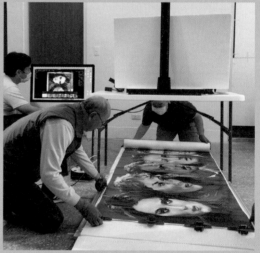

◎進行高階數位掃描或拍攝。（張雅茹攝）

附記：

1. 國家電影及視聽文化中心自一九九〇年代開始陸續典藏陳子福的電影海報作品，本文係由當年最早接觸陳子福、參與海報典藏過程的鍾國華專員（年資二十六年）、薛惠玲專員（年資二十九年），以及目前負責海報整飭工作的魏綉芬修復專員（年資六年）的訪談為基礎，綜合呈現出典藏、保存與修復的立場與觀點。

2. 陳子福海報典藏協力人員：柯伊庭、葉聰利、薛惠玲、鍾國華、魏綉芬、魏蓓蕾、郭中琦、涂恩雅、陳麗玉、陳雅雯。

陳子福其人其作與台灣電影大事記

整理／張雅茹

◎ 淡水戲館。（臺北市立文獻館提供）

年代	台灣電影發展與重要時局記事	陳子福生涯與創作記事
1895	12 月 28 日，法國盧米埃兄弟改良愛迪生的活動電影放映機，發明電影。	
1897	12 月，台灣第一座劇場浪花座與台北座、幸亭陸續開幕。	
1899	9 月 5 日，福士公司在艋舺放映西洋電燈影戲。 9 月 8 日，西門町十字館劇場放映美國活動寫真《美西戰爭》。	
1900	6 月，法國幻畫協會大島豬市與松浦章三在台北淡水館放映盧米埃兄弟的 《火車進站》等紀錄片。松浦章三身兼日文解說，是台灣最早辯士。	
1902	10 月，日式歐化劇場榮座落成。	
1906	1 月 1 日，台北座首次放映電影，每日兩場，是台灣最早日場電影。	
1907	1 月，浪花座改建為朝日座。 2-4 月，高松豐次郎受總督府委託拍攝紀錄片《台灣實況紹介》。	
1908	高松豐次郎在朝日座放映由法國進口的人工著色影片，場場客滿。	
1909	高松豐次郎在基隆、新竹、台中、嘉義、台南、高雄與屏東興建的戲院陸 續完工。5 月設立「台灣正劇訓練所」。	
1910	12 月 30 日，朝日座改裝落成。芳乃亭開幕。淡水戲館於大稻埕建造完成。	
1911	7 月，高松豐次郎與國芳在芳乃亭旁興建新館，是台灣首家常設電影院。 專映日本片，觀眾多為日人及仕紳。	
1914	新高館元旦開始營業，為常設電影院。 爆發第一次世界大戰。 台灣總督府成立活動寫真部，以宣揚日本文化。	
1916	6 月，新高館內部整修，改名世界館。	
1920	12 月 29 日，新世界館開幕，是當時台灣最大電影院。	
1922	3 月，第三世界館落成，台灣人為主要觀眾。 作曲家王雲峰從東京深造後返台，成為第一位台籍辯士。	
1923	5 月 6 日，永樂座開幕，是當時台灣最先進劇院。	
1924	台灣總督府公布「電影審查規則」。	
1925	劉喜陽創立「台灣映畫研究會」並自導自演《誰之過》，是第一部台灣人 製作的劇情片，在永樂座首映。 台灣文化協會蔡培火成立「美台團」，為日治時期台灣最重要電影放映團。	
1926	5 月，張秀光到上海明星公司學編導，三年後攜《孤兒救祖記》等 片返台，組新人映畫俱樂部，首創台灣人巡迴全台放映電影。	出生於台北新富町（今康定路），鄰近西門町。
1928	上海出品電影《火燒紅蓮寺》上映，紅極一時，三年內拍攝 18 集，帶動 武俠風潮，亦在台灣巡迴放映。	
1929	《日本映畫總覽》記載，此年台灣有 10 家日人經營的電影院，12 家台人 經營的混合館（戲劇、電影輪檔演出）。 張雲鶴等合組百達影片公司，出品以原住民為主角的武俠愛情片《血痕》（又 名《蠻界英雄》），於永樂座首映三天，被譽為台灣首部賣座強片。	

◎老松公學校（臺北市立文獻館提供）

◎麥寮拱樂社沿街宣傳。（國家電影及視聽文化中心提供）

◎《支那之夜》電影本事。（臺北市立文獻館提供）

◎1946年1月4日《民報》報導陳子福所搭乘的夏月號返台新聞。

1931	台北映畫聯盟成立。	
1932		7歲。就讀老松公學校（今老松國小）。
1934	陳澄三於雲林拱範宮成立麥寮拱樂社，為歌仔戲團。	9歲。小學三年級，擔任該年級副級長，常代表班上參加作文和演講比賽。
1935	大稻埕茶葉鉅子陳天來興建的第一劇場開幕，是當時台人所建最好劇院。12月31日，大世界館開幕，是當時台灣最具規模歐式劇場。	10歲。參觀始政四十週年紀念台灣博覽會。
1936	12月26日，日本建築師井手薰設計的台北公會堂（今中山堂）竣工落成。	
1937	爆發七七盧溝橋事變。台灣第一部有聲片《嗚呼芝山岩》面世，為台灣總督府政令宣導影片。9月24日，因七七事變台灣總督府禁止進口洋片及中國片。11月7日，第二世界館改建為世界新聞劇場，成為台灣首座專映新聞片的電影院。	12歲。小學六年級，海報畫作獲台灣總督府文教局學務課獎勵，獎品是一套水彩畫具。
1938		13歲。小學畢業，在「要三豐堂」藥房工作，準備報考成淵中學。常到對面新世界館看日本時代劇。
1939	1月，台灣映畫株式會社成立，製作、發行、放映電影，並經營劇場。爆發第二次世界大戰。	
1940	國際館成為日本東映直營館。李香蘭主演的《支那之夜》、《白蘭之歌》風靡全台。	15歲。考上成淵中學預科（相當於國中）夜間部。白天在艋舺的台灣製靴工業株式會社當雇員。在國際館看了人生第一部電影《支那之夜》。經常駐足田中看板店，觀看師傅作畫。
1942	由日本松竹公司及台灣總督府、滿州映畫協會共同製作的《莎韻之鐘》來台拍攝。	
1943	實施六年義務教育。	18歲。升上成淵中學本科（相當於高中）。經常在朋友家翻看《キネマ旬報》（電影旬報）等文藝書籍。
1944	美軍自十月起經常轟炸台灣全島。	19歲。受台灣總督府徵召志願加入海軍，到高雄受訓七個月後，在基隆搭乘護國丸號，前往日本千葉受訓。發生護國丸號船難事件。獲救，輾轉抵達長崎佐世保軍港。赴千葉館山砲術學校受訓六個月。
1945	8月6日、9日，美軍在日本廣島市和長崎市投下原子彈。8月15日，日本宣布投降。10月5日，首批來自重慶的接收人員抵台，電影接收人員白克隨同，第一部拍攝的影片是10月25日日本受降典禮，又稱「台灣新聞第一號」。全台19間日人經營的戲院，均由國民政府接管。12月30日，長官公署公布「台灣省電影審查辦法」，自1946年元旦起實施。	20歲。回到長崎佐世保，被分發到海軍陸戰隊「國武大隊」擔任大隊副。美軍在長崎投下原子彈時，陳子福亦在長崎。終戰隔天，在長崎拍下海軍軍裝照。在長崎志佐街上偶遇少婦森田ふみ，受邀至其家中暫住，12天後離開，前往針尾海兵團。從鹿兒島加治木港搭乘驅逐艦夏月號返台。

◎《一江春水向東流》電影本事。
（臺北市立文獻館提供）

◎《魂斷藍橋》電影本事。（臺北市立文獻館提供）

◎ 陳子福設計高志會通訊錄封面。（曾國祥攝影）

1946	8月5日，美國喜劇演員勞萊、哈台主演的《大砲》在台首映。	21歲。夏月號在基隆港靠岸。 區公所邀請加入中華民國海軍，並給予中尉軍職。 受訓兩週後沒有再繼續。 在白日畫房工作一個月。之後輾轉進入上海人設立的和豐公司上班，負責出口嘉義阿里山檜木到上海。
1947	爆發二二八事件。 台北市電影戲劇商業同業公會成立。 3月16日，恢復二二八事件後因台北實施宵禁而取消的晚場電影。 實施憲法。	22歲。二二八事件時，母親將陳子福的日本聯絡資料燒毀。 和豐公司關閉。經和豐老闆馮培芝介紹，進入上海國泰影業台灣辦事處工作。主動幫忙修補電影海報。 完成人生第一張電影海報《血濺櫻花》，為何非光執導的抗日電影。 陪同國泰公司《阿里山風雲》劇組外景隊遠征阿里山勘景。大同電影老闆柯副引進上海、廣東影片，委託陳子福繪製約40多部海報。 與吳寶採結婚。以繪製海報為專職。
1948	上海、香港的電影公司紛紛來台設立據點。 公布實施「動員戡亂時期臨時條款」。 6月10日，根據大世界戲院統計，此年國片觀影人數超過西片。	23歲。長子淳梗出生。
1949	2月15日，電影界人士呼籲政府重視國產電影事業，以補貼、保障戲院上映等方式保護優良國片。 4月10日，台北市十大賣座片依序如下：《一江春水向東流》、《出水芙蓉》、《一千零一夜》、《天字第一號》、《野風》、《錦繡天堂》、《胭脂奴》、《魂斷藍橋》、《西廂記》、《假鳳虛凰》等。 實施戒嚴。 6月10日，發行新台幣，台北首輪西片2元3角（原舊台幣4萬元），外縣市平均1元5角。	
1950	1月1日，台北市各影劇院一律分場清場，對號入座。 1950年代，美國片一年進口量約三、四百部，獨占市場龍頭。	25歲。次子淳橦出生。 繪製《雨夜歌聲》。
1951	10月20日，「國產影片輔導委員會」成立。	26歲。三子淳棋出生。 繪製《羅生門》。
1952	1月26日，萬國戲院於榮座原址重建開幕。 美國開始對台提供軍事、經濟援助。	27歲。1952陳子福邀集護國丸號事件的台日倖存者，於北投舉行第一屆高志慶生會，此後成為每年例行活動，維持了長久交誼。 繪製《太陽浴血記》。
1953		28歲。長女淑娉出生。
1954	農教公司與台灣電影文化公司合併，成立中央電影公司。	
1955	1月22日，「電影檢查法」公布。 6月23日，邵羅輝執導的《六才子西廂記》在大觀戲院上映，為第一部歌仔戲電影。 6月26日，「電影檢查法施行細則」公布，電影院不能再雇請辯士說片。	30歲。次女淑婷出生。 繪製《漁歌》。

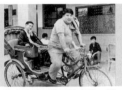

◎《王哥柳哥遊台灣》劇照。（國
家電影及視聽文化中心典藏）

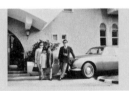

◎陳子福（右起）與女兒淑孋、淑蕙、陳子福
大姐參觀香港邵氏公司。（陳子福提供）

1956	1 月 4 日，第一部由台灣本土攝製的 35 毫米台語片《薛平貴與王寶釧》上映，標榜「正宗台語」發音，被視為「正宗台語片」熱潮的開端。 白克執導、台灣電影攝影場出品的《炎黃子孫》上映，為第一部由國營片場產製的台語電影。 5 月 12 日，台灣省政府警務處接管片影查驗工作。 年產台語電影 21 部，是 1950 年代以來台灣自製影片總數的數倍。 6 月 26 日，「電影片檢查標準規則」公布。 台語片進入黃金時代，此年 62 部作品開拍。	31 歲。三女淑孋出生。 繪製《恐怖的報酬》、《斷腸飄香不了情》、《黑妞》、《亂世妖姬》、《酒色財氣》、《薛平貴與王寶釧》、《運河殉情記》。
1957	莊國鈞執導的《基隆七號房慘案》映期達八第 32 天，創下台語片映期最長紀錄。 7 月，國內民營製片公司掀起搭建廠棚熱潮。 10 月 10 日，《電影學報》創刊。 11 月 1 日，《徵信新聞報》（今《中國時報》）舉辦第一屆台語片影展，頒發金馬獎、銀星獎等。 粗製濫造的台語片大量產出，票房衰落，進入低潮期。 片商盛行以明星隨片登台招徠觀眾。 台語戲曲片走下坡，偵探恐怖、乞丐藝旦等主題風行。	32 歲。 繪製《誰的罪惡》。
1958	4 月，第一部布袋戲電影《西遊記》（原名《豬八戒招親》）上映。 5 月，台北市政府研擬辦法，獎勵具社教意義的台語片。 10 月，台語片先後推出彩色片、寬銀幕、新藝綜合體電影，如陳澄三執導的全彩色台語片《金壺玉鯉》、吳文超執導的寬螢幕電影《慈母淚》等。 台語片明星紛赴香港拍片。	33 歲。么女淑蕙出生。 邵氏透過郭南宏導演延請到香港工作，陳子福婉拒。
1959	2 月 7 日，《王哥柳哥遊台灣》上映，模仿好萊塢喜劇默片《勞萊與哈台》，並介紹台灣各地風景，開創電影新類型。	34 歲。 繪製《女性第一號》、《江山美人》、《借夫一年後》。
1960	中影聘請李行拍攝《蚵女》與《養鴨人家》、白景瑞拍攝《家在台北》，均叫好叫座。 10 月，中國電影製片廠製作第一部伊士曼彩色的國歌電影片頭，開始在全省首輪電影院放映。	35 歲。 繪製《玉堂春》、《凸哥與凹哥》、《虎姑婆》。
1961	7 月，新聞局電檢處長屠義方宣布，今後國產影片中之接吻鏡頭將不予以剪除，但僅限於正常戀愛過程之情節。 9 月 7 日，台語童話故事電影《大俠梅花鹿》在中國電影製片廠開鏡。 11 月 12 日，台北市社教館兒童戲院開幕。	36 歲。 繪製《孤女的願望》、《林秀姑殉情打狗山》、《乞食與千金》、《大俠梅花鹿》。
1962	新聞局舉辦第一屆金馬獎，獎勵優良國片和優秀電影工作者。 6 月 19 日，台北市同時上映兩部《釋迦傳》，一由日本大映公司斥資製作，一由台灣金獅公司以新台幣 70 萬製作。 台灣電視公司開播，進入電視時代。 年產台語電影 120 部，國語片 7 部。	37 歲。 繪製《難忘的人》、《紅顏痴愛》、《十二星相完結篇》、《憨查某哭倒烏龜洞》、《釋迦傳–誕生篇》、《釋迦傳–說法篇》、《送君情淚》、《白賊七》、《白賊七續集》、《孫悟空遊台灣》、《挖眼睛報恩情》、《媽媽為著妳》、《武當小劍客》、《舊情綿綿》、《女王蜂》。

1963	1月5日，第一部伊士曼彩色古裝台語片《劉秀復國》上映。 5月28日，香港邵氏的《梁山伯與祝英台》打破有史以來台北市中西影片賣座紀錄，總收入912萬元。 李行執導第一部「健康寫實」國語片《街頭巷尾》。	38歲。 繪製《玉女怨》、《基隆七號房續集》、《凌波姑娘》、《薛平貴與王寶釧》、《王寶釧》、《三伯英台》、《劉秀復國》、《楊萬寶》、《地獄十八劍》、《台北流浪記：王哥柳哥過五關》、《驚某大丈夫》、《再見夜都市》、《尋母三千里》、《世間人》、《高雄發的尾班車》、《九女一男》、《吻一下》、《怪紳士》、《台北之星》、《街頭巷尾》。
1964	2月11日，李行執導、中影第一部彩色寬銀幕新片《蚵女》在大世界戲院首映。 高仁河執導的《台北十四號水門》被指影射已故望族鄭肇基與謝介石之間恩怨，遭控妨害名譽。 11月24日，台灣第一部泰山主題影片《泰山寶藏》開拍。	39歲。與小舅子等合開三久印刷廠，自己印製海報。 繪製《霹靂金較剪完結篇》、《西廂記-紅娘》、《李亞仙》、《五娘思君》、《千里獨行俠》、《88號情報員》、《誰是犯罪者》、《可憐戀花再會吧》、《子》、《媽媽十一歲》、《落大雨彼日》、《無情的都市》、《寶島鐘聲》、《西門町男兒》、《歡喜船入港》、《離別月台票》、《桃花泣血記》、《少女的祈禱》、《有話無地講》、《乞丐王子》、《悲情城市》、《台北十四號水門》、《台北發的早車》、《河邊春夢》、《草螟弄雞公》、《一斤十六兩》、《牛伯伯》、《蚵女》、《香港之星》、《阿文哥》、《八貓傳》、《金色夜叉》、《天字第一號》、《天字第一號續集》。
1965	7月，中影決議將西門町新世界戲院改建為新世界商業大樓。 12月，五大影業公司宣布將大量拍攝國語片。 中央電影公司、台灣省電影製片廠、國聯影業公司、明華影業公司計畫興建攝影棚，拓展製片。	40歲。台語片最鼎盛時一年近兩百部產量，陳子福包辦了大部分的海報。 繪製《反間諜》、《我們六個》、《新婚大血案》、《香蕉姑娘》、《吹牛大王》、《孝女的願望》、《靈肉之道》、《天涯不了情》、《霧社風雲》、《黃昏故鄉》、《難忘街路燈》、《哀愁的火車站》、《哀愁風雨橋》、《自君別後》、《情天玉女恨》、《文夏旋風兒》、《煙雨濛濛》、《藝妲嫁乞丐》、《夜光雙飛俠》、《俥傌炮》、《天字第一號第3集：金雞心》、《艷賊黑蜘蛛》、《艷賊蜘蛛子》、《特務女間諜王》、《望君回頭》、《可憐天下父母心》、《新博多夜船》、《香港第一號碼頭》、《夜行客》、《上海間諜戰》、《小浪子》、《群犬復仇》、《心茫茫》、《紅手巾》、《求妳原諒》、《請問芳名》、《泰山寶藏》、《相思河畔》、《海誓山盟》、《悲戀公路》、《懷念的播音員》、《黃昏城》、《難忘的車站》、《地獄新娘》、《寶島櫻花戀》、《後街人生》、《黃昏七點半》。

1966	中國發動文化大革命，國民黨政府發起中華文化復興運動。 聯合國教科文組織公布，台灣台語片在全球十大電影劇情生產國中排行第三，產量為 257 部，僅次於印度與日本。 電影製片人呼籲政府給予進口彩色底片優惠，協助台語片進入彩色時代。 10 月，美國電影藝術學院邀請台灣參加第 37 屆奧斯卡金像獎。	41 歲。 繪製《天馬霜衣》、《梅花女鏢客》、《流浪客》、《虎咬虎》、《黑美人》、《海女黑珍珠》、《怪面夫人》、《惜別信號燈》、《風流的胡老爺》、《黑貓娶黑狗》、《王哥柳哥○○七》、《開張大吉》、《多子餓死爸》、《阿狗兄與藝妲》、《女人島間諜戰》、《女槍王》、《艷諜三盲女》、《艷諜三盲女第 2 集：盲女地下司令》、《艷諜三盲女第 3 集：盲女集中營》、《艷諜三盲女完結篇：盲女大逃亡》、《金蝴蝶》、《女性的復仇》、《冰點》、《丈夫的祕密》。
1967	香港導演胡金銓編導武俠片《龍門客棧》，締造票房紀錄。武俠片取代愛情文藝片，成為電影公司競相拍攝的題材。 3 月 9 日，台灣省電影製片協會組成台語片小組，召開「挽救台語影業危機會議」。	42 歲。 繪製《戈門四虎》、《雷雨之夜》、《遙遠的路》、《三八新娘憨子婿》、《惡中善》、《斷腸無情劍》。
1968	實施 9 年國民義務教育。 12 月，台北市警察局城中分局邀請戲院負責人座談，決議今後電影院內禁菸。 台灣電影全年出品量居亞洲第二，僅次於日本。	43 歲。 繪製《野丫頭》、《羅門四虎》、《杜財種花》、《獨腳龍》。
1969	國語片產量首度超越台語片。 彩色電視機開始生產。觀眾透過電視看見阿姆斯壯登陸月球以及紅葉少棒比賽轉播。	44 歲。 繪製《響尾追魂鞭》。
1970		45 歲。因為海報上使用剪貼自報刊圖像，上面有「毛主席萬歲」字樣，被警方約談。 繪製《俠女》、《盲俠女》。
1971	台灣退出聯合國。	46 歲。 繪製《十萬金山》、《五鬼奪魂》。
1972	台灣與日本斷交。 因台日斷交，激起民間愛國意識，引發「保衛釣魚台」等運動，亦帶動愛國電影風潮。	47 歲。 繪製《江湖女兒》、《硬漢鐵拳》。
1973	瓊瑤出道作《窗外》改編為電影，開啟 30 多年的瓊瑤影視王國榮景。 教育部公布「國語推行辦法」，禁止在學校內講台語等方言。 功夫片行銷世界，揚名海外。 因退出聯合國、台日斷交等事件，掀起愛國片熱潮。 國產片（在台製作、編、導、演之電影）年產 300 部，產量居世界第三位，	48 歲。 繪製《慾海含羞花》、《大小兩條龍》、《怪客》。

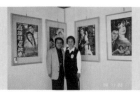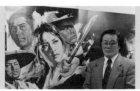

◎陳子福1996年投稿《海交月刊》剪報。
（陳子福提供）

◎陳子福（左）與文夏攝於1998年
手繪海報展。（陳子福提供）

◎陳子福攝於1999年手繪海報展。
（陳子福提供）

1974	首部政宣電影《英烈千秋》上映，柯俊雄飾演二戰名將張自忠，紅極一時。	
1975	真善美劇院、快樂戲院、樂樂戲院於西門町開幕。 總統蔣中正去世，由副總統嚴家淦繼任。	
1976	6月28日，美國《時代》雜誌介紹台灣電影工業。 1976-1978年間，年度賣座冠軍皆愛國片，如《八百壯士》、《筧橋英烈傳》、《梅花》等。	
1977	瓊瑤電影《我是一片雲》上映，是「二秦二林」（秦漢、秦祥林、林鳳嬌、林青霞）系列的代表作，亦是「三廳電影」經典作品。	52歲。 繪製《魔鬼神偷》、《對決》。
1978	蔣經國繼任總統。 中山高速公路全面通車。 新聞局與民間單位共同設立金穗獎，以電影輔導金支持藝術電影。 新聞局與民間集資成立「中華民國電影事業發展基金會附設電影圖書館」。 新派功夫喜劇崛起，成龍成為超級巨星，《蛇形刁手》、《醉拳》大賣座。	53歲。 繪製《五花箭神》、《龍形刁手》。
1979	美國與台灣正式斷交。 爆發美麗島事件。 新聞局通知製片協會禁止開拍以美麗島事件為題材之影片。	54歲。 繪製《紅葉手札》。
1980	電影圖書館首任館長徐立功創辦「金馬獎國際觀摩影展」。 武俠片進入全盛時期，年產武俠片128部。 武昌街國王戲院、皇后戲院、碧麗宮戲院、統帥戲院開幕。	55歲。 繪製《風流人物》。
1981	最後一部台語片《陳三五娘》上映，為由楊麗花主演的歌仔戲電影。	56歲。 繪製《少林寺傳奇》。
1982	2月，新聞局舉辦「學苑影展」，以解除大專學生排斥國片的心理。 楊德昌、柯一正、張毅、陶德辰共同執導《光陰的故事》，標誌「台灣新電影」時代的開始。 中國戲院開始放映午夜場，為全台首創。 12月，新聞局公布電影分級要點，「普遍級」一般觀眾皆可觀賞、「限制級」少年與兒童不宜。	57歲。 繪製《水月十三刀》、《魔鬼奇兵》、《雪山飛狐》。
1983	1月8日，《電影欣賞》雙月刊創刊。 「電影檢查法」廢止，「電影法」公布。 瓊瑤電影、校園青春片相繼衰退，隨香港賣座片腳步，拍攝諸多黑社會與殭屍電影。 此年《小畢的故事》、《搭錯車》、《兒子的大玩偶》、《看海的日子》、《海灘的一天》、《風櫃來的人》等片，為「台灣新電影」開創之作。 全台戲院共736家，達有史以來高峰。	58歲。 繪製《王哥柳哥》。
1984		59歲。 繪製《男人真命苦》。
1986	外片進口配額取消，好萊塢電影挾帶強勢資本進軍大小戲院。 侯孝賢執導《戀戀風塵》，片中以戶外放映《養鴨人家》一幕向二十多年前健康寫實主義致敬。 民主進步黨成立。	61歲。 繪製《時空英豪》、《魔域歸來》。

1987	1 月 24 日，《中國時報》刊出新電影創作者、影評人及文化界人士共同連署的「台灣新電影宣言」，引起各界迴響。 台灣解除戒嚴。	62 歲。 繪製《魔界轉生》。
1988	1 月 1 日，電影限、輔、普三級制開始實施。 蔣經國逝世，電影院停業 3 天以為悼念。李登輝繼任總統。	
1989	中國發生天安門事件。 新聞局推出「國片輔導金制度」，鼓勵電影創作。第一部輔導金影片是楊立國執導的《魯冰花》。 電影長期不景氣，已有 199 家戲院倒閉。多家大型戲院改為多廳式。 黃明川執導《西部來的人》，並提出「獨立製片宣言」。 電影圖書館更名為「中華民國電影事業發展基金會附設電影資料館」，館長井迎瑞啟動台語片蒐集與保存工作。	
1990	野百合學運展開。 7 月，「台北金馬影展執行委員會」成立。	
1991	動員戡亂時期終止。 5 月 16 日，「國家電影資料館設置條例草案」移轉立法院審議。電影資料館轉型為「財團法人國家電影資料館」。 6 月 29 日，《違警罰法》廢止。此前，電影放映前觀眾必須起立唱國歌，否則處以二十銀圓（新台幣六十元）以下罰鍰或申誡。	66 歲。國家電影資料館薛惠玲、黃庭輔等首度拜訪陳子福，見到台語片海報原稿，並展開長期合作。 「正宗露天台語片影展」在大稻埕、霞海城隍廟等地巡迴放映，並於台北市長官邸舉辦「陳子福手繪電影海報展」。
1994	1 月，美國 HBO 電影頻道加入台灣有線電視市場，即日起開播。	69 歲。繪製最後一幅電影海報《金色豪門》後封筆。
1995	6 月，影評人焦雄屏成立「台灣電影中心」，致力將國片推廣至海外。	
1996	中國向台灣試射飛彈，引發台海危機。 首次總統直選，李登輝、連戰當選正副總統。 胡台麗執導的《穿過婆家村》成為首部上院線的本土紀錄片。	71 歲。投稿日本《海交月刊》，追記日本終戰情境。
1997	1 月 27 日，立法委員王拓召開「搶救台語老片公聽會」，為國家電影資料館收藏的 210 部老舊台語片爭取修護經費。 2 月 25 日，國家電影資料館館長黃建業、王拓等人請求政府撥款協助修復老舊拷貝，保存電影文化資產。	
1998	1 月 24 日，第一座外商投資影城「華納威秀影城」，在台北東區開幕。 香港回歸。	南方影展於新光三越台南店展出「陳子福手繪電影海報」。
1999	西門町嘉年華影城、絕色影城開幕。 台灣電影陷入低谷，魏德聖、鄭文堂、蕭菊貞等六名年輕導演合辦「純 16 影展」，標榜年輕創意、獨立精神。 發生 921 大地震。位於台中霧峰的「台影」房舍、片廠、電影院滿目瘡痍，國家電影資料館搶運出 300 萬呎影片、器材設備、圖文資料等。	金馬國際電影節舉辦「陳子福手繪海報展」。
2000	總統大選，民進黨陳水扁、呂秀蓮當選正副總統，台灣首次政黨輪替。	75 歲。國家電影資料館出版《陳子福手繪電影海報集》。

2001	李安執導的《臥虎藏龍》獲奧斯卡最佳外語片獎。全球總票房達 64 億。 美國發生 911 事件,隨後展開一系列反恐政策。	
2002	教育部廢除聯考,正式採用大學多元入學方案。	
2003	4 月 4 日,國家電影資料館主辦第一屆「台灣國際動畫影展」。 爆發 SARS 疫情。	
2006	李安以《斷背山》獲奧斯卡最佳導演獎。 前民進黨主席施明德發起「反貪腐倒扁運動」。	81 歲。獲頒第 43 屆金馬獎終身成就特別獎。
2008	總統大選,國民黨馬英九、蕭萬長當選正副總統。 魏德聖執導的《海角七號》成為 1945 年以來最賣座國片,總票房 5.3 億元。 發生「野草莓運動」。	
2014	發生「太陽花學運」公民抗爭。 國家電影資料館更名為「財團法人國家電影中心」。	
2015	「電影法施行細則」公布。	90 歲。台北故事館舉辦「妙筆生輝——陳子福電影海報手稿展」。
2016	國家電影中心開始於每週四公告前週票房資訊,台灣票房透明化。 總統大選,民進黨蔡英文、陳建仁當選正副總統。蔡英文為中華民國首位女性總統。	91 歲。妻子吳寶採逝世。
2018		93 歲。陳子福將 1172 件海報原稿捐贈予國家電影中心永久典藏。
2019	香港政府宣布修訂「逃犯條例」,引發長期抗爭。	
2020	總統大選,蔡英文連任總統,賴清德為副總統。 全球爆發新冠肺炎疫情。 5 月 19 日,財團法人國家電影中心,改制更名為「行政法人國家電影及視聽文化中心」。	
2021		95 歲。國家電影及視聽文化中心與遠流合作出版《繪聲繪影一時代:陳子福的手繪電影海報》。

陳子福海報索引 （本索引涵括本書中之海報圖版與內頁配圖）

圖例說明
●──國家電影及視聽文化中心典藏
◎──國立臺灣歷史博物館典藏〔含藏品登錄號〕
★──陳子福自藏
◆──徐登芳私人收藏

新台灣史記 12

繪聲繪影一時代：陳子福的手繪電影海報

海報繪圖／陳子福
撰　　文／黃翰荻、林欣誼、陳雅雯

策　　畫／國家電影及視聽文化中心
董 事 長／藍祖蔚
執 行 長／王君琦
副執行長／陳德齡
行政統籌／陳逸達
企畫執行／張雅茹
執行協力／楊偉誠
資料協力／薛惠玲、柯伊庭、劉欣玫、陳睿穎

編輯製作／台灣館
總 編 輯／黃靜宜
執行主編／蔡昀臻
美術設計／黃子欽
行銷企畫／叢昌瑜

發 行 人／王榮文
出版發行／遠流出版事業股份有限公司
地址：台北市 100 南昌路二段 81 號 6 樓
電話：（02）2392-6899
傳真：（02）2392-6658
郵政劃撥：0189456-1
著作權顧問／蕭雄淋律師
輸出印刷／中原造像股份有限公司
2021 年 3 月 1 日 初版二刷
定價 700 元

書為文化部重建台灣影視聽史論述計畫成果

海報圖版翻拍：博典科技文化有限公司
部分圖片攝影（標註於內頁）：曾國祥

特別感謝陳子福、徐登芳、▌▌▌▌國立臺灣歷史博物館 National Museum of Taiwan History，授權並提供電影海報原作、印刷品等圖像。
感謝臺北市立文獻館、夏門攝影企劃研究室、延吳美花，提供照片、文物等圖像。
感謝陳子福、林福地、邱坤良、黃世文、吳益水、陳淑婷、陳淑孋、陳淑慧接受訪談。
陳怡宏、陳靜寬、劉維瑛、黃瀞慧、葉萱萱、陳柏棕、曾安邦協助本書順利出版。

對於本書圖文內容如有任何建議，歡迎聯繫國家電影及視聽文化中心

繪聲繪影一時代：陳子福的手繪電影海報 / 陳子
福海報繪圖；黃翰荻，林欣誼，陳雅雯撰文. --
初版. -- 臺北市：遠流出版事業股份有限公司，
2021.02
　　面；　公分. -- (新台灣史記；12)
ISBN 978-957-32-8916-6(平裝)
1. 陳子福 2. 畫家 3. 電影美術設計 4. 臺灣傳記

940.9933　　　　　　　　　109018142

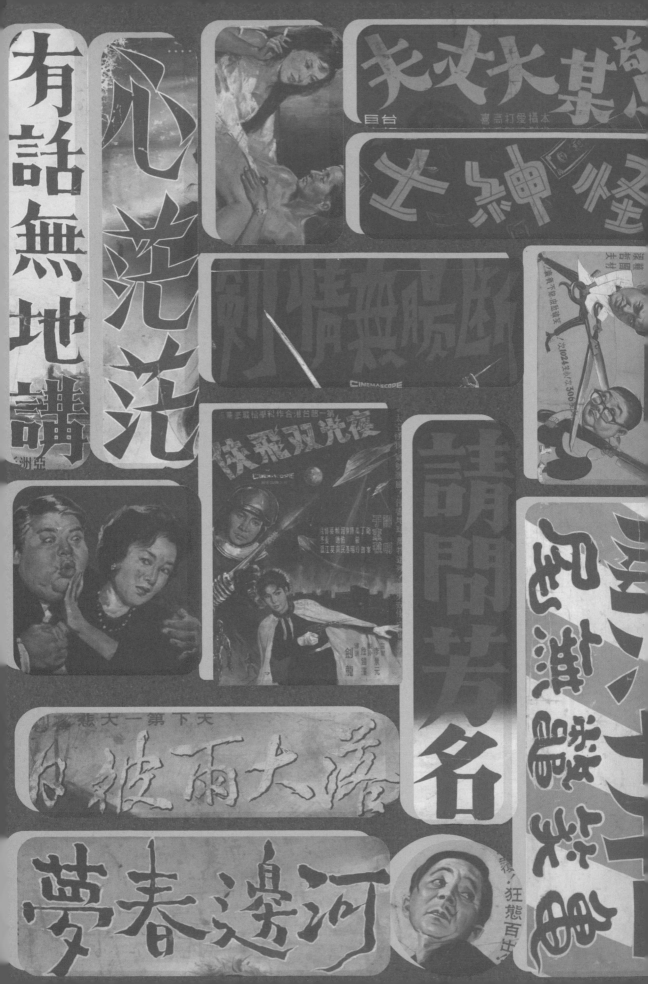